周文翰 著

中國藝術收藏史

中華書局

前言

◆

　　十多年前在新德里，在印度國家博物館，突然看到一尊樓蘭出土的泥塑佛頭，剎那間有了時空穿越的感覺：這是英國考古探險家斯坦因帶來的，一百年前他從印度出發，一路走到羅布泊的米蘭、樓蘭遺址，發掘出眾多佛像、文書，大多運到了倫敦的大英博物館，小部分留在了印度。而在兩千年前，佛教從印度傳入中國，燒香拜佛之俗落地生根，才有了那麼多泥、木、金、銅各式佛像。

　　此前，我曾前往羅布泊踏訪那些遺跡，傾頹的古老佛塔、乾裂的胡楊木梁並不讓我驚奇，印象深的反倒是寸草不生的荒漠中有座簡陋的文物保護站，有守衛在那兒戒備盜墓者的覬覦，提醒偶然到來的好奇遊客不可造次。

　　是甚麼讓人們對古人留下的廢墟、古物這樣着迷，以至要去冒險探究甚或偷盜？或許對斯坦因來說是成為這個研究領域獨一無二的「發現者」，對盜墓賊來說是找到可以賣出高價的寶貝，對某個遊客來說是讓自己與更古老、輝煌的歷史時刻和偉大人物短暫相連，或許還有其他經濟、政治、研究、情感、社交等各種目的，每個人都有自己的理由。

　　幸運的是，斯坦因從中國帶出來的文物絕大多數入藏公共博物館，羅布泊後來出土的文物也保存在新疆各個博物館，方便了我們與它們的接觸。今天的人可以隨便進入各地的博物館、美術館欣賞成

千上萬件藏品,在印度國家博物館、大都會藝術博物館、大英博物館、羅浮宮、故宮博物院等大型博物館中可以觀賞來自不同文化、地區的眾多文物藝術品。這是古代人無法想像的狀況,以前帝王、朝廷或私人的藏品大都深藏秘閣,僅有極少數親友、官員可以觀賞,一般人無權旁觀,超越權限去觀看、記錄甚至被視為犯罪。

在博物館之外,世界各地的拍賣行、博覽會、古玩店、畫廊和在線平台每年交易數千億收藏品,涉及高價、名人的收藏新聞常能引起千百萬人的關注,因為它意味着權力、財富、文化潮流的改變和轉移,又和人的佔有欲、炫耀欲、自我肯定這些基本的心理需要有關,投射了個人和群體深切的自我認同和感情寄託,是社會生活中最令人着迷的現象之一。

哪些品類的物件可以成為收藏品?各類藏品在不同時代的文化潮流和市場交易中的位置高下、價格高低是由甚麼因素決定的?為甚麼齊白石、吳冠中的一件作品可以賣出上億元的高價,要比同時代的絕大多數畫作高出千百倍?這是收藏文化中最引人注目的部分。在漫長的收藏史上,掌握政治、經濟、文化權力的不同個體、社群、階層之間充滿了種種戲劇性的觀念衝突、利益交換乃至巧取豪奪、偽造欺詐、兵火相加。眾多「個人品位」不斷地分歧、對話、爭鬥、匯合,有時會形成某種「群體共識」和「主流品位」,以各種文字典籍、口

頭傳播方式對之後的社會文化持續造成影響，塑造了後世收藏文化的種種特徵。

　　人們珍視、保存、傳遞的文物藝術品是「經典文化」的重要部分，為博物館、美術館所保存和展示，得到各種書籍、媒體的記載和傳播。收藏品的傳承深刻影響着人們面對的「世界圖景」：如若孔子的弟子們編定的《論語》簡冊在秦始皇焚書令和秦末戰亂中全部毀滅，儒家在後世中國社會還能具有那樣巨大的影響嗎？假如王羲之的所有書法作品在南北朝的兵火中全部消失，後來的人能否根據文字記載想像它的模樣和重要性？如果《清明上河圖》沒有流傳下來，今天的人如何重構北宋的都市面貌？

　　可以說，每一件珍貴的收藏品都堪稱一座文明的紀念碑，吸引人們帶着崇敬的目光前去瞻仰，而現在，我試圖繞到紀念碑的背後、底下，看看它的基座的材質、紋理、成色，推敲一下它的建造和構成，看看它為何矗立在這裏，又將如何影響後來者。

周文翰

目錄

近現代之變：政府之力和市場之利

當代的疾行：收藏投資意識的覺醒

「收藏」意味着有目的地收集、保存、整理、分類和傳承，這實際上是一種「認知行為」：收藏主體搜索、接收外來信息並給予分析、形成決策、付諸行動的運作過程。或許，那些上古部落中負責連通神人、主持祭祀儀式的巫師就是最早的「原始收藏家」，他們收集、製作、整理各種可用於巫術儀式的羽毛、權杖、器物，並小心保存，是那個時代各種新知識、新文化的發明者、傳承者、傳播者。

收藏的起源：
認知和佔有

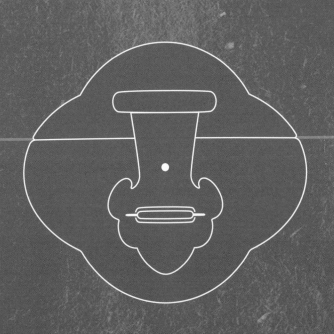

原始社會：神的祭奠

　　熊熊篝火前，聚落的巫師正在高高的土台上旋轉、跳動。他手持一根雕刻有神秘符號的木杖，頭戴鮮艷的鳥類羽毛製成的冠冕，念誦着模糊不清的咒語與他們心中的神靈溝通。人們相信這樣就可以借助神靈的力量醫治病人的創傷、指示狩獵和遷徙的方向、決定對敵戰爭的勝負。遭遇乾旱、洪澇、瘟疫等災禍時，巫師更是要全力祈福消災，常常殺死牛、馬、羊等動物甚至活人，用鮮血祭祀和取悅神靈。

　　部落民眾為甚麼相信這些巫師？也許是他們習慣把巫師的祈求和之後隨機發生的「好事」聯繫起來，當作「因果關係」對待，也許因為巫師是那個時代掌握了最多知識的人，會從一系列現象進行某種或然率的推測，從而大大提高預測的準確性；當然，他們肯定也善於利用心理暗示、儀式場景、華美飾物來影響人們的心智活動，讓民眾信賴乃至崇拜自己。

　　這些巫師是上古各種知識的發明者、總結者、傳承者，他們也是最早的「原始收藏家」，致力製作、收集、整理和傳承各種可用於巫術儀式的羽毛、權杖和器物。

一、收藏作為一種認知行為

　　「收藏」意味着有目的地收集、保存、分類、整理和傳承，這實際上是一種「認知行為」：人接收外來信息並給予分析、形成決策、付諸實施的運作過程。這種認知能力的形成，要從現代人類的祖先智人演化出更為複雜的「認知行為」的那一刻說起。

　　數萬年前的先民分散為一個個小聚落，多不過數百人，少則數十

人、十數人，只會簡單的語言，製作簡陋的石器，依靠狩獵和採集勉強維生，每天忙忙碌碌所得僅能維持溫飽而已。逐漸地，人們在互動和生產中形成了更抽象的思維能力，用圖形、更複雜的口頭語言和文化象徵物等「表徵符號」進行交流，從而形成越來越強的計算、規劃意識和概念體系。使用「表徵符號」對事物命名、分類、排列組合，是人們抽象思考和表達能力的躍升，更因為群體間的協同演化，使整個社群和人類的抽象認知和社會組織能力不斷複雜化和體系化，人們彼此之間及和自然環境的關係都有了巨大的改變。

1993 年，考古學家在南非開普敦以東三百公里的布隆伯斯洞穴（Blombos Cave）發現了兩塊約七萬五千年以前的赭石，長約六厘米的石塊上有縱橫交錯的「X」形刻痕，可以看作一種規則的幾何圖案，可謂最早的岩刻，這是人們開始進行符號認知的有力證據。[1] 這裏還出土了四十多顆細小的織紋螺殼，每個貝殼中央都有小小的鏤洞，用樹皮纖維、繩子之類串起來就可以作為項鏈、手鏈佩戴。[2] 這些貝殼上面殘留着赭石顏料的痕跡。

這個洞穴中還出土了貝殼容器、赭石顏料混合物等工具和材料，考古學家推測這裏的人將收集來的赭石在岩石上摩擦粉碎後放入鮑魚殼，與研碎的木炭、動物骨頭及某種液體等混合，用骨頭棒攪拌就可以得到一種混合顏料。以色列斯虎爾遺址出土的約八至十萬年前的兩個織紋螺貝殼上也有人工破開的小孔，這可能是當時的人佩戴的飾物。

這些都是古人進行抽象思考和符號表達的證據，他們開始有了吃喝拉撒這些生物性本能之外的社會行為和表達，有意識地收集、製

1　Christopher S. Henshilwood et al., Emergence of Modern Human Behavior: Middle Stone Age Engravings from South Africa, *Science*, 295 (5558), 2002.

2　Marian Vanhaeren, Francesco d'Err ico, Chris Stringer, Sarah L. James, Jonathan A. Todd, Henk K. Mienis, Middle Paleolithic Shell Beads in Palestine and Algeria, *Science*, 312 (5781), 2006.

作、應用各種顏料和物品來裝飾自己的身體、居住環境或表達所見所聞所想。

收集消耗性的果實、獵物這些實用之物僅僅是「生存本能」，而製作、收集和保存鏤空的貝殼、岩刻石塊是人類文化的獨有特徵，可以說是「收藏行為」產生的源頭。人們為甚麼要佩戴海螺殼這樣的裝飾品？或許可以借用達爾文研究動物進化的理論來類比，他認為動物的鳴叫、跳舞、色彩、羽毛都有吸引異性的功能，這些能力和特徵越突出，與異性交配的機會就越多，能繁衍的子女也就越多，而其雄性後代又繼承父親的行為特徵，於是「性選擇」導致了雄孔雀有修長、絢麗的尾巴。[3]有餘力收集、製作、佩戴這些貝殼珠飾的人，或許也是以此炫耀他的強壯、智慧或美麗，吸引異性的關注或者標誌自身在部落中是巫師或長老。佩戴、使用各種飾品或許是巫師等部落首領與神靈溝通、塑造權威形象的「手段」，並在之後演變出一系列等級制的禮儀規範和制度。

上述語言、圖形、文化象徵物等「表徵符號」體系的發展，使人類的社會組織能力和認知行為日益複雜，人類的社會組織不再像之前完全基於動物性的生存和繁殖需求，更多是在認知指導下進行有目的的活動，眾多小聚落因為獲取食物、巫術祭祀、戰爭等因素聯合、吞併，出現了大群體聚居的生活方式，合作製造更多更複雜的工具和住所，社會組織內部等級制和分工也進一步發展，為了裝飾、巫術祭祀、經濟生產等目的進行的收集、保存行為也越來越多，規模越來越大。

大約一萬年到五千年前，東亞大陸的許多聚落陸續進入定居農業或半定居農業階段，人們在農業生產中強化了儲藏糧食和種子的意識，所謂「春生、夏長、秋收、冬藏」，就是古人從農業生產中總

3 〔美〕海倫娜·克羅寧：《螞蟻與孔雀，耀眼羽毛背後的性選擇之爭》，楊玉齡譯，上海：上海科技出版社，2000 年，頁 155—156。

結出來的知識。農耕所得的穀物可以長期儲存、保管和有規劃地使用，保證了部落的穩定發展和財富的持續積累，使人口逐漸增多，種植、戰爭、祭祀的規模也不斷擴大：一方面小聚落變成大聚落，部落內部組織運行所需的「管理」和「協作」越來越重要，社會成員有了更多分層和分工，等級制出現，掌管巫術儀式的「巫」和掌管武裝的首領，兩者地位越來越重要乃至成為統治者；另一方面各個聚落之間競爭和交往增多，部落、部落聯盟互相之間頻繁發生戰爭、貿易、結盟、進貢等關係，涉及各種實用物資和文化象徵物的交換和處理，比如傳說大禹劃分各個部落的居處邊界也就是「九州」之後，要求各地部落繳納「貢」和「賦」給部落聯盟首領，「貢」指本地的土特產，「賦」則是貨貝等通行的財物。[4]

二、巫師和酋長的「身外之物」

　　約三萬年至五千年前，東亞大陸散佈着許多部落，部落的核心人物往往是可以「通神」的巫師和強壯的戰士首領，社會的運轉、內部矛盾的調節、對外的戰爭和平等常靠巫師在巫術儀式上獲得的「神的旨意」來解決。巫師為了與神靈溝通而裝扮自己，常常收集、保存各種羽毛、貝殼、石頭及人造的儀式用品，他們是最早研究、分類乃至製作這些「身外之物」的人，可以說是那個時候的知識權力的掌握者。

　　製作用於祭祀和裝飾的器物逐漸變得發達起來，約三萬年前北京山頂洞人已製作穿孔的獸牙、海蚶殼、小石珠、小石墜、魚骨、刻溝的骨管、磨刻的鹿角等，山西朔縣出土了峙峪人二萬八千年前刻畫的獸骨片和鑽孔的磨製扁圓石墨片，河南許昌出土了約一萬三千年前的人用鹿角雕刻的微型鳥雕，內蒙古雅布賴山和甘肅嘉峪關發現了約一萬年前的紅色手形岩畫，河南賈湖遺址出土了約八千年前的骨笛，內

4　顧頡剛、劉起釪著：《尚書校釋譯論》，北京：中華書局，2005 年，頁 568－569。

蒙古興隆窪文化遺址出土了約八千年前的石雕女神像，遼寧牛河梁遺址女神廟出土了五千年前的壁畫殘片，陶寺遺址出土了距今約四千年的銅鈴。

東亞上古時代的許多部落尤其重視對顏色、紋理、形狀獨特的玉石及玉石器的收集、保存和製作，如黑龍江省饒河小南山遺址出土了九千年前的玉玦和玉環，是迄今所知中國境內出土的年代最早的玉器，目前全球範圍內最早的玉器是俄羅斯西伯利亞中部阿佛托瓦格拉遺址（Afontova Gora）出土的一萬七千年前的玉石器，對上古部落來說，玉器可能是溝通鬼神、取悅祖先的重要中介工具。玉器相關的祭祀儀式和文化觀念可能是從歐亞草原腹地向東傳播到東北亞，然後向南傳播到黃河、長江流域。中國東北的紅山文化、海岱的大汶口文化、長江中下游的良渚文化、石家河文化等都特別重視各種祭祀使用的玉石禮器的製作和保存。

在距今五千五百年至四千五百年前，東亞「文明化進程發展到了一個關鍵時期」，[5] 黃河流域、長江流域都出現了控制眾多聚落、按等級制分配資源的酋邦，掌握祭祀權的巫師和掌握武裝力量的軍事頭目日益佔據各種資源分配鏈條的頂端，他們開始掌握遠遠超出自己個人和家庭實際生存必需的物資，擁有眾多玉器、陶器、飾物等，即有了所謂的「家族財富」。

如浙江良渚文化遺址有面積達二百九十萬平方米的城址及近郊的大面積農田、水利設施等，可以容納約二萬五千人生活，其中貴族墓地、瑤山祭壇中出土了上萬件玉石器，其中多座「大墓」出土的隨葬玉器都多達上百件，而附近的小型墓葬中幾乎沒有玉器，只有少量陶器甚至沒有隨葬品，顯然是部落中下層民眾的歸宿。良渚「大墓」的

5　李伯謙：〈中國古代文明演進的兩種模式——紅山、良渚、仰韶大墓隨葬玉器觀察隨想〉，《文物》，2009 年第 3 期，頁 47。

主人應該都是掌握通神權力的巫師乃至兼有神權和武士首領身份的「巫王」，陪葬品大部分都是宗教祭祀相關的玉璧、玉琮等禮器。參考記錄周代禮儀制度的《周禮・大宗伯》「以青璧禮天，以黃琮禮地」的說法，可見這些玉器是巫師祭祀、下葬時候禮拜、通神的工具。這些「大墓」的主人能夠以如此多的玉器陪葬，說明這些玉器已經為他們的家族所有或控制，他們生前和死後都可以佔有這些玉器。

　　約六千年至四千年前，可能受到東北方重視玉器和宗教祭祀作用的部落的影響，加上部落及部落聯盟規模擴大，進而對祭祀和結盟禮儀更為重視，並產生權力和財富的分化，河南陝縣的廟底溝遺址、山西襄汾縣的陶寺文化遺址的重要人物墓葬或祭祀場所中出土了較多用於禮儀的環、鉞、刀、璋等玉石器物。其中距今約四千年前的陶寺文化遺址的城址中有專門的石器加工場，距今約三千七百五十年至三千五百年前的河南偃師二里頭遺址的大型宮城南側有圍牆環繞的青銅和綠松石製作作坊，說明傳說中堯舜禹時代的部落聯盟首領開始直接控制這類高級祭祀、裝飾用品的製作。

　　之後的商周王室都擁有數量眾多的玉石器，有專門的玉石器工坊為他們製作各類器物，王室為了優質的玉石原料不惜發動戰爭，以控制玉石之路上的關鍵節點。從那時起對玉的重視和收集、收藏就成了中國收藏文化的重要特點，一直到清代，玉器都受到皇室和權貴階層的重視，並在明清時普及到一般地主、商人、文士階層中，成為一種常見的配飾和收藏品。

商周時期：國之重器

　　相傳第一個中原王權「夏」的開創者大禹曾命工匠用「九州」——各地的部落方國——上貢的銅煉鑄出「九鼎」，象徵着天下共主的權威，以後被夏、商、周三代王室遞傳珍藏，奉為國寶，在王室重大典禮上才會用於祭祀和展示。

　　春秋戰國時期各國爭霸，新的勢力自然覬覦「九鼎」這一王權的象徵。《左傳》記載春秋五霸之一的楚莊王曾經「問鼎中原」：公元前606 年，他率領楚國軍隊北上討伐戎人，順勢將大軍駐紮到洛水南岸展示實力，這裏距離各諸侯國名義上尊為共主的周王的都邑洛陽很近。周定王派大夫王孫滿前去慰勞楚國君臣，楚莊王客套一番後詢問周王保存的「九鼎」的大小、輕重，誇耀說把楚國士兵所持兵戈上的鈎尖收集起來也足夠鑄造「九鼎」。機智的王孫滿反駁他說，天子的權威「在德不在鼎」，「周德雖衰，天命未改。鼎之輕重，未可問也」。[6]「天命」是否依舊眷顧周王值得懷疑，可當時晉、齊等諸侯的實力還非常強大，楚莊王自覺無力取周而代之，躊躇一番後還是退兵回南方了。

　　過了三百多年，戰國後期強大起來的秦國不僅僅「問鼎」，而是「定鼎中原」。公元前 256 年秦國攻伐趙國、韓國時，東方各國打着周王的旗號聯合抗秦，秦昭王乘機進軍周王都邑，周赧王只好開城投降。秦昭王命人把周王室所藏「九鼎」遷移到咸陽，傳說在運送過程中「九鼎」掉落在黃河中，後來秦始皇多次派人打撈也沒有尋得蹤影。

　　「九鼎遷秦」常被看作國祚遷移的象徵，也可解讀為周王室收藏的寶器、典籍被收歸秦王室，這是中國歷史上一次重要的大規模收藏

6 〔日〕竹添光鴻：《左傳會箋》，瀋陽：遼海出版社，2008 年，頁 209。

品轉移事件。

一、商代的王室收藏和巫史文化

　　掌握了一定政治、經濟資源的人才有餘力聚攏、保管收藏品，所以早期的大規模收藏都是掌握權力的王侯貴族所為。商周時期各地大大小小的貴族無不擁有青銅器、玉器等禮器和實用器物藏品，尤其是王室為了治理國家、彰顯權威、遊樂享受等不同目的，建立了對歷朝器物、典籍文獻的保護、收藏及管理制度，之後一直傳承下來。

　　商王並非秦始皇那樣的大一統帝王，他直接控制的地區是自己和商部族生活的王邑和近畿，即今天以安陽為中心的河南中北部和河北南部地區，外圍分佈着許多有關但並沒有直接統屬關係的諸侯、方國，他們與商可能是結盟、臣服、敵對等關係，在商強大時大多向商王納貢乃至聽從商王命令進行征伐。

　　殷商王室的宗廟、府庫承擔了收藏重要典籍和器物的功能。殷商文化有濃厚的宗教色彩，他們敬鬼神、重祭祀、愛占卜，王室為祖先修建的宗廟作為祭祀之所，保存了各種青銅禮器、玉器等，同時也是王室舉行占卜儀式、保存占卜文獻的地方。商王和方國諸侯凡祭祀、戰爭、田獵、旅行、疾病、風雨都要占卜凶吉。因為龜甲材料稀少，一般只用於重要活動的占卜。除了本地出產的龜甲，殷商王室還致力於從南方、西方的部落中獲得貢物，《逸周書》中說伊尹為湯制定四方貢獻王室的制度，其中規定正南方各國要給商王進獻「珠璣」、「玳瑁」和象齒，正西方各國要進獻「龍角」和「神龜」，其中「玳瑁」、「神龜」可能分別指海龜和陸龜的龜甲。

　　殷代後期占卜和解釋卜象分別由「巫」、「史」負責，「巫」負責舉行祭祀儀式和燒灼特製的龜甲、獸骨，「史」負責根據裂紋的形狀和以前的案例判斷、解釋吉凶，然後在上面刻畫文字記錄占卜結

果，以便日後驗證，這些甲骨文是中國最古老的成體系文字，刻有文字的龜甲則是中國最早的典籍。「史」在解釋卜象時往往需要參考過去的占卜記錄，也就承擔了記錄、收集、保管、整理、研究、宣讀相關文獻檔案的職能，是皇宮中最博學、最熟悉歷史情況的人，後來演化為後世掌管文書、記錄時事、著述鏡鑒的「史官」一職。可以說，「史」這個官職從商代開始就承擔了收集、管理官方文獻的職責，並在後世分化出更多職能和分工。

「巫」和「史」在宗廟占卜完畢後將刻有卜辭的甲骨就近藏於宗廟內的地下穴窖「龜室」之中，可謂商王的「王家檔案館」或「王家圖書館」。1936 年在殷墟發現的 YH127 考古坑即是一處儲藏王室占卜檔案的地穴，出土了多達一萬七千餘片甲骨。有學者推測除了占卜的甲骨，商可能還有木製的簡牘一類文獻，《尚書·多士》中有「惟殷先人，有冊有典」的記載，甲骨文中「冊」字的形狀是一捆用兩道繩編連起來的木簡，「典」為上下結構，象徵着把「冊」擺放在「几」上，可能是用來記錄和傳播〈湯誥〉、〈盤庚〉那類文誥的，只是簡牘容易腐朽未能傳世而已。

就財富的佔有而言，之前新石器時代的良渚遺址單個大墓出土的玉器最多兩三百件，而且多為中小件，而商代貴族對禮器、實用器具的佔有進一步擴大，如著名的「婦好墓」共出土青銅器、玉器、寶石器、象牙器、骨器、蚌器等不同質地的文物多達一千九百二十八件（組），其中包括青銅器四百六十八件，以禮器和武器為主，玉飾寶石等裝飾品四百二十多件，用於佩戴和觀賞，可見當時伴隨着祭祀儀式而發展出來的裝飾品，在數量和款式上都呈現不斷增加的趨勢，並漸漸成為女性佩戴裝飾的私人佔有物，可以說是最初形態的奢侈品消費和收藏。

婦好是商朝晚期國王武丁的配偶，應該是與商人結盟的重要邦國

的貴族之女，生前曾主持祭祀、從事征戰，地位顯赫。1976 年進行
考古挖掘的婦好墓是殷墟科學發掘以來發現的唯一保存完整的商代王
室成員墓葬，南北長五點六米，東西寬四米，深七點五米，出土的大
量隨葬品顯示出商人對於宗教祭祀的格外重視，以及當時手工業和貿
易的發達，其中出土的貝殼大多數是南海常見的貨貝，還有一件阿文
綬貝、兩件脈紅螺，反映商王朝與東海、南海海域有商貿或外交聯
繫，墓地出土的玉器似乎有部分是來自新疆的青玉（多為透閃石），
或許說明當時通過草原之路，中原的各個部落、古國與西域已經有多
年的貿易關係。[7]

二、周代的王室、諸侯收藏

　　周代王室擁有四方進貢和戰爭所得的各地寶物，西周《尚書・顧
命》記載周康王即位時曾陳列虞、夏、商、周遺留的寶器：西側放置
赤刀、大訓、弘璧、琬琰，東側放置大玉、夷玉、天球、河圖；西房
安置胤之舞衣、大貝、鼖鼓，東房放置兌之戈、和之弓、垂之竹矢
等。[8]據《周禮》記載，這類國家重器、典籍檔案由專設的官員「天府」
管理和保存，存放地點是王室宗廟。西周無叀鼎和善父山鼎記載當時
周王室宗廟中還設有「圖室」，可能保存着先王先公的圖像用於祭祀
和悼念，也可能用於保存地圖之類具有軍事戰略意義的檔案。西周初
年王室也繪製和保存用於戰爭的軍事地圖及用於土田劃定的方國疆域
地圖，如「武王、成王伐商圖」、「東國圖」等。[9]將最重要的國家重
器、地圖典籍藏於宗廟，等於向祖神報備，祈求保佑，以示鄭重。

7　中國社會科學院考古研究所：《殷墟婦好墓》，北京：文物出版社，1980 年。
8　〔清〕阮元校刻：《十三經注疏》（清嘉慶刊本）之《尚書正義》卷十八顧命，北京：中華書局，
　　2009 年，頁 508。
9　王暉：〈從西周金文看西周宗廟「圖室」與早期軍事地圖及方國疆域圖〉，《陝西師範大學學報：
　　哲學社會科學版》，2012（1），頁 31－38。

　　周代宗廟重器的來源有五個:一是收集前朝府庫所來,可以說是戰利品,如周王室收藏展示的虞、夏、商的寶器中,有些就是在戰爭中奪得的;二是各地方國諸侯進獻的貢賦,王室設有官員「大府」、「內府」掌管進貢之物;三是周部族的自製物品,如上述各種祖先圖像、地圖檔案等;四是王室掌握的青銅器、玉器生產作坊製作的有重要價值、意義的器物,周代重視禮法,王室所用玉器的生產、使用規模巨大,王室專設有主管收藏管理金玉、兵器、禮樂之器的「玉府」,主管收藏玉器和安排使用場合的「典瑞」等多個部門,分別掌管玉器的生產、製作、保存、使用等各個環節;五是和其他部族貿易交換所得。

　　1976年考古工作者在陝西岐山縣周原早周宗廟遺址中發掘出約一萬七千餘片卜甲和卜骨,除了周人自己的占卜龜甲,還包括部分殷商王室的晚期卜辭。對商王室龜甲為何千里迢迢落戶陝西的周人宗廟,學術界有兩種猜測:或者如《呂氏春秋‧先識》記載,是紂王昏亂時期管理商朝典籍檔案的官員「內史」向摯帶着商王室檔案典籍投奔新主時帶來的;或者是武王伐紂後把大量甲骨、青銅器等作為戰利品,帶回宗廟告慰周人祖先和歸入王家「龜室」。這可以說是中國歷史上出現的第一次王室收藏轉移事件。

　　各地封國的公侯也模擬王室集藏宗廟禮器、王室典籍、日用器物等。陝西寶雞、河南三門峽、湖北隨州等地出土的西周公侯大墓證明當時的王、公、侯積藏有數量巨大的青銅器、玉器、實用器物等。如1990年河南省三門峽市會興村發掘的虢仲大墓,出土的文物多達三千六百多件(套),其中僅玉器就有七百二十四件,青銅禮樂器就達一百二十多件,是中國目前出土級別最高、保留最完整的西周時期的諸侯大墓。這座墓的主人虢仲是位於今天三門峽的虢國的第一代國君,曾入京擔任周厲王的執政卿士,輔佐周厲王征伐淮夷。他死後以

諸侯規格最高的九鼎八簋形式安葬，其中包括一套八件甬鐘、一套八件紐鐘，是目前中國考古發掘出土的年代最早的兩套編鐘，把八件編鐘和編磬成對使用，顯示他是僅次於周王的諸侯。

春秋戰國時代王室衰弱，實力強大的諸侯的積藏更為豐盛。湖北隨州出土的戰國曾侯乙墓、陝西鳳翔縣秦公一號大墓、河北平山縣戰國中山國君墓群的考古發掘，顯示當時王侯墓室往往會有數千件文物出土。1978 年挖掘的曾侯乙墓出土的隨葬品更多達一萬五千餘件。其中一套六十五件的編鐘是迄今發現的最完整、最大的青銅編鐘。

諸侯收藏典籍檔案之處為「盟府」或「故府」，各國諸侯的典藏和檔案畢竟沒有周王室那樣悠久和完備，不免有鬧笑話的時候，比如《左傳》記載周景王十八年（公元前 527 年）晉侯派太史籍談出使周朝，周景王問他為何沒有帶貢物來，籍談竟然回答說晉國從未接受過周王賞賜，也沒有貢物可獻。周景王指出晉國從其始祖唐叔開始就屢受王室賞賜。籍談甚至不知道自己的姓氏來源，周景王說這是因為他的九世祖負責管理晉國的典籍，才以「籍」為姓氏，周王因此感嘆其「數典而忘其祖」。[10]

三、春秋戰國時代的新變化

春秋戰國時期，周王室權威大為衰落，禮崩樂壞，各國的武力爭雄、爾虞我詐成為時代特色。這一時期與收藏有關的文化現象也具有新的時代特色。

首先是民間藏書逐漸發展。商代、西周的甲骨文、青銅器、簡牘典籍等都屬王公貴族所有，可是春秋戰國時代的敗落貴族、民間「諸子百家」的學者和奔走求職的「游士」需要利用簡牘學習、教學、

10〔日〕竹添光鴻：《左傳會箋》昭二第二十三杜氏盡十七年，瀋陽：遼海出版社，2008 年，頁475。

研究，出現了民間藏書行為，如《莊子·天下》提到戰國學者惠施有「簡書五車」，在當時算是驚人的收藏。《韓非子·喻老》有「智者不藏書」的說法，反而可以說明當時文士已有藏書的風氣。

　　其次是財富轉移和賄賂成為常事。春秋戰國時代諸侯攻城略地、貴族之間你爭我奪，出現了較為頻繁的財富轉移現象，戰爭中獲勝一方奪取對方的城池、府邸後，也會把對方的金錢財寶、典籍器物據為己有。按照周禮，王、侯、大夫等不同階層有不同的禮節和進貢、饋贈形式，可是春秋戰國時期凸顯實力政治，為了國家、家族、個人利益，春秋時出現了中小國家向大國王室貴族行賄、中小國家向大國的執政卿大夫行賄、個人和家族向王侯權貴行賄的現象；到戰國時更是普遍出現用賄賂作為政治軍事戰略手段的現象，如秦始皇攻打齊國之前曾向齊國宰相后勝饋贈大量黃金和玉器，後者積極製造親秦輿論，導致齊國戰備不修。各國諸侯、貴族、權臣擁有的眾多財富珍寶隨着國內外政治、軍事鬥爭的勝敗流轉，為勝利者佔有或瓜分，這也成為後世中國收藏文化中的常見現象。

　　第三是出現了以繪畫為職業的「畫客」。西周時期周王的宮室牆壁、儀式服裝、禮儀用具和實用器具上都有各種圖繪，《周禮·冬官考工記》提到服務王室的工匠種類及人數，包括「攻木之工七，攻金之工六，攻皮之工五，設色之工五」，[11] 五位「設色之工」分別是在玉石牆面器物上刻畫形象的畫工、給絹帛織物施彩的繢、染羽毛的鐘工等，可見當時有對工匠的分類和管理，這些工匠很可能是世代相繼為王室效勞的僕從或平民。戰國時代有了新變化，在終生服務王侯的工匠之外，還出現了遊走各地的「畫客」，《韓非子·外儲說左上》提

11　〔清〕阮元校刻：《十三經注疏》冬官考工記第六（清嘉慶刊本），北京：中華書局，2009 年，頁 1959。

到「客有為周君畫莢者」、「客有為齊王畫者」，[12] 說明與韓非子這樣
四處游說、為君主出謀劃策的「游士」、「門客」類似，當時已經有
了懷揣繪畫之技遊走四方求職求財的「畫客」，這可以說是職業畫家
的源頭。

　　第四，當時已經有出售各種珍寶器物的集市。西周初年周公曾經
把「盜器為奸」（偷盜禮儀器物）定為不可赦免的重罪，《禮記》等規
定金璧玉璋、宗廟之器、貴族服裝車架不得在集市出售，反面也說明
一般的玉佩、耳飾等珠寶玉器之類應該在集市上有買賣。如《左傳》
記載晉國掌權的六卿之一韓宣子出使到鄭國首都時，發現有商人出售
的一隻玉環可以和自己家的配成一對，表明鄭國首都有買賣玉環這類
貴重物品的集市和商人。

　　第五，因為王侯大夫死後往往以眾多玉器、青銅器等隨葬，戰國
末期出現了有組織盜掘「名丘大墓」的行為，[13] 所得錢物或許就是通
過上述集市銷售或成批賣給權貴富豪，這成了以後中國各朝代屢禁不
止的現象。

12〔清〕王先慎：《韓非子集解》外儲課左上第三十二，北京：中華書局，1998 年，頁 270。

13〔秦〕呂不韋編，許維遹集釋：《呂氏春秋集釋》卷十孟冬紀第十安死，北京：中華書局，2009 年，頁 226。

秦漢時期：帝王享受

每一個好大喜功、樂於享受的皇帝都是收藏愛好者。

秦始皇是這一傳統的開創者。公元前 230 年至公元前 221 年他先後攻滅韓、趙、魏、楚、燕、齊，建立中國歷史上第一個中央集權帝國——秦朝。一統天下的秦王自稱「始皇帝」，為凸顯地位神聖，秦始皇自稱「朕」，皇帝的命令叫「制」、「詔」，皇帝使用的大印稱為「璽」。大一統的皇帝專制天下，積聚了最為龐大的財富，擁有眾多宮室山林、金銀珠寶、圖書典籍和美女宮娥。他在首都的皇宮中把齊、楚、燕等王室的藏品匯聚一堂，可能還有異域的波斯或希臘工匠在這裏參與鑄造重達幾十噸的巨大銅人像，以及唯妙唯肖的大雁、天鵝等青銅水禽，用來裝飾皇宮和他的墓地。[14]

驪山北麓的秦始皇陵寶藏至今引人遐想萬千。這座陵墓從秦王登基起開始修建，前後歷時三十九年，高峰期每年用工七十萬人。陵寢有內外兩重夯土城垣，象徵着都城的皇城和宮城。陵冢位於內城南部，史傳內部建有各式微縮宮殿，以水銀為河流湖海，滿佈各種珍奇寶物，可以說是秦始皇帶入地下的「皇家收藏博物館」。秦始皇陵四周分佈着大量形制不同、內涵各異的陪葬坑和墓葬，已經發掘出來的三座兵馬俑坑內有八千多件陶俑和陶馬、四萬多件青銅兵器，由此可以想像整個秦始皇陵寢的規模之巨、耗費之多和當時百姓的負擔之重，難怪民眾要揭竿而起，秦朝傳承不到二世便滅亡了。

與秦始皇在史書上常常扮演的負面角色相比，同樣「窮兵黷武」

14　段清波：〈從秦始皇陵考古看中西文化交流（二）〉，《西北大學學報（哲學社會科學版）》，2015 年，45（2），頁 8–13。

的漢武帝受到的責難要少得多。他是中國歷史上最有好奇心的皇帝之一，出於游獵、軍事、長壽、炫耀等目的進行了一系列帶有收藏性質的聚斂行為。迷信的漢武帝對出土的古物格外重視，元狩六年（公元前 117 年）汾水出土一件青銅器「寶鼎」，他隨即下令從下一年開始改年號為「元鼎」，以紀祥瑞。

漢武帝大力擴建的皇家宮苑上林苑地跨長安、咸寧、周至、戶縣、藍田五縣縣境，縱橫三百里，有灞、產、涇、渭、灃、滈、滻、潏八水出入其中。其中三十六苑、三十六觀的眾多宮室園林、仙館樓閣中收集及展示了各種奇珍異寶、南北樹木。這裏栽種了各地進獻的名果異樹二千餘種，僅梨樹就有紫梨、青梨、芳梨、大谷梨、金葉梨、耐寒的瀚海梨、東海的東王梨等，還有西域的石榴、葡萄，南方的荔枝、柑橘等，又養育各種珍禽異獸。春秋兩季漢武帝會率領「千騎萬乘」前來打獵。這可以說是對各種動植物資源的特殊收藏，目的在於游獵、練兵、賞玩及炫耀。漢武帝耗費許多財力追求長生不老，他聽從方士的建議在上林苑建章前殿西北修建了高達五十丈的神明台，上面供奉「銅仙人舒掌捧銅盤玉杯」的雕像，道士們說將銅仙人盤中的雨露混合玉石粉末喝了可以長壽成仙。可惜這並沒有甚麼效用，漢武帝在七十歲的時候還是死了，大臣霍光下令以大量金錢財物和鳥、獸、牛、馬、虎、豹等生禽共一百九十種祭品陪葬，[15] 希望皇帝能在幽冥世界繼續觀賞他的眾多積藏。

一、秦朝皇室收藏

秦朝的皇室收藏可以分成三部分：一部分是秦國王室歷代收藏的青銅器、玉器等；一部分是攻伐奪取的西周王室、東周王室和戰國諸

15 〔漢〕班固撰，〔唐〕顏師古注：《漢書》卷七十二王貢兩龔鮑傳第四十二，北京：中華書局，1962 年，頁 3071。

侯的宮室器物、典籍圖冊；一部分則是秦始皇和秦二世時期宮廷收集、製作的新藏品。

　　秦朝官制中「少府」掌管山海池澤之稅和官府手工業製造以供應皇室，掌修建宮室的「將作少府」的部分職責也和皇家用品的製造、儲藏有關。秦朝的官方藏書由內廷與外朝分別管理，御史掌管內廷所藏圖籍秘書、律令，主要供皇帝閱覽；丞相府掌管郡縣圖籍、戶籍、計簿等；史官掌管各國史籍、盟書；「掌通古今」的「博士」負責《詩》、《書》及民間諸子百家各派著作的收藏和管理。

　　為了控制民眾的思想，秦孝公在商鞅的建議下發佈「挾書者族」的律令，規定只有皇帝和相關主管官員可以搜羅保存圖書，嚴厲禁止民間藏書，誰敢私下藏書要殺全族，這堪稱歷史上最為嚴苛的法令之一。公元前 213 年，丞相李斯向秦始皇進言，說文人學者在民間議論朝政法令是「非主以為名，異趣以為高，率群下以造謗」，[16] 於是秦始皇下令銷毀除秦國官方史書以外的所有六國史書和私藏於民間的《詩》、《書》、諸子百家著作，規定老百姓只能保留醫藥、卜筮、種樹這樣的實用書籍，其他必須交到官府焚毀，如果有人三十天內不將藏書交到官府，就會被罰在臉上刺字並發配到邊疆的軍隊服役四年。

　　秦始皇規定只有主管圖籍的官員「博士」可以在皇宮、朝廷保存《詩》、《書》及諸子百家等書簡，可惜秦朝的皇家藏書和朝廷藏書命運悲慘，項羽進入咸陽時火燒秦皇宮，足足燒了三個月，不知道多少先秦文獻化為灰燼，堪稱古代典籍的大災難。幸好之前劉邦的手下蕭何已經派人取走律令、圖書等典籍，讓部分藏品逃過一劫。

二、漢朝皇室收藏

　　秦始皇大修長城、宮室、陵墓，導致民眾疲敝、人心不滿，最終

16〔漢〕司馬遷：《史記》卷八十七李斯列傳第二十七，北京：中華書局，1982 年，頁 2546。

天下大亂，這對新建立的西漢皇室是個重要的警示，因此漢高祖、文帝、景帝三代休養生息，輕徭薄賦，積累了巨大財富，為之後漢武帝的大興征伐、博取中外器物奠定了基礎。

公元前 202 年，漢高祖劉邦率軍奪取秦都咸陽後，將領紛紛搶奪金帛財物，唯有蕭何搶先到秦朝的丞相和御史府邸收集律令、圖書等官府檔案，因此得以知曉天下的山川地形、人口分佈、賦稅來源等信息，這對之後劉邦打天下、治天下幫助巨大。鑒於檔案圖書對推行統治至關重要，擔任丞相的蕭何主持皇家宮室修建工程時，在未央宮前殿北面修了天祿閣與石渠閣，天祿閣收藏國家重要檔案典籍，石渠閣收藏圖書，兩閣東西相對而立，堪稱當時的皇家檔案館和皇家圖書館。至今西安還保留有天祿閣夯土台遺址，面積七百四十八平方米，殘高七米，並出土過鐫刻着「天祿閣」的漢代瓦當。

西漢初沿襲秦代不准民間藏書的禁令，漢惠帝時為收集圖書，廢除「挾書之律」，鼓勵民間獻書給朝廷，漢武帝更是積極地收集和整理書籍，命令丞相公孫弘等「建藏書之策，置寫書之官」，[17] 秦末散佚的許多圖書因此彙集到了首都的皇宮和朝廷。有權參閱這些圖書的太史令司馬遷就是參考眾多史籍，寫出垂名後世的巨著《史記》。

河平三年（公元前 26 年）漢成帝命陳農為使者到各地徵集圖書，集中到長安的書籍共有五百九十六家、一萬三千二百六十九卷，藏於天祿閣與石渠閣，此時藏書「外則有太常、太史、博士之藏，內則有延閣、廣內、秘室之府」，規模為西漢之最。漢成帝還命光祿大夫劉向等官員負責分類整理和校勘上述藏書，撰成皇室藏書目錄提要《別錄》二十卷。劉向死後，漢哀帝令其子劉歆子承父業，把皇家藏書加以校勘、分類、編目後寫成定本，編成皇家藏書總目錄《七略》七卷，除輯略外，另分六藝略、諸子略、詩賦略、兵書略、術數略、方

17〔漢〕班固：《漢書》卷三十藝文志第十，北京：中華書局，1962 年，頁 1701。

技略六大部（大類），三十八種（小類），六百三十四家，著錄圖書一萬三千三百九十七卷、圖四十五卷，開創了中國古代的圖書分類方法。可惜西漢末期王莽篡位革新失敗後烽煙四起，赤眉軍攻入長安曾大肆搶掠和火燒未央宮，天祿閣和石渠閣的珍藏大多不知所終。

除了收藏竹簡、絹帛形式的典籍，西漢宮廷中還有其他積藏，未央宮中有保存刀、劍、矛、斧等兵器的武庫和儲存糧食的大倉，負責管理皇室私財和生活服務、物資供給的少府因為負責收藏地方貢獻、徵課山海池澤之稅，下設有府庫收藏貢品、錢物、禮器和日用器物等，其中御府令管理天子的金錢珍寶、衣服等，中藏府令負責管理金銀財貨，尚方令主管製作珍寶器物。宮廷中還收藏有前朝文物，如長樂宮的殿宇前擺放着秦始皇時期鑄造的高達五丈的十二個銅人。宮廷中也擺設有繪畫屏風，少府中由太監擔任黃門署長、畫室署長、玉堂署長，責任是監督宮廷畫工根據命令裝飾宮廷。漢武帝曾命「黃門畫者」繪製《周公負成王朝諸侯圖》賞賜霍光，勉勵他要盡心竭力輔佐自己年幼的兒子治理天下；甘露三年（公元前 51 年）漢宣帝令人繪製霍光、蘇武等十一名功臣圖像於麒麟閣以示紀念和表揚，史稱「麒麟閣十一臣」。如西漢元帝時的杜陵人毛延壽、安陵人陳敞、新豐人劉白、洛陽人龔寬、下杜人陽望、長安人樊育等，東漢明帝時的劉旦、楊魯等「黃門畫者」或「尚方畫工」都見於史籍記載，這些記錄說明繪畫這門技藝受到皇帝和權貴的重視。當時畫作多繪製在牆壁、屏風、帷幔等載體上，不過也出現了可移動的絹帛畫，如上述《周公負成王朝諸侯圖》可能就是絹帛畫或可以移動的屏風畫。適合人們日常攜帶和欣賞把玩的載體的出現，是日後繪畫收藏興起的重要前提。

東漢基本延續西漢的宮廷制度，開國皇帝劉秀喜好經術，極力搜討圖書。他建都洛陽後把從長安運來的二千冊書簡文檔全部存放在蘭

台，並建東觀和仁壽閣存放新書。蘭台在西漢是宮內收藏與御史職位相關的詔令文書的藏書之處，東漢沿襲此制度，但擴大收藏範圍並新設蘭台令史，著名的史學家班固就曾擔任此職，受詔撰史。東漢還開創了收藏外國圖書的先河，公元一世紀漢明帝曾派人到天竺求取佛經，用白馬馱回，遂在洛陽雍門西建立白馬寺，將佛經四十二章藏在蘭台、石室。

漢明帝時在洛陽南宮修造東觀作為宮廷中貯藏檔案典籍、編目典籍、學術研討的重要場所，成為東漢後期最重要的官府藏書機構。[18] 王充《論衡》記載漢章帝首開貨幣徵書的先例，曾下詔徵集亡佚圖書，付給獻書人獎金。

東漢末年軍閥戰亂，佔據首都的董卓挾持漢獻帝從洛陽遷都長安時將洛陽夷為廢墟，蘭台、東觀所藏典籍圖書大半散失，只有七十多車西運長安，在路上又損毀了一半。三國時期曹魏建國之初，曹丕下令收集散落遺失的典籍保存在蘭台、石室等處，收藏規模已經遠遠無法和東漢全盛時相比。

漢代皇家和朝廷對於古籍圖書收藏的重視樹立了榜樣和先例，並形成了可資繼承和參考的制度，以後歷朝歷代的皇帝、朝廷和各級官員都格外重視圖書典籍的收藏，這也是中國古代收藏文化的一大特點。古人推崇圖書收藏，因為上古、中古時典籍文獻依靠手寫，數量稀少，保存不易，掌握更多的圖書意味着某種知識乃至權力上的壟斷，對於皇室和朝廷來說有助於政教治理，對家族和個人來說利於科考學習、著書立說和詩文創作等。

圖書收藏在中國古代收藏文化中佔有重要地位，長期以來人們主要出於實用目的而收藏。到明清時代才出現了為了藝術審美目的進行

18 向怡泓、王云慶：〈從蘭台東觀談東漢時期皇家藏書機構的特點〉，《新世紀圖書館》，2015（1），頁 77–80。

的圖書收藏——珍稀圖書或印製精美的版本、文字出色的抄本被視為更具有收藏價值。

漢朝法律把盜竊皇家宗廟、陵園、宮殿視為重罪，到了北齊更成為所謂「大逆」的死罪，為歷朝所沿襲。

三、漢朝權貴的收藏和財富

除了皇帝，漢代的王公、高官也擁有大量積藏，河北滿城縣西漢中山靖王劉勝墓及其妻的竇綰墓、江西南昌海昏侯劉賀墓、湖南長沙馬王堆漢墓、山東長清縣濟北王墓、廣州南越王墓等都曾出土大量文物和財富，如漢景帝劉啟之子劉勝和妻子竇綰的兩座墓地出土了隨葬品六千多件，以陶器數量最多，銅器次之，還有鐵器、金銀器、玉石器、漆器和紡織品等類。特別重要的是第一次發現了兩件完整的「金縷玉衣」和鑲玉漆棺，以玉衣作殮裝的制度可上溯到東周時代的「綴玉面罩」和綴玉片的禮服，但是形制完備的玉衣出現在西漢文帝、景帝之際，以玉衣作為殮服是漢武帝時開始盛行的。至東漢時期，玉衣已經明確分為金縷、銀縷、銅縷三個等級，確立了分級使用的制度。到曹魏黃初三年（222 年），魏文帝曹丕鑒於盜墓現象嚴重，下令廢除玉衣制度以後才算告一段落。可見對某類財產、藏品的重視，取決於特定時代人們的文化觀念和對它們的「實際功用」與「精神功用」的認知。

從短暫登基稱帝二十七天的海昏侯劉賀墓中出土的陪葬品，可以推測當時王侯、高官乃至皇帝等權貴富豪的藏品類型和積聚之富，大致分為五類：

一類是貨幣性財物，如此墓出土的四百七十五件金器、近二百萬枚銅錢都為此類；一類是禮儀器物，如編鐘、編磬、印璽等，部分還是商周古器，如西周提梁卣、戰國時期的缶等；一類是圖書典籍，其

中有數千竹簡木牘，包括《論語》、《史記》、《醫經》、《孝經》、《醫書》、《日書》等書簡和歷史上最早的孔子畫像屏風；一類是娛樂器物，如圍棋盤等；一類是香料、珠寶首飾等奢侈品；一類是實用器具如陶器、漆器、木器家具及模擬各種實用器具的明器。

　　皇帝、王侯、高官、富豪以外，一些世家大族也收藏祖先使用的器物，其中最著名的是曲阜的孔氏家族。漢武帝時司馬遷曾經到曲阜參觀，看到了孔氏家廟中保存的古代「車服禮器」。

四、書畫成為收藏的前提：對形式、風格的初步關注

　　東漢末期士人對奇異、美麗的技藝及人物產生了興趣，對繪畫、書法技法及風格有了初步的審美欣賞之風。章帝、靈帝、獻帝時士人對書法頗為重視，當時流行尺牘、辭賦，士人階層廣泛用書寫墨字的簡冊、絹帛等互通消息、傳情達意，逐漸在「寫對」之外對「寫好」、「寫得與眾不同」有了講究，開始欣賞文字書寫的風格特點，出現了以書法知名的士大夫，如以杜度、崔瑗、張芝為代表的草書家，以蔡邕為代表的隸書家，書法開始成為士人抒發情感、表現個性的藝術方式，並有了初步的收藏行為。士人也開始參與繪畫創作，如趙岐、劉褒、蔡邕、張衡有善畫之名。

　　另外，漢靈帝時曾徵召擅長書寫、辭賦、尺牘等技藝的下層文士，到京城鴻都門附近宦官主管的機構「鴻都門學」中交流學習，著名者如師宜官等學成之後被派到朝廷和州郡擔任官員。設立這一機構的目的和出自這裏的人才雖然受到主流官員及儒士的非議，可是就書法藝術的發展而言，數百擅長書寫的人才匯聚京城，極大地促進了書法創作交流及對各種書寫風格的研究和欣賞。

　　擅長「八分」字體的書法家師宜官「大則一字徑丈，小乃方寸千

言」，[19] 在當時頗為有名，已經有人收藏他的作品。當時他書寫文告需要在木板上刻字，印刷完成後他會把字板焚毀，不願別人拿去收藏或模仿學習。傳說另一位書法家梁鵠曾請師宜官喝酒，趁他喝醉後偷得字板學習其書法，後來也以工書著稱。梁鵠在曹操的官署中負責文書書寫，曹操認為他的書法勝過師宜官，將他的作品懸掛在布帳或釘在牆壁上欣賞，可見他的書法作品已被時人收藏，到晉代還有人保有他的手跡。從曹操欣賞書法作品的行為可以看出，這一時期絹帛、紙張等適合攜帶的輕便載體開始流行，這極大方便了人們購藏、贈送、欣賞、分配這些作品，對於後來書畫收藏的興起有重大意義。

19〔唐〕房玄齡等：《晉書》卷三十六列傳第六，北京：中華書局，1974 年，頁 1064。

士人、名流思考宇宙玄虛，體味山川人文，標榜風流姿態，對詩文、書法、繪畫、園林、山水的欣賞成為新的文化潮流，文藝不再服務於禮教、附麗於宗教，書法和繪畫不再是僅服務於政治、宗教、道德目的的實用技能，有了相對獨立的地位和評價標準，成為文化階層創作、欣賞、研討、購藏的對象。在政教、祭祀、實用功用之外，出現了從個人興趣、審美愉悅、學術研究等目的出發的收藏行為。欣賞者、收藏者可以通過書畫藏品表達情感、觀點，擁有文化藝術品成為品位和身份的象徵。

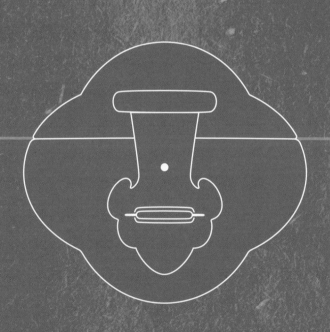

品位的建立：藝術收藏興起

魏晉南北朝：書畫收藏的開始

　　王羲之為何是唐宋以來最具知名度的書法家？不僅僅因為他的字寫得風格突出、功底深厚，還因為他的家族、親友、追捧者和收藏者富有影響力，多種因素合力造成的文化潮流，恰好把他推上了書法藝術史和收藏史的浪頭。

　　漢魏之間，鍾繇是當時最受重視的書法家，以法度嚴謹的風格著稱。東晉初王廙、庾翼、郗愔等人都以書法知名，王羲之這位後起之秀名聲大振後，時人認為他可以和鍾繇、張芝比肩，是幾位一流書法家之一，但並沒有至高無上的地位。不過，王羲之這樣的高門大族子弟不是靠出仕為官、道德文章出名，而是以書法作品獲得如此高的關注度，可謂這個時代標誌性的現象：藝術家、藝術作品獲得相對獨立的地位和極大的關注，也有了相應的收藏活動。

　　王羲之出身東晉前期最為重要的門閥世家琅琊王氏家族，在權勢和文化風尚上都具有標竿作用，這一身份背景也是他的書法受到重視的一大因素。王羲之、王獻之父子生前的書跡已為時人有目的地收藏，如東晉末年篡權稱帝的桓玄在失敗後曾將所藏的王羲之作品全部投入江中，可見當時權貴已經收藏王羲之的書法。

　　劉宋以後王獻之「妍美」的風格更為流行，海內學書之人多習獻之，這也刺激了南朝宋齊之際擅長書法的大臣劉休反其道而行之，大力提倡王羲之的書風。之後梁武帝蕭衍成了第一個大力推崇王羲之書法的皇帝，收藏了大量王羲之書跡，他認為王羲之的水準高於王獻之，同時他和陶弘景都認為鍾繇超越王羲之，是排名第一的書法家。後來唐太宗才把王羲之推到舉世無雙的地位，給予最高的評

價。可以說，東晉到唐代的文化史、收藏史的因緣際會，讓王羲之成為了人人皆知的「書聖」。

一、文化觀念的更新

這一時期收藏領域有兩個引人矚目的變化：一是士族文人的文化觀念發生改變，在政治性道德宣教目的之外，人們開始從愉悅欣賞的角度看待藝術創作。東晉以來士人登山觀水、披奇覽勝成為風尚，畫家也開始模山範水，出現山水畫創作，士人之間評論書法、繪畫時常常強調其給人帶來的審美感受，這與現當代人對繪畫功能的認知十分相似；二是士人作為書法、繪畫的創作者、欣賞者、收藏者出現，開始有書畫收藏和市場交易的記錄。

魏晉南北朝是中國士人文化觀念轉變的一大關鍵時期，漢武帝「獨尊儒術」以來最有影響力的儒家倫理教化在漢末魏晉的戰亂中受到衝擊，佛教、道家的思想得到新的發揚和傳播，士人、文人思考宇宙玄虛，體味山川人文，標榜風流姿態，對於詩文、書法、繪畫、園林、山水的欣賞也形成了新的文化潮流，文藝不再是僅服務於政治、宗教、道德的實用技能，更是士人對自我情感和觀點的表達，開闢了所謂「文學的自覺時代」。[1]

最顯著的是文學的地位得到全面提升，漢代士人教育以學習儒家經典為主流，以出仕效勞國家、發揚禮教道德為正統。魏晉時代觀念發生變化，曹魏皇帝創作大量詩歌文章，曹丕把在漢代視為小道的辭賦提升到「經國之大業，不朽之盛事」[2]的地位，認為文章可以表達自我、發揚情感、評論社會、引導風氣。在以博學多才為好尚的時代氛

1　魯迅：〈魏晉風度及文章與藥及酒之關係〉，《北新》半月刊，1927 年 11 月 16 日第二卷第二號。

2　〔魏〕曹丕：《典論・論文》，《中國歷代文論選》（第一冊），上海：上海古籍出版社，1984 年，頁 158。

圍中，除了文學，書法、繪畫也獲得重視，成為世族子弟、文人學者
文化修養的選項之一，相關作品成為他們創作、欣賞、研討乃至購藏
的對象。

　　這一時期的收藏行為的重大變化，是在政治教化、祭祀典禮、
裝飾所需和佔有金銀財寶的目的之外，出現了從個人興趣、審美愉
悅、學術研究等目的出發的收藏行為，書法、繪畫的創作、欣賞、
收藏、研究有了自己獨立的地位和評價標準，所以這一時期出現了記
錄、研究、比較古今名畫、書跡的著作。如南朝劉宋時期宗炳的〈畫
山水序〉、王微的〈敘畫〉、齊高帝蕭道成的《名畫集》、梁武帝蕭
衍的《昭公錄》，齊梁之間畫家謝赫所撰《古畫品錄》、孫暢之的《述
畫記》、姚最的《續畫品錄》等都論述了繪畫的源流、風格、高下問
題，如宗炳提出山水畫「暢神」之功，謝赫強調繪畫具有「明勸戒，
著升沉，千載寂寥，披圖可鑒」[3] 的道德鏡鑒作用。這不僅對創作者
有意義，無疑也可以移用來證明繪畫收藏的意義。

　　值得注意的是，此時世家大族、名流雅士多「貴書賤畫」，對繪
畫的推許、研究和評論不如對書法那樣重視。在新舊觀念轉變過程
中，衝突也時有表現，如北齊顏之推《顏氏家訓‧雜藝》記載吳縣寒
門士人顧士端父子擅長丹青，為官後不時被梁元帝指派與畫師一起繪
製作品，讓他們感覺受到羞辱，不想讓子孫再學此藝。[4] 可見官宦不
願與職業畫工、畫師同列，恥於為權力、金錢所迫從事繪畫，這也
成為日後文人賣畫的一大心理障礙。似乎是為了與擅長繪製帝王聖
賢、佛道人物為主的職業畫師相區別，部分士人畫家強調繪畫是為了
修養心性、消愁釋憤，並在山水園林審美大興的背景下開始創作以山

3　〔南朝〕謝赫：《古畫品錄》，〔清〕嚴可均編：《全上古三代秦漢三國六朝文》全齊文卷
　　二十五，北京：中華書局，1958 年，頁 5861。
4　〔北朝〕顏之推撰、王利器集解：《顏氏家訓集解》，上海：上海古籍出版社，頁 518。

水為主的繪畫，據說東晉的戴逵、顧愷之就涉及山水畫創作。南朝劉宋之際，與詩歌中的山水詩相伴隨，出現了王微、宗炳等創作的山水畫作。

當然就儒家正統觀念來說，在禮、樂、射、御、書、數等貴族君子學習的「六藝」中沒有繪畫的位置，繪畫是工匠謀生的低賤技藝而已，所以它在各種文化類型的「等級體制」中地位低於經史、文學、音樂和書法。晉代張勃在《吳錄》中把繪畫和相人、星象、風水、算術、圍棋、占夢並稱，隋初顏之推所著《顏氏家訓·雜藝》依次論述書法、繪畫、射、卜筮、算術、醫方、琴、博弈、投壺、彈棋等，書法、繪畫與民間雜耍、娛樂並列。到了唐代，書法的地位進一步上升；繪畫創作、研究和收藏的地位，則要到四百年後的宋代才顯著上升。

二、收藏者的新變化：收藏者的時間意識和高下意識

在文化觀念轉變的同時，士人、文人作為書法和繪畫作品的創作者、欣賞者、收藏者出現，他們有關欣賞、收藏的文字書寫和社交關係，對此後收藏文化的發展有極大的影響。

創作方面，王羲之、王獻之父子等世家大族子弟以書法聞名，繪畫方面也出現了眾多士人畫家，如顧愷之就是江南本地世族出身，他在建康瓦官寺所繪維摩詰像能吸引謝安等人觀賞讚嘆，可見當時繪畫、賞畫的風氣。有學者統計，《歷代名畫記》記載的魏晉南北朝畫家有八十八位，其中絕大多數都是士人出身，他們多擔任官員，博學多才，繪畫為其興趣之一。另有小部分畫家是與士人有類似文化審美意識的帝王、隱士，如曹魏少帝曹髦、晉明帝司馬紹、梁元帝蕭繹，隱士謝岩、曹龍、丁遠、楊惠，戴逵及其子戴勃、戴顒等人。出身宮廷或民間的畫工只有吳之曹不興，宋之顧景秀、陸探微等數人

及十多位僧道畫家。[5] 其實就數量而言，當時更多的畫者是官府管理的「百工」、庶民出身的民間畫師，但是這些底層畫工難以獲得士人出身的畫家那樣的關注度和傳播性，也少有人收藏他們的作品，大多只能默默無聞。可以說從南北朝開始繪畫變為士人主導，有關繪畫的文字記錄、評論和著述因此增多，收藏文化也就順理成章地鋪展開來。

就書畫的收藏者、贊助人而言，皇室依舊是一大力量，新出現了佛寺、道觀這樣的藝術贊助機構。佛教和道教受到皇帝、士人和民眾信奉，眾多寺觀興造石窟、廟宇、雕像，雇用工匠雕琢繪製寺塔、壁畫、雕像和卷軸畫。士人也參與宗教藝術的創作，如顧愷之為瓦官寺繪製壁畫，戴逵造無量壽佛木像都是如此。僧人、道士經常自行或雇人抄寫經書，一些僧人、道士也以書法創作知名。

在材質方面，為了方便傳教和節省空間，魏晉南北朝的宗教繪畫逐漸脫離建築物與雕刻，演變為單幅的紙、絹卷軸畫。紙、絹材質的卷軸畫便於保存、攜帶、傳閱，這種載體變成主流，無疑對後來的創作和收藏都有重要的影響，極利於作品收藏和流傳。

不同的贊助人和收藏群體也對藝術創作的題材產生了影響，魏晉南北朝時期上層統治者對繪畫的主流認知承襲兩漢時期「圖像之設，以昭勸戒」的「鑒戒」觀念，以聖賢人物畫為主流，神佛鬼怪、生活場景兩類題材為輔。而佛道兩教注重宗教藝術，士人欣賞宗炳、王微等人的山水畫，齊梁時候皇帝、權貴愛好奢華享受，流行香艷的宮體詩，相應也出現了「賦彩鮮麗，觀者悅情」的美人圖。

更重要的是，士人成為書法、繪畫藝術的收藏者，並開始建立相應的收藏文化，出現了收藏品的交易行為。從王羲之題字幫助老婦賣竹扇的傳說可以看出收藏之風的發展，又如前燕文官崔潛為其兄寫的誄文手稿就被人保存流傳，一百多年後有人在北魏都城（山西平城）

5　李修建：〈論六朝時期的繪畫觀〉，《內蒙古大學藝術學院學報》，2014 年 3 期，頁 56—61。

書肆買書的時候購得，可見當時的收藏之風。

　　對收藏意識及文化的形成影響重大的，是這一時期的士人、文人有了強烈的時間意識和高下比較意識，可能是漢末魏晉南北朝的長期戰亂讓人們對生命的短暫、世事的無常有了更多的體味。文人的歷史感和時間意識格外強烈，常常在詩歌和文章中對比古今。人們常常想像和推崇古代某個時期由有道德的賢明君主治理國家，那個時代秩序良好，民眾富足，人人安居樂業。擁有古代的收藏品無疑可以滿足人們與既往的美好時代、古聖先賢或名手巨匠建立關聯的渴望，這是一種讓人的短暫生命變得豐富、永恆的方式。

　　另外，這個時代的人受到察舉制品評人才的影響，也習慣於比較詩賦、繪畫、書法的水準或風格高下。這兩種意識體現在當時的一系列著作中，比如南齊高帝蕭道成以擅賞鑒者自居，挑選出自己喜歡的皇室收藏精華編輯為《名畫集》，記載自陸探微以來古今「名手」四十二人的三百四十八卷（件）作品，按優劣分為四十二等、二十七秩，對畫作的分別等級有數十種之多，可見他的區分之細。此後南齊謝赫的《古畫品錄》等著作延續了這種高下品級的區分觀念。這類著作常常推崇故去的「名手」的作品或記載他們創作時的神奇傳說，這對以後的收藏文化有重要的影響，對於古人作品、名人作品的推崇一直延續到 21 世紀的收藏文化中。

　　需要注意的是，「古」在南北朝人的意識裏泛指已經過去的前朝、前代、前人的時代，也就是說剛剛故去不久的藝術家也可以歸類到「古」的名義下。這和 21 世紀的人認知的「古代」、「近代」、「現代」、「當代」的時代概念完全不同。

三、南朝皇室收藏的延續和損毀

　　南北朝時期北方戰亂頻繁，而且政權多由游牧或半游牧部族建

立，文教不受重視，皇室收藏大多不成氣候。較為突出的是北魏政權，帝后因為信奉佛教開鑿了數個著名的石窟，對雕塑、壁畫藝術有巨大助力，可以推測當時有相當數量的雕刻工匠和畫師以此謀生，在宮廷中應該也有不少佛教相關的雕像和繪畫藏品。

南朝因為政權變動常常以政變等低烈度的溫和方式進行，皇室收藏有一定的延續性，歷經多個朝代基本保持不變，可是亦難免在動盪中遭受重創。東晉的皇家收藏為宋、齊先後繼承。南齊開國皇帝蕭道成（427—482 年）少年時在名儒雷次宗處接受教育，通習經史，雅好圖書、書畫收藏，頗以賞鑒自居，他接收劉宋皇家藏品後，選擇其中的精品，並品評古今名畫技工優劣，編成《名畫集》。後來政權更迭，上述收藏的很大部分為南梁開創者蕭衍（464—549 年）所有。

梁武帝蕭衍善畫花鳥走獸，通音律，好書法，最虔心信佛，三次脫下帝袍換上僧衣到佛寺「出家」，群臣不得不捐巨資給佛寺贖回這位「皇帝菩薩」。在他的贊助下京城出現五百餘所佛寺，僧尼有十餘萬，很多佛院寺塔的壁畫都是張僧繇等名手所畫。當時梁武帝諸子多出鎮外州，梁武帝命張僧繇前往各州郡去畫諸子之像，懸於宮廷居室之中，這應該是畫在絹上或紙上。甘肅玉門、新疆吐魯番的墓葬曾分別出土約在西晉時的紙上繪畫。

梁武帝是歷史上第一個大力推崇王羲之書法成就的帝王，帶動了第一波學習「大王」書法的風潮。梁武帝撰有〈觀鍾繇書法十二意〉、〈草書狀〉、〈答陶隱居論書〉、〈古今書人優劣評〉等有關書法的文章著作。在〈答陶隱居論書〉中他批評託名王羲之的贗品亂人耳目、影響王書聲譽，可見當時已有為了盈利而偽造名人書法作品的現象。當時內府秘藏的王羲之書跡已雜有贗品，梁武帝命人整理鑒定前朝流傳下來的王羲之父子書法作品，選出他認為的真品七十八帙七百六十七卷。

蕭衍的兒子、梁元帝蕭繹（508─555 年）以著述宏富見稱，也是一位丹青好手。他在位僅三年，內府收藏的書畫精品盛極一時。可惜後來遭遇皇位爭奪戰，對手引西魏軍圍困江陵，蕭繹在江陵城破之前命人將自己和皇室所藏名畫、法書、典籍共十四萬卷點火焚燒，這位佔有欲極強的皇帝寧願讓收藏品跟隨自己一起毀滅，也不願意讓敵人一窺究竟。這一把火可謂王羲之書跡和南朝書畫、典籍的一大劫難。

四、其他收藏品

除了書籍檔案、繪畫、書法作品，當時皇室還收藏其他珍稀寶物。如《晉書·五行志》記載西晉惠帝元康五年（295 年）皇宮中存放武器的武庫發生大火，焚毀了眾多皇室藏品。武庫是西漢初創設的收藏兵器的機構和處所，派有重兵把守。這次武庫起火後，負責守衛的張華生怕有人趁亂搶奪武庫中的兵器造反，下令看守的士兵先不要救火而在外圍防備有人闖入搶奪軍器，待發現沒有叛亂的跡象再救火時，整個武庫收藏已遭焚毀，「累代異寶，王莽頭，孔子屐，漢高祖斷白蛇劍及二百萬人器械，一時蕩盡」。[6]

所謂「累代異寶」應該就是歷朝流傳的各種珍玩寶物，包括孔子的屐、漢高祖的劍這樣的前代聖賢遺物。讓後世頗為好奇的是漢晉皇室為何收藏謀朝篡位者王莽的頭顱。據《漢書·王莽傳》記載，公元 23 年秋綠林軍衝進長安時，商人杜吳殺死王莽，軍人分裂王莽屍體，將頭顱獻給更始帝劉玄。劉玄下令把王莽的頭顱懸掛在宛城街市示眾。從《晉書》記載可知東漢開創者劉秀得到了王莽的頭顱並收藏在武庫中，或許是警戒後世子孫，又或許是進行某種巫術鎮壓。

在民間也出現了中國最早的青銅器、古錢幣、碑刻的收藏家和

6　〔唐〕房玄齡等：《晉書》卷二十七志第十五行上，北京：中華書局，1974 年，頁 805。

研究者。南朝宋梁時代的著名文人、曾任南郡太守的劉之遴好古愛奇，在荊州家中蓄藏從先秦到東漢的古器物上百件。他曾進獻古器四種給東宮太子，包括秦容成侯適楚之歲造的金銀錯鏤古樽二枚，漢武帝元封二年龜茲國進獻的澡罐一口，漢哀帝建平二年造的鏤銅鵁夷榼二枚，漢獻帝初平二年造的澡盤一枚。[7]另有南朝蕭陳之際的學者虞荔著有《鼎錄》一卷，收錄漢景帝至王羲之時期七十二件青銅鼎器的形制、銘文。

　　古錢收藏方面，蕭梁時顧烜著有《錢譜》，並提及之前已經有劉氏《錢志》一書，另外《隋書‧經籍志》記載齊梁時期劉潛撰有《泉圖記》一書，可惜兩書都已經失傳。

　　在碑刻方面，晉代將作大匠陳勰輯碑刻之文為《雜碑》二十二卷、《碑文》十五卷，南朝劉宋時期謝莊編有《碑集》十卷，梁元帝蕭繹編有《碑英》一百二十卷和彙集佛教有關碑銘為《內典碑銘集林》三十卷，無名氏著有《石經》若干卷，均已失傳。

7 〔唐〕姚思廉：《梁書》卷四十列傳第三十四劉之遴，北京：中華書局，1973 年，頁 573。

隋唐時期：對「古物」的迷戀

《蘭亭序》也許是目前最為中國人熟知的古代書法名作，但在收藏史上它卻是一個充滿爭議的謎團，體現出中國收藏文化史最吸引人的一面：皇帝、官員、僧人、書生、史學家都在權力、知識、陰謀的網絡中追求那些最具有文化聲望的作品，因此發生了許多出人意料的故事。

李世民是狂熱的王羲之書法愛好者，恰好他還是皇帝，可以借助權力放大自己的觀點，在官方撰修《晉書》時他破例親自為王羲之撰寫「御評」，一方面給予王羲之「精研篆素，盡善盡美」的最高評價，另一方面貶低當時廣泛流行的王獻之書風，「觀其字勢疏瘦，如隆冬之枯樹；覽其筆蹤拘束，若嚴家之餓隸。其枯樹也，雖槎枿而無屈伸；其餓隸也，則羈羸而不放縱。兼斯二者，固翰墨之病歟」。[8] 有皇帝的大力推崇，宗室、高官乃至文人寫行書自然以學王羲之為風尚。

貞觀六年（632 年），唐太宗下令整理御府收藏的鍾繇、王羲之等名家法書，得一千五百一十卷。後繼續不遺餘力重金購藏王羲之書法，得到許多所謂「古本」，他讓魏徵、虞世南、褚遂良等鑒定真偽，整理出王羲之的真行書跡二百九十紙，裝為七十卷；草書二千紙，裝為八十卷，在各卷首尾和縫隙之間蓋上「貞觀」印章，[9] 其中包括《蘭亭序》。皇帝、貴族、高官的追捧讓王羲之書法的價格變得高昂起來，出現了以他書充作王書的現象乃至專門的偽造者，如李懷琳、謝道士都是有名的作偽者。

8　〔唐〕李世民：〈王羲之傳贊〉，載〔唐〕房玄齡等：《晉書》，北京：中華書局，1974 年，頁 2093。

9　〔唐〕裴孝源：〈貞觀公私畫史序〉，載〔清〕董誥等編：《全唐文》卷一百五十九，北京：中華書局，1983 年，頁 1629。

　　唐太宗對王羲之作品的追求還派生出相關的傳說。唐玄宗時的文人何延之在小說中記述，貞觀年間唐太宗聽說王羲之所寫的《蘭亭序》在和尚辯才手中，於是三次召見他暗示對方主動獻寶，可辯才詭稱這份書帖在隋末動亂中散失了。宰相房玄齡向皇帝推薦監察御史蕭翼以智取之，蕭翼喬裝成潦倒書生去寺廟與辯才交往，故意展示自己收藏的一些王羲之法帖激起辯才的好勝心，辯才出示了常年懸於屋梁上保存的《蘭亭》真跡，蕭翼偷偷摸摸盜取此帖回到長安覆命。唐太宗對此帖欣賞不已，命令趙模、韓道政、馮承素、諸葛貞等人各臨摹數本以賜皇太子、諸王、近臣，後來還用《蘭亭序》等王羲之書法原作陪葬昭陵。這是唐代中期文人編撰的傳奇小說，實際上圍繞《蘭亭序》發生的故事遠比這篇小說更為撲朔迷離。

　　東晉穆帝永和九年（353 年）三月初三，孫綽、謝安、王羲之等四十一位有道教信仰的名士在山陰（今浙江紹興）的蘭亭進行消災求福的「修禊」聚會，一邊欣賞山水之美，一邊飲酒賦詩，並讓擅長書法的王羲之撰寫此次集會的序文。大約一百年後，劉義慶的《世說新語》提及王羲之發起的這次集會；又過了約七十年，南朝蕭梁時的學者劉孝標注釋《世說新語》時稱王羲之在這次集會所寫文字為《臨河序》，並記載了全文一百五十四字：「永和九年，歲在癸丑，暮春之初，會於會稽山陰之蘭亭，修禊事也。群賢畢至，少長咸集。此地有崇山峻嶺，茂林修竹。又有清流激湍，映帶左右。引以為流觴曲水，列坐其次。是日也，天朗氣清，惠風和暢，娛目騁懷，信可樂也。雖無絲竹管弦之盛，一觴一咏，亦足以暢敘幽情矣。故列序時人，錄其所述。右將軍司馬太原孫丞公等二十六人詩賦如左，前餘姚令會稽謝勝等十五人不能賦詩，懲酒各三斗。」[10]

10〔南朝〕劉義慶著，〔南朝〕劉孝標注，余嘉錫箋疏，周祖謨、余淑宜、周士琦整理：《世說新語箋疏》卷下之上企羲第十六注一，北京：中華書局，2007 年。

　　問題是，現在博物館中所藏的所謂唐摹本《蘭亭序》卻有三百二十四字。這一明顯的差異，讓後人懷疑唐太宗所見的所謂《蘭亭序》很可能是偽託之作，理由主要有三條：一是現存《蘭亭序》文字數量比《世說新語》注釋的早期《臨河序》版本增加了逾一倍，多出來的文字可能是從王羲之及其他人的詩文中引申而來，格調似乎也和東晉風尚不合，況且在諸多名流詩賦之前也不適合寫太多文字大發議論；二是書體亦和出土的東晉王氏墓誌不同，傳為馮承素摹本的結體了無章草痕跡，如「茂」之連帶、「殊」之豎鉤等均顯示了行書痕跡，與傳世王書區別較大，疑為隋唐人偽託；三是王羲之的很多書法作品在南朝梁代就成為皇室內府珍藏，有參與皇室文物鑒賞的滿騫、徐僧權、沈熾文、朱異等人的署記，之後還經過隋朝皇室收藏，又增加了江總、姚察等人的署記，現藏於遼寧省博物館的王獻之《廿九日帖》，王羲之《新月帖》、「平安、何如、奉橘」三帖上就有滿騫、姚懷珍、唐懷充、姚察、徐僧權等人的署記，說明這些墨跡在唐以前曾經被梁、隋內府收藏。而今天所傳的各種版本的《蘭亭序》卻沒有上述梁、隋鑒藏印記，可見是唐代才進入內府的作品，之前並沒有清晰的流傳過程。

　　因此，宋代就有人質疑《蘭亭序》的真偽，清代、民國以來更有眾多懷疑者認為《蘭亭序》很可能是唐初的偽冒之作。[11]更有人大膽猜測，隋唐之際會稽永興寺的僧人智永、智果以臨摹王羲之書法著稱，無論是因為受到官員的求索壓力，還是為了獲取皇帝賞賜的經濟動力，這些僧人或周圍的其他人士都有可能將一件託名王羲之的「前朝贋品」乃至「自創贋品」獻給皇帝。唐太宗死後，他的兒子唐高宗以一系列書法作品陪葬父親。唐末戰亂中唐太宗的陵墓在後梁開平

11　陳雅飛：〈中國大陸《蘭亭序》真偽論辯回顧〉，《浙江大學學報（人文社會科學版）》，2004（5），頁102-110。

二年（908 年）為溫韜盜掘，陪葬的一些書法作品再次面世，但唐太宗珍視的《蘭亭序》「原件」是否陪葬、是否被盜卻了無消息，似乎消失在歷史的迷霧中。現在人們看到的，都是唐太宗讓虞世南、褚遂良、歐陽詢、馮承素等大臣或書手所寫的臨摹本，以及這些臨摹本的拓本。

一、皇家收藏的第一次高潮

　　公元 589 年隋朝滅陳，結束了長期的南北分裂局面。隋代繼承的北周官府藏書不過一萬五千卷，隋文帝因此下詔徵求保存在民間的遺書和借書抄錄，消滅陳朝後又接收了大量江南圖籍，藏書總數達三萬餘卷。喜好文學的隋煬帝楊廣更倡導大肆抄書，在東都洛陽觀文殿東西廂建造房屋藏書，另闢內道場收藏道教、佛教著作並編寫目錄。西京長安嘉則殿藏書共計三十七萬卷，是前所未有的官府藏書最高紀錄。煬帝令除去重複、雜亂的版本，將御本三萬七千餘卷納於東都修文殿收藏，之後還下令改國子寺為國子監，成為此後歷朝延續的最高學府與藏書管理機構。自此，在皇室內府藏書和中央官府藏書機構之外，確立了以國子監藏書為主體的中央官學藏書體系，延續一千三百餘年。[12]

　　書畫收藏方面，隋煬帝在洛陽觀文殿後建妙楷台和寶跡台，分別收藏法書和古畫，這是歷史上皇家首次專門設置書畫作品收藏庫。除以書畫藝術藏品為秘玩，煬帝平時也按個人嗜好命畫家作畫，如《隋書》記載大業八年（612 年）三月他見到兩隻丈餘高、白色羽毛朱紅腿腳的大鳥，急忙讓宮廷中的畫工即景寫生畫下來，並撰文刻石歌頌此事。[13] 隋末大亂，大業十一年（615 年）煬帝攜大批官藏圖書及珍貴

12 吳晞：〈我國古代的官學藏書〉，《中國圖書館學報》，1991 年，17（4），頁 24。
13 〔唐〕魏徵、令狐德棻：《隋書》卷四帝紀第四煬帝下，北京：中華書局，1973 年，頁 82。

文物逃向江都，途中多有損毀，兩年後大將宇文化及發動兵變攻入禁宮，江都所藏圖籍文物焚毀殆盡，這是古代皇室收藏品的又一大劫。

　　唐朝建立後設立西京秘書省和東都秘書省二處掌管國家圖籍，收儲官府藏書。武德五年（622 年）高祖李淵平王世充後，命令兵士將隋帝在洛陽嘉則殿保存的圖籍和古物運回長安，可惜部分藏品在運輸途中沉沒在黃河中。

　　唐太宗貞觀年間至唐玄宗開元年間是唐代皇家收藏的極盛時期，內府的圖書、藝術品收藏機構主要有秘書監、弘文殿、弘文館等，其中弘文殿藏有書籍十餘萬卷。唐太宗命人將內府所藏法書名畫重加裝裱，讓起居郎褚遂良、校書郎王知敬監領裝裱並進行鑒識。裴孝源《貞觀公私畫史》記載貞觀十三年（639 年）統計內府所藏名畫包括：「二百三十卷是隋室官（庫），十三卷是左僕射蕭瑀進，二十卷楊素家得，三卷許善心進，十卷高平縣行書佐張氏所獻，四卷褚安福進，近十八卷先在秘府，亦無所得人名」，並分析說其中有二十三卷可能並非晉宋真跡，而是一般畫師的作品，後人偽託前代名人之作而已。[14] 唐太宗還經常將真跡摹本賞賜同樣喜歡書法的大臣，如貞觀十三年命馮承素摹寫王右軍真跡《樂毅論》多件，分別賜給長孫無忌、房玄齡、高士廉、侯君集、魏徵、楊師道等人。

　　唐代書法家輩出的一大背景是朝廷制度層面的影響，朝廷統治需要處理大量文書、檔案，因此對官員的考核標準之一就是要求「楷法遒美」，參加科舉考試、入仕為官至少要會寫工整的楷書才能獲得委任，另外朝廷、地方州縣的官署設有負責書寫文書、抄寫文稿的書手、書直、文書吏等專門官吏，擅長書法之人可以由此進入仕途。另外，佛寺、道觀、施主也大量雇請擅長書法的「經生」抄寫佛道經書

14 〔唐〕裴孝源：〈貞觀公私畫史序〉，〔清〕董誥等編：《全唐文》卷一百五十九，北京：中華書局，1983 年。

用於設施，工書之人也可以靠此謀生，這自然都會引導人們重視書法學習和訓練。

同時，作為書法家和書法愛好者，唐太宗個人的喜好也影響到朝野風氣。貞觀年間在宮城內設立弘文館鑒藏書法作品和招收官員子弟學習書法，教師是著名的書法家虞世南、歐陽詢等，皇帝聽政之隙也常常來此品賞法書名畫，還讓擅長書法的大臣擔任皇太子的侍書，教授皇子學習書法。在他統治期間，虞世南、褚遂良等善書之人受到重視，容易獲得提拔，這自然也會影響官場風氣，所以此後唐代無論皇室、士人、官員都普遍重視書法。

唐高宗、武則天、唐玄宗三任皇帝也頗重視書畫收藏。唐高宗李治擅書法，大臣許敬宗曾經吹捧唐高宗為「古今書聖」，這要比王羲之被尊為「書聖」還要早很多年。唐高宗曾派使者前往西域，到康國、吐火羅等國搜集書畫以便了解其風俗，這類收集異國資料的行為帶有政治和軍事目的。武則天也工書法、愛收藏，她曾徵求王羲之的作品，王氏家族後人王方慶在朝為官，獻上歷代祖先的書法十篇，其中包括十一世祖王導、十世從祖王羲之、九世從祖王獻之等人的書法各一件。武則天命令宮內書法高手雙鉤填墨摹寫副本，然後將原件賜還王方慶。武則天還曾命張易之整理和重新裝裱內府所藏書畫，據說張易之乘機用偽作替換了部分真品，這從側面說明當時民間已有書畫收藏市場和作偽之風。

唐玄宗李隆基工詩善書，留意典籍書畫收藏。即位之初曾派大臣整理內府所藏歷代書跡，更換裝裱，刻「開元」二字收藏印為標記。他還多次派出採訪圖畫使到民間尋訪書畫，為了獲得賞賜官爵、財物，不少人獻上家藏。他還徵召吳道子、韓幹、張懷瓘等擅長繪畫、書法之人擔任內廷的翰林待詔，讓他們創作書法作品或給寺觀繪製壁畫、題寫詩文。另外，他還曾讓人在句容縣設置「官坊」鑄造仿

古青銅器，這裏的作坊一直運行到南唐後主時期，出產的器物後世稱之為「唐局鑄」。

可是唐玄宗後期荒淫昏瞶，邊鎮將領安祿山、史思明相繼叛亂，在安史之亂中長安、洛陽先後陷落，皇家內府的書畫、器物收藏大多散失。平定叛亂以後，唐肅宗發現皇宮所剩王羲之真跡僅有二十八卷，因此懸賞讓民間進獻書畫，並派出使者到各地查訪搜求。這一時期進呈內府的書畫作品真真假假，摻雜了一些贗偽作品。他的後代唐憲宗也愛好書畫，曾經派人去尋訪民間書畫，給獻上藏品的人授予官職或賞賜錢物，如潘淑善就因為進獻書畫獲得龍興縣尉之官。

可惜，保存在長安、洛陽兩處皇宮中的王羲之、王獻之等人的書畫作品和眾多器物之後經歷唐末的黃巢之亂、軍閥戰亂，大部分都散失損毀。唐太宗帶入陵墓的一批作品也遭盜掘，去向不明，因此現在流傳的「二王」書跡多是唐宋摹帖而已。

二、書畫收藏的興盛

在皇家帶動下，唐代權貴富豪競相收藏書畫、古籍、古器物等，出現了以收藏著稱的「蓄聚之家」、「圖書之府」。在社會上，書畫藝術品的流通和收藏都遠比以前的時代活躍，初步形成了書畫藝術的市場網絡，藝術創作者、收藏者、中介人、鑒賞家等彼此互動，推動了市場的進一步發展。

當時高端、中端、低端不同價位和檔次的作品都有流通渠道，高端市場最受重視的是王羲之等人的書法名跡。張懷瓘《書估》中說鍾繇、張芝作品的片言隻字價值千金，還未必能買到真的。如鍾紹京求購王羲之作品，花費數百萬貫錢才買到行書五紙。張彥遠的《歷代名畫記》記載「董伯仁、展子虔、鄭法士、楊子華、孫尚子、閻立本、吳道玄屏風一片，值金二萬，次者售一萬五千。其楊契丹、

田僧亮、鄭法輪、乙僧、閻立德一扇值金一萬」。[15]「二萬金」指二萬
銅錢，以作者張彥遠所在中晚唐的米價來計算，二萬錢可買米約二十
石，大概相當於今天的一千五百多斤，在當時來說可以維持一個五口
之家一兩個月口糧。「二萬金」也是當時在京的朝廷中下級官員的月
俸，這一價格並不算特別誇張。[16] 中低端市場如詩人杜甫在〈夔州歌
十絕句〉中所記：「憶昔咸陽都市合，山水之圖張賣時。」這種在京
城的集市上張掛銷售的山水畫，應該是民間畫師創作的絹本或紙本圖
畫，可能是用來裝飾屏風的，說明此時首都市井已有賣畫和賞畫的
風氣。[17]

　　唐代時書畫、圖書交易中介人也在收藏中扮演重要角色。當時長
安、洛陽、揚州、益州（成都）等大都市中有販賣書籍（當時都是手
抄本）、書畫的書肆，張彥遠《歷代名畫記》、竇泉《述書賦》、李
綽《尚書故實》中列舉了多位擅長鑒別書籍、書法或「別識圖畫」之
人，如玄宗、肅宗時的長安商人胡穆聿因為善於鑒別書法和古籍，
得以擔任金吾長史，遼東人王昌、括州人葉豐、長安人田穎等也是長
安有名的販書商人，開書肆的孫仲容和孫盈父子以鑒別書畫著稱，
杜福、劉翌、齊光、趙宴是洛陽的販書人，他們長期遊走販售各種
書、畫、手抄本書籍，可能還有碑刻的拓印本（當時稱為「打本」）。

　　皇室權貴、官僚世家、佛道寺觀是隋唐時代主要的書畫創作贊助
人和收藏者。隋唐皇帝多信仰佛道，大肆修造寺觀，雇請畫師創作宗
教題材壁畫，畫壇名家中許多人是壁畫高手，如《歷代名畫記》記錄
隋朝畫家展子虔、鄭法士等人參與壁畫繪製的事跡。西域的于闐國

15〔唐〕張彥遠：《歷代名畫記》卷二論名價品第，上海：上海人民美術出版社，1963 年，頁
　26。

16 宋連弟：〈從張彥遠論名家品第看當時畫家的生存境遇〉，《藝術探索》，2008 年 10 月第 22 卷
　第 5 期，頁 22、24。

17 王元軍：〈唐代的書畫買賣與市場〉，《美術觀察》，2004（3），頁 98–99。

王曾將擅長壁畫的貴族之子尉遲乙僧推薦到長安擔任唐太宗的宿衛官，他為各處佛寺繪製了一系列具有異域風格的佛教壁畫作品，受到很大關注。

尤其值得注意的是，商人階層已經開始介入藝術收藏。安史之亂未波及的江南和四川相對富足平安，那裏曾流行西蜀的「川樣美人」圖畫，荊南商賈紛紛購買用於裝飾廳堂，帶動了仕女畫的發展和流行，表明商人階層的購買力量已經頗為可觀，他們的趣味類型也與皇家貴族、上層文人官僚有差異。另外，藝術風尚和市場甚至跨越國界，如朱景玄的《唐朝名畫錄》記載周昉畫的菩薩、仕女之類主題的畫作非常著名，「衣裳勁簡，采色柔麗，菩薩端嚴，妙創水月之體」，曾經讓來華的外國人也欣賞不已，貞元末年新羅國人在江淮以高價收購他的作品數十卷帶回新羅。

唐代以書畫收藏著稱的有魏徵、李隆範、王方慶、李月、竇瓚、席異、潘履慎、蔡希寂、竇紹、滕升、陸曜、韓幹、晁溫、崔曼倩、陳閎、薛邕、郭輝、李約均、蕭祐、顏師古、歸登、裴度、裴旻、李德裕、韓愈等世家和官僚，道士盧元卿等道僧名流，虞世南、褚遂良、竇蒙、竇崴等收藏家還以善鑒賞著稱。在武則天、唐玄宗之際的政治變動中，許多藏品常常在不同的權貴高官藏家之間遷移，比如武則天時得寵的張易之愛好收藏，他在政治鬥爭中被殺以後其藏品被禮部尚書薛稷所得，薛稷後來因為對太平公主反對唐玄宗的陰謀知情不報，被玄宗賜死，他的藏品被玄宗的弟弟岐王李隆範秘密獲得，後來李隆範擔心這件事暴露，竟然將所得藏品焚毀了事。李隆範愛好文藝，與詩人王維、杜甫、樂人李龜年都有交往。

唐代最為後人所知的收藏家是張彥遠家族。張彥遠的高祖張嘉貞、曾祖張延賞、祖父張弘靖分別擔任過唐玄宗、德宗、憲宗的宰相，有「三相張家」之稱，是唐代中期典型的世家大族。從張嘉貞開

始這一家族就不斷積累圖書、法書、繪畫，成為知名的收藏大家。可是在張彥遠少年時代他們家族的收藏已經四處星散。元和十三年（818年）張彥遠三歲時，祖父張弘靖在鎮守太原時得罪了監軍的宦官魏弘簡，後者向唐憲宗彙報張家富於收藏的情況，張家聞風不得不進奉一批重要收藏品給皇帝，包括鍾繇、張芝、衛鑠、索靖真跡各一卷，「二王」（王羲之、王獻之）真跡各五卷，魏、晉、宋、齊、梁、陳、隋雜跡各一卷，顧愷之、陸探微、張僧繇、鄭法士、田僧亮、楊契丹、董伯仁、展子虔等唐代名手畫作三十卷，以及《玄宗馬射圖》一幅。由此可知張家收藏之富，這還僅僅是他們家族收藏的一部分而已。可惜三年後張弘靖出鎮幽州時發生兵變，士兵衝入他的住所搶掠財物，張家的收藏大量失散。

即便如此，少年時代的張彥遠仍然得以在家中觀覽殘存的書畫精品。在家庭薰陶之下，他從小博學，擅詩文，工書法，精於鑒別。雖然歷任舒州刺史、左僕射補闕、祠部員外郎、大理寺卿等官職，但他似乎把主要興趣傾注在搜集書畫藏品並予以整理、裝幀、欣賞、鑒識方面。從他撰著的《歷代名畫記》十卷、編錄的《法書要錄》十卷可以看出他是那個時代最有研究意識和鑒賞意識的收藏家，試圖為當時的收藏和創作樹立標準。或許，他還以重新收集、評點舊藏作為文化上復興家族名聲的方式之一。

張彥遠稱那些愛好收藏書畫的人為「好事者」，認為「有收藏而未能鑒識，鑒識而不善閱玩者，閱玩而不能裝褫，裝褫而殊亡銓次者」是「好事者之病」；在他心中，一個好的收藏者不僅積蓄名家之作，還要有鑒別的能力，有欣賞的興趣，懂裝裱的技巧，還應該能分辨源流和等次。張彥遠還竭力推崇繪畫的意義，指出它有「成教化、助人倫、窮神變、測幽微，與六籍同工」的社會價值和永恆意

義，[18] 把它和經史文獻等同，這同樣可以用於形容繪畫收藏的意義，對後世的收藏文化有重要影響。

三、對「古」的迷戀：古畫、古器、古物意識和收藏文化

中晚唐的詩文中常會見到「古物」、「古器」、「古畫」、「古書」，其中「古物」指稱範圍最廣，指各類前朝前代的遺物；「古器」主要指先秦至秦漢南北朝的青銅器、玉器、鐵器等；「古畫」指各類前人畫作；「古書」指前人各類書籍。

「古器」一詞的源頭可以追溯到西晉荀綽所撰《晉後略》，提到晉武帝司馬炎讓懂得音律的大臣荀勖制定祭祀大典的編鐘音樂，他用青銅重新鑄造了合適的標準定音器「律」，與徵集來的周代「古器」——用玉石做的玉律——相符，敲擊漢代的古銅鐘可以發出清亮和諧的聲響。[19]「古物」一詞最早見於南北朝時的《世說新語》，當時指各種古舊物品，到唐代才廣泛用來指稱較為珍貴或重要的古舊用品和藏品。[20]

到了唐代，「古器」、「古物」、「古畫」成了史書、筆記小說、詩歌裏比較常見的詞彙。強調「古」突出了一種與既往歷史的關聯及它們的稀有程度，也與中國傳統文化的「慕古」傾向有關，儒士們相信堯舜禹的「三代之治」才是美好的黃金時代，那時候的器物展示了天子的德治和禮樂的隆盛。擁有「古器」、「古物」意味着與之前的輝煌時代、偉大聖賢有了某種關聯，成了某種道德、品位、身份的象徵。世家大族乃至一般文人都希望自己能或多或少擁有一兩件古代器

18 〔唐〕張彥遠：〈論鑒識收藏購求閱玩〉，〔清〕董誥等編：《全唐文》卷七百九十，北京：中華書局，1983 年，頁 8277—8278。

19 〔南朝宋〕劉義慶撰，〔梁〕劉孝標注，楊勇校箋：《世說新語校箋》，北京：中華書局，2006 年，頁 631—632。

20 劉毅：〈「文物」的變遷〉，《東南文化》，2016（1），頁 8。

物。皇帝賜給臣子古器也意味着格外的榮寵，如唐文宗曾賜給即將到
外地任官的大臣牛僧孺黃彝樽、龍勺，在詔書中說「精金古器以比況
君子，卿宜少留」，[21] 就是以古銅器象徵君子的德性。

　　8 世紀末 9 世紀初的中唐詩人張籍形容職位清閑的自己「每着新衣
看藥竈，多收古器在書樓」，這應該是他在元和十五年任秘書郎職位時
所寫，當時他參與皇室書籍和古器物的管理。晚唐詩人朱慶餘在〈寄
劉少府〉中說自己「唯愛圖書兼古器」，[22] 都把「古器」和圖書、書樓
並列在一起，可知當時文人中流行鑒賞古物或以古物裝飾自己的書齋。

　　高門大宅也有類似的情況，如唐末五代初詩人張蠙的七言詩〈宴
駙馬宅〉[23] 描繪了某位駙馬家的豪奢生活方式，其中「古物」與牆壁
上的書法作品都已經成為當時權貴高官家居的裝飾或收藏品：

　　牙香禁樂鎮相攜，日日君恩降紫泥。
　　紅藥院深人半醉，綠楊門掩馬頻嘶。
　　座中古物多仙意，壁上新詩有御題。
　　別向庭蕪實吟石，不教宮妓踏成蹊。

　　唐代的藏書家多也兼有古器物和書畫，如藏書上萬卷的宗室李元
嘉，高官杜暹、柳公綽，藏書二萬卷的韋述，藏書三萬卷的李泌等人
應該都有一定的其他收藏。唐玄宗時期的官員韋述除了收藏圖書，還
藏有名人繪畫、書法作品數百卷，以及古碑、古器、藥方等，可惜在
安史之亂中這些收藏大都散失一空。唐代也有古錢幣收藏家，如張說
《錢本草》、封演《續錢譜》、張台《錢錄》、薛元超《薛氏家藏錢譜》、

21 〔唐〕杜牧：《杜牧集系年校注》樊川文集卷第七唐故太子少師奇章郡開國公贈太尉牛公墓志
　　銘，北京：中華書局，2008 年，頁 703。

22 〔清〕彭定求等編：《全唐詩》卷五百十四，北京：中華書局，1960 年，頁 5878。

23 同上注，頁 8079。

姚元澤《錢譜》分別記載各類古錢幣、當代錢幣乃至外國傳入的錢幣，他們本身應該有相當數量的藏品，可惜這些書籍都已失傳。[24]

　　唐代也出現了賞石之風，唐太宗的宮苑中佈置有假山賞石，他曾作〈小山賦〉歌咏這一景點。與漢武帝在宮苑中設置象徵仙山的「三山」景觀不同，唐太宗欣賞的是山石的形態及與花木的關係。到了唐代中期，白居易、牛僧孺、李德裕等高官、名人紛紛在園林中佈置賞石，如宰相李德裕的平泉山莊收集及佈置了秦山石、靈璧石、太湖石、巫山石、羅浮石等各地奇石；對文人和官員來說，收藏賞石不僅可以怡情悅性，也是自我標榜或聯絡同好的社交行為。

　　另外，唐代的皇室常常保存前代皇帝的遺物，世家大族、名人後代也將家族祖先、名人巨宦遺跡予以珍藏，如穆宗時韋端符在〈衛公故物記〉中記載，長慶三年（823 年）冬他在三原縣見到唐初名將李靖後人保存的李靖遺物，如于闐玉帶、素錦袍、靴褲、象笏、笀囊、椰杯等，以及唐太宗給李靖的書信二十通，唐太宗賜給李靖兒子的黃綾袍、緋綾裙、素錦襖等皇家服飾等。[25] 韋端符在文中對唐太宗和李靖的君臣遇合感動不已，後來這些書信被李家進呈給皇帝，皇帝留下了原件，將複製件賞賜給李家。現代人從這些信件裏或許可以解讀出另外的信息，唐太宗讓李靖的兒孫入宮陪伴皇子，一方面是拉近彼此的友好關係，但另一方面率領大軍出征的將帥把妻子留在京城、皇宮，未嘗沒有「入宮為質」讓彼此放心的意味，皇帝和將帥的關係常常在「一線之間」。

　　唐代人出於教化目的也留意對其他古跡的保護。如漢靈帝熹平四年（175 年）起至光和六年（183 年）止，東漢朝廷將官定版本的

24　王貴忱：〈洪遵《泉志》的學術價值——兼談古代錢幣文獻存佚情況〉，《中國錢幣》，2000（3），頁 9－10。

25　〔唐〕韋端符：〈衛公故物記〉，載〔清〕董誥等編：《全唐文》卷七百三十三，北京：中華書局，1983 年，頁 7559。

《周易》、《尚書》、《詩經》、《禮記》、《春秋公羊傳》、《論語》六種
經典由蔡邕用隸體書寫,刻於四十六座石碑上,立於首都洛陽的太學
門外供太學生抄錄學習。這是中國第一部官定石刻經本,碑石均為長
方形,約高一丈、寬四尺。碑頂以瓦屋覆蓋,碑下有座。每碑雙面刻
文,經文自右向左直行書刻。這項由最高統治者欽定的文化工程一露
面就轟動京師,前來觀看和摹寫的「車乘日千餘輛,填塞街陌」。[26]
可惜七年後,初平元年(190 年)率兵進京的董卓挾漢獻帝從洛陽遷
都長安,臨走之時火燒洛陽,太學和石經遭到損壞。到了南北朝的時
候,北齊皇帝高澄命人將殘存石碑從洛陽遷往鄴都,結果在半路上部
分石碑掉到河裏,運到鄴都的還不到一半。隋朝開皇年間,官府把石
經從鄴城運到西京長安保存,當地官員疏於管理,竟用石碑做柱子的
基石。到唐貞觀年間魏徵發現幾塊殘存的石碑,僅能從拓片想像其原
始規模。北朝、隋唐朝廷保存石經的舉動,說明當時的皇帝、朝廷和
官員對儒家經典載體有保護意識,此時主要出於政治教化目的。

　　唐代法律在多個方面涉及了有關古物的犯罪懲處問題,如規定要
以死刑嚴懲盜毀皇家宗廟、陵墓、宮殿、神廟和其中器物者,也規定
不可損毀各類寺觀廟宇中的神像、碑碣、石獸等,不得盜墓,否則都
要判刑,也規定民眾在自有的土地發現「宿藏物」(地下埋藏物)屬
自己,有人在他人所有的地下發現埋藏物,則發現者和土地所有人兩
者要平分,發現者隱瞞不報是犯罪,但如果地下的古器物「形制異
者」(指有王權象徵意義的鼎、鐘之類),就必須全部送到官府,官
府會估值付給報酬。這以後也為歷朝法律基本沿襲。[27]

26 〔南朝〕范曄撰,〔唐〕李賢等注:《後漢書》卷六十下蔡邕列傳第五十下,北京:中華書局,
　　1965 年,頁 1990。
27 趙杰:〈中國歷代文物保護制度述略〉,《考古與文物》,2003 年第 3 期,頁 93。

宋代是中國收藏史的一個關鍵轉折時刻，這個時代士大夫的文化觀念得到極大伸張，士大夫階層興起研討「金石學」的風尚，讓「收藏」從權貴富豪、世家大族的小眾愛好發展成為文化階層普遍接受和讚揚的行為，獲得了毋庸置疑的文化正當性。人們開始全面闡述收藏的意義、品類、歷史，出現了中國古代的第一次收藏高峰。與唐代相比，在主流的圖書、書法、繪畫收藏之外，新出現了對於金石、文房用具等的收藏和研究。金石收藏涉及青銅器、碑刻、碑拓、玉器的收藏和整理，而文房用具不僅包括紙、墨、筆、硯、青銅器、瓷器、玉器、家具擺飾也獲得越來越重要的地位。

收藏的正當化：文化收藏興盛

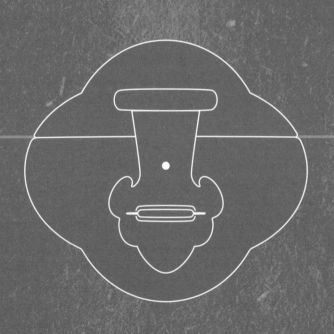

宋代皇家收藏：宋徽宗的浩大收藏

　　宋徽宗趙佶是中國歷史上眾多皇帝中「玩物而喪志」的負面典型：他的文弱和迷信，以及對園林、書畫、茶藝的奢侈愛好常常受到後世的抨擊和嘲諷。在被推上帝位之前，趙佶這位宗室王侯更像是個興趣廣泛、愛好享受的風雅文人，他喜好書畫創作和鑒賞，常與駙馬都尉王詵、宗室趙令穰等有類似愛好的權貴和文人來往。即位以後，他的興趣和欲望都被權力放大了千百倍，在位二十五年間，宋徽宗把皇室收藏的數量和品類都擴張到前所未有的程度。

　　首先，他不顧民間疾苦和外敵壓境，大肆搜求書畫、青銅器、古琴、賞石，形成了規模空前的皇室收藏。信奉道教的宋真宗喜好青銅器、靈芝、靈石之類「祥瑞」，收集了不少這方面的藏品；同樣信奉道教的宋徽宗更是登峰造極，極力網羅銅器古物。大觀初年，宣和殿收藏大小青銅器僅五百多件，到了政和年間則多達六千多件。書法方面，徽宗命人臨摹二王書帖有三千八百多幅，顏真卿書法作品有八百多幅。[1]他把眾多書畫珍品和古玩庋藏在崇政殿、宣和殿，後又修建保和殿及在其左右的稽古閣、博古閣，都用來儲藏古玉、印璽、彝器、禮器、法書、圖畫等。

　　其次，他命侍臣編纂了《宣和書譜》、《宣和畫譜》、《宣和博古圖》等書籍圖錄記錄皇室收藏。王黼奉命編纂的《宣和博古圖》記錄了宋徽宗內府所藏八百三十九件青銅器，摹寫形制，考訂名物，分為二十類，囊括了宋代及以前出土和流傳的各類古器物，影響頗廣。《宣和書譜》收錄一百九十七名書法家小傳和一千三百四十四件作

1 〔宋〕蔡絛撰，惠民、沈錫麟點校：《鐵圍山叢談》，北京：中華書局，1983 年，頁 78–80。

品。《宣和畫譜》則分歷代名畫為道釋、人物、宮室、番族、龍魚、山水、畜獸、花鳥、墨竹、蔬果十大類，收錄了二百三十一名畫家小傳和六千三百九十六件作品。

第三，他大興土木修建皇家園林、宮觀建築，引發了搜羅奇木怪石的風潮。宋代皇帝對奇木怪石的搜集並非始於宋徽宗，宋真宗信奉道教祥瑞之說，從大中祥符元年（1008 年）起花費七年修建盛大的玉清昭應宮。江淮官員派遣東南巧匠參與製造並進貢奇木怪石作為裝飾。宋徽宗同樣信奉道教，自稱「教主道君皇帝」，以道教思想為指導，營造華美宏大的皇家園林和各種道教洞天福地，如延福宮、寶真宮、龍德宮、九成宮、五嶽觀等道教宮觀，光是使用的賞石就有上萬塊之多。政和七年（1117 年）起他命人在宮牆外東北部耗時六年堆成一座「萬歲山」，按照《易經》和道教八卦，東北為「艮」，故又名「艮岳」。艮岳佔地方圓十餘里，其間除營建許多亭台樓閣之外，還環列各種奇花異木、嶙峋美石，這些都是宋徽宗專門設立的蘇杭應奉局在東南地區搜羅所得。官員徵用漕船和商船把各種花、石經水路千里迢迢運往京城，十船一組，稱作一「綱」，這就是小說、史書中所謂「花石綱」的由來。「花石綱」在這條水路上運行了二十多年，兩岸民眾飽受徵用、勞役之苦。

第四，他極為重視書院和畫院，親自參與和鼓勵書畫創作。他建設五嶽觀時曾徵召數百畫家創作神仙題材繪畫，但是所畫大多不入他法眼，於是設立書院和畫院培養書畫專門人才，崇寧三年（1104 年）又在國子監設立畫學，使繪畫成為科舉考試的一部分，以招攬天下擅畫人士。畫學分為佛道、人物、山水、鳥獸、花竹、屋木六科，摘古人詩句作為考題，考生通過考試後按身份分為「士流」和「雜流」加以培養和選拔，有成就可以入畫院授予畫學正、藝學、待詔、祗候、供奉、畫學生等名目的官職。為提高書畫家待遇，宋徽宗下令允

許書、畫兩院的人員和其他文官一樣佩戴代表身份、等級的金質或銀質的魚形裝飾「魚袋」，而在以前這是宋朝舊制禁止的。原來皇宮每天發給畫工、木工的工錢叫做「食錢」，宋徽宗則把給書院和畫院的畫家的工錢改稱為「俸直」，以示把他們當士大夫官員看待而不是工匠。翰林待詔張擇端歌頌太平盛世的《清明上河圖》就是獻給宋徽宗的，徽宗在此畫上用「瘦金體」親筆題寫了「清明上河圖」五個字。

第五，宋徽宗自己也是書畫創作者，他獨創的瘦金體挺拔秀麗、飄逸犀利，傳世作品有《瘦金體千字文》、《欲借風霜二詩帖》、《夏日詩帖》、《歐陽詢張翰帖跋》等。他畫押的繪畫作品流傳下來的多達十九幅，後人推測少數幾件是他的親筆創作，如藏於美國納爾遜藝術博物館的《四禽圖》、上海博物館的《柳鴉圖》、台北故宮博物院的《池塘秋晚圖》等，其他多被認為是畫院中高手所繪，如《祥龍石圖》、《芙蓉錦雞圖》、《聽琴圖》、《雪江歸棹圖》及《瑞鶴圖》（遼寧省博物館藏）等。宋徽宗還命畫院學生臨摹複製前代名作，並親自題寫標簽，現藏遼寧博物館的《虢國夫人游春圖》、美國波士頓博物館的《搗練圖》等或許就是當時臨摹之作。除個人欣賞外，他還不時召王公大臣集體觀賞歷代名作，如鄧椿《畫繼》記載宣和四年（1122年）三月，徽宗曾在內廷召集親王、宰臣等品鑒御府所藏圖畫。

可惜這位皇帝並沒有得到他信奉的神靈的眷顧，靖康二年金兵南下圍攻汴京，城內糧食告急，他的兒子宋欽宗不得不下令殺死艮岳裏的千百頭鹿給衛兵吃。可笑的是，這時候兵部尚書孫傅還把希望放在自稱會「六甲法」之類神奇法術的郭京身上，派他招收一幫游民裝神弄鬼希圖抵擋刀劍，金兵乘機分四路攻入城內，建成未到五年的艮岳毀於戰火。徽、欽二帝連同后妃宮女、皇親國戚、工匠藝伎等一萬四千餘人被俘北上，北宋王朝至此滅亡，身死異域的宋徽宗再也沒能看到他曾經擁有的繁華汴京、洞天福地和萬千藏品。

一、皇室收藏的來源

　　唐末黃巢起義軍先後佔領洛陽、長安，宮廷府庫、朝廷官署所藏書畫圖籍多損於兵火；唐昭宗被迫遷都洛陽時，從長安皇宮搬運的一萬八千卷藏書又折損大半；之後五代十國時期戰亂頻繁，文教衰落，等到趙匡胤建立宋朝，社會安定下來，皇室收藏才逐漸恢復。

　　正如歐陽修所言，宋代是「文治之朝」，[2] 皇室重視文教，歷代皇帝注重書畫典籍的收集保存，文官制度穩定，加上市民經濟繁盛，文人階層擴大，造就了中國搜求、研究、交易文物藝術品的第一個高峰。

　　宋朝皇室無疑是書畫、圖書、金石之類藏品的最大收藏家，保存在秘閣之中的眾多珍貴收藏主要來自以下方面：

　　一、接收前朝藏品。陳橋兵變後宋太祖登基，繼承了後周皇室的收藏。之後滅西蜀、南唐更是所獲甚多。安史之亂後四川相對安定，經濟上有「揚一益二」的說法，是僅次於揚州的繁華之地，前蜀、後蜀皇室擁有的圖書、書畫和器物為數不少。統治江南的南唐末代皇帝李煜的內府收藏也頗有規模，以書畫最有特色，這些都歸併到宋朝的皇室收藏中。

　　二、購求民間藏品。宋太宗趙光義即位之初，就下令天下郡縣搜訪前賢墨跡圖畫，以蘇大參鎮守南唐舊都金陵，命其訪求名賢墨跡，獲得上千件藏品。除了命令地方官員注意搜集書畫古籍，宋太宗還數次派專人到各地搜訪藏品，如至道元年（995 年）派內品監、秘閣三館書籍裴愈到江南兩浙諸州尋訪圖書，購求收集古書六十餘卷，名畫四十五軸，古琴九張，王羲之、懷素等墨跡八本，皆藏於秘閣。宋太宗還曾派畫院待詔高文進、黃居采到民間搜訪書畫，並讓他們品評定出等次。除了把部分書畫賞賜給大臣，其餘大都成為宋代內府的收藏。

2 〔宋〕歐陽修：〈免進五代史狀〉，載《歐陽修全集》，北京：中華書局，2001 年，頁 1706。

　　三、士大夫進獻。各級官員和世家大族為了投帝王所好，紛紛進獻書畫作為覲見之階。如宋太宗時鎮國軍節度使錢惟治獻鍾繇、王羲之、唐明皇墨跡七軸，秘書監錢昱獻鍾繇、王羲之墨跡八軸，荊湖轉運使獻東漢草書、韓幹二馬圖，廣東韶州官員獻唐張九齡肖像及文集。書畫收藏頗多的王貽正家族向宋太宗獻書畫十五卷，太宗留下王羲之墨跡、晉朝名臣墨跡、王徽之書、唐閻立本《老子西行圖》、薛稷《畫鶴》等八卷，退還七卷。宋徽宗因為好青銅器收藏，宣和年間士大夫紛紛把家藏三代秦漢古器物獻給皇帝。周密《武林舊事》卷九記載南宋紹興二十年（1150 年）宋高宗趙構臨幸清河郡王張俊府第時，張俊除了設宴招待，還進奉寶器、書畫、匹帛等物，其中包括「古玉」十七件、「時作玉」四十四件，可見當時權貴進獻之風。

　　四、時人創作。宋代開國之初已設置宮廷畫院，來自西蜀、南唐或中原的畫家均匯聚畫院。到徽宗趙佶時設立翰林書畫院，宮廷畫家所作多保留在宮內。皇室也有收藏帝王、大臣創作的作品。從宋真宗開始形成了設立專門建築存放皇帝文集的慣例，如真宗修建龍圖閣保存《太宗御集》、太宗御製詩墨跡三百七十五卷等，還修建天章閣保存自己的《真宗御集》，仁宗御集保存在寶文閣（壽昌閣），《神宗御集》保存在顯謨閣，《哲宗御集》保存在徽猷閣。這些地方還兼藏典籍圖畫寶瑞、皇室屬籍世譜等。

　　五、宮廷製作。宋朝注重禮儀，對於玉器、金銀器等禮儀用品的使用、製作極為重視，宮廷宗正寺玉牒所、文思院和修內司等雇用工匠碾磨製作玉器、金銀器等，主要用於各種典禮、祭祀及賞賜王公大臣。另外南宋高宗曾讓宮廷畫家蘇漢臣作為「大寧廠臣」，監督杭州鑄銅名家姜氏鑄造仿古青銅器，估計也是作為宮廷擺設或祭祀之用。

　　六、進貢和貿易。宋皇室也有從屬國或外國進貢、貿易所得的藏品。如當時出產美玉的于闐國就時常向宋室進貢玉器。熙寧五年日本

僧人成尋法師抵達開封，向神宗進獻銀香爐、白琉璃、五香水晶、琥珀念珠等禮物。當然，這些海外禮物並不一定藏於秘閣，也有可能只是當作日用之物而已。

二、皇室的書畫收藏

宋代皇室貴族、士大夫文人欣賞書畫古玩風氣熾盛。開國皇帝宋太祖趙匡胤每吞併一地，都會將當地宮廷畫家及其宮廷收藏帶回汴京。

皇室書畫藏品最初和圖書一起保存在宮城的三館之一「史館」中，後宋太宗趙光義新建三館於崇文院，東廊置昭文書，南廊置集賢書，西廊置經史子集四部為史館。端拱元年（988 年）新建崇文院中堂保存最珍貴的古籍書畫珍玩，後來淳化三年（992 年）賜名「秘閣」。秘閣中收藏王羲之、王獻之、庾亮、蕭子雲、唐太宗、唐明皇、顏真卿、歐陽詢、柳公權、懷素、懷仁等人的書作和顧愷之、韓幹、薛稷、戴嵩、李贊華、黃筌等的圖畫一百一十四軸。宋太宗在淳化三年命翰林侍書王著把內府所藏的歷代墨跡精華分為十卷，第一卷為歷代帝王書，第二、三、四卷為歷代名臣書，第五卷是諸家古法帖，第六、七、八卷為王羲之書，第九、十卷為王獻之書，共四百餘件全部讓工匠臨摹刻寫成石碑放置在皇宮淳化閣中，並將拓本賜給宗室、大臣欣賞收藏，這就是中國最早的書法叢帖《淳化閣法帖》，對宋朝及以後書壇影響深遠，盛行多年。

之後宋仁宗、神宗、徽宗陸續搜訪名跡充實內府收藏，尤其是宋徽宗趙佶對書畫、青銅器收藏有強烈興趣，在他的努力下宋代皇室收藏達到前所未有的盛大規模。可惜不久之後金人攻陷開封城，北宋宮廷收藏的書畫等寶物一部分被金人擄走，一部分流向民間，一部分毀於兵燹戰火。

南宋建立後，高宗、光宗、寧宗在杭州重建了規模較小的皇室

收藏，還曾派人到北方尋訪流散民間的宋徽宗舊藏。宋寧宗慶元五
年（1199 年）楊王休在所作《宋中興館閣儲藏圖畫記》中稱宮廷
收藏有顧愷之等大家的人物畫一百三十九軸，董源、范寬等山水畫
一百三十九軸，邊鸞、貫休等花鳥畫三百一十軸，再加上舊藏，共
一千餘軸。宮廷中收藏的古今法書名畫裝在珠漆匣中，每幅皆以鸞鵲
綾裱，象牙軸為飾。

　　南宋皇帝常將宮內藏品賞賜給文武大臣和宗室親貴表達籠絡信任
之意，如宋高宗初年曾賞賜喬潭《舞劍賦》，諸葛亮《屯田三事》，
黃庭堅書法《騏驥》、《蜀箋》、《北物》、《世舊》等宮中藏品給大將
岳飛，可惜岳飛以武將身份留意翰墨、延攬文士，加上力主抗金，難
免讓宋高宗和秦檜之輩忌諱，後來他被冤殺，這些收藏也就四散了。[3]

3　〔宋〕岳珂編：《鄂國金佗粹編續編校注》卷九經進鄂王行實編年卷之六遺事，北京：中華書局，
　　1989 年，頁 801－802。

宋代民間收藏：
金石學與第一次收藏高峰

　　戰國時代秦國宮廷在十個鼓形石上分別用大篆（籀文）刻四言詩一首，記述秦國君主一次規模盛大的田獵活動，故又稱「獵碣」。這十個石鼓原在天興（今陝西寶雞）三畤原，唐初被發現，貞元年間文人官員鄭余慶曾將其移至鳳翔夫子廟保存。唐人杜甫、韋應物、韓愈作詩稱頌以後，始顯於世，當時就有人拓印石鼓文作為書法、歷史研究資料。[4]

　　宋代人對這些石鼓更為重視。司馬光之父司馬池搜得九個石鼓，移置到鳳翔府的府學；皇祐年間（1049—1053年）向傳師得到另外一個石鼓，湊齊十個。大觀年間（1107—1110年）徽宗先是命令把石鼓遷至東京（今河南洛陽）辟雍保存，後納入內府保和殿稽古閣珍藏，還不時讓人拓寫石鼓文賞賜大臣。此時刻石大多殘損，之前歐陽修記錄了四百六十五字，另一「天一閣」藏宋拓本則為四百六十二字。靖康二年金人攻陷汴京後，把這十個石鼓押運到燕京（北京），放在國子學大成門內。

　　在金石學和書法研習興盛的背景下，這些石鼓受到士大夫的極大關注，這組石鼓的宋拓本成為書法家和收藏家追求的珍貴藝術藏品，著名的三件宋拓本《先鋒》、《中權》、《後勁》後落入明代無錫著名的巨富收藏家安國手中，他稱其為可以「垂諸百世」的至寶。清代道光年間，安國後人分產時在家族藏書閣天香閣房梁上面發現了上述拓本，後轉手給鄉人沈梧、秦文錦，抗戰之前售給日本三井財閥的

4　楊宗兵：〈石鼓製作緣由及年代新探〉，《中國歷史文物》，2004（4），頁4-15。

代購人河井荃廬。石鼓文的拓本對清代書壇影響甚大，楊沂孫、吳昌碩等曾得益於石鼓文而形成自家篆書風格。

對石鼓和石鼓文的收藏及研究能得到皇室、士大夫階層的普遍重視，從一個側面說明宋代是中國收藏文化發展的關鍵時刻，在主流的圖書、書法、繪畫收藏之外，金石、文房用具的收藏大為興盛，以古器證經史的「金石學」成為士大夫階層的風尚，讓「收藏」這一行為獲得了毋庸置疑的文化正當性，帶動了古代中國民間第一次收藏高峰的到來，士大夫階層普遍開始介入收藏，並波及城鎮消費經濟的層面。在收藏的文化意義得到充分肯定的同時，收藏的品類大為擴張，收藏品的研究更加系統。

一、金石學的興起和收藏範圍的擴大

「金石」兩字連稱，最早見於《墨子‧兼愛》篇中的「鏤於金石」之說，「金」主要指商周時期的銅器及其銘文，「石」指各種石刻。金石學萌芽於西漢，當時青銅器出土引起皇帝重視，視為祥瑞之物，如在汾水出土一尊大鼎之後漢武帝把年號改為「元鼎」，這也引起了學者的興趣。在考訂古籍文字、考釋山川地理時不免涉及古器物的研究，如漢代的張敞曾考釋過美陽（今陝西武功）發現的尸臣鼎，許慎所撰《說文解字》也收錄有郡國山川出土的鼎彝上的「前代之古文」。針對古碑、石刻的研究在魏晉南北朝時也有零星成果，如晉代將作大匠陳勰、梁元帝等曾集錄碑刻之文，北魏酈道元《水經注》一書對各地古代城址、陵墓、寺廟、碑碣及其他史跡曾進行考證記述。唐代士大夫對熹平石經、石鼓文等也從經學、歷史層面有所記錄研究。

到了宋代，金石學才成了蔚為大觀的學問。它的興起有兩方面的因素，一方面與皇室、士大夫階層的提倡和介入有關，另一方面則與宋代摹拓、印刷出版技術進步和書籍消費市場體系的形成有關，使得

金石學的有關圖文知識可以很快從上層、從首都擴展到各個主要城鎮和文人階層之中。

　　宋代的金石學發端可追溯到皇室對禮儀器具和古器物的重視。建隆三年（962 年）宋太祖將聶崇義等研究、討論確定的《三禮圖》頒行全國府、州、縣，並在首都國子監講堂的牆壁上繪畫呈現。其中包含禮儀場合使用的車架、儀仗、服裝、青銅和玉石器物的圖像，讓士子、文人開始廣泛認知和重視古器物的研究和收藏，也帶動了圖文結合的書籍形式的流行。宋真宗喜好官員和民間貢獻各種代表祥瑞的古器物，大興收藏青銅器之風，如咸平三年（1000 年）乾州進獻一件方形四足的古銅鼎，上刻古文二十一字，真宗命儒臣考證辨識，認為是「史信父甗」。他的兒子宋仁宗頗為重視禮樂制度，曾經召集大臣到皇宮太清樓欣賞古器物，命人研究釋讀上面的銘文，並將銘文拓本賞賜給臣子，還曾讓臣下參照古代器物確定禮儀所用的樂器形制。另外他還擅長篆書，曾經刊刻篆書與楷書對照的石經，也經常用篆文為逝世功臣題寫墓石碑額。這些重視古器物、古文字的行為對宋代金石學的興起有重大影響，帶動了士大夫學者收藏、研究古代金石器物和文字。[5]

　　自宋仁宗時開始，名儒大臣和民間文人學者中廣泛流行金石收藏和研究之風，成為歷史上金石學發展的第一個高峰期，誕生了一批對後世影響深遠的金石學家和專著。1061 年，集賢院學士劉敞出任永興軍路安撫使，轄區內長安等地古墓常出土古代銅器、銅鏡等，他把搜集到的十一件先秦鼎彝請工匠刻成圖碑並拓印，於 1063 年撰成《先秦古器記》（失傳），開兩宋時期青銅器專書、圖錄的著錄先河，對金石研究有開創之功。他最為珍視有銘文的青銅器，平生把玩，至

5　史正浩：〈宋仁宗對宋代金石學興起的貢獻〉，《南京藝術學院學報（美術與設計版）》，2013（1），頁 49—52。

死不忘，特地叮囑後輩要用這些青銅器祭祀自己。

　　之後著名文人官員歐陽修也寫出金石學的開創性著作《集古錄》，收錄了上千件金石器物，是現存最早的金石考古學專著。書中所錄器物上自周穆王，下迄五代，內容極為廣泛，將各種刻有文字的銅器、石碑等物納入史料範圍，且當作一種學問進行研究。歐陽修自述編纂《集古錄》的目的是為了「可與史傳正其闕謬，以傳後學，庶益於多聞」，他還進一步提出要於時有益，「亦可為朝廷決疑議也」。歐陽修把金石學納入到史學和關涉當時政治動向的「時務」之中，讓金石學獲得了文化上的正當性，而不僅僅只是從個人情趣出發的業餘愛好。

　　文人士大夫並不滿足於像歐陽修那樣單純以文字描述器物的銘文款識、器物形制、紋飾等，開始採用線描圖像的手段忠實摹繪原物，各種「考古圖」、「博古圖」應運而生。著名文人、畫家李公麟在元祐初年曾編纂五卷本《考古圖》，另外還輯有一卷本《古器圖》、一卷本《周鑒圖》等金石圖譜，可惜已經失傳。在宮內兼職監管文物的學者呂大臨 1092 年編纂出版《考古圖》十卷，收錄了當時秘閣、太常、宮廷和民間收藏的青銅器二百二十件、玉器十三件、石器一件，是中國流傳下來最早的系統性的古器物圖錄專著，每器先摹畫器物圖像，定以器名，然後敘述出時間、地點、大小尺寸、容積重量、流傳經過及收藏情況，其中也收錄了李公麟的六十二件藏品。他自述並非從賞玩角度著作此書，而是為了研究上古夏商周的禮制，「以補經傳之闕亡，正諸儒之謬誤」。

　　北宋末年金兵入侵，戰火紛亂，士大夫逃難時無法攜帶大型青銅器物，多有流散，南宋初朝廷還把許多青銅古器熔鑄成錢幣，器物來源大大減少，南宋金石學轉向文字考證為主，並有所衰落。不過皇室和民間仍然有收藏、研究金石器物的行為，出現了趙明誠《金石

錄》、薛尚功《歷代鐘鼎彝器款識法帖》等著作。金石學家趙明誠年輕時就酷愛收藏金石，與李清照結婚後，夫妻以搜集、整理和研究金石器物為樂趣。經過二十年努力訪求，收輯金石刻辭二千卷，包括所見夏、商、周到隋、唐、五代的鐘鼎彝器銘文款識，以及碑銘、墓誌等石刻文字，逐件鑒別考訂後撰成《金石錄》三十卷。前十卷共二千條，記述古代金石器物、碑刻、書畫的目錄；後二十卷收錄這些器物的跋文，敘述器物出土的時間、地點、收藏者及器物的內容，是當時所見金石文字的總錄。靖康年間金兵南下，他們逃難期間趙明誠不幸患病身亡，早年搜集的金石資料盡數散失，只有《金石錄》手稿留存下來。李清照在臨安（今浙江杭州）重新整理校定才得以出版。

　　在宋代，皇室、朝廷和民間力量的聚合，使得注重古物收集、整理和研究的金石學大為流行，同時印刷、摹拓技術的廣泛應用，讓書籍和圖像的傳播更為廣泛和迅速。金石學、金石收藏成為文人士大夫的學術新潮和時尚風氣，出現了把經史研究和收藏結合的趨勢，出現了至少二十部金石文物研究著作，對以後的收藏文化有深遠影響。

　　與這些著作相輔相成的是收藏的興盛。上至皇帝、達官貴人，下至普通士人，都竭力搜求古物，形成社會風尚。北宋《考古圖》、南宋《續考古圖》等記載的兩宋姓名可考的青銅器藏家超過六十位，[6]不見著錄者則應更多，寇準、文彥博、劉敞、蘇軾、李公麟、歐陽修、呂大臨、趙明誠等士大夫都是其中佼佼者。因為宋徽宗重視青銅器收藏，權貴富豪也紛紛跟從，導致一件古青銅器價格從數十萬錢漲到上百萬錢（上千貫），還引發了民間盜墓狂潮，「天下冢墓，破伐殆盡」。[7]《夷堅志》記載政和年間陝西轉運使李朝孺、提舉茶馬程唐

6　夏超雄：〈宋代金石學的主要貢獻及其興起的原因〉，《北京大學學報》，1982（1），頁67–77。

7　〔宋〕蔡絛：《鐵圍山叢談》卷四，北京：中華書局，1983年，頁78–80。

曾派人到鳳翔挖掘傳說中的比干墓。宋人葉夢得在《避暑錄話》中說：「好事者復爭尋求，不較重價，一器有值千緡者。利之所趨，人競搜剔山澤，發掘冢墓，無所不至，往往數千載藏，一旦皆見，不可勝數矣。」[8]

　　文人士大夫是這一時期收藏和研究的主力，許多士大夫熱衷賞古、鑒古、藏古、玩古，掀起對青銅器、碑拓、玉器、古籍、書畫、文房器具的集藏熱潮，收藏品類和範圍空前擴大，相關學術研究大為發展。

　　金石學的興起也讓當時的朝野人士對古代石刻、遺物的搜集和保護有了自覺意識。北宋元祐二年（1087年）為保存唐開成石經、石台孝經，始創西安碑林的前身，歷金、元、明、清各代收集逐步擴大。各種方志和地理著作中，都對歷代古遺址、古墓葬及金石遺物開始有詳細的記載。

二、金石學對收藏的肯定和發揚

　　從社會價值、審美愉悅等角度對收藏給予肯定，這在唐代的《歷代名畫記》等文獻中已經有所表現，但是成為文化階層普遍的共識，則始自宋代的金石學研究和收藏熱。一方面文人學者開始系統性地建立青銅器、古碑刻、玉器等金石器物的研究體系，涉及對古器物命名、分類、釋讀的原則，以及保存、佈置的方法；另一方面，金石學興盛也使得主流文人士大夫、皇家、朝廷普遍重視各類收藏，擴大了收藏的範圍，出現了綜合性的收藏研究著作，對收藏的理念和理論有所闡發，也開始注重藏品的流傳過程和市場價值。

　　當時有關收藏的著作可分三類：

8　〔宋〕葉夢得：《避暑錄話》（下），《叢書集成初編》，第 2787 冊，北京：中華書局，1983 年，頁 59。

一類是綜述性質的著作，如陳槱的《負暄野錄》上卷論石刻，下卷論書法，旁及紙、墨、筆、硯等文房用品。趙希鵠的《洞天清錄》包羅更廣，將藏品種類細分為古琴、古硯、古鐘鼎彝器、怪石、研屏、筆格、水滴、古翰墨、古今石刻、古畫十種，他還提出收藏玩賞古物是飲食聲色之外的另一種享受，是莫大的「清福」。此處「清福」似乎也和宋徽宗一樣，有道家思想的影響，兼有閱玩頤養的實際需要和精神上的福報指向。

一類是專項研究某一品類藏品的著作，如繪畫方面有劉道醇《五代名畫補遺》及《宋朝名畫評》、郭若虛《圖畫見聞志》、陳思《書小史》、朱長文《墨池編》等，相比之前唐人裴孝源、張彥遠的書畫收藏著作，宋人對藏品的考據和鑒賞有了更深入的研究，而不僅僅概述作者源流。錢幣收藏方面有金光襲《錢寶錄》、李孝美《歷代錢譜》、董逌《續錢譜》、陶岳《貨泉錄》等現已失傳的錢譜著作，以及佚名所著《貨泉沿革》、南宋初年洪遵的《泉志》等，不僅梳理錢幣的歷史，更據此考證史事。

另一類是文人士大夫所作的題畫詩、為古物所作的銘記，以及見於各種筆記小說中對於書畫、金石的言談稱許。這些言論、文章的流行，說明當時的士大夫階層在「社會輿論」中廣泛把古器物收藏、書畫創作和鑒藏當作值得肯定的文化活動和社交行為，無疑對收藏氛圍和藝術市場的發展有重大影響。如名聞天下的蘇軾廣泛結交博雅之輩，李公麟、文同等同時代的畫家都樂於請他在畫上題寫詩歌、跋文，替作品附加另一層意義和價值。李公麟畫作的名聲在宋代得到高度推崇，無疑和蘇軾、黃庭堅等著名文人的詩文讚譽有關。蘇軾在〈書摩詰《藍田煙雨圖》〉中提出「味摩詰之詩，詩中有畫；觀摩詰之畫，畫中有詩」一說，也帶動了宋、元時代文人在畫上題詩為文的風氣，讓鑒賞活動具有了更為豐富的文化支持。

三、民間書畫收藏的興盛

宋代皇室提倡「文治」，皇族權貴、士大夫乃至民間富商皆好收藏。宋真宗有一次路過華山，望見蓮花峰時想到隱士種放住在山中，急忙派人前去召見，種放稱病不來。皇帝問使者見到了甚麼，使者回答說種放正在草亭中欣賞水牛圖，真宗就對侍臣說「此高尚之士怡性之物也」，命把隨自己出行的內府所藏四十多卷畫作全部拿去賞賜給種放。[9] 可見當時皇帝、高官顯貴到一般文人隱士上上下下頗有藏畫、賞畫的風氣。

當時市場上流行的書畫有四大類：一類是傳世的古書畫，價格最高，最為難得；一類是當代士大夫名人所書所畫，如蘇軾、李公麟等人所作；一類是宮廷畫師作畫，他們的一些作品流出宮外或為了牟利特意私下出售；一類是民間畫師所作，他們的作品主要出現在茶坊、酒店、熟食店乃至一般文人商人的家中，如宣州人包鼎家族世代以畫虎著稱，開封人劉宗道善於扇畫，數百扇子能在一天內就銷售一空。當時的扇子有團扇、細畫絹扇、山水扇、梅竹扇面、花巧畫扇等分類，是上至宮廷權貴，下至眾多商人、文人都使用的家常用具。

因為對書畫的需求增加，出現了「牙儈」這類經紀人介入書畫交易的情況，他們在各地、各市場之間轉售作品，有的人還開設店鋪經營書法，一些酒樓也購買書畫作品招徠客人。可作為例證的是金末元初詩人元好問記載朋友劉壽之曾在太原酒家買到掛在牆壁上的朱熹自書五言詩對聯，元好問特地賦詩一首紀念此事：[10]

9 〔宋〕郭若虛：《圖畫見聞志》卷六恩賜種放，石家莊：河北美術出版社，2011 年，頁 376。
10 〔金〕元好問著，狄寶心校注：《元好問詩編年校注》，北京：中華書局，2011 年，頁 1719–1720。

蜀山青翠楚山蒼，愛玩除教寶繪堂。

且道中州誰具眼，晦庵詩掛酒家牆。

當時全國主要城鎮中都既有固定的店鋪出售貨物，也有四方商戶定期交易的集市。如北宋首都汴京（今河南開封）相國寺每月舉辦五次集市，各地攤販都攜帶貨物前來交易，在大殿之後資聖門前的攤位主要賣書籍、玩好、圖畫等，吸引不少收藏者前來選購。米芾就是在這裏以八金買到徐熙畫的《桃二枝》，還有一次以七百金買得王維《雪圖》一幅，為同行富弼的女婿借去不還，可以想見當時書畫買賣及其價格情況。宋徽宗時東角樓街有凌晨就開始營業的集市，主要交易「衣物書畫珍玩犀玉」，都亭驛附近有許多家賣「時行紙畫」的店鋪，南宋臨安城內也有「紙畫兒」、「陳家畫團扇鋪」，以及製作及銷售屏風、畫作的市肆。

由於書畫市場頗為活躍，於是出現了追捧名家名作的現象，偽作贗品隨之而起，號稱「馬必韓幹，牛必戴嵩」，李成在當時畫壇最為知名，偽託之作也最多。米芾曾說當時所見署名李成的繪畫都為偽作。一些知名藏家、畫家也涉及作偽盈利之事，貴為駙馬的王詵就曾用米芾臨摹前人之作冒充原作出售牟利。

因為書畫作偽興盛，鑑定也重要起來，許多文人參與書畫鑑藏，書畫著錄的範圍和內容日趨擴大。如蘇頌、蘇軾、黃庭堅、秦觀、晁補之、陸游、周必大、朱熹、陳傳良、葉適、劉克莊、釋惠洪等人的文章都有涉及鑑藏之事。大書法家蘇軾頗精於書法鑑賞，他在參觀皇室秘閣所藏的前賢墨跡時看到署名王獻之的作品大多都是唐人臨摹之作，認為唯有《鵝群帖》「似是獻之真筆」。[11]

11 〔元〕王惲《王惲全集匯校》卷九十四《玉堂嘉話》卷之二，北京：中華書局，2013 年，頁 3824－3840。

　　兩宋的重要書畫、古物私人收藏家可分為宗室權貴收藏家和士大夫收藏家兩類：前者如宗室趙仲爰、趙仲忽、趙仲儀、趙君發、趙令穰、趙令時、趙與勤、趙孟堅，駙馬王詵、楊鎮等，以外戚身份登台進而成為宰輔執政的韓侂冑、賈似道，以及神宗時的宦官劉有方、徽宗時的宦官梁師成似乎也可歸入這一類，他們或者因為家族財勢，或者因為靠近皇權而有便利積蓄收藏品；後者中既有楚昭輔、王溥和王貽正父子、蘇易簡家族、李瑋、馮京、蔡京、丁謂、文彥博、周必大等高官，也有中下級官員乃至不出仕的文人、隱士、僧道，如米芾、李公麟、薛紹彭、鄧椿、楊褒、劉季孫、邵必、石揚休、劉涇，南宋詩人陸游、李清照，理學家及書家朱熹、吳琚、岳珂、吳說、汪應辰、呂辯老，學人葉適、劉克莊，僧人惠洪等。

　　楚昭輔，字拱辰，官至樞密使。他在北宋朝廷進攻南唐的過程中負責調發軍餉有功，皇帝要給他加官晉爵，他主動提出不要爵祿而希望能獲賜南唐皇宮內庫所藏的部分書畫，皇帝就賞賜他書法百卷，其中一些有李後主圖篆乃至唐人題跋。楚昭輔死後，這批書畫有所散佚，其孫楚泰在熙寧年間（1068—1077 年）任太常寺卿，再次購求，先後購得唐江都王李緒畫、韓滉畫及王維《輞川圖》等多件重要藏品。

　　蘇易簡家族中子孫四代均好收藏，米芾稱之為「四世好事有精鑒，亦張彥遠之比」。如唐代懷素的《自序帖》、五代巨然的山水、王羲之的《快雪時晴帖》及《蘭亭燕集序》、顏真卿的《乞米帖》、畢宏的《山水》等均為其所藏，藏品上多鈐有「佩六相印之裔」、「四代相印」、「許國後裔」、「墨豪」、「武鄉之記」等印。

　　宋宗室子弟趙令時因為與蘇軾等人交好，被宋徽宗和蔡京列入「元祐黨籍」，不許為官，南宋時到臨安待遇才有改善，襲封安定郡王，參與皇室宗族事務管理。趙令時雅好文藝，頗為留心收藏，北宋末年李廌《德隅齋畫品》一書記載他收藏了梁元帝至李公麟二十二家

二十五幅作品。南宋時的宗室子弟趙與懃家藏書畫更多，《趙蘭坡所藏書畫目錄》中記載有法書一百七十九卷、名畫二百一十三卷，如鍾繇《賀捷表》、王羲之《快雪時晴帖》及《洛神賦》、虞世南《孔子廟堂碑》真跡、孫過庭《書譜》、顏真卿《自書告身》、蘇軾《赤壁賦》等都是赫赫名作，而這僅僅是他收藏的一部分。

　　南宋兩位權相韓侂冑、賈似道都以外戚身份登上政治舞台，進而成為執政大臣，憑藉權勢聚斂了眾多藏品，後來卻又都被抄家，藏品全進入了內府。韓侂冑為北宋名臣韓琦五世孫，母為高宗吳皇后之妹，既是世家又是貴戚，他的家藏應該不少，到宋寧宗時長期執政，搜羅了更多藏品，曾將自己所藏的懷素《千字文》等法書摹刻為石，拓為《閱古堂帖》十卷。他在上朝途中被楊皇后等政敵暗殺，家藏全部收歸內府所有，《閱古堂帖》也改名為《群玉堂帖》。韓侂冑重用向若水幫自己負責鑒別之事，後者乘機收羅了名畫近千種，後來在子孫手裏被迫獻給權臣賈似道。

　　賈似道是南宋末年宋理宗、宋度宗兩朝丞相，權傾朝野二十多年，他留心收藏，精於鑒賞，所建多寶閣中收藏大量古銅器、法書、名畫、金玉珍寶，許多都是各級官員為了升官請託進獻的禮品，就連皇族宗室趙孟堅也曾奉上唐人《馬上嬌》圖。賈府門客所撰的《悅生所藏書畫別錄》說他「家藏名跡，多至千卷。其宣和、紹興秘府故物，往往請乞得之」，[12] 如宋理宗曾把內府所藏的一百一十七刻《蘭亭序》賜予賈似道，賈似道收藏的《蘭亭序》各種摹本、拓本多達八千餘匣，他還委託婺源碑刻高手王用和花費三年刻成一套原大的《蘭亭序》碑用於拓本，另外又將字體縮小刻在一塊靈壁石上供人拓印，由此而來的縮拓本後來號稱「玉板蘭亭」，成了著名的碑帖藏品。他還曾翻刻喜歡的著名碑帖《宣示表》、《淳化閣帖》等，都以

12　丁傅靖輯：《宋人軼事匯編》卷十八賈似道、廖瑩中，北京：中華書局，2003 年，頁 1017。

精工著稱。他收藏的繪畫如《女史箴圖》、《游春圖》、《溪岸圖》等都是如今大英博物館、故宮博物院、大都會藝術博物館等著名博物館的珍寶。南宋末年賈似道遭貶謫和謀殺，他的所有古玩書畫藏品均歸入宋內府，三個多月後南宋投降，臨安皇宮的藏品也被元軍運往大都，成了元代皇帝的藏品。

四、其他品類的收藏

　　除了法書、繪畫以外，當時的權貴富豪、文人學者也收藏其他古物。如南宋秘閣有「古器庫」收藏古代器物，估計是以商周秦漢青銅器和玉器為主。宋仁宗時期金石學興起，民間文人紛紛收藏古代器物並彙集器物銘識成譜。在古印章方面出現了楊克一編輯的《集古印格》，王俅《嘯堂集古錄》中也記錄了漢印三十多枚，南宋王厚之曾集合諸多收藏者的印譜輯成《漢晉印章圖譜》，說明當時一些文人士大夫開始注意收藏和研究古印章。賞石收藏方面，宋代文人墨客中頗為流行賞石，蘇軾、李公麟都參與其中，南宋時出現了杜綰《雲林石譜》、（傳）范成大《太湖石志》、常懋《宣和石譜》、漁陽公《漁陽石譜》等賞石著作。

　　宋代文人也有收藏古琴之好。歐陽修、蘇軾等文人士大夫倡導琴棋書畫之類雅好，會撫琴的宋徽宗更是致力網羅古今名琴，在宣和殿設百琴堂收儲。歐陽修《六一居士詩話》、蘇軾《東坡志林》等筆記雜著，趙希鵠《洞天清錄》、周密《雲煙過眼錄》等收藏著作，《琴苑要錄》、陳暘《樂書》等音樂專書都有論及古琴收藏和辨別的議題。

　　宋代時興的賞玩之物價格頗高，當時皇室權貴喜歡從金國控制的東北地區進口「北珠」，這是牡丹江等河中貝類出產的大珍珠，最大的北珠每顆價格高達二三百萬錢，海外進口的香料「白篤褥」剛流行時每兩的價格是二十萬（即二百貫）。可以看出這些動輒索價數

十貫、數百貫的高價珠寶、香料和古器物，同樣是權貴富豪階層收
藏、消費的奢侈品，它們的價格高低往往和一時的風尚有關。

米芾
痴迷法書的文人鑒藏家

　　米芾（1051—1107 年）是中國文化史上最富有個性的書法家、鑒藏家
之一。他痴迷於收藏的故事廣為人知，人們往往記住了他那些傳為美談的怪
癖行為，卻忽略了他其實是那個時代最重要的私人收藏家之一，為此他必須
精明地投入金錢和精力，「癲狂」僅僅是迷惑人的表面現象而已。

　　米芾祖籍山西太原，後遷居襄陽（今屬湖北），長期居住在潤州（今
江蘇鎮江市）。米芾五世祖米信是宋初勛臣，高祖、曾祖、父親皆為武職
官員。他父親在濮州為官時曾經鑒賞「濮州李丞相家」所藏的王右軍書法
並蓋章，可見家族已熏染文教，有鑒藏風氣。母親閻氏在內廷服侍宋英宗
的高皇后養育宋神宗，神宗即位後就讓十八歲的米芾到秘書省當從八品的
校書郎，此後在長沙、杭州、雍丘等地任職。宋徽宗崇寧二年癸未（1103
年）五十三歲時提升為太常博士、書學博士等職，崇寧五年丙戌（1106 年）
五十六歲時任書畫學博士、禮部員外郎（正六品）。

　　米芾自許甚高，可是他並非像歐陽修、蘇軾等士大夫那樣通過科舉出
仕，而是皇帝看關係直接提拔的侍臣，按慣例很難升至高品級的顯要官位。
他一些看似狂傲的舉動可能與此背景有關。他早年與以文章、書法著稱於世
的蘇軾、黃庭堅等人交往，或有在文人士大夫中博取名譽的考慮；後來蘇軾
等人受到政敵乃至皇帝親自出馬打壓，他就轉而取悅同樣愛好書法的蔡京等
當朝權貴，以至後來被倪瓚等人稱為「諂佞小人」。

　　於公於私，米芾一生都在和書畫打交道。他的書法氣勢豪邁、沉着痛
快，蘇軾讚譽為「超逸入神」，堪與鍾繇、王羲之父子相頡頏。在繪畫方面

似乎欠缺基本功訓練，只能別出心裁，「信筆為之，多以煙雲掩映樹木，不
取工細」，創造了所謂「米家山水」，頗受後世文人畫家推崇。

　　米芾交遊廣泛，見多識廣，精於鑒賞，酷好收藏的他日常起居經常是
白天臨習名帖，手不釋筆，夜間收字畫入竹篋，放在枕邊才能安睡。生活窘
困時雖「敗屋僦居」，仍終日手玩書畫為樂。他流傳下來的一些書帖就常提
及收藏相關的情況，比如東京國立博物館所藏《叔晦帖》提及自己和叔晦友
好，臨別贈送「秘玩」的字畫，並題跋叫兩姓子孫銘記這段交情。

　　他常常通過出售舊藏或交換的方式取得更為重要的藏品，最初他的繪
畫、古籍收藏頗有成就，後來多用於置換法帖，在《畫史》中自云：「余家
收古畫最多，因好古帖，每自一幅至十幅以易帖。大抵一古帖，不論貨用及
他犀玉琉璃寶玩，無慮十軸名畫。」[13] 元豐五年（1082 年）以後米氏重點尋
訪晉人法帖，所獲「銘心絕品」包括謝安《八月五日帖》、王羲之《王略帖》、
王獻之《十二月帖》及顧愷之《淨名天女》、戴逵《觀音》等繪畫，還將自
己的書齋命名為「寶晉」，珍重之情顯而易見。晉人遺跡在唐代已很罕見，
米氏能獲得上述稀有藏品大概所費不菲；唐人名跡也不遑多讓，元祐二年他
曾用六幅張萱的畫、兩件徐浩的書法從石夷庚那裏換到李邕的《多熱要葛
粉帖》。

　　當時文人士大夫間互相觀摩、借閱、交換所藏書畫頗成風氣。米芾去
黃州拜望貶謫閑居的蘇軾時，蘇軾酒後在紙上畫了兩竹枝、一枯樹、一怪石
贈予米芾，這件作品後來被王詵借去不還，讓米芾也無可奈何。由此可見當
時文人好友之間有互贈作品和藏品的習慣。

　　米芾嗜法書名跡成癖，宋人筆記中常有關於他的收藏趣事，如《石林燕
語》記載：「米芾詼譎好奇，在真州嘗謁蔡太保攸於舟中，攸出所藏右軍《王
略帖》示之，芾驚嘆，求以他畫換易。攸意以為難，芾曰：『公若不見從，
某不復生，即投此江死矣。』因大呼，據船舷欲墜，攸遽與之。」他還曾在

13　熊志庭、劉城淮、金五德注：《宋人畫論》，長沙：湖南美術出版社，2000 年，頁 171。

長沙道林寺詐借寺中所藏的唐代沈傳師手書詩板，借而不還，揚帆逃遁，遭官府追究才歸還。此外，他又慣以掉包借來的書畫為能事，王獻之名下的《中秋帖》（現藏北京故宮博物院）被清代乾隆皇帝視為「三希」之一，近代學者比對刻帖發現它是米芾曾收藏的王獻之《十二月帖》的節臨本，可能就是米氏自己臨摹的。

　　米芾對於自己的鑒賞水平十分自負，曾自言所藏書畫「無下品者」。米芾所寫的雜記形式的《書史》、《畫史》二書，記錄了他曾收藏的部分書畫目錄，另外還記錄他目睹的其他私人藏家的書畫，並簡評真偽優劣，兼及印章、紙絹、服飾、裱褙等，開後世書畫著錄新風，另有《寶章待訪錄》記錄他目睹和所聞的重要作品目錄。據研究，他收藏過的書畫作品包括《褚遂良臨王羲之蘭亭序》卷（現藏北京故宮博物院）、孫過庭草書《千字文第五本卷》（仿本）、唐摹王羲之行楷書《快雪時晴帖》及草書《大道帖》（現藏台北故宮博物院）等。

　　米芾也是賞石、硯台的收藏家，鑒石的四大要訣「瘦、秀、皺、透」就出自米芾之口。《梁溪漫志》記載米芾在安徽做官時聽說濡須河邊有一塊奇形怪石，當時的人以為是神仙之石，不敢妄動，米芾「相見恨晚」，立刻派人將其搬進自己的寓所，擺好供桌，獻上供品，向怪石下拜，稱之為兄。此事傳出後由於有失官員體面，米芾被人彈劾而罷官，可他並不為此後悔，還曾畫《拜石圖》留念。

　　在米芾看來，他這種長期致力收藏，懂得其歷史文化意蘊，可以分辨真偽好壞的「鑒賞家」，與那些僅僅依靠富貴而快速獲得大量藏品，意在誇耀財富、標榜風雅的「好事者」不同：「賞鑒家謂其篤好，遍閱記錄，又復心得，或能自畫，故所收皆精品。近世人或有資力，元非酷好，意作標韻，至假耳目於人，此謂之好事者。」這也成為後世文人士大夫收藏家常常引用的話，成為他們在收藏及文化品味上進行區分和標榜的經典說法。

元代收藏：大都和杭州的分野

　　起於北方草原的蒙古鐵木真家族兩代人一路向南、向西征伐，建立了橫跨亞歐大陸的蒙古汗國。其中統治東北亞的忽必烈於至元八年（1271 年）改國號為「大元」，成為元朝首任皇帝。此後元朝征服南宋，統治了漠北、中原、江南的廣大地區。然而他們並沒有建立一套足夠穩定有效的制度維持自己的統治，僅僅九十餘年後就變亂叢生，至正二十八年（1368 年）明軍攻入大都，曾醉心書畫的末代皇帝元順帝敗走漠北，永遠失去了皇宮中的那些收藏。

　　元代皇室中最讓人遐想不已的收藏家是一位公主。孛兒只斤・祥哥剌吉是忽必烈早逝的太子真金的孫女，她的兄弟是兩任皇帝元武宗、元仁宗。她嫁給蒙古弘吉剌部首領雕阿不剌，大德十一年（1307 年）封為「皇妹魯國大長公主」，賜永平路為分地。至大三年（1310 年）丈夫去世後，祥哥剌吉沒有隨蒙古收繼婚之習俗再嫁丈夫的弟弟，而是選擇守節。元仁宗即位後封她為「皇姊魯國大長公主」，她前後多次獲得幾任皇帝的豐厚賞賜，資財雄厚，超過元朝其他公主。

　　這位公主對漢文化有濃厚興趣，嗜好收藏書畫，與著名文人官員虞集、柳貫、朱德潤等交往，對當時的文藝、宗教、教育有所影響。她的藏品見於著錄的就有六十一件，涉及宗教、山水、花鳥、墨竹、車馬人物、魚蟲走獸等幾個方面。不少書畫出自名家之手，如黃庭堅《松風閣詩》、《定武蘭亭》、宋徽宗《瓊蘭殿記》、柳公權《度人經卷》等，繪畫有周昉《金星圖》、巨然《山水》、蕭照《江山圖》、宋徽宗《梅雀圖》、董源《溪山風雨圖卷》、劉松年《猿猴獻果圖軸》、梁楷《王羲之書扇圖》、錢選《白蓮圖卷》等。這些書畫都蓋有她的

收藏印「皇姊圖書」或「皇姊珍玩」。[14]

　　元英宗至治三年（1323 年）三月，大長公主曾在南城的天慶寺召開一次歷史性的雅集，宴飲之後展示了自己所藏的部分書畫精品，請愛好文藝的中書省執政官，翰林院、集賢院的學士鑒賞、題跋，如李洞、張珪、王約、馮子振、袁桷等十多位在黃庭堅《自書松風閣詩卷》後題跋，之後袁桷專作〈魯國大長公主圖畫記〉一文記錄這次集會的盛況。[15]當時朝中文人學士常應邀為她的藏品題跋，如袁桷就曾奉命為四十餘件藏品題詩、跋目。

　　元代收藏最大的特點是出現了大都（今北京）和臨安（今杭州）兩個收藏中心的分野。[16]政治中心首都因為有皇室和眾多權貴高官、士子學者彙集，歷來是圖書、書畫收藏的一大中心。可是元代的一大變化是皇室與朝廷並不重視科舉和儒學文士參政，所以政治上的首都並沒有像之前的朝代一樣發揮文化中心的強大吸納和控制功能。反倒是江南地區因為自隋唐以來逐漸成為中國的經濟重心，江浙經濟富足、文教發達，古物和藝術收藏逐漸興盛，在北京之外成為收藏、創作的中心區域。江南文人、富商階層支持的江南文人畫風有了長足發展，在明末還成為最受推崇的畫風，對近代文化影響深遠。[17]江浙一帶的私人收藏世代交替，這裏成為民間書畫鑒藏的重鎮，也成為畫家輩出的書畫創作中心，並從此一直持續到明清以至民國時期，這顯示了經濟、文教的綜合發展程度對收藏的影響越來越大。

　　同時，儘管南北收藏家因地域文化、經濟政治背景的不同有趣味

14 李俊義：〈元代大長公主祥哥刺吉及其書畫收藏〉，《北方文物》，2000（4），頁 70−76。

15 〔元〕袁桷：〈魯國大長公主圖畫記〉，《袁桷集校注》卷四十五題跋，北京：中華書局，2012 年，頁 1981−1982。

16 黃朋：〈元明清三代民間書畫收藏史概略〉，華人收藏家大會組委會主編《名家談收藏》，上海：東方出版中心，2009 年，頁 208。

17 湯哲明：〈藝術市場兩題〉，華人收藏家大會組委會主編《名家談收藏》，上海：東方出版中心，2009 年，頁 118−119。

上的差異，但亦彼此影響和交流，隨着政治經濟形勢的改變，藏品也在南北之間、江南各個區域之間不斷流轉。

一、元代的皇家收藏

1233 年，蒙古軍隊攻破金國的「南京」汴梁（今河南開封），掠取保存在這裏的宋金皇室舊藏以歸，極大地充實了元朝廷的圖書庫藏。1236 年，行中書省事楊惟中隨皇子庫春攻擊南宋，收集宋儒所著書籍八千餘卷回到燕京（今北京），建立「太極書院」保存研習，這是元代創立的第一所官方書院。不過滅金時，蒙古軍隊並未有計劃地接收金朝內府的書畫藏品，不少金滅北宋時掠去的徽宗內府珍品和金章宗明昌內府的藏品流散到民間。

元初忽必烈在至元九年（1272 年）設立秘書監掌管「御覽圖籍、禁秘天文、歷代法書名畫」，並於宮廷中設典瑞院，收藏鼎、彝、古器、書畫，設立辨驗書畫直長負責鑒別整理。元內府最大的一筆收藏來自南宋皇室：1276 年，蒙古丞相伯顏率軍進攻南宋，宋朝投降後伯顏入臨安，遣人進入南宋皇宮「收宋國袞冕、圭璧、符璽及宮中圖籍、寶玩、車輅、輦乘、鹵簿、麾仗等物」，旋又命元秘書監焦友直搜括宋秘書省禁書、圖籍乃至筆墨紙硯，後派郎中孟祺清點收集「宋太廟四祖殿、景靈宮禮樂器、冊寶暨郊天儀仗，及秘書省、國子監、國史院、學士院、太常寺圖書、祭器、樂器等物」。[18] 當年 7 月，南宋皇室和朝廷的金玉寶物、牌印被押送到大都由太府監接收。10 月，焦友直將所獲臨安經籍、圖書、陰陽秘書全部押送大都，御史大夫玉昔帖木兒收括的江南各郡圖籍亦藏入秘府。但在此之前，由於南宋國勢衰微，已有內府秘書監宦官監守自盜、偷梁換柱，致使一些內府藏品散佚到了民間，如南宋收藏家岳珂就曾從官府變賣的宦官財產

18 〔明〕宋濂等：《元史》卷九本紀第九世祖六，北京：中華書局，1976 年，頁 179－180。

中購得王洽《永嘉帖》、裴行儉《衛公帖》、洪元睿《集右軍書真法師行業贊》、米芾《書簡帖》的後四十帖、黃庭堅法書等內府藏品。

根據王惲《書畫目錄》記載，當年 12 月南宋皇室內府收藏的圖書、禮器等運抵大都後，忽必烈曾允許朝廷官員前去參觀欣賞，他記錄了自己看到的法書一百四十七件、名畫八十一件，共二百二十八件，其中有王羲之、閻立本、顧愷之、吳道子、王維、李思訓、黃筌、李公麟、蘇軾、黃庭堅等歷代書畫名家的作品。[19] 流傳至今的法書有孫過庭《書譜》卷、懷素《自敘帖》卷、黃庭堅《廉頗藺相如列傳》卷等，名畫有顧愷之《洛神賦圖》、閻立本《歷代帝王圖》等。

元成宗曾命秘書監將所藏六百四十六軸書畫手卷裱褙並請書法高手題寫簽貼，延祐三年（1316 年），元仁宗曾下旨讓著名書法家趙孟頫給秘書監裏無簽貼的書畫題簽，可見這兩位皇帝頗為重視書畫收藏。在上述幾位皇帝的努力下，元代宮廷的收藏有所增加，據延祐五年（1318 年）統計，元代秘書監所屬秘書庫藏有書畫二千零八軸，法書四百八十二軸，手卷三百九十九軸，圖書更多達數萬冊。

之後的元文宗圖帖睦爾為元代最重視文藝的統治者之一。他喜詩文愛作畫，在潛邸時曾親自索紙畫京都萬歲山草稿，令宮廷侍臣畫家進一步加工。天曆年間在秘書監外又設奎章閣用於談經論道、賞畫作書，在「奎章閣學士院」轄下設置「鑒書博士」負責書畫鑒定，「群玉內司」負責宮中寶玩古物的短期陳列賞玩之事。他似乎還曾向官僚、民間徵集藏品，如柯九思曾把所藏《曹娥碑》墨跡進呈給皇帝，但是元文宗又賜還給他，並命虞集題記。元文宗還特授柯九思為奎章閣學士院鑒書博士，負責鑒定古器物、法書、名畫。元順帝時沿襲奎章閣舊制而設宣文閣，奎章閣藏品除部分賜予近臣外，大部分歸宣文閣。

19〔元〕王惲著：《王惲全集匯校》卷九十四玉堂嘉話卷之二，北京：中華書局，2013 年，頁3824–3840。

二、元代的民間收藏

元代私家收藏圍繞南宋的舊都杭州和元代首府大都，形成了一南一北兩大地域性網絡。

1276 年以臨安為首都的南宋滅亡，形勢逐漸平定後臨安依然是江南的行政和文化重心，文人龔開、周密、仇遠、鄧文原等，書畫名家鮮于樞、李息齋等，收藏家王芝、喬簣成等自四方彙集於西湖之畔，眾多前朝遺民隱士、當朝文官常常雅集品鑒，形成了江南的文化交遊網絡和收藏網絡。如大德二年（1298 年）任江浙等處儒學提舉的趙孟頫一行十四人聚於鮮于樞家，同賞郭忠恕《雪霽江行圖》、王羲之《思想帖》等，趙孟頫在《思想帖》跋文中記錄此事：「大德二年二月廿三日，霍肅清臣、周密公謹、郭天錫右之、張伯淳師道、廉希貢端甫、馬昫德昌、喬簣成仲山、楊肯堂子構、李衎仲賓、王芝子慶、趙孟頫子昂、鄧文原善之集鮮于伯幾池上，郭右之出右軍《思想帖》真跡，有龍跳天門、虎臥鳳閣之勢，觀者無不諮嗟嘆賞神物之難遇也。」[20]

南宋遺老周密的《雲煙過眼錄》記錄宋末元初江南地區的收藏家有喬簣成、焦敏中、鮮于樞、張受益、王子慶、王介石、張斯立、郭天錫等四十餘家。其後收藏家湯允謨等人又記錄了趙伯仁、祝祥、楊瑀、楊元誠、靳公子及元代後期的松江曹知白、無錫倪瓚、昆山顧阿瑛、嘉興吳鎮等官僚及富商藏家。[21]

當時藏家之間、藏家和中介人之間進行金錢交易或置換藏品似乎是常事，例如周密《志雅堂雜鈔》記載喬簣成曾向朋友出售智永《真草千文》。另外交換、贈送、購買也是獲得藏品的常見方式，如鮮于樞曾用古書從東郡收藏家、廟學教授曹大本（字彥禮）那裏換來顏真

20 〔元〕趙孟頫：〈題右軍思想帖真跡〉，李修生主編：《全元文》卷五九四趙孟頫四，南京：鳳凰出版社，1998 年，頁 98。
21 黃朋：〈元明清三代民間書畫收藏史概略〉，華人收藏家大會組委會主編：《名家談收藏》，上海：東方出版中心，2009 年，頁 208－209。

卿《祭侄季明文稿》（現藏台北故宮博物院），後來他又將這件藏品出售或贈與北京高官張晏。購買書畫家的作品也頗為普遍，書畫愛好者、收藏家會以金錢或禮物購藏趙孟頫、倪瓚等名家的書畫作品。

　　大都則是北方的古董書畫交易中心。作為金、元兩朝的都城，大都既有流散的前朝內府藏品，也有當朝流行的書畫佳作，官僚文人薈萃，購藏力量充足，交易也頗為活躍。趙孟頫至元年間第一次到大都任官時，就曾努力搜羅古代書畫名跡，獲得宋代內府流散出的作品，上面有宋徽宗、宋高宗的親筆題跋。另一收藏家柯九思在大都為官時，除了為皇家鑒定和搜集整理文物，也致力於給自己尋訪購藏書畫精品。

　　除了圖書、書畫外，青銅古器、古玉等金石收藏在元代也有所發展，朱德潤《古玉圖》為最早的一部古玉專著，著錄過目的古玉器三十九件。金石學方面出現了吾丘衍《周秦刻石釋音》、潘昂霄《金石例》等研究著作。

三、元代的收藏家

　　元代的收藏家主要分佈在以北京為中心的華北和以杭州為中心的江南兩地。以北京為中心的收藏家主要是在朝為官的士大夫和皇室權貴，代表人物有郭天錫、張晏、高克恭及大長公主孛兒只斤・祥哥剌吉，這些人常常彼此唱和乃至交換藏品。當然，也有個別如收藏法書的鄆城人曹大本，僅僅在地方擔任儒學教授的低微職位，但是也和北京的收藏者保持聯繫。他曾將顏真卿《祭侄文稿》轉手給鮮于樞。

　　以杭州為中心的江南藏家分成兩類，一類是長期在江南為官或定居南方的南下官吏，如喬簣成、鮮于樞；另一類是江南本地出身的官僚、富商，代表人物有趙孟頫、柯九思、王子慶、菊坡趙氏、袁桷、莊肅、陸友、湯垕、吳鎮、倪瓚等。元代初期杭州藏家眾多，晚期杭州北部太湖周邊的松江、無錫、昆山及南京等地的地主、富

商、官僚重視文教、家資豐厚,出現了一批互有聯繫的收藏家,如松江地主曹知白、昆山富商顧阿瑛、內台監察御史徐憲(無錫人)、蘇州姚子章、嘉興畫家吳鎮、無錫畫家倪瓚等都以富有法書、名畫收藏著稱,其他如元末明初的翰林學士危素雖然主要在北京和南京生活,但是和蘇杭地區收藏家、畫家有密切交往。江南收藏家常常舉辦文人雅集,以吃住招待或錢財禮物等形式交換獲得書畫家的作品,面對贊助人的索畫要求,畫家常常要快速完成作品,這可能是元末「逸筆草草」類型的文人畫興起的一大經濟動因。此時畫家常在書畫題跋中突出收藏者的身份或其優雅情志,或創作凸顯贊助人情懷的雅集圖、別號圖等,顯示了收藏活動對藝術創作的重大影響。

元代代表性的收藏家包括:

趙孟頫(1254—1322 年)是元代初年最著名的文人、書畫家,也是當時最為重要的收藏家之一。他是沒落的南宋宗室子弟,至元二十三年(1286 年)作為江南「遺逸」被推薦給元世祖忽必烈,初次入朝為官,後因為書法出色,參與皇家組織的佛經活動而出任浙江行省儒學提舉,至大三年(1310 年)入京後,得到元仁宗愛育黎拔力八達的賞識,官至翰林學士承旨,晚年名聲顯赫,為天下文人雅士推重。他宦遊南北、出入內廷,對鐘鼎彝器、書法碑帖、古畫硯印所見甚廣,青年時代就經常去市場購買藝術品,至元二十一年在書鋪購得《淳化閣帖》的第二、五、八卷,次年又獲得第一、三、四、六、七、八、十卷,他以多出的第八卷和柳公權帖從錢塘人康自修那裏換得第九卷,湊齊了整套《淳化閣帖》,反映江南市鎮有一定規模的書畫市場體系,藏家之間經常交易和交換私藏。他也曾在大都獲得北宋、南宋宮廷流出的書畫名跡,延祐四年(1317 年)曾以五十金購得宋人王居正之《紡車圖》。趙孟頫的藏品來源有家傳、贈送、市購、交換等,先後收藏王維《山水》、周昉《春宵秘戲圖》、韓滉《五

牛圖》、李成《看碑圖》、李思訓《摘瓜圖》、董源《河伯娶婦圖》、崔白《兔》、黃筌《唐詩故實》、徐熙《戴勝梨花》、蘇軾自書《後赤壁賦》等及獲贈《宋拓定武蘭亭序》。趙孟頫的書畫也是別人的收藏對象，時人稱其「亦愛錢，寫字必得錢，然後樂為之書」。

　　柯九思（1290—1343 年）是元代後期著名的書法家和收藏家。他曾得到元文宗孛兒只斤・圖帖睦爾的賞識，入京擔任從七品的典瑞院都事、奎章閣學士院參書文林郎、正五品的奎章閣鑒書博士，負責宮廷所藏金石書畫的整理與鑒定。元文宗經常在奎章閣和擅長書法、詩文的揭傒斯、虞集、康里巙巙、柯九思等鑒賞歷代書畫名跡，對柯氏頗為看重，先後將內府所藏王獻之《鴨頭丸帖》、李成《寒林採芝圖》等賜予柯九思，並賜牙章讓他可以進出皇宮禁內。這引起其他朝臣的嫉妒，不久後他遭御史參劾，去職閑居蘇州，時常往來無錫、宜興、昆山、杭州，與友人顧阿瑛、張翥、楊維楨、于立、黃公望、倪瓚等談詩論畫。

　　柯九思在大都時一邊在皇宮整理內府藏品，一邊自己購藏書法作品，藏有數件魏晉法書及上百件宋人書法，如晉人小楷《曹娥碑》、林藻的《深慰帖》、蘇軾的《天際烏雲帖》、黃庭堅的《動靜帖》及《荊州帖》、米芾的《拜中岳命詩卷》及《定武蘭亭五字損本》等。或許因為與道士熟識，他也受到道家思想的影響甚至可能入教，特別重視與道教有關的書畫作品，藏有趙孟頫楷書《黃庭經》、唐人所臨《外景經》等。柯九思也常常轉手和交換藏品，如曾以《定武蘭亭五字損本》換得康里巙巙所藏董源的畫作。

明代之前，以皇家的宮廷收藏和士大夫官宦階層的收藏為主。明代中期以後，因為江南城鎮商業經濟的繁榮和圖書出版的發展，收藏之風從世家大族、文人官僚、富豪巨商等上層人士延伸至「士農工商」中能識字、有資財的中等人家。是否有書畫古玩收藏、是否會鑒賞，成為衡量社會交際的手段和評定雅俗的標準，為此商人也開始不惜重金爭購藏品，這促進了藝術市場的進一步發展，藝術收藏出現新的特色。

江南的風尚：財富和文化的交織

明代皇家收藏：實用主義的態度

　　明朝開創者朱元璋以放牛娃、雲游僧人的低微出身奪取天下，文化趣味與文人士大夫階層截然不同，稱帝以後並不十分重視書畫藝術收藏和鑒賞，常常把皇宮收藏賞賜親近之人。他似乎對書畫並無仔細鑒賞的興趣，內府書畫上只有洪武初年官方管理機構「典禮紀察司印」及「禮部評驗書畫關防」大印，可能是禮部從府庫提出書畫評驗時所蓋。他並沒有自己的鑒賞印章，只在北宋畫家李公麟所畫《摹韋偃牧放圖》上留過一段題跋，不像文人那樣點評畫作的風格、功力，而是回顧自己平定天下的過程中馬發揮的重要作用，並要大家居安思危重視牧馬。[1]

　　朱元璋平定天下後大肆殘害功臣文士，畫家難免也被波及。他稱帝後曾徵召畫家到首都繪製歷代功臣的圖像，畫家趙原因為「應對不稱旨」被殺，另一位畫家盛著因在天界寺影壁畫的「水母乘龍圖」不合朱元璋心意也被公開處斬。據統計，在他治下獲罪或被殺的畫家至少有十六位。

　　從侄子手中奪得皇位的明成祖朱棣常與侍從之臣賞鑒古玩，官員滕用亨因為善鑒古器獲得賞識，但明成祖似乎並不重視書畫藏品，也沒有個人的鑒賞印記。到了明代中期，宣德皇帝對書畫藝術的興趣超過祖父輩，他常在書畫收藏和自己所作書畫上蓋「廣運之寶」、「武英殿寶」、「宣德秘玩」、「御府圖書」、「雍熙世人」、「格物致知」等印璽，其中「廣運之寶」通用於宣德、成化、弘治三朝，宣德、成化年間，皇帝還曾數次派太監至民間採集珍異古玩，皇室收藏盛極一

1　馬匯平：〈明太祖傳世法書考〉，《中國國家博物館館刊》，2013 年第 2 期，頁 107。

時。不過明代皇室沒有出現像唐太宗李世民、宋徽宗趙佶、清高宗弘
曆那樣格外熱衷收藏書畫、古玩的皇帝，也沒有在內府設立類似元代
奎章閣那種專門鑒藏書畫的機構。

一、皇室收藏的來源

　　明代皇室收藏在朱元璋時期草創，規模遠不如前代，到宣宗、憲
宗、孝宗三朝時內府收藏最為豐富，或可與元內府收藏相媲美。明代
皇室收藏主要有四個來源：

　　一、接收前朝皇室收藏。初期主要來自接收的元內府書畫收藏。
洪武元年（1368 年），朱元璋命徐達為征虜大將軍興師北伐，於 8 月
攻克大都（今北京），將元代皇宮奎章閣、崇文閣中的圖籍、寶物及
太常法服、祭器、儀象、版籍等運到南京，這構成了明代皇室收藏的
主要部分。洪武二十八年（1395 年），典禮紀察司歸入司禮監，所藏
書畫交由司禮監管理，流傳至今鈐有「典禮紀察司印」的宋元藏畫目
前僅八十九件，其中鈐有元內府及「皇姊圖書」印的書畫作品不過
十八幅，可見當時接收的書畫收藏數量頗為有限。另外兩岸故宮珍藏
的少量宋朝皇家御用柴、汝、官、哥、鈞、定珍瓷或許也有部分是從
大都接收而來，當時青花瓷多數是社會中、下階層使用，因「俗甚」
不為權貴所重。

　　二、查抄籍沒大臣的家藏。明代中期開始皇帝常常查抄籍沒大臣
的財產，如嘉靖四十四年（1565 年），首輔嚴嵩被抄家時大量書畫進
入內府，據統計共有墨刻法帖三百五十八冊、古今名畫三千二百零
一卷冊、宋版書六千八百五十三部。另一位首輔張居正病逝後遭抄
家、鞭屍，其藏品也充入內府，後來為掌庫宦官盜售，愛好收藏的禮
部左侍郎韓世能、嘉興富豪項元汴等爭相購買。其他如太監馮保、
張誠、客用及北京富商徐性善等先後被殺頭抄家，財物、藏品收歸皇

室，以至民間議論紛紛，認為皇帝貪圖財物才如此行事。

　　三、時人創作。明代並未明確設立類似宋代翰林圖畫院那樣的創作機構，只以仁智殿行使畫院職能。對畫家也無規範的授職制度，供奉內廷的畫家尚有散置於武英殿、文華殿等處的，隨意授給待詔、中書舍人、內供奉甚至錦衣衛指揮、鎮撫、營繕所丞之職。明成祖朱棣時，徵天下名工於北京的奉天殿寫真武神像，又於文華殿畫漢文帝止輦受諫圖、唐太宗納魏徵十思疏圖，這都是以圖畫教化子孫。朱棣還徵召沈度、沈粲兄弟等擅長書法之人，授給中書舍人官職，在武英殿、文華殿值班繕寫詔令、典冊、文書等，還把沈度譽為「我朝王羲之」。[2] 宣德、成化、弘治諸朝先後徵召畫家林良、呂紀、呂文英、殷善、郭詡、王諤、郭文通、商喜、韓秀實、張靖、邊景昭、謝庭循、周文靖等侍奉內廷，堪稱名家彙集的盛事。

　　四、向民間購求搜羅古玩珍異等。如宣德皇帝曾派太監到全國各地搜羅「鳥獸花木與諸珍異之好」，[3] 讓民間議論紛紛。

二、皇室收藏的去向

　　明代皇帝的收藏態度充滿實用主義，這表現在一邊收納藏品，一邊也不斷從宮中流出藏品，其途徑包括：

　　一，賞賜宗藩、大臣。朱元璋時期曾賞賜大量皇室收藏給宗室，如晉王朱棡、魯王朱檀、黔寧王沐英家族的收藏中都有不少是得自賞賜。明太祖第十子魯王朱檀墓出土的宋人絹本《金畫葵花蛺蝶圖》紈扇、元人錢選《白蓮圖並自書詩》卷、宋人絹本《金碧山水》卷三幅繪畫均鈐「典禮紀察司印」印記，應該是朱元璋賞賜朱檀之物。另外，喜歡書畫創作的明宣宗常常將御製書畫賜給大臣。

2　〔明〕焦竑：《玉堂從語》卷之七巧藝，北京：中華書局，1981 年，頁 257。
3　〔明〕陸容：《菽園雜記》卷七，北京：中華書局，1985 年，頁 81。

　　二，「折俸」充當薪金。嘉靖、隆慶、萬曆朝由於對外戰爭等因素，財政入不敷出，出現了以內府所藏書畫充當俸祿分發的所謂「折俸」，這讓許多內府珍藏書畫流向民間，成為私人藏家追求的對象。如嚴嵩的藏品被抄家入宮後，在明穆宗初年以每卷軸「數緝」的折價發給武官作為「歲祿」。[4] 武官得到這些書畫作品後售賣給古董商人和收藏家。此外為了籌集軍餉，皇帝還曾把御藏銅器送往鑄幣廠「寶源局」熔化後鑄幣。

　　另外太監的偷盜也導致了藏品的散失，如南京皇宮收藏的藏品在明代中後期曾被太監大肆偷盜，北京皇宮一部分藏品也去向成謎。如張擇端《清明上河圖》曾落入太監馮保手中，不知道是皇帝賞賜還是他私下竊為己有，輾轉流向宮外。

4　〔明〕沈德符：《萬曆野獲編》卷八內閣「籍沒古玩」條，北京：中華書局，1959 年，頁 211。

明代民間收藏：江南玩好之風最烈

徽州古董商人王越石是明末收藏圈中的爭議人物。收藏家李日華、董其昌推許他的鑒賞功力，而張丑、王鑒認為他是「有才無行」、「詐偽百出」的惡劣商賈。畫家王鑒在所作《夢境圖》（現藏北京故宮博物院）中記述，當年王越石拿着一幅號稱是元人王蒙所作的《南村草堂圖》贋品向自己的叔祖王士兜售。王鑒認為這是假貨，建議叔叔退貨，而王越石狡猾地聲稱王鑒想自己獲得這幅畫，才說它是假的，挑撥王鑒與王士兩人的關係。中計的王士不僅沒有退畫，還把它當作寶貝格外珍視。多年以後王鑒精心繪製了這幅師法王蒙筆墨手法的《夢境圖》，並題長跋記此事始末，以示自己清白。[5]

王越石不僅懂得口舌挑撥藏家競爭，還常常挖鑲補畫、添加名款、偽造名作、割裂原作分裝出售等。這個古董商人在不同收藏家口中的「風評」，顯示了當時收藏市場中交織的買賣和人際關係的複雜性。為了一幅重要的收藏品、為了顯示自己的鑒定眼光或收藏品味，收藏家、經紀人會彼此攻擊、爭奪、議論不已。

王越石的主要客戶是江南那些富有而愛好收藏的「著姓望族」，他們分佈在長江以南的江蘇、浙江和安徽南部經濟發達的府郡州縣。[6]

明代之前，皇室親貴和士大夫官宦階層是最主要的收藏家，而明代後期的重大變化是，因為江南地區商業經濟的繁榮，許多資財豐厚的商人也介入了收藏界，導致藝術市場的進一步發展和擴大，藝術收

5　萬君超：〈明末清初的古董商人〉，《收藏：拍賣》，2009（5），頁38－43。

6　吳仁安：《明清江南望族與社會經濟文化》，上海：上海人民出版社，2001年。

藏出現了新的特色，收藏之風從權貴、官僚、富豪延伸到一般市民階層，是否擁有書畫古玩收藏、是否懂得鑒賞，成為衡量社會交際的手段和評定雅俗的標準，收藏和鑒賞成為江南富庶城鎮中上階層的時髦生活方式，這在中國歷史上是前所未有的現象。

一、收藏成為時尚：雅俗之別

明代中晚期收藏者人數之多、藏品之富遠遠超出宋代，堪稱古代中國民間收藏發展的全盛階段。明代江南收藏之風最烈，表現在收藏風尚普及、鑒賞活躍、收藏家數量大增、收藏範圍擴大、收藏研究著作湧現等眾多方面。

收藏成了江南城鎮的時尚行為，變得比之前的時代更為普及。這無疑和當時江南城鎮經濟高度發達、信息和交通聯繫增加、教育普及和識字率提升、書籍刊刻出版市場擴展、科舉文化的引導等多種因素有關，使得某一城市、群體的觀念和風尚可以很快傳播到江南各地城鎮乃至外地大城，迅速滲透入社會各階層，影響到權貴官僚、富商巨賈、文人士子以至市井商人。當時收藏古玩、時玩不僅在官員和文人中流行，商人富戶也紛紛購買書畫作品用於裝飾廳堂、書房乃至商業場所如酒樓、青樓，各階層人士用藏品作為社交雅集、贈送交換，收藏風氣向社會下層浸潤，表明收藏已由原來皇室、權貴、士大夫階層的喜好，逐漸成為社會各界的時俗風尚。沈春澤為《長物志》作序時提到，「近來富貴家兒與一二庸奴、鈍漢，沾沾以好事自命，每經鑒賞，出口便俗，入手便粗，縱極其摩娑護持之情狀，其污辱彌甚」，[7]文人雅士的這種批判姿態恰好說明當時江南市民階層熱衷收藏的盛況。風潮所及，一方面權貴、士人、富商花費巨資收藏名家名作，另

7　〔明〕沈春澤：〈長物志序〉，〔明〕文震亨著，陳植校注：《長物志校注》，南京：江蘇科學技術出版社，1984 年，頁 10。

一方面一般中產之家也不乏賞玩之物，如很多文房用具價格就較為低廉，同時兼有實用和賞玩價值。

正因為收藏之風普及，一部分文人開始強調其中的「雅俗之別」。文人學士若非家財萬貫，其購藏的文物、用具就數量和價格而言自然無法與達官貴戚、富商巨賈相比，唯一能勝出的是對文物歷史文化價值的了解、對格調的追求。正是為了與「權豪」區分，江南文人刻意提出「清」與「濁」、「雅」與「俗」的差別，對園林、書齋、茶寮佈置和收藏品陳設不求多求貴，而以格調為主，以他們認為更富有文化內涵和藝術品味的生活情趣，彰顯自己清雅、高逸的情操和才學。[8]

鑒賞不僅僅是個人愉悅情性的審美活動，更是望族子弟、官僚文人日常的社交方式，也成為他們和其他階層區分階級、地位、身份的象徵性文化符號。[9] 對官員、富商來說，放置有收藏品的書齋、園林是身份的象徵，是社交的空間，在其中他們和親友談論詩文，撫琴啜茗，題詩作跋，玩賞書畫鼎彝名瓷，如常熟名士錢謙益和柳如是所居絳雲樓「房櫳窈窕，綺疏青瑣，旁龕古金石文字，宋刻書數萬卷，列三代、秦漢鼎彝環璧之屬，晉、唐、宋、元以來法書名畫。官、哥、定、汝、宣、成之瓷，端溪、靈璧、大理之石，宣德之銅，果園廠之髹器，充物其中」。[10]

圍繞古董書畫進行的鑒賞活動有擴大交遊、聯絡同好等社交功能。社交活動中鑒賞古玩書畫成了風習，當時流行將人們在庭院、書房雅集賞畫鑒古的場景繪製成特定題材的畫作，如各種雅集圖、賞古圖、書堂圖、清供圖等。獲得邀請的書畫家、鑒賞家一起觀賞主人的

8 陳江：〈明代江南文人的文物鑒藏及其審美趣味〉，《華東師範大學學報（哲學社會科學版）》，2012 年 2 期。

9 王正華：《藝術、權力與消費：中國藝術史研究的一個面向》，杭州：中國美術學院出版社，2011 年，頁 199。

10 〔明〕顧苓：《塔影園集》卷一〈河東君傳〉，上海：華東師範大學出版社，2014 年，頁 16–17。

藏品之後，品評及記述藏品的源流、主人的雅趣成為一種慣例，而這些著名文人的品題也可進一步增加藏品的文化價值和可信度，比如收藏家華夏的所有書畫收藏品幾乎都會請文徵明題跋。

明代出現了明確的鑒賞家，那些見多識廣的書畫家、收藏家往往也以鑒賞家身份出現，如以詩文書畫著名的士大夫文徵明、董其昌的鑒賞行為對藝術市場影響巨大，當地收藏家往往根據他們的鑒定意見購藏作品。部分文人也以鑒賞家身份從事書畫中介交易，如文徵明之子文彭致項元汴的信札二十通（現藏旅順博物館），證明他為大收藏家項元汴擔任鑒藏顧問，頻繁商討藏品的搜集、價錢、拆拼、裝裱、買賣等。文彭經常將自家的藏品賣給項元汴，也涉足當代書畫買賣的中介，不時推薦父親的學生錢谷、周天球、許初等人的字畫給收藏家，他可以說是高級書畫捐客或中介商人。萬曆後期的著名文人陳繼儒等人也充當過類似的書畫交易捐客。

收藏家數量方面，當時官僚和富商追求享樂、收藏成風，沈德符在《萬曆野獲編》中記述：「嘉靖末年，海內宴安，士大夫富厚者，以治園亭、教歌舞之隙，間及古玩。如吳中吳文恪之孫，溧陽史尚寶之子，皆世藏珍秘，不假外索。延陵則嵇太史應科，雲間則朱太史大韶，吾郡項太學、錫山安太學、華戶部輩，不吝重資收購，名播江南。南都則姚太守汝循、胡太史汝嘉，亦稱好事……吾郡項氏，以高價鈎之，間及王弇州兄弟，而吳越間浮慕者，皆起而稱大賞鑒矣。近年董太史其昌最後起，名亦最重，人以法眼歸之，篋笥之藏，為時所艷。山陰朱太常敬循，同時以好古知名，互購相軋。」[11] 當時從達官顯宦、豪門富戶到一般士子、商人、醫生等都熱心此事。上層如嚴嵩、韓逢禧、華夏、韓世能、項元汴、陸完、王

11〔明〕沈德符：《萬曆野獲編》卷二十六玩具「好事家」條，北京：中華書局，1957 年，頁654。

延哲、王世貞、董其昌、錢謙益等或貴或富，無不竭力收集古代書畫、彝器等。中產之家如長洲人邢量行醫兼占卜，其族孫邢參以教書謀生，兩人都酷愛收藏，乃至明末松江城中「至如極小之戶、極貧之弄，住房一間者，必有金漆桌椅、名畫古爐、花瓶茶具，而鋪設整齊」。[12] 擁有巨資的商賈在收藏、飲食等奢侈品消費方面的影響力日增。

　　收藏品種也進一步擴充，藏品分類越來越細，如宋人趙希鵠著《洞天清錄》將收藏品分為十類，明初洪武時曹昭撰《格古要論》，分藏品為古銅器、古畫、古墨跡、古碑法帖、古琴、古硯、珍奇、金鐵、古窯器、古漆器、錦綺、異木、異石十三項。天順年間，王佐增補該書，分十三卷，所記藏品有古琴、古墨跡、古碑法帖、金石遺文、古畫、珍寶、古銅、古硯、異石、古窯器、古漆器、古錦、異木、竹、文房、古今誥敕題跋十六種。張應文撰《清秘藏》把藏品分為玉、古銅器、法書、名畫、石刻、窯器、晉漢印章、異石、硯、珠寶、琴劍、名香、水晶瑪瑙琥珀、墨、紙、宋刻書冊、宋繡絲、雕刻、古紙絹素、奇寶、唐宋錦繡等。文震亨《長物志》還提到佛像、佛經、古版書籍及家具等。每個類別下的細目也都有顯著增加，可見收藏品類的繁雜和收藏者視野的廣泛。

　　有關收藏的著作數量也大增，主要包括以下五類：

　　一、綜合性論著。曹昭《格古要論》、王佐《新增格古要論》、張應文《清秘藏》、高濂《燕閑清賞箋》、文震亨《長物志》、屠隆《考槃餘事》及託名項元汴的《蕉窗九錄》等，涉及眾多藏品的分類、考證、鑒賞、收藏等內容。

　　二、分類專項論著和文章。對收藏各個品類的具體研究更加深

12〔清〕姚廷遴：《歷年記》稿本，《清代日記匯抄》之二，上海：上海人民出版社，1982 年；沈振輝：〈明人的收藏活動〉，《文博》，1998（1），頁89。

入，如書畫收藏方面有陶宗儀《書史會要》、朱謀垔《續書史會要》及《畫史會要》、王世貞《書苑》及《畫苑》、趙宦光《寒山帚談》、唐志契《繪事微言》、項穆《書法雅言》等，古董方面有董其昌書寫的《古董十三說》等，金石學方面有趙崡《石墨鐫華》、陳暐《吳中金石新編》等，賞石方面有《素園石譜》。明代還出現了第一部紫砂陶專門著述《陽羨茗壺錄》，另有《新增相古要論》、《燕閑清賞箋》等論述瓷器收藏的專門篇章，《長物志》、《蝶几譜》等涉及家具收藏，其餘如折疊扇、漆器等藏品都有專門的文字記載。

　　三、家藏或所見所聞書畫目錄、圖譜類著作。當時的鑒藏家對所藏所睹的藏品進行記錄和研究，出現了都穆《寓意編》、朱存理《珊瑚木難》及《欣賞集》、汪砢玉《珊瑚網》、郁逢慶《書畫題跋記》及《續書畫題跋記》、張丑《清河書畫舫》及《真跡日錄》等著作。《珊瑚木難》首創著錄書畫原文及款識、題跋，為後世許多著作取法。正德、嘉靖年間的蘇州名醫沈津富有收藏，把所藏古圖譜十種輯成《欣賞篇》問世，包括《玉古考圖》、《印章圖譜》、《文房職方圖贊》、《續職方圖贊》、《茶具圖贊》、《硯譜贊》、《燕几贊》、《古局象棋圖》、《譜雙》、《打馬圖》共十卷。

　　四、日用指南類書籍。明代出現了《四君子畫譜》、《繪事指蒙》、《繪林》、《顧氏畫譜》等畫譜類，《三才圖會》等書法類，以及大量印譜等可用來指導人們在繪畫、書法、印章等領域臨摹、創作和鑒賞的實用書籍，說明藝術創作、藏品擺設和鑒賞等在識字並有消費能力的中上階層中已經是較為普遍的活動。[13]

　　五、筆記小說類書籍。當時王世貞、陳繼儒等眾多文化名流的日常言談、筆記小說中常常涉及書畫和器物的收藏、創作、鑒賞、擺設

13 王正華：《藝術、權力與消費：中國藝術史研究的一個面向》，杭州：中國美術學院出版社，2011 年，頁 370－373。

等方面的話題，可見這是文人階層普遍關注的內容。收藏文化已經成為這一階層的公共話題和「常識」的一部分。

二、時玩興起：古今並重

　　明代萬曆年間，收藏文化的一大突破是人們由重視古玩轉為古玩與「時玩」並重。所謂「時玩」是指近世或當代的玩好物品，或實用而可賞玩。如王世貞《觚不觚錄》說：「書畫重宋，而三十年來忽重元人，乃至倪元鎮以逮明沈周，價驟增十倍。窯器當重哥汝，而十五年來忽重宣德，以至永樂成化，價亦驟增十倍。」沈德符《萬曆野獲編》列有「時玩」專條，稱：「玩好之物，以古為貴，惟本朝則不然，永樂之剔紅、宣德之銅、成化之窯，其價遂與古敵。蓋北宋以雕漆擅名，今已不可多得，而三代尊彝法物，又日少一日，五代迄宋所謂柴、汝、官、哥、定諸窯，尤脆薄易損，故以近出者當之。始於一二雅人，賞識摩挲，濫觴於江南好事縉紳，波靡於新安耳食，諸大估曰百曰千，動輒傾橐相酬，真贗不可復辨，以至沈、唐之畫，上等荊、關；文、祝之書，進參蘇、米。」[14]

　　當代書畫、永樂漆器、宣德銅爐、蟋蟀盆、永樂宣德成化窯器、折疊扇、紫砂器、紫檀紅木器等「時玩」受到追捧，為世人競相收藏，以至價格飆升。出現這種現象，一方面是因為收藏風氣熾盛，古物價昂，於是人們另外追求新品類或偏門品類；另一方面說明當時的富貴人家對家居所用各種實用器物及裝飾用具的形式、製作、風格特別注意和欣賞，可以說是中國收藏文化發展的一個重要里程碑：人們對於各種日常或裝飾用品的形式、意義給予重視和研究，讓收藏成為一種生活方式。

　　「永樂之剔紅」指永樂時期景德鎮窯燒造出純正鮮艷的高溫銅紅

14　〔清〕沈德符：《萬曆野獲編》卷二六〈玩具‧時玩〉，北京：中華書局，2004 年，頁 653。

釉，被稱為「鮮紅」。鮮紅釉是顏色釉品種之一，景德鎮自元代開始燒造，至明洪武時期也有燒造，但直到永樂時期才實驗燒製出鮮紅的銅紅釉。由於鮮紅釉的燒造對窯爐內的溫度等要求極為嚴格，稍有不慎就得不到純正的紅色，因此高溫銅紅釉成為最難燒造的顏色釉品種，受到世人珍視。永樂朝開創了明朝在御窯瓷器上署年號款的先河，且年號款只見篆體，而無楷體字。

宣銅是指按明代宣德銅器的用料和冶煉方法鑄造而成的銅器，宣德爐是宣銅器的主要代表。宣德爐中最常見的沖耳乳足爐原型是宋瓷中的哥窯雙耳三足小爐，選料考究，鑄造精良，藝術造型精美絕倫，使得香爐擺脫了以瓷器為主的階段，開始了銅香爐的歷史進程，使銅器鑄造技術達到新的水平。宣德爐存世數量稀少，價格昂貴，明中葉以後就出現了仿造的宣德爐。

「成化之窯」指成化年間（1465—1487 年）在景德鎮燒製的官窯器，典型器物有鬥彩雞缸杯、鬥彩高士杯、鬥彩嬰戲杯、鬥彩菊紋杯、青花海水龍紋碗、物中青花嬰戲碗、青花梵文杯、青花山石花卉紋蓋罐、「天」字罐、葡萄杯等，以鬥彩最富盛名，「皆當時殿中畫院人遣畫也」。[15] 五彩齊箸小碟、香盒、小罐、杯子等精緻小巧的成化彩瓷到了萬曆年間受到北京、江南富豪之家追捧，明《帝京景物略》載，至萬曆時「成杯一雙，值錢十萬」。萬曆年間就有成化瓷器仿品出現，後來清朝康熙、雍正時期也曾下令模仿燒製，清人許謹齋有詩云：「新來陶器仿前朝，混入成宣價更高。」

當然，整體而言在當時的正統文人看來，「時玩」並不算高級，顧起元在記載南京的鑒藏之風時說：「賞鑒家以古法書名畫真跡為第一，石刻次之，三代之鼎彝尊罍又次之，漢玉杯玦之類又次之，宋之玉器又次之，窯之柴、汝、官、哥、定及明之宣窯、成化窯又次

15〔明〕王士性：《廣志繹》卷之四江南諸省，北京：中華書局，2006 年，頁 83–84。

之，永樂窯、嘉靖窯又次之。」[16] 還是以高古為尚。

士人、富商熱衷的時玩也可包括時人書畫，萬曆年間蘇州等地「學詩、學畫、學書」之風流行，其中作詩、書法是文人參加科舉、社交所必需，畫則因為收藏風氣影響才受到如此重視。當時有三類畫家活躍於江南地區：

一、士大夫業餘畫家。如董其昌、王時敏等，他們出仕後擔任官職，但也以書畫聞名，一般不會公開出售作品，但這並不意味着不參與市場交易。他們常常把作品贈送給同僚、親友，或者心照不宣地交換相應禮物或其他事務的請託。

二、文人畫家。如沈周、文徵明、唐寅、陳繼儒等，他們因為科考失敗或沒有參與科考，不出仕但仍保持文人身份，可以和士大夫交往。其中一些人直接或間接出售作品，但往往對此有所掩飾，因為在主流觀念來說仕宦才是正途，靠出售作品謀生在他們看來羞於啟齒。沈周（1427—1509 年）是第一個在整個江南乃至京城、閩浙川廣出名的吳門文人畫家，與吏部尚書王恕、戶部尚書王鑒、禮部尚書吳寬、禮部侍郎程敏政等高官、名士交往。文徵明雖然曾受到推薦短暫為官，但基本還是文人畫家的狀態。實際上這些畫家中的一些人可以說是「文人職業畫家」，文徵明晚年也接受收藏家委託創作特定內容的繪畫手卷、書法等，從而獲得「佳幣」，也就是銀兩。因為各方求畫者眾多，文徵明請朱朗等人為自己代筆創作山水或花卉，市場上還出現了不少託名的贗品，文徵明「寸圖才出，千臨百摹，家藏市售，真贗縱橫」。而唐寅更是經常靠賣畫獲得銀錢報酬，他和職業畫家的區別微乎其微。

三、職業畫家。包括宮廷和民間的職業畫家，他們主要以賣畫獲得收入。晚明江南地區文教相當普及，很多職業畫家熟習詩詞書

16〔明〕顧起元：《客座贅語》卷八「賞鑒」條，北京：中華書局，1987 年，頁 251。

法，常採用文人畫模式作畫或題寫詩文，如浙派畫家藍瑛就是如此。另一位著名畫家仇英的作品也極受歡迎，畫價高昂，他為大藏家項元汴作《漢宮春曉圖卷》獲得二百兩報酬，而項元汴購藏文徵明的《袁安臥雪圖》及唐寅《篙山十景冊》，花費不過十六兩和二十四兩，可見當時仇英之作受到人們極大的重視。

當代書畫的流行說明當時藝術創作、收藏和經濟之間的關聯日益密切。元末至明代中後期蘇州、松江這些富庶地區收藏的興盛，孕育和支持了吳門派、松江派、浙派等創作的興起。

另外還有一項更普及的「時玩」是各種文房用具。文房清供在晚明的流行，與掌握話語權的文人階層的起居實用乃至自我形象塑造有關。隋唐以來科舉興盛，文人對文房用具的需求也增加，一些文人開始重視筆、墨、紙、硯等文具的開發，南唐君主李昇曾鼓勵造「澄心堂紙」，後主李煜派專人監製南唐官硯、李廷珪墨，對之後的文人情趣有諸多影響。南唐滅亡後，北上開封在北宋朝廷任翰林學士的蘇易簡撰寫《文房四譜》，系統論述紙墨筆硯四種文房用具，帶動宋初文玩清供的風尚，之後出現了蘇軾、米芾等收藏硯台的名人。

南宋時江南地區的文人已頗為重視文房用具和裝飾。趙希鵠《洞天清錄》將文房用器分為古琴、古硯、古鐘鼎彝器、怪石、硯屏、筆格、水滴、古翰墨筆跡、古畫等十種，可見當時文人對「文房」佈置的追求。宋人還改進、發明了不少書房用品，如岳珂《槐郯錄》中記載當時皇帝使用硯匣、壓尺、筆格、糊板、水漏之類的用具，林洪《文房圖贊》中有了臂擱的記錄，龍大淵《古玉圖譜》、周必大《玉堂雜記》中記載了玉、石、檀香等各種材質的壓尺。

明代中後期江南文人對文房用具的講究，除了實用功用，尤其關注這些器具的賞玩價值和美學品味，這和文人在文化教育普及的時代的文化身份塑造有關。在一般人也可以方便購置筆、墨、紙、硯，

能識字讀書的世代，有品味的文人試圖用更複雜的組合、更稀有的器物、更與眾不同的方式樹立高雅文人的形象，高濂的《遵生八箋》提及二十七種文房用具，屠隆的《文房器具箋》提到四十五種文房清玩，文震亨的《長物志》則列入超過五十種清玩器物，這些文人著作都強調營造清幽、古雅、精緻的氛圍，把「高雅絕俗之趣」當作文化身份標榜。

　　可能就是在這些文人的倡導下，從高門大戶到中產之家都開始重視這類雅玩，紛紛羅致古雅、精緻的書房用具，也帶動了蘇州、徽州等地製造更多樣、更新巧的文房用品，一些能工巧匠的製作成為人們追求的「時玩」。明末張岱《陶庵夢憶》記載當時吳越地區流行南京巧匠濮仲廉的刻竹、雕犀，蘇州人甘文台的銅爐，陸子岡的玉器，天成的犀器、周柱的嵌鑲器具、趙良璧的梳子、朱碧山的金銀器具，馬勛、荷葉李的扇子，張寄修製作的琴，范白之製作的三弦子，龔春、時大彬、陳用卿製作的宜興紫砂壺，王元吉、歸懋德製作的錫注。

三、收藏的區域特徵和市場形態：南京、蘇州、徽州

　　北京和江南地區是明代民間收藏的中心，高端的書畫古董標價動輒百金千金，去向多在兩個方向的數十個大收藏家那裏，並形成了地區性的鑒賞網絡。嘉靖、萬曆年間，市場進一步擴展。權貴、士人家族鑒古藏古蔚然成風，帶動出現了許多以此為業的古董商。而古董商人之間也互通有無，交換信息，形成一種鬆散型的購銷市場。

　　從成化（1465—1487 年）到嘉靖（1522—1566 年）的一百年間，江南地區經濟和文教盛極一時，成為全國最具影響力的區域。南京、蘇州、嘉興、松江等地的收藏和鑒賞風尚，影響整個江南地區乃至全國各地。

　　南京作為故都，權貴高官、世家大族、富豪商賈為數不少，聚集

了許多收藏家，顧起元《客座贅語》中「賞鑒」一段綜述金陵的收藏家：「留都舊有金靜虛潤，王尚文徽，黃美之琳，羅子文鳳，嚴子寅賓，胡懋禮汝嘉，顧清甫源，姚元白涮，司馬西虹泰，朱正伯衣，盛仲交時泰，姚敘卿汝循，何仲雅淳之。或賞鑒，或好事，皆負雋聲。黃與胡多書畫，羅藏法書、名畫、金石遺刻至數千種，何之文王鼎、子父鼎最為名器，他數公亦多所藏。近正伯子宗伯元介出而珍秘盈笥，盡掩前輩。伯時、元章之餘風，至是大為一煽矣。」[17]

蘇州在明代中後期商品經濟的發達，使它成為新興的藝術創作、收藏和時尚文化中心。嘉靖年間吳地文人領全國風騷，「姑蘇人聰慧好古……又善操海內上下進退之權，蘇人以為雅者，則四方隨而雅之，俗者，則隨而俗之。其賞識品第本精，故物莫能違」。[18]正德至萬曆之間蘇州的書畫、器物、服飾等都引領江南時尚，吳地活躍的富商大賈、官僚士人、書畫家頗多介入收藏，明末錢謙益列舉吳地收藏家時說：「景（泰）天（順）以後，俊民秀才，汲古多藏。繼杜東原、邢蠹齋之後者，則性甫、堯民兩朱先生其尤也。其他則又有邢參麗文、錢同愛孔周、閻起山秀卿、戴冠章甫、趙同魯與哲之流，皆專勤績學，與沈啟南、文徵仲諸公相頡頏，吳中文獻，於斯為盛。」[19]吳地以蘇州為代表，出現了沈周、文徵明這樣的書畫家、文人鑒藏家，影響波及無錫、嘉興、松江、華亭、徽州等地的書畫收藏風氣。江南各地收藏家之間有密切互動，如文徵明就與無錫的華夏、華雲、安國，松江的何良俊、顧從義兄弟及嘉興的項元汴有交往。吳地的古董書畫商人則有吳升、王子慎、顧子東和顧千一父子等。

當時收藏市場常常是「吳人濫觴而徽人蹈之」。[20]當時活躍的古

17　〔明〕顧起元：《客座贅語》卷八「賞鑒」條，北京：中華書局，1987 年，頁 251。

18　〔明〕王士性：《廣志繹》卷二「兩都」，北京：中華書局，1981 年，頁 33。

19　〔明〕錢謙益：《列朝詩集小傳》，上海：上海古籍出版社，1983 年，頁 303。

20　〔明〕王世貞：《觚不觚錄》，頁 151，見《叢書集成初編》，台北：台灣商務印書館，1966 年。

董商多來自徽州地區（古稱新安），當地程、汪、吳、黃、胡、王、李、方等家族多是宋末南遷的家族，歷來重視文教，可是地方上地狹人稠、田少人多，徽人多外出經商，以敢於冒險、機巧精明和合縱連橫等方式在吳越、荊楚各地商界異軍突起。明代中期徽商以經營鹽業、糧食、木材、海上商貿等為主，尤其在吳越地區頗有影響。徽州商人致富以後常在故里興建住宅、祠堂、私塾，購藏古董、字畫作為裝飾，因此當地也興起藏古鑒古之風，以家中有無古玩而分雅俗。明末清初徽州籍著名藏家兼古董商人吳其貞在《書畫記》中說：「憶昔我徽之盛，莫如休、歙二縣，而雅俗之分，在於古玩之有無，故不惜重值，爭而收入。時四方貨玩者聞風奔至，行商於外者搜尋而歸，因此所得甚多。」[21] 據說徽州收藏風氣「始開於汪司馬兄弟，行於溪南吳氏、叢睦坊汪氏，繼之余鄉商山吳氏、休邑朱氏、居安黃氏、榆村程氏，所得皆為海內名器」，如吳希元、吳伯舉、陳長者、汪砢玉等重要收藏家多為富甲一方的徽商家族。[22] 徽商一般文化素養較高，也善於和文人、官員打交道，不過商賈素來為士大夫所輕視，免不了附庸風雅之諷。

吳希元（1551—1606 年），字汝明，號新宇。吳氏好風雅，平時「屏處齋中，掃地焚香，儲古法書名畫、琴劍彝鼎諸物，與名流雅士鑒賞為樂」。所藏有王獻之《鴨頭丸帖》、閻立本《步輦圖》、顏真卿《祭侄稿》等。吳希元的五個兒子以鳳字排行，人稱「五鳳」，也都喜好收藏古玩，徽州的朱芝台曾把青綠銅器一宗售於「五鳳」，得到一萬六千兩銀子。

看到收藏市場的商機，徽州還出現了一批精於此道的書畫商、古董商、「居間人」（又稱「牙人」），以買賣古董書畫牟利。晚明時他

21 〔清〕吳其貞：《書畫記》，瀋陽：遼寧教育出版社，2000 年，頁 62。

22 李福順：〈《書畫記》與明清之際徽州書畫交易〉，《藝術百家》，2010 年 04 期。

們主要在吳越地區活動，清初隨着藝術品市場向北方轉移，他們也前往京城等北方地區做生意。如明萬曆至康熙年間的古董商吳其貞是徽州休寧人（或歙縣），經常往來蘇州、杭州、徽州、揚州和北京等地，靠為徽州望族、兩淮鹽商、京城權貴提供書畫作品獲利。吳氏著有《書畫記》六卷，他在卷四中記載眾人見到陸機《平復帖》（現藏北京故宮博物院）時多認為是贗品，他獨具慧眼堅持定為真跡，為此遭到嘲笑，後來他賣給王際之，後者以三百緡（等同白銀三百兩）的高價售於收藏家馮涿州，讓他頗感揚眉吐氣。此帖後歸梁清標、安岐，為清朝皇室所得。

　　徽州本地的書畫市場也有一定的規模，吳其貞在《書畫記》中提到家鄉龍宮寺有古玩交易場，「余鄉八九月，四方古玩皆集售於龍宮寺中」。除了用金錢購買，當時獲得藝術品還有以物換物、報以禮物人情，或留畫家在家中款待等代替金錢的方式。如萬曆四十年三月一日，李日華給海鹽的鄭茂才繪製四把扇子，是為了感謝對方贈送自己朱樸的《西村詩集》。徽州繁榮的書畫市場及豐富的藏品，吸引了大批外地知名的畫家、收藏家過來遊玩作畫及購藏。史載沈周、董其昌、陳繼儒等都曾經到過徽州，並在當地留下不少畫作。其中董其昌多次來徽州，住在吳廷的餘清齋，此齋的匾額也是董氏親手所寫，他在交遊購書的同時，亦留下了許多畫作。著名文人收藏家錢謙益也曾來此地，還在叢睦坊購得一些宋元書畫。

　　江南各地的書畫、古董交易日趨繁榮，導致發掘古墓、偽造贗品等行為泛濫。如以蘇州為中心的吳地盛行發掘古墓，「吳俗權豪家好聚三代銅器、唐宋玉窰器、書畫，至有發掘古墓而求者……自正德中，吳中古墓如城內梁朝公主墳、盤門外孫王陵、張士誠母墳，俱為勢豪所發，獲其殉葬金玉、古器萬萬計，開吳民發掘之端。其後西山九龍塢諸墳，凡葬後二三日間，即發掘之……所發之棺則歸寄勢

要家人店肆以賣」。[23] 另外書畫、古董作偽現象也時有發生，吳地的張
伯起、王伯谷善於偽造古董，陳謙把紙張染成古舊顏色模仿趙孟頫的
書法風格。上海的張泰階善於製作假畫，需求者眾多，而徽州溪南的
吳龍善於偽造宣德爐、接補漢玉顏色、製琢靈璧假山石、修補青綠銅
器，號稱「溪南神手」。

四、明代的書畫收藏家

　　明代有姓名可錄的收藏家超過百人，根據出身背景可以分為宗室
和太監、權貴高官、士大夫、富商、藝術品經紀人五類。收藏家所在
地域以江浙兩地最多，其次是北京，其他如河南、雲南等地只有零星
分佈。

1. 宗室和太監中的收藏家

　　明代緊緊依附皇權的宗親勛貴、太監中頗多收藏愛好者，他們或
廣有田莊地產，或進行權錢交易，或巧取豪奪，或得到皇室賞賜，集
聚了大量收藏品，其中著名的有：

　　晉王朱棡家族：朱元璋第三子朱棡學文於宋濂，學書於杜環，博
雅好古，收藏甚富，據統計蓋有「晉府圖書」、「晉府書畫之印」、
「晉府奎章」等晉王鑒藏章的存世書畫作品至少有三十三幅，其中郭
熙《窠石平遠圖》等不少於十五幅帶有內府收藏的「司印」標識，可
見來自內府，或許都是洪武十一年（1378 年）朱元璋分封晉王時的
賞賜。晉府子孫世有收藏，期間也有流散出售，其十世孫朱求佳於崇
禎年間被治罪，藏品也全部散失。

　　朱希忠、朱希孝兄弟：朱氏兄弟為懷遠縣（今屬安徽）人，永樂
時期成國公後裔。朱希忠在嘉靖十五年襲爵，朱希孝在隆慶年間曾獲
得太子太傅榮銜，算是皇室親貴。他們因為收藏內府流出的書畫珍

23 黃省曾：《吳風錄》，載《吳中小志叢刊》，揚州：廣陵書社，2004 年，頁 177。

品，號稱「書畫甲天下」。嚴嵩父子被抄家後書畫收入皇家內府，皇室後來折價發給武官充當年俸，朱氏兄弟就從他們手裏購藏，朱希忠所得最多，他的藏品都蓋有「寶善堂」印記，如郭忠恕的《越王宮殿》就先後歸嚴嵩、內府和朱希忠收藏。傳說朱希忠後來向萬曆時期掌權的大學士張居正贈送書畫名跡，得封定襄王。

　　黔寧王沐英家族：沐英為朱元璋的養子，平定雲南後沐家世代鎮守雲南，沐昂、沐斌、沐璘、沐誠、沐詳、沐昆等均留心詩文書畫，對收藏鑒賞也不陌生，尤其沐璘在現今留存的許多沐氏收藏鈐蓋了鑒藏印「黔寧王子子孫孫永保之」。沐氏家族的書畫收藏主要分為三個部分：一是來自內府賞賜的名畫珍玩，如李公麟《免冑圖》、王振鵬《龍池競渡圖》、郭忠恕《摹輞川圖》，以及大批留有元代內府收藏印記的宋代團扇；二是沐家出資購藏的作品，如上述晉王朱棡家族的部分收藏後來流入沐氏家族手中，同時蓋有兩個王府的收藏印；三是沐家收藏的當世畫家的作品，如永樂朝內廷供奉畫家王紱、石銳、戴進等與沐氏有交往，部分作品被收藏。但是沐家的收藏在明代後期不斷散失，如太監錢能就曾購藏許多沐家流出的書畫珍品。

　　太監錢能、錢寧：成化至正德朝的太監錢能見寵於明憲宗，出鎮雲南為監守太監，好賞玩書畫，在雲南極力搜羅，曾花費七千多兩銀子購買黔寧王沐氏家藏，其中一些是皇家賞賜給沐家的。成化末年，錢能任南京守備太監時，與同樣喜好收藏古物書畫的太監黃賜一同猖狂盜取內府書畫，其中多為晉、唐、宋物。時人記錄錢能曾和黃賜相約每五天一次各自抬一櫃藏品在公堂展玩，「中有王右軍親筆字，王維雪景，韓滉題扇，惠崇鬥牛，韓幹馬，黃筌醉錦卷，皆極天下之物。又有小李、大李金碧卷，董、范、臣然等卷，不以為異。蘇漢臣、周昉對鏡仕女，韓滉班姬題扇，李景高宗瑞應圖，壺道文會，黃筌聚禽卷，閻立本鎖諫卷，如牛腰書。如顧寵諫松卷、偃松

軸，蘇、黃、米、蔡各為卷者，不可勝計。掛軸若山水名翰，俱多晉、唐、宋物，元氏不暇論矣。皆神品之物，前後題識鈐記具多」。[24] 錢能的義子錢寧通過曲事太監劉瑾而見寵於正德皇帝，後因勾結叛亂的宸濠一黨而遭處死和抄沒家產。

黃賜、黃琳叔侄：黃賜是福建延平（今南平）人，一度曾是權勢極大的司禮監太監，後來在太監的內鬥中失敗，被派往南京任南都守備太監，他和錢能一樣挾勢私取南京皇宮中的內府書畫。正德十二年（1517 年）有太監在南京內庫發現有一面牆壁虛空，拆開後裏面藏有錦帛和閻立本《王會圖》、王維《溪山積雪圖》、蘇漢臣《高宗瑞應圖》三幅畫，[25] 大概被黃賜和錢能私分了。後來，黃賜把自己的財產留給了侄子黃琳。黃琳曾任錦衣衛指揮，長居南京，以書畫、圖書收藏聞名江南，與當時的書畫家及文人學士交好。明人周暉在其《金陵瑣事》中記載他的富文堂所藏書畫古玩「冠於東南」，其中包括王維《著色山水圖》、《伏生授書圖》等多件唐宋繪畫，讓明代有名的藏書家和書畫收藏家都穆看了吐舌連嘆「生平未見，生平未見」，可見黃琳藏品的稀有。傳世的王維《伏生授經圖》（傳）（日本大阪美術館藏）、宋代沈遼的《行書動止帖》（現藏上海博物館）、米芾的《草書九帖》、《東坡笠屐圖》（傳）、李嵩的《寒林聚雁圖》和蔡襄的《澄心堂帖》（現藏台北故宮博物院）等名跡都曾是黃琳的收藏。

2. 權貴高官收藏家

明朝的高層權貴常常能在短期內積聚大量財富和收藏，往往又在下一次政治動盪中湮滅，曾擔任首輔的嚴嵩父子、張居正就是例證。

嚴嵩在嘉靖時官居首輔，權傾朝野，他和養子嚴世蕃雅好書畫古

24 〔明〕陳洪謨：《治世餘聞》下篇卷之二，北京：中華書局，1985 年，頁 44。

25 陳沂：〈書所觀蘇漢臣瑞應圖〉，張進、侯雅文、董就雄編：《王維資料匯編》六清代黃宗羲，北京：中華書局，2014 年，頁 906。

玩，於是下級官吏千方百計投其所好。為了迎合嚴嵩父子，中書羅龍文花一千兩銀子的高價從文徵明手中購得唐代書法大家懷素的《自敘帖》獻上。浙江總督胡宗憲則以數百兩銀子從仁和丁氏手中購得《越王宮殿圖》，又從錢塘洪氏手中購得《文會圖》進獻嚴嵩。嚴世蕃垂涎吳城湯氏收藏的李昭道《海天落照圖》，立即有官吏為他收羅。

　　根據清代雍正五年周石林據所得嘉靖年間籍沒嚴嵩、嚴世蕃家產清冊編輯的《天水冰山錄》，嚴氏財產計有金錠、金條、金餅、金葉、沙金、純金器皿等黃金三萬二千九百兩，白銀二百零一萬兩，銀器和銀首飾一萬三千六百兩；玉器八百七十五件，玉帶二百零二條，金帶一百二十四條；瑪瑙、水晶、玻璃、龍卵（有異紋的大鳥蛋）、象牙、犀角、玳瑁、朱砂、哥窯瓷等珍玩三千五百餘件；書籍六千八百五十四部，石刻墨跡法帖三百五十八冊，晉唐宋元名畫三千二百餘軸冊。所藏書畫法帖中有鍾繇《季直戎路表》二軸，王羲之《此事帖》等五軸，以及懷素、顏真卿、褚遂良、柳公權、蘇軾、黃庭堅、米芾、蔡襄諸公的書法，顧愷之、吳道子、閻立本、李思訓、王維、周昉、韓幹、荊浩、關同、董源等人的畫作。還有宋徽宗御筆鷹圖和《女史帖》、宋高宗《度人經》、張擇端《清明上河圖》，以及明宣宗、代宗、憲宗的親筆御畫。另《朝野異聞錄》記載嚴家藏有「古銅龍耳等鼎，犧樽、獅、象、寶鴨等爐一千一百二十七件，大理石倭金等屏風一百八座，金徽玉軫等古琴五十四張，二王懷素歐虞褚蘇黃米蔡趙孟等墨跡三百五十八冊，王維小李將軍吳道子等清明上河、海天落照、長江萬里、南岳朝天等古名畫三千二百卷冊，宋版書籍六千八百五十三部軸」，[26] 以及其他許多金玉珠寶、珍異奇器。

3. 富豪收藏家

　　1560 年前後權臣嚴嵩之子嚴世蕃曾經評點資產超過五十萬銀兩

26 〔清〕王士禎：《居易錄》卷二十五，濟南：齊魯書社，2007 年，頁 4177–4178。

的「天下首等富家」，其中一半是宗室、勛戚、高官、土司、太監這類從權力派生出來的富豪，如宗室蜀王家族、黔國公沐氏家族、魏國公徐氏家族、成國公朱氏家族、武清侯李家，錦衣衛都指揮使陸炳，太監馮保、張宏、高忠、黃錦，太監黃永侄子張二，貴州土司安氏家族；另一半則是靠商賈發家的富豪家族，如山西三姓，徽州二姓，無錫鄒望、安國兩家族，嘉興項氏，華亭董其昌家等，當時富豪家族多是靠田產、質押放貸、商貿發家。安國、項氏、董家在當時都以收藏著稱，嚴世蕃還特意指出項家的金銀、古玩遠勝董家，但田宅、典庫不如董家。[27]無錫巨富華夏、安國及嘉興巨富項元汴等家族靠商業起家，但是成功以後交往的多是文人學士、官僚士大夫，收藏趣味和士大夫並沒有明顯區別，他們的第二代、第三代子弟多接受正統的文人教育，試圖以科舉光耀門庭。

無錫望族華氏許多支脈以雄資居於鄉里，愛好收藏。其中華夏最為知名，齋名真賞齋，文徵明曾多次為其作《真賞齋圖》、《真賞齋銘》等。華夏時有「江東巨眼」之稱，精於鑒賞，其書畫收藏也著稱當時。他收藏的許多名跡來自吳地前輩藏家，如原本沈周收藏的鍾繇《薦季直表》、王羲之《袁生帖》、黃庭堅《經伏波神祠詩》，史鑒家藏的顏魯公《劉中使帖》，以及李應禎收藏的黃庭堅《諸上座帖》等都流入他家。嘉靖元年華夏將家傳的《萬歲通天帖》與自己所收的鍾繇《薦季直表》及王羲之《袁生帖》一併刻石，成為明代第一部私人刻帖《真賞齋帖》。華氏家族另一支脈的華雲也是著名收藏家，曾收藏巨然《治平寺圖卷》、馬遠《晴江歸棹圖》、趙孟頫《天冠山詩》等名跡。

另一無錫富豪安國以布衣經商起家，成為江南最有實力的富豪之

27 〔明〕王世貞《弇州史料後集》卷三十六〈國朝叢記六〉，轉引自〔清〕張怡：《玉光劍氣集》卷三十一懲誡，北京：中華書局，2006年，頁1095。

一，廣有田產、商號、典當行等，號稱「安百萬」。他發家以後與文人墨客、官員政客多有交往，雅好收藏，在各地遊賞會友之際常帶着有鑒賞能力的朋友尋訪購求書畫，成為嘉靖萬曆年間的一大藏家。他自己的詩文水平只能算是平常，鑒定能力應該也一般，所以常常求助於文徵明等鑒藏家、書畫家幫助自己鑒別。

4. 士大夫收藏家

士大夫收藏家以世代為官、詩書傳家為特色，但也廣有田產、兼營商業。著名的有太倉王世貞、王世懋兄弟，華亭董其昌、朱大韶，曹涇楊氏，無錫華夏，南京姚汝循、胡汝嘉，蘇州韓世能家族、文徵明家族，吏部尚書陸完、王鏊，吳江史鑒，常熟嚴澤家族、劉以則，杭州董氏，昆山葉盛及鎮江張孝思等。

王世貞、王世懋兄弟：蘇州太倉人王世貞（1526—1590 年）字元美，號鳳洲，又號弇州山人，官至刑部尚書。他與李攀龍以復古號召文壇，名滿天下。王世貞亦愛書畫，收藏甚富，常參與書畫鑒藏活動，築有藏室多處，其中小西館藏書三萬餘卷，爾雅樓專藏宋槧元刊及珍貴的法書名畫，所藏宋本精槧超過三千卷。他還築有藏經樓用於收藏佛道圖籍，另有九友齋專門收藏以一座莊園為代價換來的稀世珍品宋本《兩漢書》等藏品。王世貞家族其他成員如王世懋（1536—1588 年）、王士、王鑒都好收藏。

韓世能、韓逢禧父子：韓世能（1528—1598 年），字存良，號敬堂，長洲人。隆慶二年（1568 年）進士，官至禮部侍郎兼翰林院侍讀學士。他的收藏主要來自宦仕京師時購得的成國公朱希忠、朱希孝兄弟購藏的內府珍品，如王羲之《思想帖》、顧愷之《洛神圖》、展子虔《游春圖》、孫過庭草書《書譜》上卷及馬和之著色《二南圖》等。後在蘇州地區購得趙孟頫《膽巴碑》、周昉《西夷職貢圖》、米芾《硯山圖》等。韓世能長子韓逢禧是韓氏書畫的主要繼承者，他又

陸續收進了一些書畫，如宋徽宗趙佶《高士圖》、李懷琳《絕交書》等。韓氏家藏後來陸續散落，如李公麟《郭子儀單騎降虜圖》為項篤壽購去。

張氏家族：嘉定張氏家族從張繪起六代陸續收藏，張子和、張約之父子與沈周、文徵明等畫家有交往，收藏沈周《春草堂圖》、文徵明《少峰圖》等作品，張應文與文壇領袖王世貞為莫逆之交，廣泛涉及古舊書籍、古董鼎彝和書畫文玩收藏，遷居蘇州後取倪瓚清秘閣命名自己的藏書樓為「清秘藏」，著有《清秘藏》二卷論及宋刻版本鑒定之法。張應文的書畫藏品多由長子德程繼承。另一子張丑（1577—1643 年）科舉不利後致力於書畫、古器收藏和研究，是當時有名的鑒賞家，著有《清河書畫舫》、《真跡日錄》、《張氏書畫四表》等。他買了韓世能家族散出的一些書畫，如西晉陸機《平復帖》、梁武帝《異趣帖》、北宋李公麟《九歌圖》別本、唐吳道子《送子天王圖》（日本大阪市立美術館藏）、元王振鵬《金明池圖》（現藏台北故宮博物院）等。從韓世能收購張丑祖輩的藏品，再到韓逢禧出售自家的藏品給張丑兄弟，可見當時私人收藏家彼此交易藏品的情況。他所著《清河秘篋書畫表》中記載張家累世收藏歷代書法四十九件、繪畫一百一十五件，自詡家中收藏之所為「波斯聚寶船」。他也買賣書畫，曾把從王稚登處買來的周昉《春宵秘戲圖》賣給另一藏家王廷晤，將宋徽宗《梅花鵬鶴圖》賣給新都徐氏。他在《清河書畫舫》中記錄自己收藏和經眼的諸多書法，對鑒定辨偽多有涉及，提出善鑒者要「毋為重名所駁，毋為秘藏所惑，毋為古紙所欺，毋為拓本所誤」。

董其昌：董其昌青年時就以書畫、鑒藏著稱，飽覽江南私人藏家項元汴、項希憲、韓世能等諸家所藏書畫名跡，後官至南京禮部尚書，因此與各地權貴官宦、文人學士乃至古玩書畫商人都有交往，經董氏鑒定收藏的歷代名人畫作達五六百件之多。他利用聲望資財積累

了大量藏品，曾收藏董源的《瀟湘圖》、《秋山行旅圖》、《龍宿郊民圖》、《夏山圖》四幅山水，並以「四源堂」名齋，築戲鴻堂保存大批經典字畫，如董源《瀟湘圖》、黃公望《富春山圖》、郭忠恕《輞川招隱圖》、范寬《雪山圖》及《輞川山居圖》、趙子昂《洞庭東山圖軸》及《高山流水圖》、米芾《雲山圖》和巨然《山水圖》等。除了繪畫，董其昌還藏有大量法帖書跡，他四十九歲時將收集的大量晉唐名人遺跡法書評編為《戲鴻堂法帖》、《寶鼎齋帖》等，並且摹勒上石。但是明代萬曆四十四年（1616 年）三月他家和當地民眾衝突，爆發了「民抄董宦」事件，民眾聚集焚燒董氏住宅和白龍潭書園樓，《戲鴻堂法帖》刻板等被毀，董氏收藏的書畫亦有折損。

袁樞（1600—1645 年）：明朝書畫家、收藏鑑賞家、詩人，河南睢州（今河南睢縣）人，字伯應，號環中，兵部尚書袁可立之子，官至河南布政司右參政、大梁兵巡道。清軍渡江攻陷金陵後，袁樞絕食數日，憂憤而死。袁氏父子愛好收藏，袁樞是收藏董源、巨然作品的集大成者，為華亭董其昌、孟津王鐸所推重。董其昌卒後，一生最喜愛的董源《瀟湘圖》（現藏北京故宮博物院）等多件名畫為袁樞購得。他先後藏有宋刻法帖精品《松桂堂帖》（1995 年日本藏家捐贈北京故宮博物院）、《夏山圖》（上海博物館藏）、《溪岸圖》（美國大都會藝術博物館藏），巨然《蕭翼賺蘭亭圖》（台北故宮博物院藏）及宋《淳化閣帖》（2003 年上海博物館以 450 萬美元從美國回購收藏）等。可惜崇禎十五年壬午（1642 年）袁樞家鄉河南睢州城先後遭受李自成的兵火和河決水災，袁家藏書樓內許多書畫、書籍毀於一旦，僅《瀟湘圖》等數幀卷軸因為袁樞隨身帶至江蘇滸墅鈔關寓所才免遭兵火之災，得以流傳至今。

周亮工（1612—1672 年）：明末清初文學家、篆刻家、收藏家，字元亮，又有陶庵、減齋、緘齋、適園、櫟園等別號，江西省金溪縣

合市鄉人，後移居金陵（今江蘇南京）。崇禎十三年進士，官至浙江
道監察御史。入清後歷仕鹽法道、兵備道、布政使、左副都御史、戶
部右侍郎等，一生飽經宦海沉浮，曾兩次下獄。生平博極群書，愛好
繪畫篆刻，工詩文，著有《賴古堂集》、《讀畫錄》等。他精於鑒賞，
好圖書字畫，宦遊所至，訪求故籍不遺餘力，福建藏書家謝在杭的舊
藏盡歸於他。書畫收藏方面，他十七歲開始收藏字畫，二十四歲得到
著名收藏家孫承澤的指點，收藏唐宋書畫。三十四歲開始注重收藏當
時以金陵為中心的在世書畫家的作品，扮演了藝術贊助人的角色。當
時海內凡能畫者，無不將自己所長贈之，以求鑒賞，畫家石溪稱其為
「當代第一風騷人物，乃鑒賞之慷慨家」。他的《讀畫錄》記錄了明
末清初七十餘位畫家的生平和自己與他們的交遊情況，成為後世研究
畫史的重要資料。

5. 經紀人作為收藏家

　　明末嘉靖年間徽州名人、官員汪道昆帶動徽州收藏風氣的興起，
徽商也順勢進入這一行業，此後一百多年徽州出現了幾個做古董書畫
生意的經紀人式收藏家，如吳廷、王越石和明末清初活躍的吳其貞都
是家族子侄世代經營古玩書畫生意，也積存了一些藏品。

　　吳廷，又名吳國廷，字用卿，號江村，安徽歙縣豐南人，生於萬
曆年間，生卒年不詳。他與兄弟早年在北京等地做古董書畫生意，曾
花錢買了「太學生」名號。當時他買賣古董交往的都是董其昌、袁宗
道、陳繼儒等文化名流，幫助他們鑒定和購藏作品，自己也積聚了大
量藏品。晚年在故鄉定居，與董其昌、陳繼儒等名人交遊。他曾經經
手王羲之的《快雪時晴帖》、《行穰帖》、《思想帖》，王獻之的《鴨
頭丸帖》、《大令十三行》，虞世南《虞摹蘭亭序》、褚遂良《小楷陰
符經》、顏真卿《祭侄文稿》、蘇軾《赤壁賦》、米芾《蜀素帖》等
名作。吳廷從王稚谷那裏獲得王羲之《快雪時晴帖》後賣給錦衣衛

劉承禧，劉承禧去世前囑咐家人將此帖歸還吳廷以償所欠的千兩黃
金。吳廷去世後沒多久，這些珍品便逐漸流散，大多流入江南收藏家
之手，最後又歸於清朝皇室內府，著錄於《石渠寶笈》。

五、明代的金石、圖書、古董收藏家

　　明代金石學、圖書乃至其他文房用具等雜項收藏也有新的發展。
宋代的金石著錄多着眼於古代銅器及石刻，明人眼界更寬，收藏和
研究的範圍、時代都有擴大，明初曹昭《格古要論》、趙崡《石墨鐫
華》、陳暐《吳中金石新編》等將年代較近的金、元、明石刻納入研
究範圍。對玉器收藏也有了更多考證研究，如高濂《燕閑清賞箋》、
張應文《清秘藏》、楊慎《升庵外集》、王佐《新增格古要論》、姜
紹書《韻石齋筆談》等都涉及玉器收藏，對古玉的文字、圖像、玉
名、器名、產地、傳佈過程進行了研究和記錄。

　　印章的專著始於宋、元，明代印章之書大盛，出現了徐官的《古
今印史》、何通的《印史》等專著及眾多印譜，可見當時印章收藏和
印學研究的深入。隆慶年間，收藏家顧從德託鑒賞家羅王常以顧氏
家族和好友所藏秦漢古印共一千八百方編輯成《集古印譜》，每印皆
附簡單的考釋並標示紐式和印材，開創了依秦漢原印刻印成譜的先
河。此書一面世就被同好者搶購一空，尤其喜好篆刻的工匠、藏家更
是人手一本，為以後編輯印譜者所效仿，帶動藏家、印人集印成譜的
風尚。

　　圖書收藏在明代盛極一時。當時的藏書家往往是書畫、金石收藏
家，如以藏書著稱的寧波天一閣主人范欽不單收藏古籍圖書，碑帖也
是他的所愛。從范欽八世孫范懋敏編著的碑目可知，天一閣所藏碑
帖，自三代至宋元共計七百二十餘種。在這些碑帖中，有許多是珍
稀之物，例如北宋拓本《石鼓文》、《秦封泰山碑》和漢《西岳華山

廟碑》。他家收藏的碑帖多達八百餘種,「明代好金石者,世稱都、楊、郭、趙四家,較其目錄,皆不及范氏之富」(錢大昕〈天一閣碑目序〉)。清咸豐年間太平天國戰事紛亂,天一閣遭受空前浩劫,一些游民搶掠閣中碑版古籍投入山澗浸泡造紙。到民國三年(1914 年)天一閣藏書遭竊,丟失不少碑帖,1933 年成立重修天一閣委員會時各種碑帖已「散失殆盡」。

寧波另一藏書家豐坊的萬卷樓與天一閣齊名。豐坊(1494—?年)進士出身,嘉靖年間曾任吏部主事、揚州府通州同知,後免職歸家從事著述和收藏,為收藏盡賣祖傳千畝田產。豐坊祖輩從北宋時就開始藏書,他二十七歲時就已擁有三萬卷左右的藏書,又在北京、蘇州、杭州等地古玩商、書商、藏家手中多方搜購圖書、碑帖和書畫。他在書札中常談及交往的古玩商和書商,如蘇州黃攘、沈植、褚二、張天章和杭州書商沈復魁等都長期為他提供藏品。他曾收藏的法書包括王獻之《洛神賦》、鍾繇《力命表》、王羲之《楷書道德經》及《官奴帖》、歐陽詢《小楷千文》、《西岳華山碑》帖(現藏北京故宮博物院)、《蘭亭序》定武本與神龍本、顏真卿的《楷書干祿字書》等,名畫如唐人《倦繡圖卷》、趙孟頫《列仙圖冊》、楊維楨《五福圖軸》、顧阿瑛《蔬果冊頁》等。豐坊本人曾參與製造偽書牟利,名譽不佳,晚年時家中萬卷樓所藏數萬卷藏書和眾多碑帖、文玩相繼遭遇盜竊和火災,幾乎喪失殆盡。豐坊後來流寓外地,在貧病中客死異鄉。

其他藏品在明代也受到重視,萬曆時期曾任光祿寺丞、刑部主事的吳正志離職回故鄉宜興後喜好字畫和茶壺收藏,藏於私宅雲起樓,高攀龍〈題雲起樓〉一詩提及吳家藏有各式茶壺上百具。吳氏家族的吳洪化也富於紫砂壺收藏,崇禎時江陰周高起曾在他家參觀,寫下〈過吳迪美朱萼堂看壺歌兼呈貳公〉詩兩首,周高起也雅好紫砂

壺，曾提及名家供春、時大彬製作的名壺已經「價高不易辦」，不是普通士人可以負擔。

明末富豪也重視收藏出土陶瓷，萬曆年間有「三吳所尚古董皆出於洛陽」一說，說明當時洛陽的漢唐古墓遭到盜掘的現象已經比較突出。宋元乃至明代的珍稀瓷器也有了收藏者，如張岱記載他叔父就收藏定窯的香爐、哥窯的瓶子、官窯的酒具等。[28] 這時候論述「古董」的書籍《新增相古要論》、《燕閑清賞箋》等都有論述瓷器的專門篇章。《長物志》、《蝶几譜》等記述家具收藏和佈置，周嘉冑的《香乘》是宋代以來卷帙最多的香料專著。其餘如折疊扇、漆器等都有專門的文字記載。明代中晚期人用「古玩」、「古董」泛指書畫以外的各類藏品。「古玩」一說見於宋末元初詩人方回的詩歌，但並不流行，到明代後期才被文人墨客用來泛指各種古代珍貴器物，類似「古董」之意。

「古董」一詞含義的演變頗有戲劇性，這個詞首見於晚唐人孫棨所撰小說《北里志‧張住住》，是形容人掉入水中時的象聲詞而已。北宋中期成書的《景德傳燈錄》中記載韶州雲門山偃禪師曾用「古董」形容一般僧人所知的各種無足輕重的零碎知識。傳說蘇軾、道士陸惟忠等人拜訪羅浮穎老，後者摻雜各種食材煮出一道「骨董羹」（骨董後稱古董），類似於今天的亂燉或火鍋，陸道士口撰一聯「投膠骨董羹鍋內，掘窖盤游飯碗中」，蘇軾覺得有趣，當即提筆寫下贈給同行的江秀才。[29] 記載此事的《仇池筆記》應該是宋徽宗或宋高宗時人根據蘇軾的雜書和故事輯錄而成。

與黃庭堅有交往的北宋末年名僧惠洪無疑熟悉上述禪師和蘇軾的言語及典故，他在詩文和題跋中稱呼自己存放黃庭堅等人法書的儲

28　劉毅：〈「文物」的變遷〉，《東南文化》，2016 年第 1 期總第 249 期，頁 9。
29　〔宋〕釋惠洪著，〔日〕釋廓門貫徹注：《注石門文字禪》卷十一七言律詩送琳上人，北京：中華書局，2012 年，頁 749。

物箱為「古董箱」,[30] 似乎是把這個詞語和珍貴藏品聯繫起來的關鍵人物。此後南宋僧侶和文人大多熟悉「古董」一詞,在詩文中常常使用「古董」指各種雜湊的事物,用「古董」、「古董羹」指雜有多種食材的羹,用「古董囊」、「古董袋」指人們隨身佩戴的放文稿、香料等雜物的袋子。

宋徽宗末年有個叫畢良史的人在開封做書畫、古器買賣,也擅書法、精鑒定,時人稱之為「畢償賣」。北宋滅亡後他跑到臨安,當時宋高宗正搜訪古玩,就任命畢良史參與鑒定辨偽,後來還任命他為東明縣代理知縣。他在縣內搜求古器、書畫進獻給宋高宗,高宗大喜之下就讓他回到臨安當官。時人稱他為「畢古董」,應該是指他能羅致各種珍貴稀有物品。南宋人所著《夢粱錄》、《都城紀勝》記載臨安城有買賣「七寶」的店鋪,主要指出售珠寶玉器、玻璃、水晶等貴重裝飾品和用具的店鋪,人們把這類店鋪稱為「古董行」,或許是從「古董箱」、「古董袋」可以裝書畫、文稿、香料等雜物引申出來的意思。到明代中後期徐渭、董其昌等文人、藏家才明確使用「古董」指主流書畫以外的雜項器物。

項元汴
古代最大的私人書畫收藏家

明代中後期富商巨賈躋身頂級藝術品收藏家行列,這成為藝術市場上的顯著現象,項元汴就是這類富豪收藏家的代表。

嘉興人項銓靠經營典當業發家,後來到處置地買屋,靠收取地租和放貸積成巨富。如同很多成功商人一樣,項銓花錢捐了個吏部郎中的虛銜以便

30 〔宋〕釋惠洪著,〔日〕釋廓門貫徹注:《注石門文字禪》二十七跋山谷字、跋三學士帖,北京:中華書局,2012 年,頁 1559、1582。

和官員交往，也希望自己的三個兒子能通過科考光耀門庭。他的大兒子項元淇科考不利，後來醉心詩文，喜歡與詩人、書畫家唱和；二兒子項篤壽考中了嘉靖四十一年（1562 年）進士，但在官場與權臣張居正意見不合被貶官，後稱病辭官歸里，頗好藏書；三兒子項元汴（1525—1590 年）字子京，號墨林，從小接受科舉教育，好詩文、丹青。他雖捐了國子監監生的身份，卻沒有參加科考，一邊從商一邊從事收藏。

讓項元汴在當時和身後出名的是他對收藏的熱衷和成果的豐碩。他花費巨資廣購文玩珍異、金石遺文、法書名畫，江南的世家大族要出售舊藏的時候常常首先就想到他，當時文人認為「海內珍異十九多歸之」，「三吳珍秘，歸之如流」。[31] 項元汴曾獲一古琴，上刻「天籟」兩字，故將其儲藏之所取名天籟閣，並鐫有天籟閣印，經其所藏歷代書畫珍品，多以「天籟閣」等諸印記識之，往往滿紙滿幅。他收藏的顧愷之《女箴圖》、閻立本《鬪風圖》、王摩詰《江山圖》被時人目為「絕世無價之寶」。因為他有錢而又好收藏，很多人也用書畫向他質押借錢，如陳繼儒《秘笈》記載三塔寺的和尚曾把宋高宗手書《龍王來力》質押在他家。這些奇珍異寶自然也吸引了喜好收藏的文人士大夫的目光，當時到訪嘉興的高官顯貴、文壇盟主、畫壇新秀無不以登天籟閣鑒賞書畫為樂事。

長期以來文人把科考出仕當作「正途」，商業富豪雖然有錢，卻受到士大夫官僚的輕視，也有各種歧視性的限制。然而通過書畫藝術和驚人的收藏，項元汴得以在眾多文人、官員、書畫家、鑒賞家組成的文化精英網絡中扮演重要角色，與董其昌、汪砢玉、張丑、何良俊、陳繼儒、詹景鳳、文彭、文嘉、林承、陳淳、彭孔嘉、豐道生等當代名人交遊。他精緻的園林，考究的書房，陳列的法書、名畫、文玩、奇石和酒宴上的黃金餐具都讓拜訪者印象深刻。

項元汴所藏書畫數量眾多，據說他擁有宋徽宗的工筆花鳥十五件、蘇

31　葉昌熾：《藏書紀事詩》，上海：上海古籍出版社，1989 年，頁 249。

載的畫作五件、米芾的畫作三件，現在存世的藏品包括晉王羲之《蘭亭序》馮承素摹本（北京故宮博物院藏），晉王獻之《中秋帖》（北京故宮博物院藏），唐懷素《自敘帖》卷（台北故宮博物院藏），唐李白《上陽台帖》（北京故宮博物院藏），晉顧愷之《女史箴圖卷》（英國大英博物館藏），宋米芾《蜀素帖》（台北故宮博物院藏），唐韓幹《牧馬圖軸》（台北故宮博物院藏）、《照夜白圖》（美國紐約大都會藝術博物館藏），金武元直《赤壁圖》（台北故宮博物院藏），「米南宮三帖」《叔晦帖》、《李太師帖》和《張季時帖》，元趙孟頫《鵲華秋色圖》（台北故宮博物院藏），元吳鎮《洞庭漁隱圖》（台北故宮博物院藏）等。

項家的收藏其中一部分得自無錫收藏名家安國家族、華夏家族後人和蘇州望族文徵明、文嘉、文彭父子，彙集了江南地區的精華藏品。他以鑒賞功夫自傲，據古董商人詹景鳳在《東圖玄覽》中記載，項元汴曾批評同為收藏家的王世貞、王世懋兄弟是「瞎眼」，顧從德、顧從義兄弟是「近視眼」，只有文徵明具有雙眼，可惜文徵明已死，現在全天下就只剩下自己和詹景鳳是有眼睛的人。而王世貞作為當時的文壇盟主，對項元汴的鑒藏水平很不屑，但後來因急需用錢還是將珍藏多年的鍾繇《薦季直表》賣給了項元汴。

項元汴以千字文「天地玄黃，宇宙洪荒……」依次為其藏品編號，還有在書畫邊角標注價錢或寫在後跋中的習慣。法書作品最高價者為王羲之《瞻近帖》，「其值二千金」，即兩千兩銀子，後來在萬曆四十七年他的兒子項玄度以二千兩銀子售予另一藏家張覲宸。其他如懷素的《自敘帖》價值「千金」，馮承素摹《蘭亭帖卷》「價五百五十金」，王羲之「平安、何如、奉橘帖」「二百金」、趙孟頫《道德經》「七十金」。繪畫作品中仇英《漢宮春曉卷》「二百金」，金武元直《赤壁圖》「一百五十金」，唐尉遲乙僧《畫蓋天王圖卷》「四十金」，宋人錢選《山居圖卷》「三十金」、黃筌《柳塘聚禽圖》「八十兩」，元趙孟頫《瓮牖圖》「五十兩」。當時藏家更重視書法作品，繪畫作品也不是越古老越貴，而要看畫家名氣、題材和保存狀況。

　　項元汴喜歡在寶愛的書畫名跡上蓋滿印章，常見印記有「項元汴印」、「子京」、「檇李項氏世家珍玩」、「神品」等。對某些作品珍視的程度，例如唐代盧鴻《草堂十志》上鈐有近一百多方印，懷素《自敘帖》亦多達七十多方，黃庭堅《自書松風閣詩卷》有四十餘方。在他所收的伊英《秋江獨釣圖》上，還鈐一白文閑章「西楚王孫」，自詡楚霸王後裔。清初大收藏家孫承澤在《庚子消夏記》中如此取笑道：「項墨林收藏之印太多，後又載所買價值。俗甚。」這或許是因為他經營當鋪的習慣，也有人猜測是為了提醒後世子孫珍重藏品，縱然出售也要比原價高。後世研究者推測項元汴或許也參與書畫買賣，至少曾將一些藏品轉賣給兄長項篤壽。

　　項元汴的收藏在他過世後分散到兒子項德純、項德成、項德新、項德達、項德弘、項德明手中。項德達之子項聖謨也以收藏著稱。順治三年（1646 年）清兵攻入嘉興，國破家亡，項氏兄弟的一部分收藏被千夫長汪六水掠奪而去，還有一部分淪為灰燼。部分藏品之後輾轉為清初收藏家梁清標、安岐等人收藏，後多流入清宮內府。如今存世者，主要收藏在北京、台北故宮二院，其餘則流散於海內外博物館及私人藏家手中。

　　和項元汴一樣喜愛收藏、喜歡在藏品上蓋滿印章的乾隆皇帝對天籟閣的事跡頗為留意，下江南時多次憑弔天籟閣舊址，並為其題咏，欣賞之餘還下令史官在編修《明史》時要寫入項元汴。他在承德避暑山莊中修建了天籟書屋，命內府將宮廷收藏的原項氏天籟閣舊藏書畫，選出宋、元、明名家米芾、吳鎮、徐賁、唐寅畫卷各一幅移藏於此，並作長歌一首紀其事。乾隆四十九年（1784 年），乾隆最後一次南巡至嘉興時，感嘆項氏天籟閣的聚散之緣，作詩〈天籟閣〉：

　　　檇李文人數子京，閣收遺跡欲充楹。
　　　雲煙散似飄天籟，明史憐他獨掛名。

清代皇家收藏：
乾隆皇帝的「好大求全」

　　乾隆皇帝是宋徽宗之後最為愛好書畫收藏的皇帝。好名、貪佔的心理奇妙地集合在乾隆皇帝的身上，他不同時期對自己為何熱衷收藏的「表態」常常顯得有點虛偽，但是鑒於他的權威地位，臣子只能同聲頌揚並按照「潛規則」竭盡全力迎合皇帝的收藏癖好。

　　乾隆皇帝喜好收藏廣為人知，大臣為了取寵紛紛進獻奇珍異寶。督撫在元旦、萬壽節這樣的正常慶典之外，在端午、中秋、上元等節慶也紛紛進獻書畫、古玩和金玉。乾隆二度南巡時，禮部尚書沈德潛前往接駕並進獻書畫七件：董其昌行書兩冊、文徵明山水一卷、唐寅山水一卷、王鑒山水一軸、惲壽平花卉一軸、王翬山水一軸。1752年萬壽節，陝甘總督尹繼善向乾隆進貢了名畫韓滉《五牛圖》，喜歡題字寫詩的乾隆在這些重要藏品上都留下了自己的文字。

　　當時的地方總督、巡撫常常派遣家人、下屬到本地或江浙、廣東一帶購買稀有貢物獻給皇帝，為此生過不少事端。如乾隆二十二年（1757年）雲貴總督恆文擬製四個金手爐上貢，強命屬下官吏到市場以低於市價的價格強買金子，引起官民議論，乾隆覺得有損自己聲譽，命令恆文自盡，並下旨聲稱：「臣工貢獻，前曾屢經降旨概行禁止。即督撫所貢方物，不過若干食品等物以備賞賜；或遇國家大慶，間有進書畫玩器慶祝者，酌留一二，亦以通上下之情而已。……既有以進貢為口實者，嗣後各省督撫除食品外，概不得絲毫貢獻，違者以違制論。」乾隆二十五年（1760年）他發現查嗣庭的日記中記錄了給雍正進獻硯頭瓶和湖筆的事情，認為臣子記述進貢之事損害了皇

的形象，為了避免有人造謠中傷自己，再次強調禁止大臣進獻。

　　這當然只是表態而已，各方官員依舊想盡辦法進獻各式禮品，乾隆皇帝也繼續笑納其中的精華，並將看不上的禮物退回以示自己不貪圖財物。以貢品之精備受乾隆喜歡的兩廣總督李侍堯在乾隆三十六年（1771 年）冬上貢了眾多珍玩器物，乾隆退回了玉器、宋元古瓷、龍袍、紫檀寶座、琺瑯器等七十四項數百件。後來李因為貪腐被抄家，搜出的「黃金佛三座、珍珠葡萄一架、珊瑚樹四尺者三株」等都是呈獻給乾隆後被退回的貢品。[32]

　　乾隆皇帝屢興大獄，查抄了不少大臣的財產，他對其中的書畫去向甚為關心，雲貴總督恆文被抄家後所藏仇英手卷等藏品就進了內府。閩浙總督陳輝祖於乾隆四十六年（1781 年）六月受命查抄浙江巡撫王亶望的家產，但令人奇怪的是陳輝祖拖延了一年，在次年夏天才讓人押送這些財產到北京移交內務府。

　　細心的乾隆皇帝發現移交清單上的書畫多是「不堪入目之物」，他指出「王亶望平日收藏古玩字畫最為留心，其從前呈進各件未經賞收者尚較他人為優」，並舉例說前幾年查抄的高樸家產內發現有「王亶望所刻米帖墨榻（拓）一種」，指出「此種墨榻必有石刻存留，或在任所，或在本籍，乃節次解到及發交崇文門物件並無此項，其私行藏匿顯而易見」，於是他命令大臣阿桂前往浙江嚴查，發現陳輝祖抄查王亶望時抽換過所收繳的部分精品字畫，如劉松年山水手卷一件、蘇軾《歸去來辭》冊頁一本、貫休白描羅漢一件、米芾字手卷一件、王蒙《具區林屋圖》一軸（台北故宮博物院藏），[33] 並有以銀換金、隱藏玉器的行為，陳輝祖因此入獄，加上牽涉其他罪行，後被賜

32　郭成康：〈18 世紀中後期中國貪污問題研究〉，《清史研究》，1995 年第 1 期，頁 21。

33　中國第一歷史檔案館編：《乾隆朝懲辦貪污檔案選編》第 3 冊，北京：中華書局，1994 年，頁 2499－2518、2533。

自殺，他的七百多件書畫、墨刻碑帖也都歸內務府處理。

可以說，乾隆皇帝在查抄高樸家產時就盯上了這件米芾字帖石刻，王亶望被抄家後他渴望立即得到這件作品。可笑的是，陳輝祖雖然私匿了其他幾件珍貴書畫，對這件石刻卻沒甚麼興趣，它被其他官員當作並不重要的東西在當地變賣了。

總之，在好大喜功的乾隆皇帝的刻意搜求之下，皇家的宮廷收藏盛極一時，構成了現在故宮博物院收藏的主體。根據北京故宮博物院 2014 年公佈的統計數據，該院一共收藏了 1,807,558 件（套）文物，其中近一百五十六萬件屬清宮舊藏，佔藏品總量的 86.3%。[34] 故宮博物院把藏品分為繪畫、法書、碑帖、銅器、金銀器、漆器、琺瑯器、玉石器、雕塑、陶瓷、織繡、雕刻工藝、文具、生活用具、鐘錶儀器、宗教文物、武備儀仗、帝后璽冊、銘刻、外國文物、文獻資料、建築圖樣、服飾圖樣、攝影照片等類別。上述數據和類別是按照當代的文化觀念分類和統計所得，與乾隆皇帝那個時代的認知有很大差異。對五百年前的皇帝而言，書法、繪畫、青銅器、圖書是珍貴的文化收藏品，而大多數緙絲、繡線、織繡、金銀器等可能僅僅是裝飾用品或實用器物，留存的這些東西在今天都被博物館視為珍貴的文物藝術品。

一、皇家收藏的來源

明末李自成攻入北京後下令放火燒毀皇宮，用來藏書編書的機構文淵閣化為灰燼，偌大的紫禁城只有武英殿一座建築倖存，所以清人攻佔北京後所得甚微。清宮典籍目錄《天祿琳琅》僅記錄了明代遺留的古籍善本四十二部。因此清朝皇室收藏可以說幾乎是白手起家，經

34 單霽翔：〈博物館藏品架起溝通的橋梁——來自故宮博物院文物普查的報告〉，《中國文物科學研究》，2014（3），頁 9-21。

康熙、雍正、乾隆三代的努力，尤其是乾隆皇帝以極大的熱情致力皇室收藏的擴展，成就了有史以來最為豐盛的皇家藏品。

清代皇家收藏的來源主要包括向民間購求、抄家罰沒、捐獻納貢、諭旨洽購等方式，而書畫收藏主要是在乾隆時期得到極大擴張，他為佔有書畫珍品可以說是無所不用其極。

一是購求民間藏品。康熙皇帝數次下詔訪求天下圖籍，以充內廷之儲，還任用王原祁等專門為內府鑒定書畫。1772 年，乾隆下詔編纂《四庫全書》時也向全國徵書，各地書商紛紛攜帶大量的古籍典章來京，琉璃廠的舊書、古玩販售就在這一時期興盛起來。清宮亦會真金白銀購買書畫作品，如康熙二十一年（1682 年），太監奉旨在報國寺買得王振鵬一件手卷，花費十二兩銀子。乾隆也不時派人到民間採買，從御筆款識來看，王羲之的《袁生帖》、韓幹的《照夜白圖》等名作都是買來的。

二是地方進獻納貢。明清時期地方總督、巡撫每年要向皇帝進獻本地物產，稱為「常貢」、「例貢」。也有其他高官顯貴在特殊節慶向皇帝進貢，並無定制，上貢的多是宗室貴冑、蒙藏藩王、宗教領袖及朝中一二品官員、織造和鹽政等特任官員。康熙四十二年（1703 年）三月康熙過生日，「九卿皆進古玉書畫為壽，皆蒙納入內府名畫」，時任刑部尚書王士禛進獻了自家舊藏宋代王詵《煙江疊嶂圖》（現藏上海市博物館）。又如康熙十六年（1677 年），河北涿州收藏家馮銓的次子馮源濟將唐摹本《快雪時晴帖》獻入內府，此帖當時並不受重視，到乾隆十一年（1746 年）內務府大臣汪由敦等編纂《石渠寶笈》時發現內府所藏《快雪時晴帖》後呈給乾隆，成為後者愛不釋手、屢屢題詩撰文的對象。

又如清宮中收藏有日本 18 世紀的蒔繪香箱、蒔繪書棚、蒔繪櫛箱等工藝品，「蒔繪」是一種以漆繪紋樣，再撒上金銀粉固定，然後

加工研磨的技法，是日本特有的漆器工藝，清代通過民間貿易進入東南沿海。康熙、雍正年間蘇州織造、蘇州巡撫、江寧織造等曾進獻「洋漆」，雍正皇帝由於喜愛蒔繪，時常命造辦處仿造這種洋漆，有時還將它的裝飾風格或紋樣移植到其他器物上。[35]

　　清宮收藏有藏傳佛教文物藝術品數萬件，部分為元、明、清三代的宮廷製作，部分來自藏蒙地區宗教領袖等朝貢和進獻的西藏地區及尼泊爾、印度的手工藝製品。[36]在清代，五世達賴和六世班禪、十三世達賴曾先後朝觀，帶來大量禮物進貢給皇帝，如六世班禪在乾隆四十五年（1780年）曾進貢白海螺。此外，故宮還有一些明朝時期的佛教造像，實際上是永樂、宣德時期皇帝賞賜給來朝貢的西藏各派佛教領袖的禮品，到了清代有的被西藏佛教上層作為貢物回獻給皇帝。現北京故宮所藏金、銅佛像有一萬多件，包括許多印度、尼泊爾、克什米爾佛像，西藏的各個歷史時期的金銅佛像精品，大多品相完好。

　　三是諭旨洽購。清代皇家的書畫也有部分可能是通過聖旨洽購的，如大收藏家安岐珍藏的一批精品可能是經過沈德潛牽線搭橋售予或進獻給乾隆皇帝的。宋權、宋犖父子曾獲得雍正皇帝賞賜的書畫，但是乾隆時期他們家族看到皇帝如此鍾情書畫，就把自家所藏珍品獻納給皇帝。另一著名藏家梁清標亡故之後，他的收藏多也進入宮廷。早於梁氏的馮銓、孫承澤的收藏精品也先後為乾隆所有。其他如高士奇舊藏、張先山父子的收藏最終被乾隆收入內府。蘇州的古董商歸希之，鹽商江孟明、陳以謂，江蘇泰興鑒藏家季滄葦等人的藏品也難逃「獻納」。

35　劉舜強：〈清宮舊藏豐原國周等繪《人物冊》小考〉，《中國國家博物館館刊》，2011（1），頁80－86。

36　許曉東：〈清宮舊藏印度珍寶〉，《故宮博物院院刊》，2013（6），頁13－33。

　　這些家族的藏品或許有些是早為乾隆皇帝所知，在其暗示或直接的聖旨命令下獻納，有些是被地方官員推薦或逼迫進獻，有些則是自己主動進獻，因為官員和民間都已經廣泛了解皇帝本人對於書畫珍品的渴求和佔有欲望。而皇帝會給予進獻者一些金錢回報或御賜書畫褒揚。

　　四是抄家所得。清代皇室的部分藏品來自查抄權貴大臣的家產，康熙時就以罰沒方式收繳索額圖、明珠的藏品，如明代畫家唐寅所畫的《事茗圖》本是畫家應友人陳事茗所請創作的，明末為陸粲收藏，清初為耿昭忠、索額圖先後珍藏，至此入宮。雍正抄年羹堯家，得到大批珍貴書畫，雍正因為好抄沒政敵和官員，乃至有「抄家湖」的名聲。

　　乾隆皇帝也從抄家中獲得不少藏品，如查抄雲南布政使錢度後，將米芾、劉松年、趙孟頫、王蒙、文徵明、唐寅等諸多名家共計一百零八件書畫作品歸入內府。查抄的所有物品均開具清單，皇帝看不上的則同其他物品「估值變價，銀交內務府廣處司」。皇家書目《天祿琳琅》中著錄有曾經被納蘭揆敘謙牧堂收藏的古籍九十八部，佔《天祿琳琅》書目後編的六分之一。這些藏品本是康熙朝權臣納蘭明珠的次子納蘭揆敘的收藏，他曾任工部侍郎，潛心治學，藏書「為滿洲世家之冠」，家族傳承至三世孫納蘭承安後，在乾隆五十五年（1790 年）被革職抄家，揆敘傳下的古籍書畫等全被查抄進宮，當時從山東巡幸回程的乾隆特別下旨「所有字畫冊頁交懋勤殿認看，書籍交武英殿查檢，分別呈覽」。

　　乾隆以後的清朝皇帝對收藏古董和書畫的興趣減弱了，入藏數量明顯下降，最大進項是「和珅跌倒，嘉慶吃飽」。太上皇乾隆過世六天以後，嘉慶四年（1799 年）正月初九，嘉慶帝下令查抄和珅家產，除了夾牆私庫有金三萬二千餘兩，地窖內埋藏銀三百餘萬兩和眾多珠

寶外，光古玩陳設就有「漢銅鼎一座、古銅鼎十三座、玉鼎十三座；
宋硯十方、端硯七百一十餘方；玉磬二十架；古劍二把；大自鳴鐘十
架、小自鳴鐘三百餘架；洋表二百八十餘個；嵌玉炕桌二十四張，嵌
漢玉炕桌十六張，鏤金八寶大屏十六架，鏤金八寶床四架，鏤金八寶
炕屏三十六架，赤金鏤絲床二頂，鏤金八寶炕床二十四張」。[37] 奇怪的
是其中不見書畫圖書之類，或許因為和珅對書畫完全不感興趣，或者
他此前將自己收到的全部書畫進獻給對此更有興趣的乾隆皇帝了。

　　嘉慶時期的另一抄家案例是籍沒已故湖廣總督畢沅家產時，獲得
《清明上河圖》等宋元名跡。此畫最初藏於宋徽宗內府，然後流轉至
金國，後被元朝宮廷收藏，明代流入民間，之後為明朝宰相嚴嵩、嚴
世蕃父子所藏，他們倒台後又被明內府收藏。萬曆年間，大太監馮保
以偷梁換柱方式將它帶到宮外。乾隆年間到了湖廣總督畢沅手中，畢
沅故去兩年後被抄家，這件藏品再次進入宮廷。

　　五是時人創作。清代皇宮也收藏帝后皇族、畫院畫家、內外臣工
的作品。順、康、雍三朝並未正式設立畫院，但有不少朝中臣工之
作。乾隆登基後，於乾隆元年（1736 年）專門設畫院處和如意館，
在宮廷畫院史上出現了雙軌制畫院。乾隆二十七年（1762 年），畫院
處歸併於琺瑯處，如意館實際上擔負起畫院的職責。乾隆帝巡幸時常
有畫院畫家跟隨，作畫記錄皇帝在各種情景下的英姿偉績。《石渠寶
笈》中收錄宮廷畫師張宗蒼的書畫作品達一百一十六件、意大利傳教
士畫家郎世寧的畫作五十六件。

　　除了畫家奉敕之作，皇室成員所作書畫也超過兩萬件，其中順
治、康熙、雍正所作書法較多，而作品最多的皇帝則是乾隆，《秘殿
珠林》、《石渠寶笈》中著錄乾隆書畫近二千二百件，佔全部著錄作

37 《查抄和珅犯罪原案》，《清代（未刊）上諭、奏疏、公牘、電文匯編》，北京：全國圖書館文
　　獻縮微複製中心出版，2005 年；薛福成：《庸庵全集·查抄和珅家產清單》。

品約五分之一，遠遠多於其他人。乾隆在十九歲時開始學畫，「憶余己酉歲偶習繪事，而獨愛寫花鳥」，學畫「始於臨摹」，現留存最早的畫作是他二十二歲時畫的《三餘逸興圖卷》和《九思圖卷》，最晚是八十八歲所作的《戊午歲朝圖》，創作時間近七十年。乾隆的書法一改其祖康熙學董的風氣，主要取法趙孟頫，並崇拜王羲之的書法，尤其推崇《快雪時晴帖》。其他如康熙第二十一子慎郡王允禧、乾隆第十一子成親王永瑆乃至慈禧太后都有書畫作品留存清宮。

六是宮廷製作。宮廷藏傳佛教造像的製作始於元而盛於清。元代以降，歷代宮廷均設有專事造像的機構，如元代的梵像提舉司、明代御用監的佛作、清代的造辦處等。乾隆年間（1736—1795 年），在皇帝本人的嚴格監督下大量製造佛像，造像匠師不僅有內地工匠，還有西藏與尼泊爾工匠。清宮佛堂內收藏的大量藏傳佛教藝術品皆為供奉的聖物，主要是教義中所說「身、語、義」三皈依的佛像、佛經、法器。[38]

乾隆皇帝愛玉成癖，不僅搜集前代古玉，還令內務府大量製造玉器，僅一件「大禹治水」的玉山就高九尺五寸，重一萬零七百多斤，將玉料從新疆經水路運到北京，後轉運到揚州雕刻，製成後又運回紫禁城，先後用去十年時間。

清代皇室還大量在內務府造辦處製作家具，特別是乾隆時期大規模使用紫檀木製作家具。廣州是當時對外開放的口岸，很多紫檀木都是從這裏由粵海關採辦送往京內。內務府造辦處檔案記載「每年需用紫檀木甚多……今應請仍照向例交粵海關監督圖明阿採買紫檀木六萬斤運送來京，以備成做活計應用」。造辦處檔案中亦記載當時製作品類包括各種實用器具和裝飾物品，如「為做琺瑯壇城上紫檀木龕

38 馮印淙：〈乾隆帝與清宮的藏傳佛教〉，《故宮博物院八十華誕暨國際清史學術研討會》，2005 年。

三座耗費了紫檀木九萬三千二百餘斤」，光這些木料就需要花費銀子五千八百七十一兩。一些地方官員也曾進貢木料，如乾隆四十九年（1784年）兩淮鹽政伊齡阿差人送來紫檀木二百六十一枚（重四萬零一十二斤）。

七是外藩外國朝貢。故宮中保存着將近五百件與「中琉關係」相關的外交文書。朝貢國每兩年要定期向中國皇帝派遣使節，在這種常例進貢中要呈送中國指定的貢品（方物）。琉球送去的一般都是硫磺、銅、錫、馬等貢品，此外還多次向清朝皇帝進貢漆器、染織品（紅型、宮古上布、八重山上布等）、日本的刀劍、屏風、扇子等。故宮保存的這些文物當然都是琉球的貢品，但進貢也分為「常例進貢」與「特殊進貢」兩種，上述物品應該歸為後者。

二、皇室收藏的保存、鑒賞和編目

各種巧取豪奪之後，乾隆十一年皇帝將新得到的王珣《伯遠帖》與原放在乾清宮的《快雪時晴帖》、置於御書房的王獻之《中秋帖》安置在養心殿，命名為「三希堂」。另將董其昌稱為「四名卷」的晉顧愷之《女史箴圖》和傳為北宋李公麟的《瀟湘臥游圖》、《蜀川勝概圖》、《九歌圖》放在建福宮花園靜怡軒，闢出專室存放，名曰「四美具」。政事之餘，乾隆帝勤於鑒賞內府所藏書畫，常在書畫上留下題籤、題字、題詩、題跋及璽印。他還經常召集臣工參與書畫鑒賞活動，進行辨偽考證、詩歌唱和等。

乾隆時期，內府書畫主要集中收貯於內廷乾清宮、養心殿、重華宮、寧壽宮、御書房各宮室中。但在內廷之外也存於多處地點，如外朝南熏殿貯藏歷代帝后功臣圖像，景山大高殿、西苑萬善殿等貯藏宗教圖繪和經文。還有宮外三園（圓明園、長春園、綺春園）、三山（萬壽山之清漪園、玉泉山之靜明園、香山之靜宜園）等地。此外，京師

之外的行宮，如薊州盤山靜寄山莊、承德府避暑山莊、奉天行宮等處也收貯一般書畫藏品。

乾隆標榜文治武功，下令編纂了《四庫全書》、《天祿琳琅》、《石渠寶笈》等巨型文化典籍，涉及圖書古籍、書畫古董收藏。

乾隆九年（1744 年）皇帝下令為內府所儲上萬件歷代書畫鑒定及編目，讓精於鑒賞的著名文臣將乾清宮、養心殿、重華宮、御書房、三希堂、寧壽宮等殿堂的收藏排列編修成《秘殿珠林石渠寶笈》（簡稱《石渠寶笈》），是宋徽宗《宣和書譜》和《宣和畫譜》之後最重要的內府收藏著錄書籍。《石渠寶笈》初編成於乾隆十年（1745年），專門收錄各類釋道書畫，由張照、梁詩正、董邦達等奉敕編撰。乾隆五十六年（1791 年）至五十八年（1793 年）又纂輯《欽定秘殿珠林石渠寶笈續編》，由王杰、董誥、阮元等奉敕修改。後嘉慶皇帝下令編纂了《欽定秘殿珠林石渠寶笈三編》。上述三編共記錄清宮書畫藏品七千七百五十七件，現一套存於故宮博物院，一套存於台北故宮博物院。書中記載的藏品至今大部分收藏在故宮博物院、台北故宮博物院、上海博物館、遼寧博物館等處，另有一些流散到國內外收藏機構及私人藏家手中。

乾隆又令東閣大學士梁詩正等仿照宋朝《宣和博古圖》的式樣，編纂圖錄《西清古鑒》甲乙編各二十卷，著錄清宮收藏的古代銅器，於乾隆十六年（1751 年）定稿，乾隆二十年（1755 年）在內府刻印，全書共收錄商周至唐代銅器一千五百二十九件，每卷先列器目，按器繪圖，後有圖說，並注明方圓圍徑、高廣輕重，如有銘文，則附銘文並加考釋，另附有錢錄十六卷。書中著錄的青銅器除部分佚失外，大部分現藏於故宮博物院和台北故宮博物院。後東閣大學士王杰等又奉敕於乾隆五十八年（1793 年）編纂完成《西清續鑒》甲乙編。甲編二十卷收錄清宮續得的商周至唐代銅器九百四十四件，另附收唐宋

以後銅器、璽印等三十一件，共計九百七十五件；乙編收錄盛京皇宮
（今瀋陽故宮）所藏商周至唐代的銅器九百件。後來乾隆又命人將寧
壽宮裏的商周至唐代青銅器六百件、銅鏡一百零一面彙編成《寧壽鑒
古》十六卷，體例與《西清續鑒》相同，編定的時間應該相近，後世
把上述四書通稱為「西清四鑒」。

三、皇室圖書收藏

　　明末李自成攻入北京時皇宮中文淵閣藏書全被焚毀，李自成退出
北京後又縱火發炮擊毀諸宮殿，數以百萬卷藏書毀於這一劫難，因此
清初皇宮中藏書不多。康熙二十五年（1686 年）下詔廣求典籍，命
各省出示曉諭，如得遺書酌價購買，亦可雇覓書手繕寫進呈，藏書家
有自願進獻者，也一併匯繳京師，用充秘府。還規定各督撫徵集後將
書籍送至禮部彙集，如無版刻者，催人繕寫交翰林院進呈，有自行呈
送者，交禮部匯繳，於是宮中藏書日漸增多，共得文獻二萬餘件。康
熙還曾於康熙三十九年（1700 年）撥地給銀同意歐洲傳教士建立隸
屬於法國耶穌會的教堂「北堂」，裏面藏有歐洲各研究院、皇家科學
院、教會贈送的學術著作。康熙、雍正、乾隆時期紫禁城內和各地行
宮藏書豐富，凡皇帝處理政務、批閱奏章、舉行筵宴、日常起居、
讀書、休憩、遊樂等常至之所，幾乎都存有圖書文獻。朝廷所屬翰林
院、國子監等也保有許多藏書。

　　乾隆皇帝在 1736 至 1795 年間多次下詔徵書，採取獎勵、題咏、
記名等鼓勵措施，讓在京諸王大臣、各地官員、藏書家和書肆呈獻所
藏，遂使天下圖書雲集京城，陸續徵集圖書總數達一萬三千五百餘
種。同時，他也禁毀涉及女真與中原關係的各種著作，在位六十年禁
毀各種「違礙」、「悖逆」書籍約三千一百餘種、十五萬一千多部，
銷毀書板八萬塊以上。

　　乾隆九年，皇帝將秘府藏書中的宋、遼、金、元、明五朝善本一千零八十一部、一萬二千二百五十八冊在昭仁殿列架庋置，取漢代宮中藏書天祿閣故事之意，親筆賜名題額「天祿琳琅」，開創了內府設立善本專門書庫之例。其中經、史、子、集各部皆以不同顏色錦綈為面，每冊首頁鈐有「乾隆御覽之寶」，末頁蓋「天祿琳琅」朱文方印。

　　自唐宋以後，歷代王朝便形成了收集和編纂典籍的傳統，唐代有《藝文類聚》、《北堂書鈔》，宋代有《太平御覽》、《冊府元龜》，明代永樂年間編纂的《永樂大典》共二萬二千九百三十七卷，清朝康熙、雍正年間編纂了《古今圖書集成》一萬卷，乾隆皇帝自然要超越前人，他下詔編纂《四庫全書》，委派紀昀等著名學者一百六十餘人「辨章學術，考鏡源流」。先是在全國範圍內徵集圖書，從乾隆三十七年至四十三年共徵集圖書一萬二千二百三十七種，由四庫館臣校訂上述圖書和內府藏書，劃分為「應抄」、「應刻」、「應存」三類，將應抄、應刻之類收入《四庫全書》，「應存」之書則存目記錄。

　　《四庫全書》分為經史子集四部，收入圖書三千四百五十七種，凡七萬九千零七十卷，裝訂成三萬六千餘冊，六千七百五十二函，成為中國歷史上卷帙最多的叢書。《四庫全書》底本藏於翰林院，歷時十餘年共抄出七部，分別藏於北京文淵閣、瀋陽文溯閣、圓明園文源閣、熱河文津閣、鎮江金山文宗閣、揚州大觀堂文匯閣、杭州西湖文瀾閣。但在 1851 至 1864 年太平天國之變中，文匯閣、文宗閣所藏《四庫全書》毀於兵火。1861 年太平軍攻陷杭州城後毀壞西湖之濱的文瀾閣建築，藏書大量散落。藏書家丁申、丁丙兄弟冒着生命危險半夜潛入閣中，把尚殘留的一萬多冊書籍偷運出城，戰亂過後入藏杭州府學尊經閣。

　　乾隆在 1775 年命大臣將「天祿琳琅」藏書重加鑒定整理，輯成書目方便管理利用。于敏中等人奉敕編校成《欽定天祿琳琅書目》十

卷，收錄藏書共計四百二十九部，宋版七十一部，影宋鈔二十部，
金版一部，元版八十五部，明版二百五十二部，可以說集中了自宋至
明五朝善本典籍的精華。與大而全的《四庫全書》的編纂體例、目的
不同，此書是將皇室收藏的善本古籍視同古董書畫，強調「鑒藏」。
嘉慶二年（1797 年）太上皇乾隆命將新增加的善本藏書依之前體例
編輯《天祿琳琅書目》二十卷（後編），次年五月編成，著錄藏書
六千六百一十三部，其中著錄宋至明五朝善本書六百五十九部、一萬
二千二百五十八冊，內中載錄撰者、版本及收藏家題識等。

　　可惜嘉慶二年十月二十一日晚，乾清宮太監用炭火不慎而釀成火
災，燒毀了《永樂大典》正本、歷朝《實錄》、《聖訓》、《本紀》等
重要書籍，火勢殃及弘德殿、昭仁殿，昭仁殿收貯的「天祿琳琅」善
本盡付一炬。事後八十六歲高齡的太上皇乾隆命內廷重建乾清宮，一
年後完成，昭仁殿仍為藏書之所，重新彙集宋、遼、金、元、明五朝
善本六百六十四部，仍沿用「天祿琳琅」之名。

清代民間收藏：
收藏和金石研究的高峰

　　鄭板橋自乾隆十五年（1750年）在山東縣令位上被罷官後，索性到揚州賣畫為生，以墨竹蘭石出名，這是清代中晚期藝術收藏繁榮的一大例證。

　　雖然正統文人依然認為「以畫為娛則高，以畫為業則陋」，可是在藝術市場發達的情況下，鄭板橋這樣的低級官僚、文人學者可以光明正大地賣畫謀生，而不是在仕宦路途上俯仰取悅上級，無疑顯示了新的社會文化趨向。他曾於乾隆二十四年（1759年）公佈自己的潤格：「大幅六兩，中幅四兩，小幅三兩，條幅對聯一兩，扇子斗方五錢。凡送禮物食物，總不如白銀為妙；公之所送，未必弟之所好也。送現銀則心中喜樂，書畫俱佳。禮物則屬糾纏，賒欠尤為賴帳。年老體倦，亦不能陪諸君子作無益語言也。畫竹多於賣竹錢，紙高六尺價三千。任渠話舊論，交接只當秋風過耳邊。乾隆己卯，拙公和尚屬書謝客。板橋鄭燮。」[39]

　　鄭板橋這樣的知名畫家的潤筆相當可觀，「筆租墨稅，歲獲千金，少亦數百金」。[40] 相比之下，乾隆六年（1741年）內務府造辦處檔案中記載當時供奉內廷的畫家分為三等，每月的薪資分別為十一兩、九兩、七兩。當然，宮廷畫家的收入也並不僅僅是這個定數，如果創作得到皇帝誇讚或許有額外賞賜，他們也可私下為其他朝臣、商人創作作品賺錢。當然，這些收入與實權官員相比不算甚麼。當時府

39〔清〕鄭板橋：〈板橋潤格〉，《鄭板橋集》，上海：上海古籍出版社，1979年，頁184。
40 同上注，頁140。

衙在揚州的從三品鹽運使表面上的合法俸銀收入不過一百三十兩和一些祿米，但實際上他能得的「養廉銀」補貼及灰色收入遠遠超過合法收入。

　　鄭板橋等揚州畫家面對的主要客戶是商人群體，他們與士大夫官僚藏家有別，對構圖精緻的山水畫興趣不大，更喜歡簡約明瞭的松竹梅等有吉祥寓意的寫意花鳥和描摹仕女、佛像的人物畫。鄭板橋對此深有體會，他曾經比較清初兩位畫家八大山人、石濤的畫作和境遇：「石濤善畫，蓋有萬種，蘭竹其餘事也。板橋專畫蘭竹，五十餘年，不畫他物。彼務博，我務專，安見專之不如博乎！石濤畫法千變萬化，離奇蒼古，而又能細秀妥帖，比之八大山人，殆有過之，無不及處。然八大名滿天下，而石濤名不出吾揚州，何哉？八大純用減筆，而石濤微葺耳。且八大無二名，人易記識；石濤弘濟，又曰『清湘道人』，又曰『苦瓜和尚』，又曰『大滌子』，又曰『瞎尊者』，別號太多，翻成攪亂。八大只是八大，板橋亦只是板橋，吾不能從石公矣。」[41]

　　這可謂鄭板橋對藝術市場的分析論文，提出了可行的「市場策略」：一是要像八大山人那樣主攻鳥、魚、花等有限的幾種題材，有自己明確可辨認的代表性題材，比如鄭板橋就長期畫竹子這種形象突出、寓意吉利的植物；二是藝術家的字號要簡單好記，像石濤那樣老變換筆名又畫那麼多不同題材的作品，容易讓人混淆。鄭板橋在藝術市場中求生存，才有此深刻體會。竹子在宋代主要是文人高潔情操的象徵，而明清時代鄭板橋這樣的畫家把各種竹子題材的作品賣給鹽商等富戶，讓竹子走入各行各業，成為「普世符號」。

41　卞孝萱、卞岐編：《鄭板橋全集》，南京：鳳凰出版社，2012 年，頁 354。

一、清初崛起的北方收藏群體

　　1644 年清兵入主北京，建立中國最後一個皇朝，首都的新貴階層再次成了收藏的一大力量。同一時期，元明三百年間書畫收藏、圖書收藏的中心地區江南在明末清初遭遇戰火劫難，很多世家大族、文人學士的收藏零落轉移。因此清初成為書畫、古董轉手量空前高漲的一個時期，出現了所謂的南方藏畫「北移」現象：[42] 北京作為新朝政治中心，具有強大的財富聚集能力，歸附新朝的北方漢族士人紛紛出任高官，吸納了很多南方流散的書畫藝術珍品，乾隆皇帝時期南北民間收藏中的精華更是大多聚集到皇宮內府。當然，江南仍然保留了許多書畫收藏，並在清朝中晚期再次成為民間收藏的中心地區，出現了一批可堪記錄的重要私人收藏家，並且隨着金石學的發展，收藏品類在增加，收藏研究在深化。

　　朝代更迭、戰亂動盪不僅讓江南的書畫收藏出現在市面上，明代內府的收藏也流散民間，這給在北京及附近地區居住和生活的滿漢新貴或富商提供了積蓄藏品的機會。很快就出現了以收藏豐厚著稱的梁清標、孫承澤、耿昭忠、卞永譽、王鐸、安岐、耿昭忠、宋權和宋犖父子等藏家。清初北方收藏家多數擔任高官，他們或於宦遊途中出資購買，或依靠書畫掮客前往南方求購，或得到下級、同僚、富商的饋贈，還有一些得到順治皇帝的賞賜。

　　這些北方富豪權貴藏家常常通過書畫經紀人購藏南方作品，如來自京師的裱褙師王際之受人之託長期在蘇州搜購書畫名作，1660 年曾獲得宋元名畫達上百件之多。揚州裱畫師張黃美曾為大收藏家梁清標收購藏品，1673 年曾一次獲得八件宋元明佳作。其他如蘇州王（子慎）裱褙與陳裱褙、嘉興岳子宣裱褙、杭州程隱之書鋪、徽州古玩商吳其貞等也常常將所獲書畫賣給北方收藏家或掮客。這時期著名的收

42 劉金庫：〈「南畫北渡」與明末清初的書畫市場〉，《東方藝術》，2011（11），頁 116–121。

藏家有：

　　梁清標（1620—1691 年），字玉立，號蕉林，室名秋碧堂。他是直隸真定（今河北省正定縣）人，崇禎十六年（1643 年）進士，他的曾祖梁夢龍是萬曆年間高官，叔祖梁志也愛好書畫古器收藏，在收藏方面對他多有教誨，梁氏家族的遺產和書畫多傳入梁清標手中。明末清初江山易幟，梁在順治、康熙兩朝先後任兵部、禮部、刑部、戶部尚書長達四十餘年，門生故吏滿天下。梁清標嗜書畫、精鑒賞，生於富豪之家，又位高職尊，得以成就龐大收藏。當時動盪之際北京皇宮和舊臣家中流落出來眾多書畫珍品，江南許多豪富之家破落後也流出大量書畫藏品，給他的收藏提供了時代機遇。梁清標委託徽州古玩商吳其貞，蘇州古董商吳升、王際之（王濟之）、揚州書畫裝裱師張黃美、顧勤等人在江南的揚州等地收購書畫。張黃美就曾將南方藏家王廷賓的藏品介紹轉賣給梁氏。從張黃美這裏，梁氏獲得顧愷之《女史箴圖》、顧閎中《韓熙載夜宴圖》、米芾《臨蘭亭卷》、趙孟頫《鵲華秋色圖》等名跡。梁清標也購藏了一些著名藏家如耿昭忠、曹溶等人的部分藏品，其他如納蘭性德所藏閻立本《步輦圖》卷，孫承澤所藏宋代李嵩《貨郎圖》、李公麟《臨韋偃放牧圖》卷等先後流入梁氏手中。他在家鄉修建蕉林書屋，廊前檐後遍植銀杏碧蕉，屋中蓄古今圖書數十萬卷和歷代法書、名畫，收藏之富甲於天下，成了京畿文人墨客的雅集之所。為了使同好看到自己的秘藏，梁清標從藏品中選出陸機《平復帖》、杜牧《張好好詩》、顏真卿《自書告身》、蘇軾《洞庭春色賦》等墨跡，請金陵名工尤永福精心摹刻成《秋碧堂法書》八卷。

　　梁清標是清初最重要的大收藏家。後世學者統計他收藏的六百一十七件書畫藏品中，84% 是晉唐宋元時期的作品，明清的只有九十六件，可見其收藏重心是唐宋元的名跡。[43] 梁清標故後家道中

43 劉金庫：《「南畫北渡」：梁清標的書畫鑒藏綜合研究》，北京：中央美術學院，2005 年。

落，一些藏品陸續流散，其中酷好收藏的乾隆皇帝所獲最多，他數次路過正定的目的之一就是獲取蕉林書屋的藏品，如晉代顧愷之《洛神賦圖》，隋代展子虔《游春圖》，唐代閻立本《步輦圖》、周昉《簪花仕女圖》，後梁荊浩《匡廬圖》、宋代范寬《溪山行旅圖》、李唐《萬壑松風圖》，元代趙孟頫《鵲華秋色圖》等大都成了內府藏品，多見於《石渠寶笈》、《三希堂法帖》等著錄。

安岐（1683─？年），字儀周，號麓村、松泉老人。他的父親安尚義康熙年間隨高麗貢使到北京，後入旗籍，在朝廷重臣明珠家中做「包衣」（家奴）。安岐自幼聰敏好學，善理財，為明珠家族在淮南經營鹽業生意。明珠死後他獨立在天津、揚州兩地經營鹽業，擁資數百萬，富甲一方。明末清初藏家項元汴、梁清標、卞永譽相繼謝世，後人將所藏精品出售給安岐收藏，曹溶、宋犖、孫承澤、耿昭忠等家族的藏品也有很多轉手安岐，使他「圖書名繪，甲於三輔」。安岐在天津城東南建沽水草堂和古香書屋收藏商周秦漢古董、唐宋元明書畫名跡，著錄見《墨緣匯觀》四卷，展子虔《游春圖》、范寬《雪景寒林圖》、董源《瀟湘圖》、王獻之《東山松帖》、歐陽詢《卜商帖》、米芾《參政帖》、黃庭堅《惟清道人帖》等都曾是安岐的收藏。然而到乾隆初年，由於天津鹽場外遷，安家也隨之敗落。經沈德潛等介紹，他將晉代書法家索靖的書法作品《出師頌》、唐代高閑《草書千字文卷》、懷素《苦筍帖》等精品進獻或售予乾隆皇帝，獲得乾隆賞賜的「御題圖書府」、「御題翰墨林」字號。他去世後，後人把部分藏書、古玩售予盛昱、端方等藏家。

二、清初的南方收藏家

清初南方依然存在一些相當有實力和影響力的收藏家，一類主要繼承了家族遺產，如太倉的王時敏、王鑒，鎮江的張覯宸、張孝思父

子，句容的笪重光等；另一類則是出任官員從而有機會獲取收藏，如嘉興人曹溶和杭州人高士奇。隨着南方經濟逐漸恢復和出任朝廷高官的人士增加，到清朝中後期江南地區的收藏家恢復了實力，著姓望族中出現了許多著名收藏家。

清初南方有代表性的收藏家包括：

張覲宸、張孝思父子，明末清初京口（今江蘇鎮江）人。張覲宸的培風閣收藏之富甲於江左，曾於萬曆四十七年（1619 年）花費三百兩銀子從項元汴之子項玄度處購買王羲之的「平安」、「何如」、「奉橘」三帖。其子張孝思是名書畫家，精鑒賞，富收藏，藏有不少晉唐法書、宋元名畫。

笪重光（1623—1692 年），字在辛，號重光、江上外史、郁岡居士、始青道人等，江蘇句容人。順治九年（1652 年）進士，曾任江西監察御史，後被罷官，還鄉後隱居句容茅山縱情山水和書畫，著《畫筌》、《書筏》等。曾收藏鑒賞懷素《論書帖》及《小草千字文》、蘇軾《祭黃幾道文》、蔡襄《山居帖》、黃庭堅《南康帖》及《藏鏹帖》、米芾《道味帖》、趙孟頫《雪賦》、董其昌《舞鶴賦》等。

高士奇（1645—1704 年），號江村，杭州人。他在太學求學時得到康熙賞識，每日到內廷為康熙帝講書釋疑，評析書畫，極得信任，歷任內閣中書、詹事府少詹事兼翰林院侍讀學士。他學識淵博，能詩文，擅書法，精考證，善鑒賞，所藏書畫甚富，是康熙最為信任的文學侍臣之一，康熙南巡江南、北狩圍場都帶着他作為顧問。但是康熙二十八年（1689 年）冬天被御史上疏彈劾他和原任左都御史王洪緒等人結黨謀私、收受賄賂，康熙沒有深究，只是讓他「休致回籍」。

高士奇是當時的著名鑒藏家，所著書畫鑒藏著作《江村消夏錄》三卷影響廣泛，他還曾私人向康熙皇帝進獻幾十件書畫藏品。在收藏

方面有兩件事值得記錄，一件是他和兒子私下記錄的書畫帳目後來被人以《江村書畫目》為題出版，記載了他所藏書畫的買進價格和真贋判斷。他把進獻給皇帝、贈送給同僚的作品分別標為「進字號」和「送字號」。「進字號」下所列五十一件書畫中注明贋品的多達三十一件，購進價格多在幾兩至十多兩之間，可能都是蘇州等地偽造的「蘇州片」，注明真跡的只有四件，而他標明為「永存秘玩，上上神品」、「自題上等手卷」等真跡多是花費重金購得，他自己留下賞玩和傳給後人。按理說這些字畫他會留給子孫，可是康熙四十二年他臨終前做了一件讓人瞠目結舌的事，立下遺囑將平生珍藏的大多數書畫贈予同樣愛好收藏、精於鑒別的翰林院編修王鴻緒。或許是因為王鴻緒發現了他以偽品進獻的秘密，或有其他不得已的苦衷。高士奇過世後他的大部分收藏為王鴻緒所得，高家保有的部分也陸續流散。

三、清代中後期北京、揚州、上海的藝術市場

　　首都北京在清代一直是收藏重鎮。在北京之外，經濟較為發達的天津、杭州、南京、揚州、廣州、上海等地也有相當規模的藝術市場和收藏群體。尤其是揚州、上海等地先後崛起成為收藏重鎮，證明藝術創作、收藏和經濟之間的關聯日益密切。官員和商人間流行的收藏熱讓揚州畫派在清代中期一度興盛，清代晚期上海和廣東的經濟發達也催生了海上畫派和嶺南畫派的發展。

　　不同地域和時期，受到文化潮流的影響，文物藝術品的價格起起伏伏。如清代初年著名畫家王時敏、王翬的山水畫在家鄉江南一帶的價格大約是三四兩一幅，[44] 算是在世畫家中畫價較高的，但遠遠無法和宋元古畫相比。如高士奇以六百兩購入《富春山居圖卷》，王原祁曾以五百兩的價錢買得李成《山陰泛雪圖》，「明四家」的作品價格

44 李萬康：《中國古代繪畫價格論合稿》，北京：人民出版社，2012年，頁36、70-71。

一般每件數十兩。這和當時的收藏風氣重視宋元名作、藝術市場畫家競爭激烈有關。當時「畫家以江南盛，江南十四郡以首郡（南京）為盛，郡中著名者且數十輩，但能吮筆者奚啻千人」。[45] 到了乾隆末年和嘉慶時，「四王」書畫的均價上漲到幾十兩，而此時吳門四家的價格已水漲船高，仇英的代表作品在嘉慶、道光年間能賣到五百兩的高價。

到了咸豐同治光緒年間，「四王」的畫價在北京驟然上升到數百兩，個別甚至高達上千兩，比肩宋元作品的價格，超過「明四家」。光緒年間《天咫偶聞》記載：「近來廠肆之習，凡物之時越近者，直越昂。如四王、吳、惲之畫，每幅直皆三五百金，卷冊有至千金者。古人惟『元季四家』之畫，尚有此直，若明之文、沈、仇、唐，每幀數十金，卷冊百餘金。宋之馬、夏視此，董、巨稍昂，亦僅視『四王』而已。」這是當時的收藏風氣，康熙乾隆時名家的書法作品價格也超過明人，僅次於宋四家和趙孟頫。[46] 瓷器方面，當時也是雍正乾隆御窯瓷器價格最高，其次是康熙瓷器，價格都遠高於明代的宣德成化瓷器。而在江南，「四王」價格並沒有如此高昂，這自然導致古玩商、畫商把江南的畫作帶到北京銷售。

1. 北京的文玩市場

北京古玩行興起於明代。明代嘉靖年間，北京修南城，在崇文門至宣武門一帶建起了一些省籍會館，寄居會館的各地應試舉子常帶文玩欣賞、交流，逐漸形成古玩交易市集。明代人劉侗、于奕正合著的《帝京景物略》記載，東華門、燈市口一帶每年正月初一至十五日的「燈市」上有經營古玩的商人，形成了獨立的行業。

清初康熙年間（1662—1722 年），東華門、燈市口一帶舉行的燈市南移至和平門外的廠甸舉行，逢年過節百貨雜陳，遊人紛至，成了

45〔明〕龔賢：〈題程正揆山水冊〉，1669 年，參見《周亮工集名家山水冊》，台北故宮博物院藏。
46 震鈞：《天咫偶聞》，北京：北京古籍出版社，1982 年，頁 170-171。

京城繁華地區，許多商鋪集中在附近的街巷。雍正時期（1722—1735年）琉璃廠火神廟舉辦的廟市上已經有很多字畫、玉石、珠寶攤販，形成了以古玩交易為主的市場。乾隆時期（1736—1795年）琉璃廠古玩市場更為興旺，里許長的街道上「百貨畢集，玩器、書鋪尤多，元旦至十六日，遊者極盛」。[47] 這說明當時的琉璃廠已成為繁華的街道，並有了經營古書和古玩的固定店鋪。乾隆三十八年編纂《四庫全書》的時候，參與編纂的翰林學士大都寄寓城南，加之附近各省的會館招待舉人士子，清賞雅玩之風漸起，浙江等地的精明書商前來這裏招攬生意，琉璃廠書肆生意最為繁榮。[48] 同時因為當時達官學者重視金石學，帶動古玩商來琉璃廠開店經營，金石、陶瓷、書畫、碑帖各業均發展起來，兩里多長的街道兩側密集了各種古玩、字畫、紙張、書帖店鋪。除了琉璃廠，附近幾個區域也出現了古玩鋪，寓居都門的顯宦名士、進京趕考的士子學人紛紛前來光顧。據不完全統計，到光緒初年，琉璃廠中的書肆有二百二十餘家，古玩、字畫店五十餘戶。

當時官方設置的東、西市場有少數商販出售文玩，還有所謂「曉市」更是多見出售文玩的商販。《舊都文物略‧雜事略》：「每值雞鳴，買賣者率集於斯，以交易焉。售品半為古董，半系舊貨，新者則不加入。以其交易盛集於清晨，因名『曉市』，或謂『鬼市』，亦喻其作夜交易耳……北京有曉市三處：一處在宣武門，一處在德勝門，一處在崇文門。宣武門地近琉璃廠，故多為古董，德勝門多舊家具，崇文門則以估衣為大宗也。」[49] 一些古董鋪也從這裏進貨。

晚清民國的古玩店收貨方式有幾種，一種是門市「坐收」，等市

47 汪啟淑：〈琉璃廠〉，《琉璃廠小志》，頁 29。

48 翁方綱：〈復初齋詩注〉，《琉璃廠小志》，頁 32。

49 〔清〕湯用彬：《舊都文物略》，北京：北京古籍出版社，2000 年，頁 262－263。

民、農民、仕宦人家的傭人上門賣貨;一種是去舊貨鋪淘貨或派人到住戶家中收購,俗稱「下宅門」;一種是等當鋪、藏家、古玩商處理大批古玩時競價購買,買家一起密封投標,當眾折標,出價高者得標,俗稱「封貨」;一種是到出土文物多的地方找農民等收購。商鋪之間的交易行為稱為「竄貨」,議價方式一般是彼此伸出手到對方衣袖內捉手議妥價格。

2. 揚州的藝術市場

京杭大運河、長江交匯於揚州,在海運和鐵路尚未興盛之時,揚州成為南北東西的水陸交通樞紐,鹽業管理機構兩淮鹽運史和兩淮鹽運御史衙門也設在揚州。清代兩淮食鹽產量與日俱增,揚州得水利之便,成了吞吐量極大的鹽運中心,每年有十億斤以上的海鹽經過揚州轉運到安徽、河南、江蘇、江西、湖南、湖北等地,使揚州成為全國最大的食鹽集散地,鹽稅收入約佔全國的一半。當時來自徽州和陝、晉等地的兩淮鹽商多聚居於揚州,他們依靠官府合謀壟斷鹽運,大發橫財,大鹽商擁資數百萬乃至千萬,「乾嘉間,揚州鹽商豪侈甲天下,百萬以下者謂之『小商』」。揚州因此發展成為繁華的商業城市,戲曲、妓院、茶館、餐飲等產業繁榮,乾嘉年間商民多達十萬家,一派繁榮氣象。

當時人曾形容揚州等南方繁華城市有所謂「吳俗三好」:窮烹飪、狎優伶、談古董。[50] 為了和官僚士大夫社交乃至送禮,也為了靠近主流文化彰顯品味,「賈而好儒」的徽商流行收藏古玩書畫,引起整個社會的跟風,一般店鋪為了吸引顧客也求購名家字畫聯匾,張掛於廳堂裝點。

在鹽商的帶動下,揚州對字畫的需求量大增,吸引了大批畫家寓居揚州賣畫,最盛時約有書畫家一百五十餘人,羅聘、李方膺、李

50〔清〕阮葵生:《茶餘客話》卷八〈吳俗三好〉,北京:中華書局,1959 年,頁 210。

鱓、金農、黃慎、鄭燮（鄭板橋）、高翔和汪士慎等「揚州八怪」就是其中最著名的。「揚州八怪」的背景各有不同，如鄭燮和李鱓是丟官後到揚州賣畫的文人，金農、高翔和汪士慎是布衣文士，黃慎和羅聘早年師從民間畫師學畫但有文人修養。雖然修養不同，但可以說他們都是當時藝術市場上以賣畫維生的「職業畫家」。當過縣令的鄭板橋開出「以尺寸論價」的潤格，曾任宮廷畫師的李鱓「窮途賣畫」被社會接受，金農還幫助鹽商鑒定文物字畫乃至自己居間經紀，可見當時藝術市場的風氣。

　　因為收藏者主要是商人，清代謝坤《書畫所見錄》中有所謂「揚俗輕佻，喜新尚奇」一說。為迎合新興商賈、市民階層的品味，揚州八怪等畫家的作品風格也相應更為簡單明瞭乃至誇張。畫家為了加快創作也減少工筆、細筆描繪，如汪士慎、李鱓、黃慎等畫家都是由細緻的畫法轉變成快速的寫意畫法。畫家在題材上也刻意討好商賈的情趣，如羅聘《一本萬利》、黃慎《漁翁得利》等作品的題目就是如此。收藏家、贊助人除了直接出錢購買畫家的作品，還常常召集畫家參與自己舉辦的雅集活動，或者邀約畫家隨從出游、鑒定古玩字畫等。徽商馬曰琯的小玲瓏山館、姚際恆的好古堂、程夢星的筱園、江春的康山草堂、汪楫的借書樓等都是畫家們常常活動的地方。

　　馬曰琯的小玲瓏山館之後有叢書樓，所藏書畫碑版圖籍甲於江北，全祖望、陳撰、厲鶚、金農、陳章、姚世鈺等皆館其家，在此訪書、抄書、讀書、校書。乾隆三十七年（1772 年）四庫館在全國範圍內徵書，馬曰琯之子馬裕進獻了家藏書目，入選七百七十六種，是南方藏書家獻書最多的四家之一。他家也蓄藏古玩、書畫，有李成《寒林鴉集圖》、蘇軾《文竹屏風》、趙孟堅《墨蘭圖》、黃公望《天池石壁圖》、趙原《楊鐵崖吹笛圖》、文徵明《煮茶圖》等作品。可能是講究辟邪，他們家的堂、齋、軒、室的一面牆專門懸掛鍾馗

像，皆是前人所作，頗為顯眼。徽州籍大鹽商江春曾購藏金農多幅畫作，將其《畫竹題記》鏤版行世，另外還延請畫家陳撰與其女婿許濱等在家塾中任教。

道光五年（1825 年）後黃河泛濫，運河淤廢，從上海出發的海運路線逐漸取代京杭大運河的漕運路線，揚州失去南北商品貿易中轉站的優勢，之後的鹽政改革也破除了鹽商壟斷生意，揚州不再繁華，藝術市場也煙消雲散，許多家族的收藏都轉手他人。

3. 上海的藝術市場

揚州衰落的同時，崛起了上海這座工商業都市。上海自 1843 年開埠通商以後經濟高速發展，人口迅速增加，一躍成為全國矚目的經濟重鎮，其書畫市場也隨之興盛。張鳴珂《寒松閣談藝瑣錄》中記載：「自海禁一開，貿易之盛，無過於上海一隅，而以硯田為生者，亦皆於於而來，僑居賣畫。」[51] 而且太平天國戰亂時期江南富戶、畫家多避難上海租界，當時有確切記載來上海求生存的畫家，共計六百餘人，規模遠超昔日的揚州。黃式權在 1883 年的《淞南夢影錄》中指出：「各省書畫家以技鳴滬上者，不下百餘人。」[52] 著名的書家有吳鞠潭、湯塤伯等，畫家有張子祥（熊）、胡公壽（遠）、任伯年（頤）、楊伯潤（璐）、朱夢廬（偁）等。這些書畫家多來自附近的江浙地區，類型各異，競爭激烈。著名畫家因為市場需求大，還有代筆的情況，如吳昌碩晚年經常請沈石友代筆寫詩聯。

當時的書畫銷售機構主要是箋扇莊，其他如古玩店鋪、報紙、畫展、社團、親友介紹等也進行書畫作品交易。上海老城廂一帶的箋扇莊代售作品極為常見。據葛元煦《滬游雜記》記載，宣統元年（1909

51 張鳴珂：《寒松閣談藝瑣錄》，上海：上海人民美術出版社，1988 年。
52 〔清〕黃式權：《淞南夢影錄》（光緒九年，1883 年），上海：上海人民出版社，1997 年，頁 139。

年）上海箋扇店字號多達一百零九家，「箋扇鋪製備五色箋紙、楹聯，各式時樣紈摺扇、顏料、耿絹、雕翎，代乞時人書畫」。[53] 任伯年等眾多畫家都曾為箋扇莊畫扇。箋扇莊會把合作的書畫家的潤例製成價目表，顧客可據此向箋扇莊訂購，由箋扇莊聯繫畫家繪製相應作品。

四、金石學對古器物收藏的影響

宋代「證經補史」的金石學對清初文化有重大影響，顧炎武《金石文字記》、朱彝尊《曝書亭金石文字跋尾》等民間學者的研究開風氣之先，後來高官顯貴、清流文官多參與其中，乾隆皇帝也給予關注，在朝野互動之下金石收藏和考據研究之風大興。

這期間愛好金石收藏、研究的地方官員對於金石學發展有重大影響，因為他們掌握行政資源而且關係網廣大，極大方便了學術考察和著作出版。歷任陝西巡撫、河南巡撫、山東巡撫、湖廣總督的畢沅（1730—1797 年）是當時著名的收藏家和金石學者，他廣聘金石學者擔任幕賓，每到一地都在工作之餘進行校釋古籍、考訂金石的學術研究。畢沅從 1770 年起先後任陝西按察使、布政使、巡撫，在當地下令整修西安碑林，帶着嚴長明、張塤、錢坫、孫星衍、錢泳等幕賓四處搜羅金石，尋訪斷碑殘碣，分遣拓工四出，著為《關中金石記》。乾隆五十年（1785 年）畢沅調任河南巡撫後，又與隨行幕賓嚴長明、錢坫、孫星衍、洪亮吉等花費三年搜羅金石文字、考證異同，後著為《中州金石記》五卷。這些幕賓無不是當時一流學者，各自也有專門的金石著作。

另一位地方大員阮元（1764—1849 年）任提督山東學政時受到畢沅指點，開始研究山東各地的金石遺存和藏家的藏品、拓本，集合

幕賓朱文藻、何元錫、武億、段松苓等的力量撰成《山左金石志》。乾隆六十年（1795 年）阮元移任浙江巡撫，又集合幕賓趙魏、何元錫等人著錄《兩浙金石志》。兩江總督端方也曾集合幕賓將自己所藏著錄為《匋齋藏石記》四十四卷，共計自漢至元的六百二十八件碑刻，包括古碑、造像、石經、墓誌銘，還有泉範、塔記、井欄、田券、造像記等。

清初金石研究側重於石刻，對青銅器的研究較少。到乾隆敕令編纂「西清四鑒」後，青銅器研究逐漸形成風氣。官僚士大夫中流行嗜古收藏風尚，青銅器的收藏和研究大為發展，清代中晚期出現了京師和中原的阮元、陳介祺、翁方綱、王懿榮，江南的吳大澂、曹載奎、吳雲、潘祖蔭、葉昌熾、劉公魯等著名收藏家。他們除了收藏，還親自鑒定考證、著錄摹拓，推動古文字和歷史研究。

阮元告老隱退揚州後專事整理和研究古物，他把自己的收藏編入《積古齋藏器目》，收錄鐘、鼎、卣、敦、彝等青銅器共七十四件。其中齊侯罍大小兩具，後歸吳縣官員吳雲，吳雲因此稱其居「兩罍」。阮元還把交好的十多位青銅器藏家的青銅器款識拓本集中著錄為《積古齋鐘鼎彝器款識》，收錄商周青銅器達四百四十六件，其他古物一百零五件，共五百五十一件，極大方便了學界的金石研究。錢坫（1741—1806 年）著有《十六長樂堂古器款識考》四卷，鉤摹銘文，考釋圖像，收錄商周青銅器二十九件，古器總共四十九件。吳式芬撰《捃古錄金文》三卷，著錄商周銅器及其銘文一千三百三十四件。吳大澂撰《愙齋集古錄》二十六冊，著錄商周青銅器一千零四十八件，方浚益撰《綴遺齋彝器款識考釋》三十卷，著錄商周青銅器達一千餘件，重要銘文多附有考釋，並在「考藏」部分對彝器收藏和流傳的歷史做了研究。

清末湖北巡撫、兩江總督端方收藏了許多新出土的青銅器，延請

金石專家李葆恂、陳慶年、黃廷榮參與考證編輯，於光緒三十四年（1908 年）出版了《匋齋吉金錄》八卷，收錄自商周至六朝、隋唐時期的青銅禮器、兵器、權量、造像等三百五十九件，次年又出版《匋齋吉金續錄》二卷附補遺，收錄銅器八十八件。

　　這一時期，除了碑刻和青銅器，與金石相關的其他器物收藏也大為發展。清晚期時古錢幣收藏頗有聲勢，清早期已經有丁敬、趙一清、胡道周、汪千波等致力收藏古錢幣，其中一些藏家以篆刻知名，或許是參照古錢進行創作。清乾隆十五年梁詩正等人奉敕纂輯《欽定錢錄》十六卷，收錄先秦至明代崇禎年間錢幣及外國貨幣、厭勝錢共五百多種。此後民間藏風更盛，南北各地出現了劉師陸、吳玠、戴熙、潘有為、翁樹培、鮑康、初尚齡、劉喜海、呂佺孫、吳逸庵、瞿中溶、趙曾、陳譙園、張集堂、顧古湫、汪厚石、錢同人、金秬盉、曹宜泉、江德量、倪模、吳子苾、吳霖宇、徐楙、龔自珍、楊繼震、陳介祺、李古農、宋葆淳、何夢華、孫均、陳式甫、陳南叔、張廷濟、鍾麗泉、馬愛林、周養浩、童佛庵、陳豫鍾、黃易、金錫鬯、周爾昌、倪米樓、瞿木夫、何鏡海、僧人達受、李佐賢、王懿榮、潘祖蔭、吳大澂等側重收藏古錢幣的藏家，他們當中許多都是金石研究學者，出版有各自的著作。如上海金石學家張端木撰有《錢錄》十二卷，翁樹培著有遺稿《古泉匯考》八卷，初尚齡有《吉金所見錄》十六卷，倪模有《古今錢略》三十二卷，李佐賢有《古泉匯》六十四卷，鮑康著有《觀古閣泉說》、《觀古閣叢稿》、《續叢稿》、《大錢圖錄》等，又和李佐賢共同撰成《續泉匯》十四卷、補遺二卷。劉喜海著作《古泉苑》一百卷，手稿直到 21 世紀才得以出版。

　　古印璽的收藏在清代也頗有發展。周亮工之子輯有家藏的《賴古堂印譜》，歙縣人汪啟淑（1728—1800 年）出身鹽商家族，家資饒富，他寓居的杭州飛鴻堂以收藏古今印章著稱，集秦、漢、魏、

晉、唐、宋、元、明諸印至數萬枚，曾從錢泳處獲得漢代楊惲銅印，從丁敬處獲得漢代霍去病銅印。他也雅好當世名家篆刻，曾延請林皋、吳麟、丁敬、黃易等一百餘人鐫刻印作三千餘方。後編撰出版《漢銅印叢》、《漢銅印原》、《集古印存》、《飛鴻堂印譜》、《秋室印剩》、《退齋印類》、《枕寶印萃》、《時賢印譜》等，可惜後來因為鄰家失火殃及飛鴻堂，他收集的印章損失近半。其他印章他後來贈給徽州汪貢廷，後為桐城馬峨園、杭州許邁孫等所藏。山東金石收藏家高慶齡、高鴻裁父子以古璽印及古磚瓦研究著稱海內。高慶齡曾著有《齊魯古印捃》，其中所藏戰國至漢魏的古印對於歷史研究極有價值。明末清初上海、天津、北京等地出版了眾多印譜類書籍，或為家藏印章精選目錄，或為刻印指南，這與當時書畫市場和文房產業對印章的需求有關。

曾任福建巡撫的金石收藏家呂佺孫（1806—1859 年）收藏古磚頗有所得，著有《百磚考》、《陽湖呂氏藏磚拓本》。金石收藏家高鴻裁（1852—1918 年）將家藏秦漢磚瓦刻石的文字、紋飾匯成《上陶室磚瓦文捃》，成為國內古磚瓦收藏研究第一人。

清代的奇石收藏在文人間也頗為流行，與明代一樣作為文人書齋的裝飾。李漁的《閑情偶寄》、沈復的《浮生六記》、姜紹書的《韻石齋筆談》、谷應泰的《博物要覽》、謝坤的《金玉瑣碎》及類書《格致鏡原》中均有關於賞石的論述，專著專文有宋犖的《怪石贊》、梁九圖的《談石》、王晫的《石友贊》、高兆的《觀石錄》、毛奇齡的《後觀石錄》、成性的《選石記》、諸九鼎的《石譜》、沈心的《怪石錄》、馬汶的《綯雲石圖記》、錢朝鼎的《水坑石記》等。

五、清代中後期的收藏家

清代中後期，江南、華北、華南是主要的經濟中心和收藏中心。

　　江南地區經濟繁榮，科舉發達，世家大族、文人學者自元明以來就有濃厚的收藏風氣和傳統，出現了曾任湖廣總督的畢沅和其弟畢瀧、曾任蘇州知府的吳雲、福建巡撫呂佺孫、四川夔州知府鮑康、張廷濟、謝希曾、顧文彬、陶塽、方浚頤、吳大澂、曹載奎、丁彥臣、張廷濟、程振甲、韓文綺和韓泰華家族，以及湖北的葉志詵、湖南的何紹基等收藏家，收藏品自書畫、石刻拓本、璽印、陶文、青銅器、玉器、貨幣、陶瓷、造像直至甲骨等，收藏較富者均以萬件計。他們大多編有專書著錄，對後世的研究、鑒賞、收藏有重要參考價值。

　　吳大澂（1835—1902 年），江蘇省吳縣（今江蘇蘇州）人，金石學家、書畫家。曾任廣東巡撫、湖南巡撫等，中日甲午戰爭中率湘軍在海城戰敗被革職。一生喜愛金石，收藏古物甚豐，研究金石文字時善於將實物與文獻相對照。1895 年《馬關條約》規定清政府賠償日本軍費庫平銀二億兩，吳大澂聞訊後，基於「補過盡忠」的思想，五月二十五日給親家、湖廣總督張之洞發去電報，請他轉告辦理外交事務的李鴻章，願意以三千二百件收藏抵與日本，「減去賠款二十分之一」。電報中透露他的收藏包括「古鐘器百種、古玉器百種、古鏡五十圓、古瓷器五十種、古磚瓦百種、古泥封百種、書畫百種、古泉幣千三百種、古銅印千三百種，共三千二百種」。[54] 張之洞勸他不要再做這樣的「新奇文章」。由於罷官後生活潦倒，吳大澂出手了部分書畫及古銅器。1902 年他亡故後藏品也就四散而去。

　　顧文彬（1811—1889 年），字蔚如，號子山，晚號艮盦、過雲樓主，今江蘇蘇州人。道光二十一年（1841 年）進士，先後授刑部主事、浙江寧紹道台等職，晚年引疾回蘇，1873 年起建怡園和收藏書畫典籍的過雲樓，為清晚期蘇州著名藏家，有「江南收藏甲天下，過

54 《張文襄公（未刊）電稿》，光緒二十一年，全國圖書館文獻縮微複製中心，2005 年。

雲樓收藏甲江南」之說。他自幼喜愛書畫，精於鑒藏，搜羅唐宋元明清諸家名跡眾多，著有《過雲樓書畫記》十卷及《過雲樓帖》。顧文彬家居十五年而卒，1949 年後，家人將所藏書畫多捐獻給博物館、圖書館等機構。

以北京為中心的華北、中原收藏家多數是文人出身的官僚士大夫或有文化的地方士紳，如北京的潘祖蔭、翁方綱、端方，山東的陳介祺、吳式芬、李佐賢、劉喜海、丁幹圃，山西的劉師陸，陝西的路慎莊等，多側重金石和圖書收藏，這與當時士大夫重視考據學問和金石研究的風氣有關。

陳介祺（1813—1884 年），號簠齋，金石家，山東濰縣人，長期供職翰林院，酷愛金石文字的搜集與考證，曾向當時著名學者阮元求教質疑，並與何紹基、吳式芬、李方亦等許多金石學者互相切磋。他不惜巨資搜集古印、古陶、青銅器等，藏有商周銅器二百三十五件，秦漢器物八十餘種，以及秦漢刻石、各種古錢、陶、瓷、磚瓦、碑碣、造像、古籍、書畫等精品達萬件以上。他集有三代及秦漢印七千餘方，故名其樓曰「萬印樓」，因藏有商周古鐘十一件，又名「十鐘山房」。他收藏的毛公鼎內壁銘文多達四百九十七字，馳名中外。著有《十鐘山房印舉》、《封泥考略》、《簠齋藏古目》、《簠齋傳古別錄》、《簠齋古金錄》、《簠齋金文考釋》、《簠齋藏鏡》等十餘種。

愛新覺羅盛昱（1850—1899 年）是清晚期著名的金石圖書藏家，廣泛收藏金石、書畫、古銅、瓷玉、古錢等。他從怡親王載垣後人、潘祖蔭後人等處購藏或交換部分藏品，經常出入廠肆購買古玩，甚至到打磨廠、興隆街等外地書賈雲集的早市選購藏品。宋本七十卷之《禮記注疏》、《杜詩黃鶴注》、《舊鈔儒學警悟》等都是這樣辛苦揀選所得。他的鬱華閣以所藏宋本《禮記》四十本，蘇軾、黃庭堅合璧的《寒食帖》，刁光胤《牡丹圖》為「三友」。去世後姪子善寶

繼承了他的收藏，1912 年後將鬱華閣所藏名畫圖書陸續賣出，引起羅振玉、傅增湘、張元濟為代表的津滬藏書家、書賈的騷動爭奪。

清代中晚期嶺南的廣州等地出現了一批收藏家，主要分為兩類，一類是巨商富豪。廣東十三家洋行是官方指定與外商交易的壟斷商戶，獲利豐厚。十三行出身的潘正煒（1791—1850 年）、伍崇曜（1819—1863 年）、潘仕成（1804—1873 年）、伍德彝（1864—1928年）和經營鹽業的孔廣陶（1832—1890 年）等廣東籍富商，依靠殷實的財力建立起數量可觀的圖書和書畫收藏。另一類是官僚士大夫，如曾任湖廣總督的吳榮光（1773—1843 年）、曾任戶部郎中的葉夢龍（1775—1832 年）、曾任江蘇巡撫的梁章鉅（1775—1849 年）、曾任南海縣令的裴景福（1854—1924 年，安徽霍丘人，但長期在廣東為官）等，都以圖書、金石、書畫收藏著稱。另外還有文人收藏家如文學家梁廷楠（1796—1861 年）、篆刻家何昆玉（1828—1896 年）及其弟書畫家何瑗玉等，但他們實力較弱，收藏的數量無法和上述巨商、官僚相比。

華南成為書畫收藏的聚集地之後熏陶了本地的藝術家，並因為與西洋、日本等交往較多，刺激了中西融合的「嶺南畫派」的出現。如高劍父少年時就曾臨摹研究伍德彝家鏡香池館收藏的宋元繪畫，十七歲時又得伍家資助到澳門格致書院就讀，跟隨法國傳教士麥拉學習素描。

這一時期廣東代表性的收藏家有：

潘啟（1714—1788 年），又名潘振承，福建人，青年時自閩入粵從事海外貿易，曾三次往呂宋販賣絲茶。先為十三行陳姓行商經營商業，後於乾隆七年（1742 年）左右向清政府請旨開設同文行，獨立成為行商老闆。由於眼界開闊、經營有方，潘被外國商人稱為「最可信賴的商人」，外國商人經常預付定金給潘啟，最多一次預付款達

到六十萬兩白銀。1753 年，潘啟與英國東印度公司做成一筆貿易數額相當大的生意：生絲一千一百九十二擔、絲織品一千九百匹、南京布一千五百匹；僅生絲一項貿易額就達到二十多萬兩白銀。到 18世紀 60 年代初，他成為廣州洋商首富。他的孫輩潘正煒是廣州最負盛名的書畫、璽印鑒藏家之一，著有《聽帆樓書畫記》、《聽帆樓古銅印匯》、《聽帆樓法帖》等。《聽帆樓法帖》記錄了他收藏的唐以來九十七位名家的書法作品。《聽帆樓古銅印譜》是他從所藏一千七百餘枚古銅印中挑選精品拓刻而成，輯有官印一百七十七枚、私印八百六十枚。

孔廣陶是廣州人，家族以經營鹽業起家，歷數代而積為巨富，其父孔繼勛是嘉慶二十三年（1818 年）舉人，道光十三年（1833 年）進士，入選翰林院庶吉士，散館授編修。孔繼勛性喜讀書、藏書，於古人書法名畫尤其珍愛，每見精品即購以歸，藏於家中岳雪樓。孔廣陶在父親的基礎上進一步擴大收藏，藏書處稱「三十三萬卷書堂」，以收藏武英殿刻本書籍出名，其中最巨者為殿本《古今圖書集成》。據說是孔廣陶斥巨資買通宮中太監秘運出來的。唐吳道子《送天王圖卷》、唐貞觀年間《藏經墨跡冊》等也曾為孔氏家族珍藏。他另有許多古錢幣、古璽印藏品，曾著錄《泉譜》、《清淑軒錢譜》、《明清畫家印鑒》、《岳雪樓書畫錄》、《岳雪樓書鑒真法帖》等。光緒三十四年後，清政府鹽法改制，易商辦為官辦，孔家由此中落，藏書亦漸次散出。宣統元年羅振玉偕日本人藤田豐八選取岳雪樓精本售往東瀛，其後廣東按察使蔣式芬、提學使沈曾桐、按察使王秉恩和上海、北平書商也前來採購。1912 年，岳雪樓剩餘精品全被康有為買去，納入他的萬木草堂藏書。

與孔廣陶「岳雪樓」並稱「廣東四大藏書樓」的還有伍崇曜「粵雅堂」、潘仕成「海山仙館」、康有為「萬木草堂」。伍崇曜的祖父

在乾隆時期就開始經營怡和洋行，嘉慶十八年（1813 年）在其父伍秉鑒手中成了十三行首席商行，家資巨富讓他得以收藏眾多圖書。潘仕成（1804─1873 年）也是十三行巨商，海山仙館中所藏金石、古帖、古籍、古畫號稱「粵東第一」，但 1871 年產業破敗，海山仙館也在 1873 年被查抄。民國初年康有為萬木草堂以圖書收藏著稱，據《南海珍藏宋元明書目》所載，計有宋刊十四種（四百二十八冊）、元刊九種、明刊二百三十二種，共五萬餘冊，又收有南海孔氏三十三萬卷樓舊藏及新購新學、西學之書。康有為去世後，藏書大部分為廣西大學圖書館、鎮江圖書館、香港中文大學圖書館等所獲。

六、「收藏家」一詞的誕生

唐代的張彥遠用泛泛之詞「好事者」稱呼書畫收藏者，到了宋代米芾區分了「好事者」和「賞鑒家」，用後者形容那些有眼界、能力和修養的收藏者，具有褒義。元末文人藏家、畫家陶宗儀〈敘畫〉、吳鎮題畫詩〈李成江村秋晚〉中有了「鑒賞家」一說，也是指那些具有文化修養和鑒別能力的文人學者。清代乾嘉時文人洪亮吉的〈開成石經聯句並序〉一文中出現了「鑒藏家」這一概念，是指善鑒定和收藏之人。

清代有了「收藏家」一詞，張廷玉等所撰《明史》中提到「收藏家」搜求董其昌作品。這是一個中性的概念，指那些擁有較多書畫、圖書、金石等的家族或個人，不一定出身文人士大夫階層，也可以是普通商人、古董商或任何行業的人。

端方

清朝最後一位收藏家

　　作為收藏家，端方的經歷顯示了 19 世紀末 20 世紀初中國收藏文化演變的戲劇性場景。他是滿族高官，卻因從小接受漢文化的熏陶而喜愛金石書畫。他曾經在海外考察收藏古埃及文物並試圖創辦近代博物館，他的收藏經歷既是對傳統士大夫收藏的總結，也開啟了現代公共收藏的先河。端方最終在 1911 年辛亥革命中死於非命，他的眾多收藏隨後散落到世界各地。[55]

　　端方（1861—1911 年）是滿州正白旗人，姓托活洛氏，字午橋，號匋齋，堂名寶華盦。他自幼過繼給伯父桂清為子，桂清為慈禧親信、同治皇帝的老師。端方又因為翁同龢和剛毅的保薦，得到光緒帝的賞識，戊戌變法期間曾任農工商總局督辦，甚至在梁啟超流亡海外時還與之暗通款曲。變法失敗後，端方主持的農工商總局被撤銷，端方也被革職，據說靠送古董給榮祿和李蓮英逃過一劫。

　　1899 年端方被重新啟用到陝西當官。1900 年八國聯軍進入北京時，一方面他在北京的住宅遭到劫掠，所藏大量碑刻字畫被搶，曾獲端方救助的一位傳教士為此特別致電美國駐華公使康格請其派兵往端家提供保護，幫他追回部分被搶走的藏品；另一方面慈禧、光緒逃難西安時，作為代理陝西巡撫的他護駕得力，博得「勇於任事」、「不畏繁難」的印象，此後慈禧對他屢加提拔，成為一方大員。

　　端方思想開放、雅好文玩，與漢族官僚關係良好。張之洞先後三次保舉端方擔任湖北巡撫、代署湖廣總督、直隸總督，尤其最後一次，是在臨終前的病榻上上書力薦。在當時辦理洋務的浪潮中，他曾先後創立湖南、湖北、江蘇三省的第一所現代公共圖書館，設立兩江地區（江蘇、安徽、江西）最早的法政學校和商業職業學校。他也是中國最早的公共幼兒園和公共

55　劉娜：〈端方收藏研究〉，《中國美術館》，2012 年第 6 期，頁 37–41。

動物園的創辦者，籌辦了中國第一次商品博覽會，派出包括宋慶齡在內的第一批公費女留學生，主持收購丁氏八千卷樓藏書歸江南圖書館，避免這批珍貴古籍流失海外。

　　在私人收藏領域，端方也可謂清朝最後一位重要收藏家。受到那個時代文人普遍的金石收藏考據風氣的影響，端方初入仕途做京官的時候就已經出現在文人雅士鑒賞收藏的聚會中，可見他的學識和收藏已得到認可。外放到陝西後，當地新出土的銅器、磚瓦、璽印等讓他的收藏迅速擴大。清光緒二十七年（1901 年），陝西省寶雞鬥雞台出土商代青銅器一批共十九件就為端方所得。

　　根據《匋齋吉金錄》、《匋齋吉金續錄》、《匋齋藏石記》、《匋齋藏磚記》、《匋齋藏印》、《匋齋古玉圖》、《壬寅消夏錄》等所載，他的金石書畫收藏合計約三千六百餘件，此外還有數以千計的碑帖拓本和善本古籍，他的藏品無論數量、質量都是那個時代的頂尖水準。所藏毛公鼎、索靖《出師頌》、摹顧愷之《洛神賦圖》、王齊翰《勘書圖》（又名《挑耳圖》）、董源《夏山圖》、米友仁《雲山得意圖》、倪瓚《水竹居圖》、宋拓《化度寺碑》、宋刊本《資治通鑒》都是後來藏家追求的珍寶。研究《紅樓夢》的學者對端方也不會陌生，端方所藏清代《紅樓夢》版本與其他版本的差異一直是紅學家研究的話題，小說家張愛玲為此曾寫文章論述。

　　隨着官位的提高，權勢和金錢讓他可以「金石之新出者，爭以歸余，其舊藏於世家右族，余亦次第收羅得之」，[56] 如黃易、吳大澂、孔廣陶的一些舊藏就為他所得。毛公鼎早在清朝道光年間就在陝西岐山周原出土，古董商人聞名而來，以白銀三百兩購得，但運鼎之際被另一村民董治官所阻，古董商就以重金行賄知縣，從縣府取得毛公鼎。咸豐二年（1852 年）北京金石學家、收藏家陳介祺從西安古董商蘇億年那裏購得，陳介祺病故後其後人賣出

56〔清〕龔錫齡：〈匋齋藏石記序〉，《續修四庫全書》史部第 905 冊，清宣統元年（1909 年）石印本。

此鼎，歸兩江總督端方所有。

除了出資購買，還有下級和富商贈送這兩個途徑。他也常和同好交換藏品，如完顏景賢藏有虞世南書《破邪論》跋，他便以自己所藏虞世南《孔子廟堂碑》拓本、《汝南公主墓誌銘並序》墨跡本贈之，使完顏氏得以「三虞」為堂號，換得完顏所藏的四明本《華山廟碑》，成就一段收藏佳話。

調任湖北巡撫之後，公務之餘端方常常和同僚、幕友品鑒古物，分享金石收藏之樂，許多端方舊藏拓本上的第一個題識者都是當時任湖廣總督的張之洞。而在他的幕府，每隔幾天就有一次品賞茶會，許多幕客都是當時的知名文人和鑒賞家，如李葆恂、褚德儀、王瓘、張祖翼等都曾在端方收藏的書畫、碑帖上題簽。端方還曾於 1904 年挑選一批中國文物參加美國聖路易舉辦的世界博覽會。

1905 年端方等五位憲政大臣受命出國考察，他還不忘在柏林手拓《沮渠安周造佛寺碑》孤本以歸。這塊石碑清末在新疆出土，為德國人所得，後毀於第二次世界大戰中。他在考察回國路上特意到埃及首都停留一天搜集埃及文物，例如現藏於中國國家博物館的托勒密王朝彩繪木棺和藏於北京大學賽克勒博物館的古王國時期的石碑，還將埃及古刻製成拓片分贈親朋。[57]

在海外參觀了各國博物館，對西洋博物館的宗旨和展示文化有所了解，他進而接受了收藏為公共性、公益性的理念，一心打算在中國創建博物院，並將自己的藏品捐贈出去。實際上他在兩江總督任上就嘗試把所獲碑石、墓誌擺放在庭院供來賓觀賞。1905 年，張謇創辦中國第一家公共博物館——南通博物苑，他也給予大力支持，並以包括古埃及石碑在內的七十件文物相贈。他設想要在江寧開設博物院，可惜後來因為調任直隸總督而不了了之。1908 年他還曾提供藏品參加英國皇家亞洲文會在上海舉辦的「中國古代瓷器與藝術品展」。

端方和法國漢學家伯希和（Paul Pelliot, 1878-1945）、日本學者內藤湖

57 顏海英：〈國家博物館的古埃及文物收藏〉，《中國歷史文物》，2006 年第 4 期，頁 35－40。

南等都有交往，是最早意識到敦煌千佛洞經卷價值的國人之一。1909 年在北京、南京、上海等地為法國國家圖書館採購中文圖書的伯希和曾拜訪端方，展示了自己隨身攜帶的一些敦煌經卷，端方當即要求購買一部分，未果之後叮囑伯希和出版經卷圖錄以後寄給自己一本，並強調說「此中國考據學上一生死問題也」。[58] 也就是在他的介紹下，北京的金石藏家和學者才在招待伯希和的宴會上一睹敦煌經卷，紛紛為這批文物的流失扼腕不已。

　　宣統元年端方剛調任直隸總督，因在慈禧出殯之時拍照驚擾隆裕皇太后而被政敵攻擊罷官。他對此反應平靜，之後全力投入金石研究，1911 年想以所藏金石書畫和古器在京城琉璃廠附近捐設一座私人博物館，可惜隨後與袁世凱同被重新啟用從政，在督辦粵漢、川漢鐵路大臣任上死於兵變，建博物館也就沒了下文。

　　端方的後人因家道中落，將收藏陸續賣出。他的家人曾在 1921 年左右將著名的毛公鼎典押給天津俄國人開辦的華俄道勝銀行，到期後無力贖回，輾轉為北洋政府交通總長、大收藏家葉恭綽購得，後入藏台北故宮博物院。1924 年他家又將《挑耳圖》、陝西寶雞鬥雞台出土的十九件西周青銅器以約二十萬兩白銀的價格轉讓給美籍學者、古玩商福開森。福開森以 30 萬美元把這十九件青銅器售與紐約大都會藝術博物館，又在創辦金陵大學後，於 1933 年將包括《挑耳圖》在內的近千件中國文物捐贈給自己曾經任職的金陵大學，現歸南京大學收藏。

58 沈紘譯：〈伯希和氏演課〉，《敦煌叢刊初集》第 7 冊，台北：新文豐出版公司，1985 年，頁 198－208。

第一章

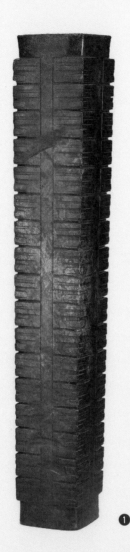

① 玉琮，高 47.2cm，上端寬約 7.7cm，下端寬 6.8cm，孔徑約 4.2cm，良渚文化晚期（約公元前 2500－公元前 2200 年），台北故宮博物院。

② 鷹紋圭，30.5 x 7.2cm，山東龍山文化晚期（約公元前 2300－公元前 2000 年），台北故宮博物院。這件玉器顯示了中國古代收藏文化中最有趣的一面：許多收藏家頑強地想要在藏品之上留下自己的印記，尤其是要強的乾隆皇帝，他不僅在書畫上留下眾多題跋和印章，還讓工匠在這件數千年前的玉器上雕刻上自己的印章「古稀天子」和題詩，在詩歌中他猜測這是商周時候的物品，還反思了自己「好古」的癖好，以先賢召公訓誡的「不矜細行，終累大德」自省。這件距今四千多年的龍山文化玉器在周代被稱為「圭」，在祭祀或朝拜時貴族將它的刃部朝上捧握，上面雕刻的鷹可能是這個部落信奉的神靈或圖騰，中段的兩面有淺浮雕的紋路，在當時還加配了木座，擺放在乾隆居住、辦公、休閒的書房等地方。

③ 三連璧，長 8.62cm，松黑地區出土，約公元前 5000 至公元前 3500 年，台北故宮博物院。

④ 彩陶壺，34cm，馬家窯文化半山時期（約公元前 2650－公元前 2350 年），C. Charlotte 和 John C. Weber 捐贈，大都會藝術博物館。

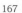

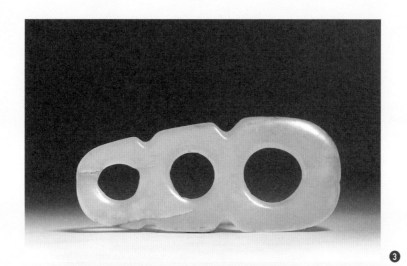

❸

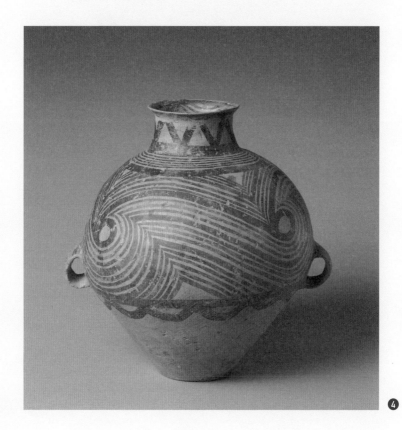

❹

第二章

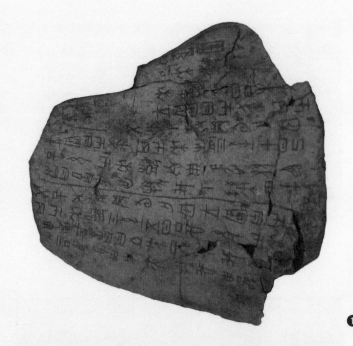

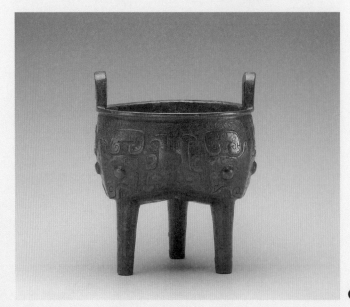

① 卜骨，商王武丁時期，傳河南安陽出土，中國國家博物館。

② 亞鼎，青銅，高 20.5cm，商代晚期或西周早期，台北故宮博物院。

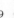

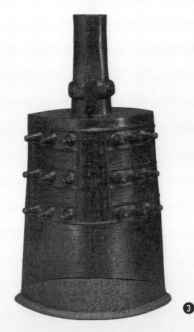

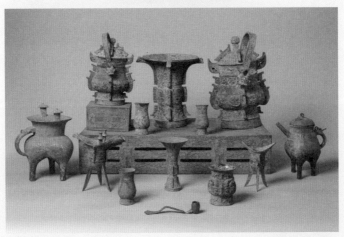

③ 宗周鐘，青銅，高 65.6cm，西周晚期（公元前 9 世紀中葉－公元前 771 年），台北故宮博物院。

④ 青銅夔蟬紋青銅禁和酒器一套，青銅，西周，1901 年陝西鳳翔寶雞縣鬥雞台出土，大都會藝術博物館。

　　包括禁一、觶四、卣二（一帶座）、盉一、觚一、斝一、尊一、爵一、角一、勺一，共十四件青銅器。西周文獻記載放置酒器的器座有禁（有足）、棜（無足）兩種，分別是大夫和士在正式場合使用的。1901 年陝西寶雞縣鬥雞台出土了西周時期帶棜禁的酒器一套。其中棜禁長寬高為 89.9cm、46.4cm、18.1cm，前後兩面、左右兩側都有長方孔，四周有夔紋裝飾。端方得到這套青銅器後極為重視，曾經拍照並記錄在所著《匋齋吉金錄》（1908 年）中。1924 年端方後人將這套酒器十三件和一件妣己觶、六件青銅杓一起託福開森（John Calvin Ferguson）賣給紐約大都會藝術博物館。

第三章

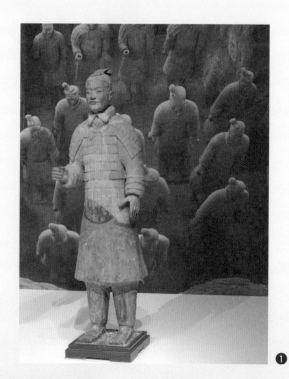

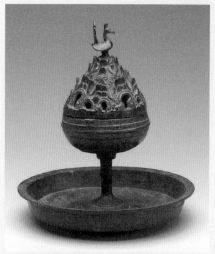

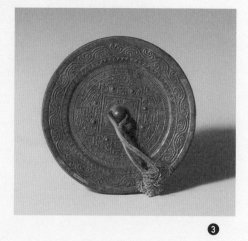

① 秦始皇兵馬俑及俑坑照片，中國國家博物館。

② 博山爐，高 26.8cm，漢代，台北故宮博物院。

③ 博局紋鏡，青銅，直徑 14cm，西漢末東漢初，台北故宮博物院。

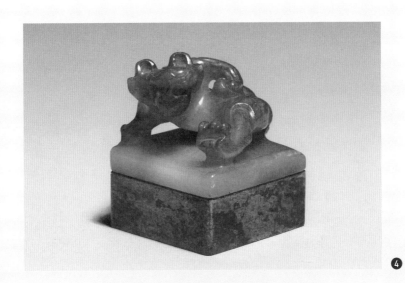

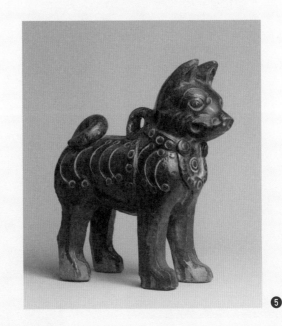

④ 玉圖章，高 2.8cm，寬 2.3cm，漢代，台北故宮博物院。

⑤ 綠釉陶狗，陶器，26.7 x 11.4 x 24.1 cm，東漢，Stanley Herzman 捐贈，大都會藝術博物館。
　　這些墓葬器物對當時的人來說是「實用」器物，並不當作收藏品，但是 20 世紀初它們成了
　　歐美和中國收藏家、博物館追求的藏品。

第四章

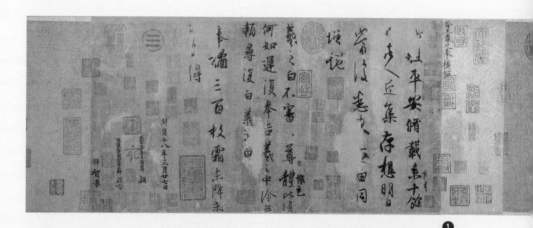

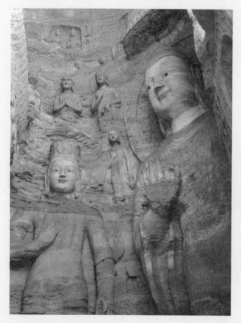

① 王羲之「平安」、「何如」、「奉橘」三帖卷（唐人雙鉤摹本），紙本行書，24.7 x 47.3cm，台北故宮博物院。

三帖裱於一紙之上，前四行為平安帖，次三行為何如帖，最末二行為奉橘帖，是給親友贈送橘子並附上此信說「奉橘三百枚，霜未降，未可多得」。王羲之所寫慰問酬對的尺牘在生前已經被人收藏，可見時人的重視。南朝喜好收藏王羲之信札的帝王權貴，文人僧侶常將其零散尺牘裱背成一定長度的手卷。這一書跡可能是隋唐時人以雙鉤廓填臨摹所成。

② 大同雲岡石窟，北魏。

③ 赫連子悅和邑義五百餘人造像碑，石灰岩雕刻，東魏（533－543 年），大都會藝術博物館。

④ 彩繪石雕佛頭像（南響堂山石窟），石灰岩雕刻，39.4 x 25.4 x 30.5cm，北齊（565－575 年），Albert Roothbert 夫婦捐贈，大都會藝術博物館。

⑤ 彩繪陶駱駝俑，陶器上色，24.8 x 24.1cm，北魏／北齊（6 世紀中期至晚期），大都會藝術博物館。

第五章

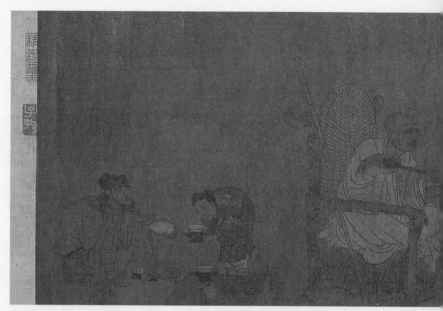

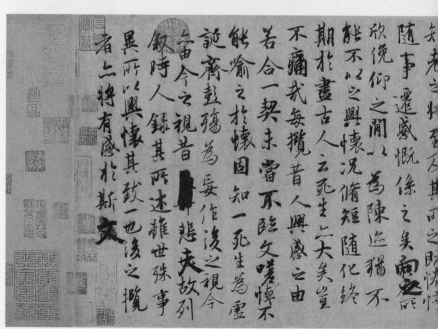

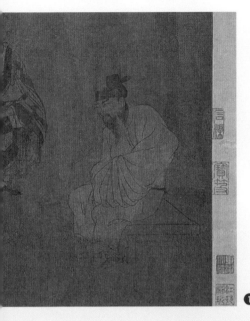

① 南宋摹本《蕭翼賺蘭亭圖》，絹本設色，27.4 x 64.7cm，南宋，台北故宮博物院。
②「熹平石經」殘石，石刻，東漢熹平四年至光和六年（公元 175－183 年），中國國家博物館。
③ 馮承素摹《蘭亭序》，紙本行書，24.5 x 69.9cm，唐代，故宮博物院。

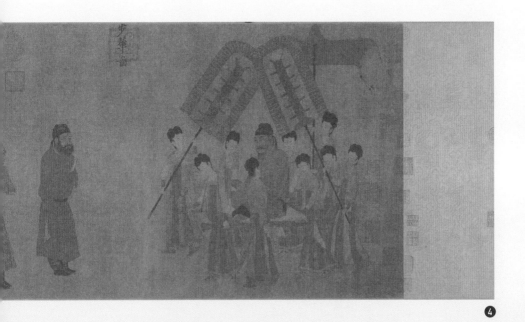

❹

❺

❹《步輦圖》卷，絹本設色，38.5 x 129cm，閻立本，唐代，故宮博物院。
❺《簪花仕女圖》卷，絹本設色，46 x 180cm，周昉，唐代，遼寧省博物館。

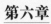

第六章

①

❷

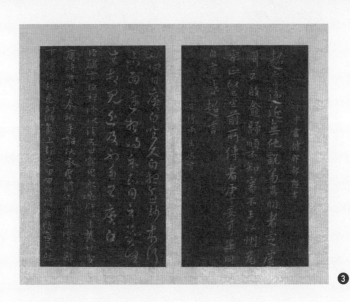

❸

① 《聽琴圖》，軸，絹本設色，147.2 x 51.3cm，北宋，故宮博物院。

　　這可能是北宋畫院畫家描繪趙佶彈琴、臣僚聽琴的場景。松下彈琴者黃冠緇服作道士打扮，坐在石墩上雙手撫琴撥弄，左一人紗帽綠袍，拱手端坐傾聽，右一人紗帽紅袍，俯首側坐，一手反支石墩，一手持扇按膝，似乎陶醉在琴聲中若有所思。

② 《祥龍石圖》，絹本設色，53.8 x 127.5cm，趙佶，北宋，故宮博物院。

③ 晉郗超《遠近帖》、晉王廙《廿四日帖》，35.8 x 43.6cm，北宋，台北故宮博物院。

第七章

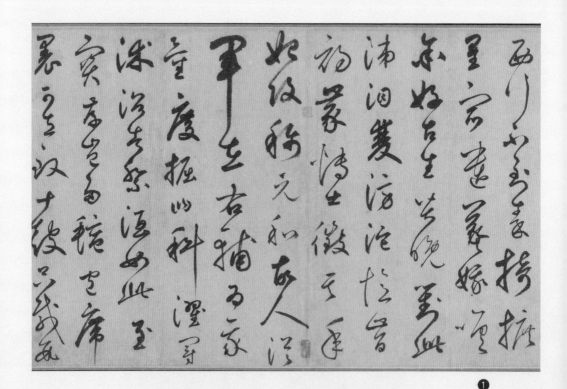

① 草書韓愈《石鼓歌》卷（局部），紙本墨跡，行書，45.7 x 1186.7cm，鮮于樞，元代（1301年），John M. Crawford 捐贈，大都會藝術博物館。

戰國時代的這一組石鼓在唐代貞觀時期被發現後，引起書法家、文人研究探討的興趣，韋應物、韓愈都曾撰寫《石鼓歌》，認為這是周宣王時期的刻石。宋代文人在考證石鼓來歷之餘，也開始從書法角度給予重視。韓愈所作的《石鼓歌》也成了後世書法家經常書寫的文字內容，如元人鮮于樞、清人張照都有傳世作品。釋文為：「（孔子）西行不到秦，掎摭星宿遺羲娥。嗟余好古生苦晚，對此涕淚雙滂沱。憶昔初蒙博士徵，其年始改稱元和。故人從軍在右輔，為我度量掘臼科。濯冠沐浴告祭酒，如此至寶存豈多。氈包席裹可立致，十鼓只載數（駱駝）。」

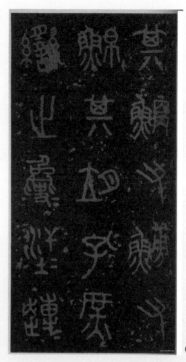

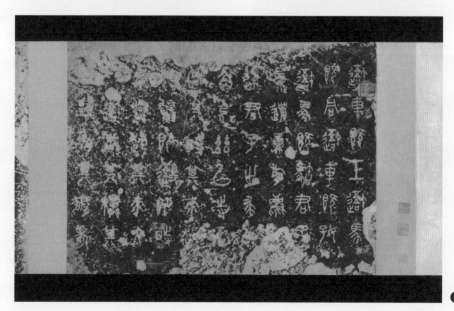

② 《石鼓文》中權本（局部），紙本墨拓，每頁 28 x 14.5cm，北宋，三井紀念美術館。

③ 《石鼓文》明拓本（局部），紙本墨拓，419 x 653.4cm，明代（17 世紀），翁萬戈夫婦捐贈，大都會藝術博物館。

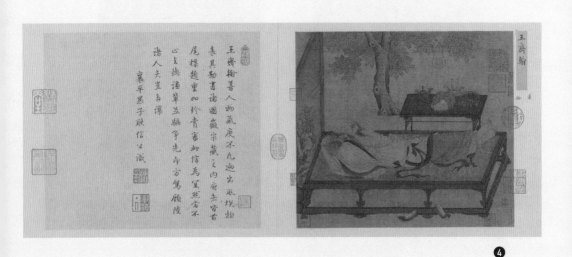

❹

④《槐陰消夏圖》，冊頁，絹本設色，25 x 28.5cm，宋代，故宮博物院。

　這幅作品可能是描繪一位隱士在盛夏的綠槐濃蔭下高臥的場景，頭後側的屏風上描繪的似乎是寒林雪景圖，條案上羅列着香爐、蠟台、水洗之類文房用具，還包裹着幾件書畫手卷。體現出當時書畫已經成為文人生活經常接觸的一部分。

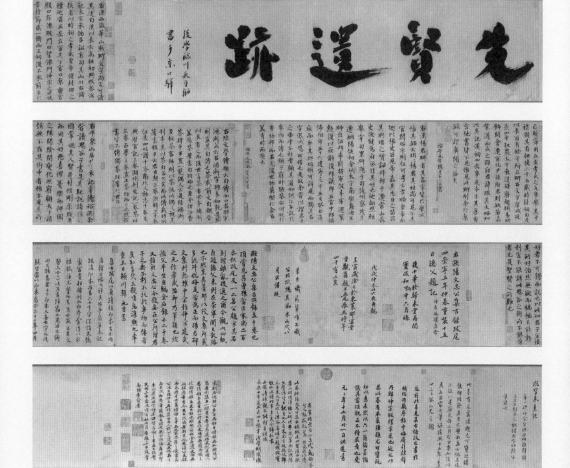

⑤ 歐陽修《集古錄跋》，紙本墨筆，27.2 x 171.2cm，北宋（1064 年），台北故宮博物院。
　　歐陽修開北宋金石學研究風氣，利用公職之便廣泛觀覽公私收藏，收集歷代金石拓片達千
　　卷，掇拾其中可正史學缺誤的作品，分析其異同，輯成《集古錄》十卷。

⑥《黃州寒食詩帖》（局部），紙本行書，34.2 x 18.9cm，蘇軾，台北故宮博物院。

蘇東坡在世時名滿天下，書法作品已經被當時人收藏。即使宋徽宗時嚴厲禁止蘇軾詩文的傳播出版，人們仍然偷偷保存有關遺跡。《黃州寒食詩帖》在書法史上影響很大，被稱為「天下第三行書」。黃庭堅在此詩後跋稱：「此書兼顏魯公、楊少師、李西台筆意，使東坡復為之，未必及此。」

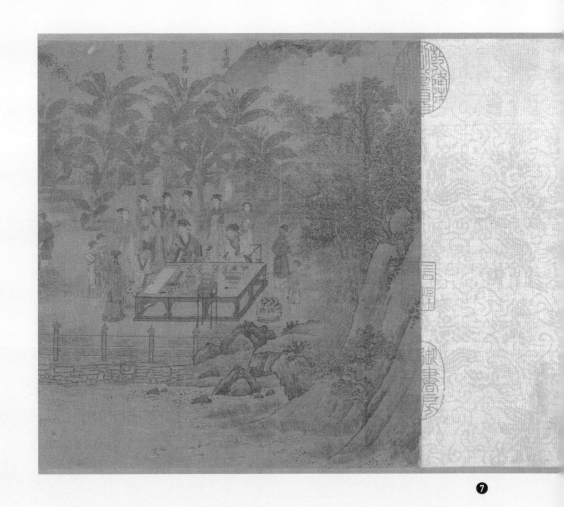

❼

⑦《西園雅集圖》卷（局部），絹本設色，24.6 x 203cm，劉松年，南宋，台北故宮博物院。

元祐二年（1087年）秋，駙馬都尉王詵邀蘇軾、蘇轍、黃庭堅、秦觀、陳師道、張耒、李之儀、晁補之、蔡天啟、李公麟、米芾、蔡肇、鄭靖老、王欽臣、劉涇，以及僧人圓通、道士陳碧虛等友人雅集，或題詩作畫，或賞畫吟詩。名畫家李公麟繪《西園雅集圖》留念。此後這一主題成了許多畫家描繪的經典題材。如這件南宋畫家劉松年的長卷描繪了當時人們在府邸花園中雅集品賞古玩、賦詩作畫的場景，桌案自右至左依次是李之儀、王詵、正在寫字的蘇軾、蔡天啟。王詵因為和蘇軾交好，後來也被貶謫。

⑧

⑧《紫金研帖》，紙本行書，28.2 x 39.7cm，米芾，北宋，台北故宮博物院。

　　釋文：「蘇子瞻攜吾紫金研去，囑其子入棺。吾今得之，不以斂。佳世之物，豈可與清淨圓明本來妙覺真常之性同去住哉。」此帖記錄了米芾與蘇軾交遊的趣事：早年蘇軾對後學米芾的書法稱譽有加，兩人時有詩文往還。1101 年蘇軾從貶謫之地回京途中拜訪在真州（江蘇儀徵）的米芾，米芾拿出所藏謝安《八月五日帖》請蘇軾題跋，離開時蘇軾攜走米芾所藏紫金硯。一個多月後，蘇軾卒於常州，米芾聞訊追回硯石，希望它能傳世。

⑨《米顛拜石圖》，紙本設色，126.2 x 52.8cm，任伯年，清代（1882 年），中國美術館。

第八章

周旋　身載諸支長　得此身脱拘攣　篆蛟龍縷安　畫眠怡亭者　臺駕驚濤可　時到眼前釣　已沈泉張羨荷　煙東坡道人　見寒溪有炊　餜不餘餫曉　妍野僧早旱

① 《自書松風閣詩卷》（不含題跋），紙本墨跡，32.8 x 219.2cm，黃庭堅，北宋，台北故宮博物院。

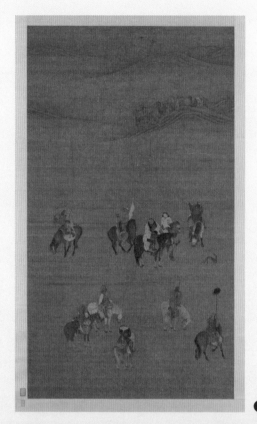

②

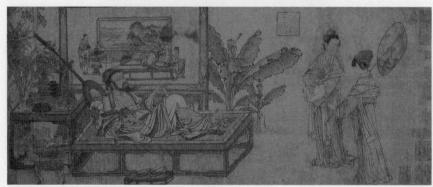

③

②《元世祖出獵圖》，絹本設色，82.9 x 104.1cm，劉貫道，元代（1208年），台北故宮博物院。

③《消夏圖》，絹本設色，29.3 x 71.2cm，劉貫道，納爾遜－阿特金斯藝術博物館。

　　金末元初的北方畫家劉貫道曾在元朝御衣局擔任宮廷畫家，在這幅畫裏他描繪了一位富貴的文士的消夏場景，身側的四足小几上有盛放着水果的「冰盤」，身後的桌上的器物分為三類：一類是案頭賞玩、裝飾之物，如插着靈芝的長頸瓶、掛着小青銅編鐘的樂器架，可見他也是一個雅好收藏之人；一類是喝茶所需的荷葉蓋罐、湯瓶和一摞蓋托；一類是文房用品，如辟雍硯、一包書卷或書畫手卷。

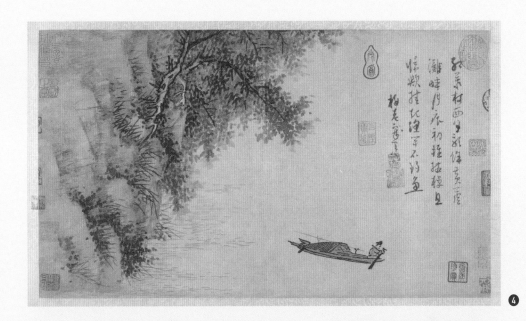

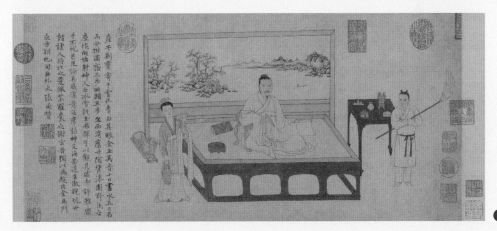

④《蘆灘釣艇圖》，紙本設色，31.1 x 53.8cm，吳鎮，元代（1350 年），John M. Crawford 捐贈，大都會藝術博物館。

⑤《張雨題倪瓚像》，絹本設色，28.2 x 60.9cm，元代，台北故宮博物院。

　　畫中的倪瓚是典型的文人收藏家，他家裏的屏風上是元代風格山水畫，桌子上陳列着古雅的香爐、筆擱之類文房用品。倪瓚和張雨是至交，互相推崇。倪瓚在《題張貞居書卷》稱「貞居真人詩文、字畫，皆為本朝道品第一」。張雨在題跋中推崇倪瓚「達生傲睨，玩世諧諧」，並點出了他作畫的習慣和喜歡洗手的潔癖。

趙文敏与中峯禪師而法
喜禪悅之游曾畫歷代祖
師像莊於秀卅小禪寺然
皆梵澄和雜考不設色而為
此圖之尤佳氣主自領知為
內熹筆山　苕苕歆

曾見薩漢卷耗老此擢者意相
別耗如晶古杜雲发脈於此民快隆
禪世茅見也　　張熙儒尓

僧何與余仕京師久頗嘗與天竺僧
遊坡於羅漢像自謂有得此卷余十
七年前所作麤有古意未知領者
以為如何也庚申歲四月一日孟頫書

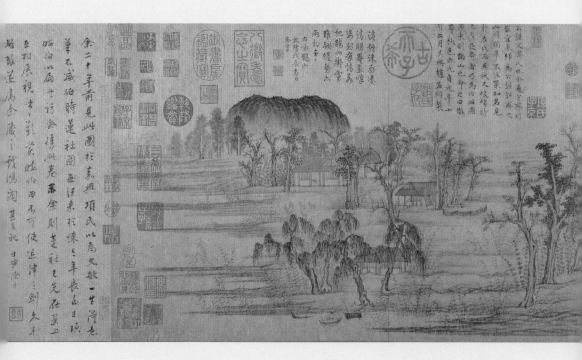

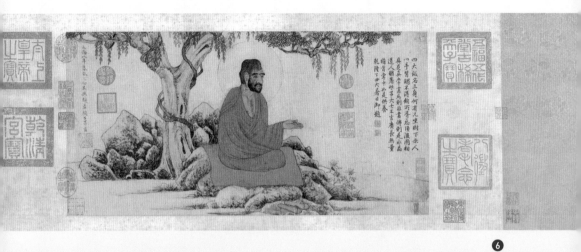

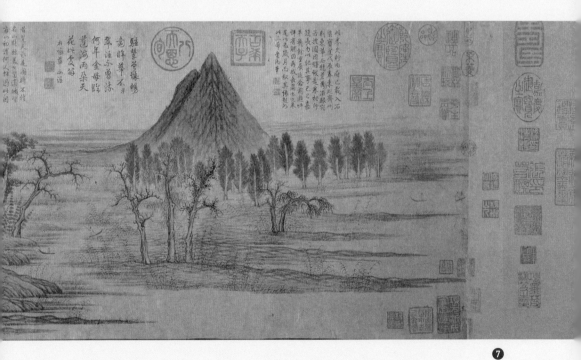

⑥《紅衣羅漢圖》，紙本設色，26 x 52cm，趙孟頫，元代（1304 年），遼寧省博物館。
⑦《鵲華秋色圖》，紙本設色，28.4 x 93.2cm，趙孟頫，元代（1295 年），台北故宮博物院。

第九章

① 黃銅鎏金敏捷文殊菩薩像，19.1 x 12.1 x 8.9cm，明代永樂時期（1403－1424 年），大都會藝術博物館。

　　至少從信奉佛教的皇帝武則天開始，帝王就在皇宮中收集與佛教信仰、儀式有關的「七寶」、佛像、舍利等，明代的永樂皇帝朱棣，清代的雍正、乾隆等也熱衷此事，這主要是從信仰和精神角度出發的供奉行為，到了近代人們才側重從文化、美術、財富角度對待這些文物藝術品。

② 五彩百鹿尊，瓷器，高 34.6cm，口徑 20cm，底徑 16.3cm，明代萬曆年間（1573－1620年），台北故宮博物院。

③ 青花梵文蓮花式盤，瓷器，高 5.9cm，口徑 19.2cm，底徑 5.6cm，明代萬曆年間（1573－1620 年），台北故宮博物院。

④《三陽開泰》，紙本設色，211.6 x 142.5cm，明宣宗朱瞻基，台北故宮博物院。

第十章

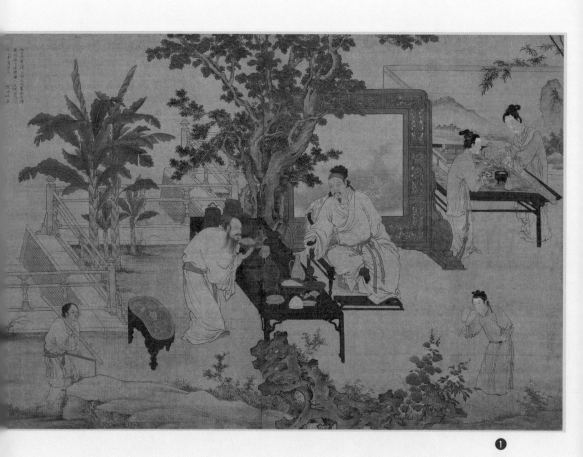

❶

① 《玩古圖》，絹本設色，126.1 x 187cm，杜堇，明代，台北故宮博物院。
 品鑒古玩的繪畫作品在明代後期明顯增多，這是因為品鑒古玩在當時的江南和北京的中上
 階層成了流行風尚。

❷ 黃公望《富春山居圖》上董其昌的題跋和乾隆等人的收藏印，故宮博物院。

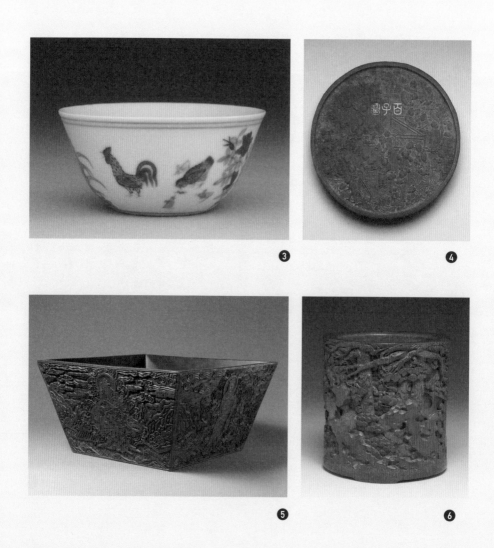

③ 鬥彩雞缸杯，瓷器，高 4cm，口徑 8.3cm，足徑 3.7cm，明代成化年間，台北故宮博物院。

④ 程君房百子圖圓墨，墨雕，直徑 12.6cm，明代，台北故宮博物院。

⑤ 剔彩二十八宿金曜四星君斗（道教儀式法器），漆器，16.5 x 32.4 x 32.7cm，明代嘉靖年間（16 世紀），大都會藝術博物館。

⑥ 雕竹仕女庭園筆筒，竹雕，高 16cm，口徑 16cm，明代，台北故宮博物院。

⑦

⑧

⑦《窠石平遠圖》，絹本墨筆，120.8 x 167.7cm，郭熙，北宋（1078 年），故宮博物院。
⑧ 項元汴跋王獻之《中秋帖》，小楷，故宮博物院。

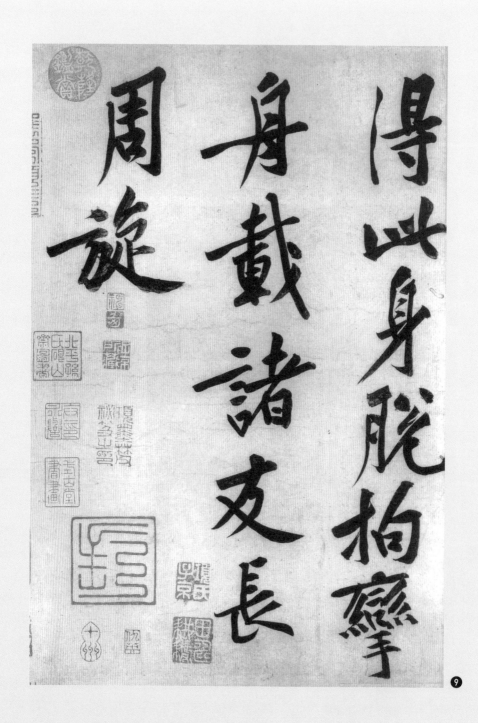

⑨ 黃庭堅《自書松風閣詩卷》上項元汴等人的鑒藏印，台北故宮博物院。

⑩《秋江圖》，紙本水墨，30.2 x 92.7cm，（傳）項元汴，明代（1578 年），John M. Crawford
捐贈，大都會藝術博物館。

　　這件用筆粗疏的作品類似草稿一樣，筆者更傾向於認為這種「粗疏」或許正是項元汴實際
繪畫能力的顯露，他的書法水平符合那個時代受到良好教育的文人的普通水準，但顯然並
不擅長繪畫。

第十一章

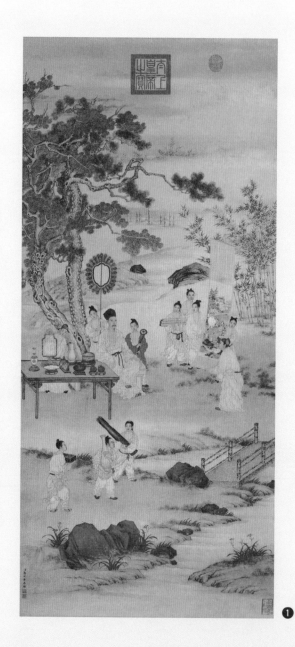

① 《弘曆觀畫圖》，紙本設色，136.4 x 62cm，清代乾隆時期（1736－1795 年），郎世寧，故宮
博物院。

這是傳教士畫家郎世寧創作的一件「畫中畫」，圖中身穿寬袍大袖便服的乾隆帝（弘曆）正
在庭院中欣賞自己收藏的古玩書畫，眼前三個侍者打開的是另一位官廷畫家丁雲鵬所作《洗
象圖》，描繪的是扮作普賢菩薩的乾隆皇帝正在觀看眾人給白象洗澡的場景。還有幾個童子
正在捧着畫軸、古琴、瓷瓶、寶匣走來，顯然乾隆皇帝要在此觀賞消磨一段時間。他身側
右手倚靠的方桌上擺放着九件古玩器物，有宋瓷、青銅編鐘、明宣德窯祭紅刻花蓮瓣紋滷
壺、漢墨玉牧羝器架等。

❷

❸

②《西清續鑒》，清代乾隆時期，台北故宮博物院。
③《欽定四庫全書簡明目錄》（集部），卷，紀昀，清代乾隆時期，台北故宮博物院。

第十二章

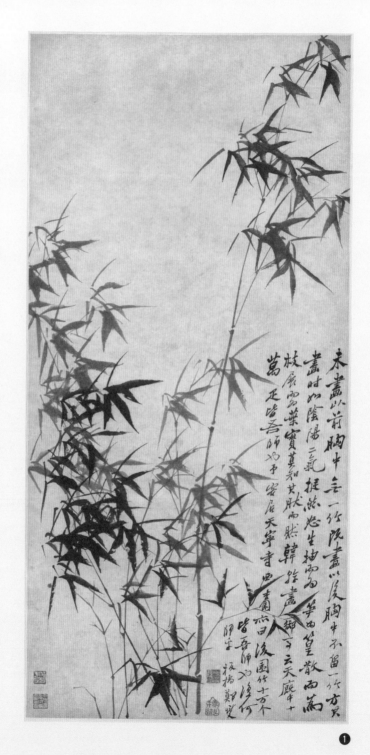

① 《風竹石圖》，紙本墨筆，120 x 60cm，鄭板橋，清代，安徽博物院。

近作三十八首
論畫雜詩二十四首
草堂一所君王賜隱服
還山送老資十志居然
千古事自書自畫自題
詩
唐朝絕藝推韓幹善
畫風駿霧髣髴此法
不傳留一語廄中良馬
是臣師
亞晉公游戲畫五牛最後
一匹金絡頭不比田家
晚晴候野塘浮鼻野風
秋
颭吹草低毳幕孤矮
卷胡瓊卓歇圖燕市昔

② 《為馬曰琯作論畫雜詩》（贈馬曰琯），十一開冊頁之一，紙本水墨，16.8 x 26.4cm，金農，清代（1754 年），John M. Crawford 捐贈，大都會藝術博物館。

徽州祁門馬氏家族從馬承運開始在兩淮經營致富，他的孫子馬曰琯（1687－1755 年）自小僑居揚州新城東關街接受文人教育，他一邊經營鹽業一邊和文人、官僚交往，與弟馬曰璐號稱「揚州二馬」，是當時著名的收藏家，累計有藏書十餘萬卷，建藏書樓數十間，命名為街南書屋、小玲瓏山館、叢書樓等。他聘請知名學者如厲鶚、陳撰、江賓谷、金農等先後館於其家，為其校勘、編次書籍。他也愛好書畫，與畫家金農、鄭板橋交好，袁枚形容馬曰琯「橫陳圖史常千架，供養文人過一生」。他曾獻書給朝廷用於編纂《四庫全書》，也熱心地方公益事業，乾隆帝南巡時聞其藏書、詩文之名，親駕其園並賜書。

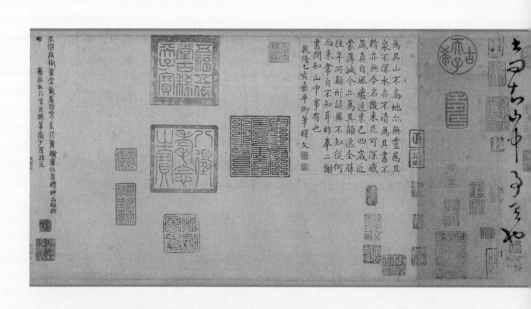

為其山不高地亦無靈焉其
泉不深水亦不清焉其書不
精亦無令名後來足可深感
藏真自風癲近來已四歲近
紫薄減全此為其顛逸全勝近
往年而顛形詭異不知從何
而來常自不知身昨昊二謝
書問知山中事有也
乾隆乙亥嘉平御筆釋文

香螺頭細楷法遒勁名山水嶽注且詳何
年跋語被割棄妙蹟無人能表張久置塵
櫝不輕意二十餘年埋夜光江南人家偶
搜訪又有遺墨傳瀟湘華亭博雅鑒審碻
言與蜀江為雁行急檢藏恍出觀覽印記
果是將軍藏氣韻告勳筆宕瀠佳武細楷
澄心堂千里勝境慇尺內卧遊徑老老可
忘性同鱗羽愛丘壑懍操桂橶驅蠃綢
軒窗茗蒼潭沉寥與二番終偶祥
歷巫峽暮
龍眠蜀江面藏我家二十餘年嘗行間見無失女題跋不知重
也近詩其瀟湘卧遊蜀江為董文敏跋云海上願中舍所藏兰卷存
四蜀澗懷之女賦蜀江為蜀江為文敏蜀江為蜀江為在信
楊李項賓大歌為余家蜀湘卷在陳子有泰政家蜀江為文之本
記印文歌兩者皆延又今緹敏永由休秘小印二卷常窗當
是陳中含為隆在京略見龍眠山莊一卷時細楷書名
與蜀江面已相較年年攀龍眠山莊面兔不可傳今載二卷蜀江
別江山層疊縱毫不道雅董臣法九龍仙秀瀟湘高則脫
略生奇行納二卷天為林麓映帶夕又不為稜稱客筆然跣
日正候蹟二來百余反冷間后界琲惟文綸周史上送跋得萬湘
康熙三十三年甲戌二月上旬除新晴餘墨本城五中古紛紅
面後得考拕蜀江面不膝欣快為賦畫句
摉红為水千峰對蜀江住發會心應不遠帆遲真沿渴濂
轍紫縈曹怖葉山層嶽四瀬無須冒險曉塘快日出東屯
西溪中畔泉廉丁丑九月廿七日己立冬三日吳爾學在士奇
戊寅原在士彙也
潘湘面為二有夫延世生之彙也
梅大畋西蘭布香書於簡翰齋江村古奇

宮狀風稍書金籤鷸藏家示從蕭繪藏帖眞蹟神品當珍
藝林稱巨寶元明華嗣子嘗諸史

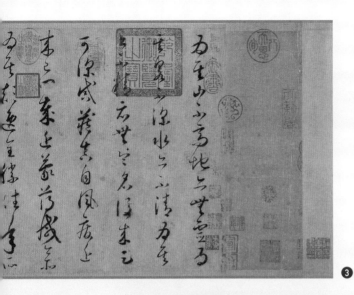

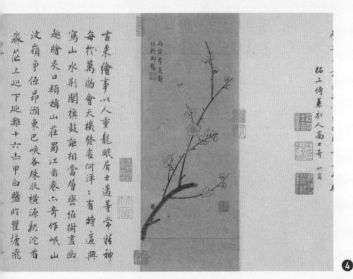

③《論書帖》，紙本墨跡，草書，38.5 x 40.5cm，懷素，唐代，遼寧省博物館。

④ 高士奇跋《李公麟蜀川圖卷》，弗利爾美術館。

高士奇最初得到這件《蜀川圖卷》後因為沒有前後題跋，不知道是誰所作，並沒有特別重視，直到二十多年後 1694 年得到傳為李公麟所作的另一作品《瀟湘臥遊圖》，看到上面董其昌的題跋說「海上顧中舍所藏名卷有四，謂顧愷之《女史箴》，李伯時《蜀江圖》、《九歌圖》及此《瀟湘圖》耳。《女史》在橋李項家，《九歌》在余家，《瀟湘圖》在陳子有參政家，《蜀江圖》在信陽王思延將軍家，皆奇蹤也」。他細看《蜀江圖》上果然有王延世、顧中舍的印章，對自己竟然能擁有兩件李公麟的作品極為興奮，題寫長詩記念此事。更巧的是，1697 年蘇州鑒藏家顧崧（字維岳）在揚州獲得《蜀江圖》前題後跋，買下後贈送或轉讓給了高士奇，高士其再次題詩記念此事。次年春合併裝裱後，1699 年 10 月他再次題跋記述圖畫和題跋合璧的故事，感歎：「人生天壤間，聚散離合，往往興歎。後之一覽者，幸相珍重，永存此一段良緣。」

⑤ 阮元題大理石插屏，大理石、木質框架，28.9 x 40cm，清代（19 世紀早期），G. Judith 和 F. Randall Smith 捐贈，大都會藝術博物館。

⑥ 山水扇面，紙本水墨，17.5 x 53cm，吳大澂，18 世紀末 19 世紀初，Robert Hatfield Ellsworth 捐贈，大都會藝術博物館。

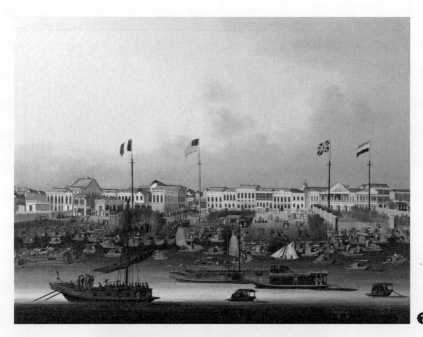

⑦ 《廣州十三行商館區和港口》，布面油畫，45.5 x 60cm，順呱（Sunqua），約 1830 年。

在澳門和廣州工作的藝術家順呱創作了許多賣給西方的外銷油畫，他的這張畫描繪了游弋廣州珠江水面的各國商輪和中國木船，岸上則是新建的做外貿生意的十三行的商號建築和商人繁忙的場景。外貿讓廣東富商的經濟實力大為增加，成為清晚期重要的收藏家群體。

⑧ 這張 19 世紀末的照片可能是外商拍攝的，可見當時的廣東富有人家以書畫裝飾自己的廳堂或書齋。

9

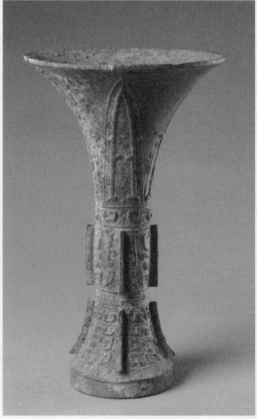

10

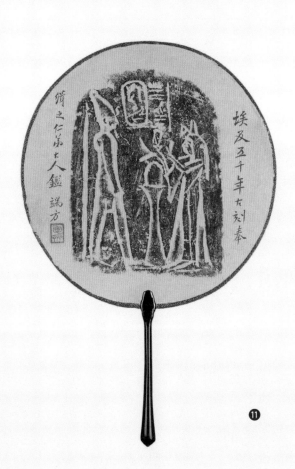

⑨ 端方肖像照，銀鹽紙基照片。

⑩ 青銅觚，青銅，高 21cm，1901 年陝西寶雞鬥雞台出土，西周（公元前 11 世紀晚期），大
都會藝術博物館。

　　觚是商代和西周早期常用的酒器，常常和爵配對使用。1901 年一位農民偶然挖出這套酒器
後，被時任陝西按察使的端方知悉並收藏。1924 年端方後人將包括這件酒器在內的二十件
青銅器託福開森賣給紐約大都會藝術博物館。中華民國臨時大總統選舉會，1911 年攝影。

⑪ 端方題跋埃及石刻拓片團扇，20 世紀初。

在長達數千年的歷史中，文物藝術品屬某個家族、個人或寺觀這樣的社會組織，但是近代啟蒙文化的影響、民族國家的建立導致了幾乎無所不管的近代國家體制的出現，每個國家的行政、立法、司法機構組成的龐大體系管控社會生活各個方面，它成為了文化藝術的終極保護人，建立了龐大的公立博物館、美術館、圖書館體系進行保存、展示和研究，制定了一系列法律規範人們的收藏行為。可以說，近代世界各國的政府成為各種文物藝術品最大的收藏者。

另一方面，藝術市場在近代也有長足發展，主要的商業都會中出現了各種古董行，全球化也讓中國的文物藝術品在近代大量進入歐美收藏家的視野，他們或者自己前來中國考察購藏，或者通過跨國經營的古董行買進藏品，中國收藏文化和海外收藏文化開始了新的對話和互動。

近現代之變：政府之力和市場之利

民國時期：制度和文化環境之變

　　政府成為文化的保護者，是啟蒙時代到來和民族國家建立以後，廣泛傳播並得到多數民眾接納的觀念。18 世紀以來誕生的民族國家的中央政府要比古代任何一個皇帝擁有更多的收藏，他們制定各種管制法律，建立和管轄眾多的圖書館、博物館、美術館，宣稱對地下埋藏的無數文物擁有所有權，成了各種文化遺產的管理者、維護者。

　　這期間，制度和文化環境的巨大變化包括：

　　首先，1911 年，辛亥革命宣告了延續二千多年的帝制結束，新建立的民國政府借鑒歐美日政體和觀念，搭建了新的制度架構和政府機構，對收藏和藝術市場影響最大的是國家文化事務管理體制的建立。1920 年代開始形成「地下古物概歸國有」的觀念，這與之前古玩屬私人所有的狀況相比是巨大的觀念變化。[1] 與此同時，珍貴稀有的文物也成為新興民族國家追溯輝煌歷史、宣揚民族精神、增強民族榮譽感和凝聚力的文化工具，這在知識分子群體和政府中逐漸成為主流認知，1927 年南京國民政府成立後更是如此，古物成了政府扶持的「國粹」的一個組成部分。[2] 抗戰前後民國政府面對政治經濟危機和中日衝突，把藝術品和考古物品作為增強民族凝聚力和爭取國際支持的文化外交工具，1935 至 1936 年國民政府大力抽調各種文物藝術品到倫敦舉辦「國際中國藝術展」（The International Exhibition of Chinese Art），這成為展示中國輝煌歷史和文明、爭取國際社會支持和同情的

1　劉斌、張婷：〈從平分到「概歸國有」──《古物保存法》中地下文物所有權的修改始末〉，《東南文化》，2015（6），頁 23–29。

2　羅宏才：〈民國時期西安古玩市場研究〉，見華人收藏家大會組委會主編：《名家談收藏》，上海：東方出版中心，2009 年，頁 36。

舞台。上世紀 30 年代後期到 40 年代中期，中國藝術在美中文化外交和戰爭救濟慈善活動中也扮演了重要角色。

其次，社會形成了對於「藝術」和「美術」的新認知。20 世紀初西方的「藝術」和「美術」概念經過日本的翻譯中介傳播到中國，1910 至 1920 年文化階層開始以「藝術」指稱繪畫、雕塑、建築、音樂、舞蹈、戲劇等各種行業和學科，而用「美術」指稱繪畫、雕塑、建築等造型藝術或視覺藝術學科和行業，[3] 社會各界對於古代和當代的「美術」給予了更多關注，將傳統概念中的法書、古畫、碑刻、青銅器皿等納入到「美術」這一概念下進行美學欣賞和研究。此外，政府和民間設立的美術學校、美術展覽場所等給美術研究、創作及教育提供支持，這對之後的收藏文化有重要影響。

第三，收藏家、藝術愛好者、普通民眾接觸和欣賞文物藝術品的渠道發生了很大改變。之前的上千年時間裏，人們在集市、古玩店鋪、畫師或收藏者的家才能接觸零散的藝術品，或是通過收藏家圈子內部彼此的雅集，而清末民國時期隨着近代博物館體制和展覽體制的引入，文物藝術品被按照現代的觀念分類和展示，廣大市民可以到博物館、展銷會中免費或花費很少購買門票欣賞眾多藝術品，外行也有了便捷的渠道購買藝術品，這是近代都市文明的新現象。

第四，收藏行為在社會中的位置發生了變化。以前收藏家的藏品往往僅為本地或同好者的小圈子所知，他們彼此唱和、題跋、推許，即便出版了有關收藏的目錄著作也僅僅是少量印製後贈送親友。近代以來，一方面大眾教育讓民眾識字率大為提升，另一方面報刊、書籍出版發行，大都市中有關展覽、收藏的信息可以快速流動，報刊上有了對收藏、藝術品市場的報道，對文物藝術品的重

3　邢莉：〈中西「美術」概念及術語比較〉，《南京藝術學院學報（美術與設計版）》，2006（4），頁 74。

視、欣賞、購藏成了一種受到媒體和輿論關注的社會行為，可以引起社會大眾的同情、羨慕或憎恨，又可能招來政府和其他機構的干涉或管制。

　　第五，人們對於何為收藏品、如何收藏的觀念開始轉變。比如在歐美重視裝飾藝術收藏和實用的風氣下，部分人士開始注意漆器、家具等的收藏，同時也開始以近現代的學術理念、科學技術研究古代歷史和文物，比如國立研究機構和大學進行考古挖掘、測量和記錄文物古跡等。

一、觀念之變：「文物」和「古物」概念的近代化

　　各種收藏器物指稱的變化，體現了人們對於收藏品及其價值的認識的演變。唐代人用來指各種珍貴、重要古舊物品的「古物」一詞，在近代被賦予了更為廣泛的指向。民國初年政府法令文告中使用「古物」一詞指各種古代遺物，到民國二十二年施行的古物保存法第一條明確定義「本法所稱古物指與考古學、歷史學、古生物學及其他文化有關之一切古物而言」，也就是說廣義上的「古物」泛指可移動器物和不可移動的古代遺跡等，狹義的「古物」指地下出土的文物和地面上可移動的文物。另外民國人經常用「古跡」一詞指地面上不可移動的古代建築、碑刻等。

　　另外，「文物」一詞也被民國人賦予新意義。「文物」最早見於《左傳》桓公二年：「夫德，儉而有度，登降有數，文物以紀之，聲明以發之，以臨照百官，百官於是乎戒懼，而不敢易紀律。」[4]用來指禮樂儀式制度中的禮器和祭器，到唐代以後指文化、文教相關物質成果，是文人常用的詞彙。而民國人賦予了「文物」近代的新含義，如

4　〔清〕阮元校刻：《十三經注疏》（清嘉慶刊本）七春秋左傳正義卷第五二年，北京：中華書局，2009年，頁36。

北平市政府於 1935 年 1 月批准設立舊都文物整理委員會，1945 年國民政府教育部成立「清理戰時文物損失委員會」，後者的職責是「調查收復區重要文化建築、美術、古跡、古物被劫及被毀實況，並設法保護之」，[5] 這裏的「文物」概念泛指各種文化物質遺產，但是「文物」進入國家法律體系並得到普及使用則是在 1949 年以後。

二、管理之變：中央和地方的管制權力

民國初期，北京國民政府在 1913 年將「古物」保管事宜和機構古物陳列所納入「內務部」的民政管理體系，教育部對此卻另有看法。當時教育部主管的圖書館、博物館和美術館也涉及保存有關文化古籍、古物事宜，兩個部門常有工作內容的交叉，自然有了或明或暗的管理權限之爭。

1927 年南京國民政府建立後，最初沿襲之前內政部和教育部雙軌管理的制度，由內政部禮俗司執掌「名勝古跡古物之保存管理」，在地方保存古物、古跡，「設館陳列」等仍列於改良風俗項下；教育部則負責「關於圖書及保存文獻事項」。在對政界有影響的教育、研究界新派學者的大力推動下，1928 年 3 月南京國民政府為加強對全國文物古跡的統一管理，成立了隸屬於最高學術教育機關大學院的專門委員會古物保管委員會，負責「計劃全國古物古跡保管研究」和發掘等事宜，為教育部和內政部的文物法案提供諮詢和建議，通過內政部在地方設立的古物管理分會進行有關專業工作。國內學術機關相繼組織了一些考古調查和發掘工作。

同時，中央和省級地方政府也對法令的理解和執行、考古和出土文物的權屬等有不同的理解，或明或暗有管理權限的爭論和應對。

5　李曉東：〈民國時期的「古跡」「古物」「文物」概念述評〉，《中國文物研究》，2008 年 1 月，頁 55−56。

如 1929 年後中央研究院史語所主持的殷墟考古發掘工作，引發中央
機構和河南地方政府對於文物所有權的爭奪。為解決中央和地方的爭
端，加上學術界呼籲將文物保護事權交由學術機關主持，南京國民
政府逐步調整管理體制，1930 年 6 月 7 日公佈了中國歷史上第一條
文物保護法規《古物保存法》，明確了地下文物國有的政策，規定由
中央古物保管委員會負責確定文物保存處所，審查發掘單位資格，
核准出土文物歸屬，監察古物發掘，並與教育部、內政部共同處理公
私古物的重要事項。1934 年，國民政府根據《古物保存法》正式成
立隸屬於行政院的中央古物管理委員會，制定了一系列古物分類、採
掘、中外合作採掘、出國、捐獻獎勵等方面的法規。可是 1935 年為
了應對日本戰爭威脅，行政院為節省開支訓令該機構併入內政部，後
被裁撤，其業務轉由內政部禮俗司兼辦。

三、博物館和展覽制度的引入

　　隨着中西交流的發展，曾在國外旅行的徐繼畬在 1848 年輯著
的《瀛環志略》一書介紹了歐洲城市的「古物庫」，即這些國家的博
物館。隨後外國傳教士、商人、學者嘗試開辦一系列自然歷史博物
館，最早的是 1868 年法國耶穌會士厄德（Père Heude，漢名韓德、
韓伯祿）在上海徐家匯天主堂邊創辦了自然歷史博物院（Museum of
Natural History），主要收藏和展示長江中下游的動植物標本；1883
年遷入專用院舍，改名為徐家匯博物院；1930 年以後劃歸同屬耶穌
會的震旦大學，改名為震旦博物院，既收藏和展示古生物、礦物標
本，也有青銅器、瓷器、玉器、錢幣等「古物」藏品。1874 年皇
家亞洲文會北中國支會在上海創辦了亞洲文會博物院，主要展示古
生物、礦物等自然標本，也有陶瓷器、青銅器、碑刻等中國歷史文
物。20 世紀初在天津、濟南、台北、成都等地都有類似的由外國機

構或個人創辦的博物館。這些面向學生、公眾的博物館改變了人們和文物藝術品接觸的形式，讓大眾可以方便地欣賞文物藝術品。

另外，近代的藝術展覽體制也由西方人在 1908 年引入上海，在上海出生的英國古玩商白威廉（Abel William Bahr）與福開森等人策劃在上海穆圖電話公司大廳舉辦「中國古代瓷器與藝術品展」，展示兩江總督端方、英國駐上海代理總領事霍必瀾（Sir Pelham Warren）和白威廉等數位中外收藏家的上百件宋元明清瓷器藏品及其他藝術品。這是中國境內第一個從商人和收藏家手中徵集藏品在公共空間作大規模展示的活動，部分藏品可能會向外國客商銷售。[6] 很快就出現了類似的展會，如次年上海就有商人組織「中國金石書畫賽會」，在靜安寺愚園展出盛宣懷、張謇等人收藏的金石書畫作品，此後連續舉辦多屆。在這前後，上海、北京還有畫家單獨或聯合為賑災目的舉行作品售賣活動或展覽，其中規模較大的是 1917 年在北京中央公園（現中山公園）舉辦的「京師書畫展覽會」，展出完顏景賢、衡亮生、葉恭綽、關冕鈞、郭葆昌、顏世清等數十位藏家的六百餘件藏品，包括書畫、碑帖、寫經、手札、成扇等。這以後各主要城市各種藝術品、收藏品的展覽或展銷會逐漸增多，讓人們欣賞和購買文物藝術品的渠道更加多元化。

在西方影響下，中國人也在 19 世紀後的洋務運動中創辦了輔助學習自然科學技術知識的博物館，如 1876 年京師同文館首先設立博物館；1877 年上海格致書院建「鐵嵌玻璃房」博物館，陳列各種科學儀器、工業機械、生物標本、槍炮彈藥、服飾等樣品或模型。20 世紀初清政府推行「新政」，設立博物院（博物館）就是內容之一，

6　〔英〕尼克・皮爾斯（Nick Pearce）：〈上海 1908：白威廉和中國的第一次藝術展〉（Shanghai 1908: A.W. Bahr and China's First Art Exhibition），《西 86 號：裝飾藝術、設計史和物質文化雜誌》（West 86th: A Journal of Decorative Arts, Design History and Material Culture），第 18 期（2011 年春夏），頁 4–25。

各地官員、賢達紛紛倡議，最先嘗試的是清末狀元、實業家張謇，他於 1905 年創建南通博物苑，藏品分天然、歷史、美術三部分，是國人創辦的第一座綜合性博物館，其建築也是按博物館功能要求特別設計的。

1912 年，南京臨時政府成立後，教育部的社會教育司有單獨科室負責博物館、圖書館、美術館、動植物園管理及搜集文物等工作，魯迅曾任該科科長。博物館、圖書館、美術館等被納入國家的社會教育體系，初步確立了國家的博物館管理體制。同年，首先在北京籌建國立歷史博物館，接收太學器皿等文物為最初的館藏，這是中國近代建立的第一個國立博物館，後於 1918 年遷至故宮前部端門至午門一帶。

1914 年，內政部接收奉天（今遼寧瀋陽）、熱河（今河北承德）兩地清廷行宮的文物古玩，運到北京故宮武英殿、文華殿兩處，成立了古物陳列所，這就是北京故宮博物院的前身，也是近代中國第一個以帝王宮苑和皇室收藏為展示內容的博物館（1943 年與故宮博物院合併）。1915 年在南京明故宮舊址成立了南京古物保存所，陳列明故宮遺物。1924 年 10 月，直系將領馮玉祥發動北京政變，迫使已退位的清帝溥儀出宮。北京政府成立清室善後委員會點查宮內物品。1925 年 10 月 10 日正式成立故宮博物院並對外開放，北京城內萬人空巷「以一窺此數千年神秘的蘊藏」。[7]

1927 年南北統一後，博物館事業曾經有十年的快速發展，各地方、大學、研究機構紛紛設立各種博物館，尤其是教育、科學類博物館的數量為多。據統計，1936 年全國博物館總數達七十七所，是 1928 年的 7.7 倍；該年全國博物館連同具有博物館性質的美術館、古物保存所等共二百三十一所，是 1928 年的 13.6 倍。各地博物館的收

7　吳景洲：《故宮盜寶案真相》，北京：文史資料出版社，1983 年，頁 68—69。

藏也快速增加，其中如國立歷史博物館原有藏品五萬七千一百二十七件，到 1932 年入藏文物已達二十一萬五千一百七十七件。後來因為抗日戰爭爆發、政府和地方財政緊張等原因，博物館發展遭遇挫折，故宮博物院、古物陳列所、頤和園陳列館等處文物精品分批南遷，不久又分三路西遷，南通博物苑一度變為日軍的馬廄。

四、古物出口、盜墓和戰爭掠奪

1914 年 6 月 14 日，中華民國政府發佈《大總統限制古物出口令》管制古物出口，規定「京外商民如有私售情事，尤應嚴重取締」，指定內務部會同稅務部商定限制古物出口章程並由海關遵行，實際上遷延兩年未見成果。1916 年報刊披露北京政府想抵押國家博物院（古物陳列所）所藏物品的消息，輿論指責內務部管理古物不善，因此內務部在 10 月份緊急制定《保存古物暫行辦法》，規定取締私售外人活動，可是並沒有限制各類古物出口的細則和操作辦法。1924 年報界披露清室盜賣古物案，社會輿論反響強烈，許多人呼籲宣佈清室古物為公產，國會中也出現問責政府的聲音。內務部、教育部先後擬定有關古籍古物保護方案，在文物立法權上再次交鋒，加上時局動蕩，最終兩部的文物保護法案都未能頒佈。1927 年後南京國民政府先後頒佈了《名勝古跡古物保存條例》、《古玩保護法》等法規。

可惜當時中央政府政令無法得到有效執行，在軍閥治理的部分區域更是名存實亡，一些地方政府、軍閥或明或暗鼓勵盜墓和文物買賣。另外，古物出口在當時也是中央政府的稅收來源，納稅後北京、上海等地的古玩店可以將文物藝術品通過上海、天津、廣州等地出口到日本、美國、歐洲各地；到 1930 年時國民政府為了籌措資金，更曾經鼓勵文物輸出，加收的文物稅額一度高達 35%。

古玩生意的繁榮也刺激了各地的盜墓活動。凡是古跡、古墓較多

的地方，經常出現有組織的盜墓現象。如河南洛陽一帶經常出土唐三彩、銅器和玉器，許多人靠盜墓維生，「遇見活土，鑿能容身的大洞而下，十九必得古物。地主亦為股份之一，故各地不種農產物，專為從事發掘。每一處發掘，有數十百人，賣小食的亦隨之而至，儼然如遍地的集會」，[8] 其中馬波村馬氏三兄弟就是著名的盜墓集團首腦，他們與北京古玩商岳彬、陳鑒堂、盧雨亭、劉義軒、程長新、張福川等都有聯繫。[9]

20 世紀二三十年代，河南安陽殷墟陸續有古玩出土，當地大盜墓匪李立功等人四處掘墓，李立功僅賣給陳鑒堂的古玩就有二千餘件。當時的古玩商常常聞風而動，到地方收購新出土的器物，如 1931 年安徽壽州遭遇洪水，沖刷出的古墓中出土了秦代銅鏡，引發一波盜掘春秋戰國古墓的熱潮，吸引了上海、北京的古玩商前來收購文玩。另外，還出現了製作偽贗青銅器物出售的現象，按地域有「蘇州造」、「濰坊造」、「西安造」、「北京造」等幾種，其中一些流入了博物館和藏家手中。

近代日本走向軍國主義擴張道路後非常覬覦中國文物，軍政力量屢屢參與劫奪文物，如 1895 年甲午之戰中遼寧海城縣三覺寺一對石獅被日軍掠去；原存旅順黃金山的唐開元二年鴻臚卿崔忻題名刻石，1910 年被日軍駐旅順海軍司令富岡定恭掠往日本獻給大正天皇。1937 年「七七事變」後，日本軍國主義政權在逐步發動侵華戰爭的同時，利用「考古調查」等形式從遼上京、慶州府、永慶陵、北魏平城、邯鄲趙王城、臨淄齊故城、滕薛二故城、撫順高句麗城址、周口店及殷墟遺址等地盜掘文物。這種有組織掠取中國文物的行徑引起國

8　衛聚賢：《中國考古學史》，北京：商務印書館，1937 年，頁 114。

9　沙敏：〈民國時期北京古玩市場的亂象〉，《中國檔案報》，2014 年 12 月 5 日總第 2694 期，第 3 版。

內外關注和抗議。

　　為了追回被日偽竊奪的文物，1945 年抗戰勝利前，國民政府教育部成立清理戰時文物損失委員會負責清查文物損失情況。1947 年該委員會主席杭立武在報告工作時稱：「經京、滬、平、津、武漢、粵、港、浙、皖、閩、豫等全國文物辦事處的公私文物登記和調查統計，共損失古籍、字畫、碑帖、古物、古跡、儀器、標本等三百六十七萬七千零七十四件，又一千八百七十箱及七百四十一處（古跡）。現已接收各地敵偽文物，計京滬區陳群等藏書九案，三十七萬四千八百七十一冊，又九包二千八百零四束，一箱又九百五十五函；平津區有溥儀等所藏古物四案，共二百二十箱又八百七十一件並保險櫃二只；東北區有偽宮文物三案，共八萬一千九百零三冊，又三百八十五包二十九顆三百一十貫十枚；在港追回廣州各學術機關失書案，共五百九十七箱。」[10]

　　清理戰時文物損失委員會同時還承擔追回被劫掠文物及接收敵偽圖書文物的任務。比如徐森玉先後接收上海敵偽圖書 124 箱 51,666 冊、南京敵偽圖書 69 箱 34,525 冊，送往重慶羅斯福圖書館收藏，其中有珍本、善本圖書 605 種 9,873 冊。王世襄在北平、天津先後沒收了德國人楊寧史所藏青銅器，收購了收藏家郭葆昌所藏瓷器，追回美軍少尉非法接收的日本人瓷器，收購長春存素堂的宋至清代絲繡，接收溥儀留存天津張園的珍貴文物，收回海關移交的德孚洋行一批珍貴文物等。1947 年還赴日從日本帝國大學等處追回被劫奪的原中央圖書館寄存在香港馮平山圖書館的珍善本古籍 106 箱。

10《中國戰時文物損失數量及估價總目》，中國第二歷史檔案館檔案，全 5（2），卷 913。

民國藏家：大交換時代的京滬風雲

　　道光二十三年（1843 年）陝西岐山縣董家村村民董春生在村西地裏挖出一件青銅器毛公鼎，古董商人聞訊而來，以白銀三百兩購得，但運鼎之際，為另一村民董治官所阻，古董商以重金行賄知縣，董治官被下獄，鼎被古董商人悄悄運走，輾轉落入西安古董商蘇億年之手。咸豐二年，北京金石學家、收藏家陳介祺以一千兩購得，藏於密室，鮮為人知。陳介祺病故後，1902 年他的後人賣出此鼎，歸兩江總督端方所有。

　　1911 年端方身故後，家人為了補貼家計將毛公鼎典押給俄國人開辦的天津華俄道勝銀行，得銀三萬兩，到期後端家無力贖回。20 世紀 20 年代初，華俄道勝銀行歇業整理，將毛公鼎轉押給北京大陸銀行，後被時任北洋政府交通總長兼交通銀行經理、大收藏家葉恭綽買下，先後保存在天津、上海等寓所。

　　1937 年抗日戰爭爆發，葉恭綽避走香港，毛公鼎未能帶走，藏在上海的寓所裏。據聞日本人也有意掠奪，還曾將其侄葉公超扣押逼問，葉公超獲釋後於 1941 年夏密攜毛公鼎逃往香港。不久，香港被日軍攻佔，葉家託德國友人將毛公鼎輾轉帶回上海。後來葉家因生活困頓，將毛公鼎典押給銀行，由商人陳詠仁出資贖出。

　　1945 年抗戰勝利後，戴笠手下通過軍統局上海敵偽物資管理委員會查抄有與日本人合作經商行為的陳詠仁的財產，獲得這件重器。在教育部要求下，1946 年入藏南京的中央博物院。1948 年南遷至台北，成為台北故宮博物院的鎮館之寶之一。

　　毛公鼎的遷移過程恰好呈現民國時各類收藏品在新舊藏家、公私

機構之間輾轉乃至跨境跨國交易、爭奪的現象，這是一個收藏品隨着政治經濟局勢的演變大流散、大交換的時代。

一、北京古玩市場和古董商 [11]

北京古玩市場在 19 世紀末 20 世紀初蓬勃發展，創設了眾多新古玩店，針對的客戶也出現變化，在京官僚、富豪之外，掏錢豪爽的外國藏家也越來越多。據不完全統計，僅光緒年間（1875—1908 年）就有九十四戶開業，其中開設於琉璃廠的達五十五戶。

雖然辛亥革命前後人心惶惶，古玩業曾一片冷清，但是國民政府成立以後北京的古玩業在 1912 至 1937 年卻極為興盛。一方面皇室貴族、八旗世家紛紛出售舊藏，另一方面新時代的軍閥政客、豪門富戶和外國藏家大量購買，刺激了古玩業的發展。據統計，民國初年至 1937 年抗戰爆發的二十餘年間先後開業的古玩鋪有一百四十家，其中琉璃廠有九十七戶。另外，當時琉璃廠、隆福寺、東四牌樓等處的「南紙店」除了售賣南方運來的各類紙張和筆、墨、硯、印泥等各種用具外，還代售書、畫、篆刻家的作品，一般是在店中掛出名家推薦的潤筆價格，購買者可以通過南紙店訂購其書畫篆刻作品，南紙店從中提成。據 1923 年版《北京便覽》統計，琉璃廠有信社、秀文齋、松古齋、松竹齋、松雪齋、松華齋、宣元閣、晉豫齋、敏古齋、清秘閣、翊文齋、倫池齋、資文閣、榮祿堂、榮寶齋、詒晉齋、萬寶齋、靜文齋、寶文齋、寶晉齋、懿文齋等二十一家南紙店。[12]

琉璃廠區域是北京最主要的文玩市場。1917 年在琉璃廠路北開闢的海王村公園內，東、南、西三面為古玩、書畫、金石、照相、琴室店鋪攤販，其中經營古玩的約有二十家。每到廠甸廟會，前來公園

11　本節的編寫參考了北京市文物局承編：《北京志文物卷文物志》，北京：北京出版社，2006 年。
12　鄒典飛：〈淺析民國時期的北京書畫市場〉，《藝術品》，2014（12）。

擺攤的商販眾多，市民雲集，是城中一大熱鬧景觀。平常在園內經營的古玩、古琴店有二十家左右。琉璃廠東街路北的火神廟（現為宣武區文化館）院落寬敞，也有古玩業、玉器業鋪戶，每年正月廟會期間擺地攤的商戶頗多，有「賽寶會」之稱。1920 年還建成大棚，方便固定攤點和遊客購物。今琉璃廠街之北、和平門外一帶的「廠甸」東面和對面也有零星的古玩鋪和碑帖鋪。1927 年琉璃廠因為修建街道分為東西兩部分後，形成了東琉璃廠以經營古玩為主、西琉璃廠以舊書業為主的格局，延續了幾十年。西琉璃廠經營古籍的著名店鋪有譚錫慶的正文齋，趙宸選、趙朝選兄弟的宏遠堂等。

當時古玩商的經營方式多種多樣，按店面大小、有無可分為各類。臨街開設有字號的大店是「坐鋪」；臨街前店後宅的小店稱為「連家鋪」；在胡同內或住宅中開設的是「局眼戶」；在街頭擺攤售貨的古玩商為「攤商」。大部分都是古玩商家族經營，小部分是同行合股經營或引入外部投資開設，如在清代一些郡王、大臣和富戶開設古玩鋪賺錢。民國時期，軍閥政客、銀行家等也進行投資，如銀行家馮耿光曾投資在琉璃廠開設鑒古齋。古玩店最主流的貨物是歷代名窯瓷器（行業中稱為「硬片」）和歷代名人書法（行業中稱為「軟片」），後來又增加出土青銅器物、玉器、金銀器等。

當時古玩市場流通的貨品主要有兩個來源：一個是清朝皇室、世家大族的舊藏；另一個是出土文物，如 1905 年連接洛陽和開封的鐵路動工後穿越洛陽北邙山下，築路工人和周圍農民挖出眾多古墓，大量漢唐隨葬器物重見天日，釉陶、唐三彩出現在北京琉璃廠市肆之中。以經營書畫著稱的古玩店有祝錫之的博古齋、蕭秉彝的論古齋、韓少慈的韻古齋等，以經營金石著稱的古玩店有李誠甫的德寶齋、黃興甫的尊古齋和通古齋。一些在北京、天津、上海等地的外國人也涉足古玩生意，如曾在北京任法國駐中國使館領事的魏武達，波

蘭裔法國古董商王涅克，在盔甲廠開設中英銀公司從事古董買賣的英
國人高林士，開設品德洋行從事拍賣的法國人品德，在崇文門內大街
路東開設馬凱拍賣行的俄國人米茲金等人。

　　1928 年，政府南遷對北京古玩生意頗有影響，因為外國使館、
政府官員大量前往南京，北京一般古玩商生意不如從前，但是洋莊出
口的古董商生意仍然很不錯。1941 年，「二戰」全面爆發後，歐美客
戶不再來北京購物，日本商人來得也少，生意蕭條，北京古玩商紛紛
把古玩運到南京、上海去賣，這就是歷史上有名的「北貨南運」。

二、上海古玩市場

　　上海自 1860 年開埠以來華洋雜處，貿易發達，經濟活躍，中外
人士匯聚，迅速發展成為繁榮的大都會，也是東南最大的文物集散
地。上海文物藝術品市場在 19 世紀末 20 世紀早期有兩次大發展：首
先是太平天國戰亂期間江南各地望族、富豪湧入上海避難，流出的古
玩大增，藏家數量也有增加，刺激了古玩的交易買賣；第二個時期是
1927 至 1949 年，因為北方動蕩、首都南遷等因素，上海成為與北京
並稱的藝術市場中心。1930 年代中期廣東路一帶古玩商號店肆林立，
有二百一十家左右，古玩同業公會會員達數百人，規模極盛。20 世
紀匯聚上海的收藏家既有龐萊臣、狄平子、費子詒、蔣轂孫等老一代
收藏家，也有吳湖帆、魏廷榮、許姬傳、徐伯韜、劉海粟等中年收藏
家，張葱玉、王季遷、徐俊卿、徐邦達等青年收藏家。1940 年前後，
因為戰局動蕩和經濟危機，很多人出售藏品，如張葱玉的主要藏品就
是 1938 至 1941 年獲得的。[13]

　　上海先後興起的古玩市場包括四美軒、怡園茶社、上海古物商

13　王琪森：〈海派收藏大家張葱玉〉，《文匯報》，2012 年 2 月 6 日。

場、上海古玩市場等。[14]

　　為避太平天國兵火，清咸豐三年到十年（1853—1860年）從南京、蘇州遷到上海的珠玉古玩商人集中到城隍廟及西側的侯家濱一帶擺地攤，常在附近茶樓邊品茗邊談生意，形成一種名曰「茶會」的交易形式，邑廟花園內的四美軒茶樓便是珠寶玉器和古玩商人交易的主要場所。每天早晨，客商聚此交易，遂成慣例。民國七年顧松記、鑫古齋、松古齋、恆益興、崇古齋、孫文記等在四美軒內開設古玩商號，經營銅器、瓷器、字畫、玉石等古玩。可惜的是，1937年「八一三事變」中四美軒為日軍炸毀。

　　廣東路因地靠黃浦江畔，洋人時常來選購貨物，變成一處各種攤販眾多的市集。19世紀60年代以後廣東路、江西中路一帶古玩店、舊貨店林立，成為上海最大的古玩和舊貨集市，很多古玩商在位於廣東路299弄3號的怡園茶社設攤。鑒於怡園茶社樓房不夠用，1921年馬長生等有聲望的古玩商募集資金，修建了國內最早的室內古玩交易場所——上海古物商場（俗稱「老市場」），同業、顧客都可在這裏買進賣出，不用再擔心烈日、暴雨、狂風。民國二十一年部分古玩商又在廣東路218號至226號修建了上海古玩市場（俗稱「新市場」），彙集近百家古玩商鋪，當時這些店鋪以同業間的「交行」生意為主，外行很少前來湊熱鬧。

　　民國初年業內最有實力的古玩商包括來遠公司管復初、文源齋李文卿、博遠齋游筱溪，以及馬長生、葉月軒等。來遠公司、通運公司更是以大批出口文玩著稱。1940年代比較活躍的是葉叔重的禹貢、戴福保的福源齋、張雪庚的雪耕齋、金才寶的金才記等幾家著名古玩店。既有家族公司，也有商業合夥的公司，如金才寶在光緒年間從事中介撮合生意，民國初年開設了金才記古玩店；1934年其子金從

14 《上海文物博物館志》，上海：上海社會科學院出版社，1997年。

怡在廣東路 202 號經營新出土石器、青銅器、唐三彩、宋元名瓷等。他精於鑒別，主打貨真價實，所售古玩如被確認為贗品就會照價退賠，因而在外國藏家和商人口中頗有聲譽，1949 年後他從上海搬遷到香港繼續經營古玩。

當時也有外國人開設的古玩店，如拉脫維亞商人史德匡 20 世紀初來華，就職於上海海關出口古玩檢查部，乘機收藏了不少藏品。他經常出入廣東路、江西中路一帶古玩市場，被稱為「黃鬍子」。他於 1911 年舉辦藏品陳列展覽，1927 年在英租界寧波路開設古跡洋行經營文玩，主要針對外國客戶，1946 年關閉店鋪。

三、民國時期的收藏家群體

民國時期的收藏中心是北京和上海，北京的藏家在民國初年延續乾隆、嘉慶時期的金石學風氣，在書畫之外頗重視青銅器、碑帖等金石研究對象的收藏，而瓷器最初主要是歐美人士收藏，之後才引起國人重視。在書畫方面，明清四王等大家的作品往往也高於宋元繪畫，因為後者年舊晦暗，觀賞性差，加上鑒定真假也更為困難，如果不是清宮舊藏等流傳有序的作品，多數藏家並不願意花高價購藏。

1927 年國民政府定都南京後，上海成為經濟和文化中心，江南一帶的文人名士、權要富豪大多聚集到了上海。抗日戰爭期間，人們為避戰火，更多地湧進上海租界，致使租界內人口劇增至六百萬。南北商賈、遺老遺少、洋行買辦、新派富豪雜處，孕育出眾多收藏巨擘，主要包括官僚、文人世家，如吳湖帆、葉恭綽、顧公雄、廉南湖等；實業家如龐萊臣、譚敬、周湘雲、劉靖基等；古玩商如錢鏡塘、馬定祥等。

京滬以外其他經濟較為發達或歷史文化悠久的城市也有一部分收藏家，如天津、杭州、西安等地都有軍政官僚、世家大族、商界名流

等以收藏著稱。

民國時期的收藏家群體，按照社會身份背景可以分成五類：

一類是清晚期世家、沒落官僚。清朝皇族、官僚在民國時期多靠出售舊藏度日。皇室後裔如恭王府、睿親王府、慶王府、惠王府、正紅旗滿洲都統完顏衡永家族、寶熙等，後人因為各種原因大多賣光舊藏；官僚如原兩江總督端方家族、工部尚書潘祖蔭家族、郵傳部大臣盛宣懷家族、甘肅省學政葉昌熾、原兩廣總督陳夔龍等，也是在民國時期陸續賣出藏品。另如盛京將軍完顏崇實之孫完顏景賢是清末北京重要的收藏家之一，因家有唐虞世南《廟堂碑》冊、《汝南公主墓誌銘稿》卷、《破邪論》卷，故以「三虞堂」為齋號，有《三虞堂書畫目》（民國二十二年鉛印本），曾收藏《平復帖》、米南宮楷書《向太后挽詞帖》等古代書畫名跡。他曾從清末大藏家端方、盛昱後人處購藏不少精品，可是他 1910 年代已然家境敗落，實際是以倒賣古書、書畫維生，因此很多收藏都是短暫過手，部分留在身邊的藏品也在他1926 年亡故後星散。他將盛昱所藏宋版《禮記正義》四十本、《元人書法冊》十頁、蘇軾《寒食帖》、刁光胤《牡丹圖》及《禮堂圖》等幾件重要藏品以一萬二千銀元買下，將《禮記》售予袁寒雲，《牡丹圖》賣給另一藏家和古玩商蔣孟萍，後流向美國，《寒食帖》賣給藏家顏世清，後流向日本，後為王世杰於 1953 年以重金從日本購回，現藏台北故宮博物院。

一類是民國軍政官僚新貴。如民國總統袁世凱之子袁克文、河南都督張鎮芳之子張伯駒、奉天督軍張作霖之子張學良、教育總長傅增湘、交通總長葉恭綽、首任鐵路大臣關冕鈞、財政部次長汪士元、鹽務署署長張弧、安徽都督孫毓筠、中國銀行總裁王克敏、顏世清等。南京國民政府成立後曾任監察院長的于右任等人也以雅好收藏著稱。葉恭綽（1881—1968 年）曾任北洋政府交通總長、孫中山廣州

國民政府財政部長、南京國民政府鐵道部長，1927 年出任北京大學
國學館館長，1949 年後曾任北京中國畫院院長、中央文史館副館長
等。葉恭綽這類民國軍政要人除了薪金收入外，更重要的是有機會參
股一些公私合營的官僚資本企業，可以每年獲得分紅收入或轉讓股份
獲利，如他和張作霖、張謇、徐世昌、黎元洪等都是位於遼寧朝陽市
的北票煤礦股份有限公司的股東。在這些分紅和薪金支持下，他成了
民國時期著名的古籍和文物收藏大家，西周毛公鼎、晉王羲之《曹娥
碑》、晉王獻之《鴨頭丸帖》、清初張純修《棟亭夜話圖》、敦煌莫
高窟經卷一百餘卷及大量宋元明清圖書等都曾為他所藏，他在民國時
期陸續將所藏書畫、典籍、文物重器捐獻於北京、上海、廣州、蘇
州、成都等地有關機構。1949 年後因「生機所迫」出售唐摹本王獻
之《鴨頭丸帖》、唐高閑和尚《草書千字文》等文物給上海市文物管
理委員會，後撥歸上海市博物館。

　　一類是實業家、金融家出身的收藏家。江南、華南、京津等地的
商人，如經營紡織業的無錫望族楊蔭北家族，定居上海的南潯巨商龐
元濟，蔣錫紳、蔣汝藻父子，中國實業銀行經理劉晦之，銀樓和房地
產富商陳仁濤，房地產巨商周湘雲和孫煜峰、孫邦瑞兄弟，還有洋務
運動中亦官亦商的李鴻章姪子李經方和姪孫李蔭軒、富有資產的劉
世珩、北京電力企業的馮恕、山東棗莊中興煤礦公司董事張叔誠、
山東黃縣實業家丁幹圃等都是富商出身的收藏家。安徽東至周氏家族
從擔任兩江、兩廣總督高官的周馥開始就興辦實業，周馥的兒子周學
海、周學熙都好收藏，其孫輩周達為著名集郵家，周叔弢為著名藏書
家，周進為金石收藏家，周明泰為戲曲文獻收藏家，周叔迦為佛教藝
術收藏家，他們經商之餘都各有收藏。定居北京的晚清進士、翰林
馮恕入民國後參與創辦京師華商電燈股份有限公司，也是著名書法
家，雅好圖書、古玉、青銅器收藏，曾將所藏一百三十五件青銅器上

的銘文及考證文字刻在歙硯、端硯上，編成《馮氏金文硯譜》一書。
1948 年故去時命子女將所藏古玉、石屏、金文硯等一百四十七件暨
所藏圖書一萬七千六百五十冊全部捐獻給故宮博物院。

　　一類是文藝界人士。如遺老名士周肇祥（養庵）、樊增祥（樊
山）、金城、陳師曾等；在大學、報館任職的徐森玉、鄧之誠、魯
迅、鄭振鐸、容庚、商承祚、周季木、于省吾等，因為薪金、稿
費、書畫創作潤筆優厚，也有一定財力可以收藏；書畫家中如吳湖
帆、張大千、徐悲鴻等人也有不少收藏。其中張大千（1899—1983
年）是民國時最出風頭的藝術家，也是那個時期重要的鑒藏家之一。
張大千兼具創作之手和鑒賞之眼，他毫不謙虛地聲稱自己「一觸紙
墨，辨別宋明，間撫簽賻，即知真偽」，[15] 收藏之餘他也以偽造石濤等
人的古畫出名。1930 年代末成名後他資財頗豐，在收藏方面更加用
力，擁有的石濤真跡曾多達約五百幅，1940 年代更是獲得多件稀世
名品，如 1944 年從徐悲鴻那裏交換獲得五代宋初的名作《溪岸圖》。
1945 年底聽到長春偽滿皇宮流出清宮舊藏「東北貨」的風聲，張大
千從重慶趕到北平搜尋古畫，購得《江堤晚景圖》、《湖山清曉圖》、
《瀟湘圖》及著名的《韓熙載夜宴圖》等。張大千為了家用也陸續
散出一些收藏，如 1944 年他曾在成都舉辦收藏的古書畫展，賣出所
藏陳洪綬、石濤、八大山人的畫作償債。1949 年張大千遠走海外，
隨身攜帶的書畫收藏成為他急需用錢時典當、出售的重要財產，如
1950 年代中期為移民巴西，他將顧閎中《韓熙載夜宴圖》、董源《瀟
湘圖》、五代方從義《武夷山放棹圖》抵押給香港大新銀行，後經好
友朱省齋介紹以兩萬美金低價售與古玩商陳仁濤等人，後者將其中一
部分轉賣給北京故宮博物院，另一部分則賣給海外公私藏家，包括王
季遷等人。1960 年代前後他去巴西建設私人莊園八德園和到美國醫

治眼病，又陸續賣出一批藏品給歐美博物館和王季遷、顧洛阜（John M. Crawford Jr., 1913-1988）、王方宇等人。1968 年王季遷以十件（一說十三件）明清書畫換得張大千所藏董元《溪岸圖》，1997 年他將包括《溪岸圖》在內的十三件古書畫以友情價四百餘萬美元轉讓給紐約大都會藝術博物館。王季遷和顧洛阜兩人購藏的張大千舊藏古書畫，最後多入藏大都會藝術博物館。在國內，1955 年張大千夫人曾正蓉、楊宛君把留在成都的張大千印章八十方和敦煌壁畫臨摹畫稿百餘幅捐贈給四川博物館。另外，台北故宮博物院和國立歷史博物館也收藏有張大千捐贈或贈送友人的作品，是收藏較多張氏作品的公共博物館。

　　一類是古玩業人士。部分古玩行商人買賣之餘因為喜歡或預留資產積攢了許多藏品，如琉璃廠古玩店老闆黃伯川、孫秋帆，天津的韓慎先，上海的梁培、錢鏡塘、馬定祥等人就是如此。值得一說的是晚清民國時期的外國藏家熱衷收藏中國瓷器，古玩商賣出的同時也留下許多積蓄，著名的如郭葆昌（字世五）出身古玩鋪學徒，曾任袁世凱總統府庶務司長，在景德鎮監製「洪憲瓷」，他在家做古玩買進賣出的生意，藏有不少珍貴瓷器。

　　因為市場繁榮，贋品製造也成為產業，尤其各種名人字畫仿製品「假大名頭」流行一時，一些有名望的藏家或古玩商也涉及其中，如 1940 年代上海地產業出身的富商譚敬就被揭露曾參與制作偽冒書畫。他曾購進柳公權《神策將軍碑》、黃庭堅《經伏波神祠詩》、米芾《向太后挽詞帖》等，還從善於鑒別的好友張珩（字葱玉）手中買過南宋趙孟堅的《水仙圖》、元趙孟頫《雙松平遠圖》、倪瓚《虞山林壑圖》等藏品，花費十萬元購得元人顏秋月《鍾馗》並元明題跋二卷，創造了當時的書畫作品交易紀錄。後來政局動蕩、通貨膨脹劇烈，譚敬開始運營書畫生意，1947 到 1949 年曾組織一批人馬在上海

仿造自己經手的古畫，如趙孟頫《雙松平遠圖》的真本後來流入大都
會藝術博物館，另一仿製品被賣到美國辛辛那提博物館；另外他組織
仿製的趙孟堅《水仙圖》流入大都會藝術博物館，朱德潤《秀野軒
圖》、盛懋《秋江待渡圖》後流入華盛頓的弗利爾美術館。譚敬 1949
年到香港後賣出大批藏品，1950 年回到上海後曾將戰國時期齊國量
器「陳純釜」和「子禾子釜」等捐獻上海市文物管理委員會，將司馬
光《資治通鑒》稿卷孤本捐獻國家，後歸故宮博物院收藏。

四、民國時期的其他收藏

　　收藏古錢幣自宋代以來就是金石收藏和金石學研究的一部分。清
朝乾隆、嘉慶時候出現了一批錢幣收藏家和研究者，出版了大量有關
錢幣的書籍。當時收藏古錢還僅限於民間的交換和少數地攤銷售，
尚未出現專門經營古錢幣的店鋪，只是在琉璃廠、廠甸、宣武門外西
曉市、崇文門外花市一帶的私攤上可以買到古錢幣。後來，在西曉
市擺地攤售賣古錢的河北獻縣人劉三戒於咸豐五年（1855 年）在琉
璃廠街上開設廣文齋，是京城見於典籍最早的古錢鋪，三代人前後
經營達八十五年之久，董康、袁克文、方若、羅振玉、魯迅等人都
曾光顧，民國二十九年（1940 年）倒閉。清末民初湖南人黃百川在
琉璃廠開設古玩鋪尊古齋也兼營古錢。到民國初期，一方面宮廷、
世家、文人的收藏頻繁換手，另一方面地下出土增多，錢幣作為一種
古董藏品受到重視，出現了經營錢幣收藏的幣商和錢幣收藏家。黃百
川之子黃敬函在東琉璃廠街的通古齋（今琉璃廠東街 99 號）、東安
市場附近的義修齋、瀋陽人駱澤民在東華門開設的匯泉堂都經營古錢
幣。東四牌樓、海王村地攤上也有古錢幣出售。

　　1900 年前後京津地區最著名的古錢收藏家是在天津經營地產致
富的方若，他整批購藏了不少稀有古錢，著有《言錢別錄》、《言錢

補錄》，後於 1934 年將藏品全部賣給上海富豪藏家陳仁濤。1926 年上海著名古錢收藏家張叔馴發起成立古泉學社，1936 年又和吳稚暉、葉恭綽、丁福保等錢幣收藏家和文化名人發起成立中國古泉學會，成為上海藏家交流的民間機構。1940 年從重慶到上海定居的著名古錢收藏家羅伯昭、張絅伯、張季量、戴葆庭、鄭家相、王蔭嘉等收藏家重新組織了中國泉幣學社，社員曾發展到近三百人，主要以各地的錢幣收藏者為主。這一時期先後出現了收藏家、學者丁福保編著的《古錢大辭典》、《歷代古錢圖說》等著作。

在古琴方面，當時上海著名醫生，後運營醫院、醫科學校、汪裕泰茶號的汪惕予曾致力於古董收藏，藏有上千件青銅器和上百把古琴，他在杭州南屏山雷峰北麓修建了三面臨湖的汪莊，以出產春茶、雅賞秋菊和收藏古琴聞名。莊內今倦還琴樓珍藏古今名琴百餘張，其中有唐開元年款「流水潺潺」琴、雷威「天籟」琴、宋熙寧年款「流水斷無名」琴、宋文與可藏「香林八節」琴、元末朱致遠「流水」琴、明代汪宗先「修琴」等。

商周甲骨則是新興的收藏品類，受到金石學家和歷史學者的高度重視。1899 年秋金石學家王懿榮首先從山東濰縣古董商范維卿手中購得甲骨十二片進京，此後陸續從范維卿、趙執齋處收藏一千五百餘片，並引起其他金石學家和收藏家的關注。1900 年八國聯軍進佔北京後王懿榮投井自殺，他的兒子把藏品中一千餘片賣給了《老殘游記》的作者劉鶚。劉鶚亦官亦商，頗有資產，愛好金石收藏的他到 1903 年積累了五千餘片甲骨藏品，他精選一千零八十八片出版了第一部甲骨文著作《鐵雲藏龜》。劉鶚死後這些藏品四散，先後為葉玉森、猶太藏家哈同、中央研究院歷史語言研究所等所得。晚清民國時期著名的金石學家羅振玉（1866—1940 年）、在上海定居的富商劉體智、加拿大長老會傳教士明義士等也以甲骨收藏出名。

家具收藏方面，1860 年英法聯軍洗劫圓明園後，一些宮廷家具流入民間。晚清民國之交大量清朝皇室世家紛紛出售家具，出現了第一波家具收藏熱潮，尤其是租界的洋商、外交官追求異國情調的裝飾，大量購買及使用中國古典家具，因此它們成為中外古玩商、舊貨商追逐的目標。外國商人在中國城鄉大量收購明清硬木家具，如1928 至 1948 年間旅居北京的古董商杜拉蒙德兄弟（Drummond）側重收集中國古典家具並出口到美國，1946 年曾在巴爾的摩藝術博物館展出三十四件「杜拉蒙德兄弟珍藏」古董家具。美國人夏洛特・郝思曼（Charlotte Horstmann）也曾於 1946 年在前門大柵欄經營以黃花梨家具為主的古玩店，1949 年後她在香港、歐洲開設店鋪繼續經營中國家具和古玩，也是最早仿製中國古典硬木家具的人，後把自己的硬木家具收藏整體出讓給美國納爾遜藝術博物館。私人藏家手中的家具後來或捐或賣，很多進入了博物館，美國大都會藝術博物館、費城博物館、納爾遜博物館、英國大英博物館、法國吉美博物館中都收藏有一定數量的中國古典家具。歐美對中國家具的研究也有悠久歷史，20 世紀初洛克（Rocke）、賽斯辛基（Cescinsky）、杜邦（Dupont）等人都曾出版有關漆器的圖書，1944 年德國學者古斯塔夫・艾克（Gustav Ecké, 1896-1971）在北京出版《中國花梨家具圖考》（*Chinese Domestic Furniture*），還發表了《中國家具》、《關於中國木器家具》、《中國硬木家具使用的木材》等重要論文。艾克是第一位將明式家具作為一門學科進行系統研究的學者，啟發後學，影響深遠。

國內人受到西洋影響才逐漸形成收藏家具的意識。20 世紀初以家具積藏著稱者分三類，一類是晚清宗室、官僚之類，他們家族原來積存了大量家具，如恭王府後人溥偉、溥儒、溥伒，內務府慶寬等，藏品後來大多轉手他人；另一類是民國初年的新貴、學者等，如郭葆昌、關冕鈞、朱文鈞、陳夢家等。陳夢家 1948 年為佈置朗潤園

的居室開始留意古舊家具，是國內較早關注和研究明式家具的學者。1957 年，陳夢家因在《文匯報》上發表〈慎重一點「改革」漢字〉一文而被冠以「反對文字改革」的罪名，受到激烈批判，「文革」初不堪凌辱憤而自縊，所藏明清家具幾經輾轉後被上海博物館收藏。

郵票收藏也是在西洋風氣影響下出現的新事物，晚清上海等地的外僑經常購藏中國發行的郵票，後來出現了專門經營郵票的郵商，主要是賣中國郵票給外國客戶，後來也兼營外國郵票。之後國內也出現了郵票收藏家，中外藏家交流增多。1912 年上海外僑發起成立上海集郵會，1918 年中國最早的中文集郵雜誌《郵志界》發刊，1922 年神州郵票研究會在上海成立，是中國第一個有影響的集郵組織。集郵是當時普及性的收藏活動，人們重視其兒童教育啟蒙作用，在上海、北京、天津、蘇州、杭州、福州等經濟較為發達的都會都有集郵者和郵商活動。當然也有少數藏家如袁克文、周今覺、馬任全以收藏價值較高的珍稀郵票著稱。周今覺是晚清兩廣總督周馥之孫，家資豐厚，1923 年開始集郵，先後購得外國集郵家施開甲（R. E. Scatchard）、勒夫雷司（Lovelace）、海曼（Harry L. Hayman）等人所藏大量中國郵票，1925 年與同好在上海創立中華郵票會，任會長，出資並主持編輯出版會刊《郵乘》，多次參加國外郵展及參與國際交流。

龐元濟
20 世紀最大的中國書畫收藏家

龐元濟（1864─1949 年），字萊臣，號虛齋，是民國時期的一代收藏巨擘，私藏可謂名作薈萃，精品迭出，經手書畫高達五千件，被王季遷稱為「全世界最大的中國書畫收藏家」。

　　龐元濟生於浙江吳興南潯富豪之家，是南潯「四象」之一、龐氏開創者龐雲�的次子。龐雲鏩以經營蠶絲發家，光緒年間便富甲一方，與「紅頂商人」胡雪巖交情不淺，又曾為左宗棠代購軍火獲取暴利。由於長子早夭，龐元濟成了龐家產業的繼承人。龐雲鏩以其名向清廷獻銀十萬兩賑災，慈禧太后恩旨賞賜龐元濟一品封典，補博士弟子，賜進士，候補四品京堂。

　　龐元濟子承父業，在上海，江蘇吳縣、吳江，浙江紹興、蕭山等地擁有米行、醬園、酒坊、藥店、當鋪、錢莊、房地產等產業。他還曾赴日考察實業，回國後於光緒二十一年（1895年）起先後以三百萬兩白銀在杭州、上海、南潯等地投資或創辦繅絲廠、紗廠、造紙廠、電燈公司、銀行、鐵路等各類近代企業，是江浙地區近代民族工業的開創者之一。他還在上海、蘇州經營房地產，原上海牛莊路的三星大舞台（1949年後改為中國大戲院）和成都北路整條世述里都是他的產業。龐元濟熱心慈善事業，如南潯原育嬰堂的經費一直由他籌措；民國十二年（1923年）又帶頭捐款重修南潯至湖州的荻塘，至竣工時尚缺三萬餘元均由他個人承擔。1924年後他常年居住在上海，與當地及流寓上海的鑒藏家、古董商鄭孝胥、張大千、吳湖帆、謝稚柳、王季遷、徐邦達、張珩等交往，也彼此交換和買賣藏品。

　　龐元濟從小喜歡研習字畫和碑帖，擅長書法繪畫，未及成年就喜歡購置清乾隆時人手跡刻意臨摹，他自稱是「嗜畫入骨」，旁及書法、銅器、瓷器、玉器、古砂器、鼻煙壺、碑刻和文房器具等。清末民初朝代更迭，社會動蕩，收藏世家紛紛拋售所藏，而上海當時就是一個主要的書畫市場。龐元濟既擁有財力，又精於鑒賞，在門客陸恢等人協助下「每遇名跡，不惜重資購求」，故而清末「南北收藏，如吳門汪氏、顧氏，錫山秦氏，中州李氏，萊陽孫氏，川沙沈氏，利津李氏，歸安吳氏，同里顧氏諸舊家，爭出所蓄，聞風而至，雲煙過眼，幾無虛日」（《虛齋名畫錄・自序》），而1911年辛亥革命後又一次藏品大換手也讓他所獲甚豐，「比年各直省故家名族因遭喪亂，避地來滬，往往出其藏……以余粗知畫理兼嗜收藏，就舍求售者踵相

接」（《虛齋名畫續錄》）。龐元濟曾親赴北京收購吳鎮《漁夫圖》、南宋夏
圭《灞橋風雪圖》、金代李山《風雪杉松圖》、元代錢選《浮玉山居圖》、
元代張渥《雪夜訪戴圖》等。但是他最大一筆收藏應該是買下晚年落魄的上
海著名出版家、收藏家狄平子（1873─1941 年）手中的大批宋元名跡，如
尉遲乙僧的《天王像》、王齊翰的《挑耳圖》、王蒙的《青卞隱居圖》及《葛
稚川移居圖》、董源的《山水圖》、趙孟頫的《龍神禮佛圖》、《簪花仕女圖》、
柯九思的《竹譜》、黃公望的《秋山無盡圖》等。

　　經過三十多年的積累，龐元濟的收藏蔚為大觀，以唐、五代、宋、元
名家高古作品和以吳門四家、董其昌為代表的晚明文人畫、清四王作品為精
品，延續了晚清主流鑒藏家的收藏趣味和標準。直到 1947 年，已經八十三
歲高齡的他花六千美元買下黃公望的《富春大嶺圖》，這件作品出現在古玩
市場上六個月一直未有人買下，因為很多資深鑒藏家認為這是贗品，雖然是
老裱，但畫心是後來換上去的，使用的是生宣紙而不是元代主流的熟宣或半
熟紙。

　　龐元濟曾為藏品編過三本著錄畫目：宣統元年（1909 年）出版的《虛
齋名畫錄》仿清代高士奇《江村消夏錄》的體例，將自己的藏品按照年代順
序，起自唐代，止於清代，每種詳記紙絹、尺寸、題跋及印章，書前有鄭孝
胥序及龐元濟自序，共計十六卷，收錄作品五百三十八件。在《虛齋名畫
錄》著錄的歷代名畫中，唐宋元的古代名跡約佔總數的三分之一，藏畫大多
流傳有序，為歷代鑒藏大家如賈似道、趙孟頫、項元汴、梁清標、安岐等人
的皮藏舊珍。還有宮廷藏畫，如宋代宣和、政和遺珍，清代三希堂舊藏，
《石渠寶笈》著錄之物。民國十五年又出版了《虛齋名畫續錄》，共四卷，
著錄了後來收藏的歷代名畫二百零六件，包括宋元名跡三十二件，明代吳門
四家沈周、文徵明、唐寅和仇英作品四十四件，清初四王等人的作品四十
餘件。

　　龐元濟的收藏無疑讓其他藏家動心不已，美國著名的富豪收藏家弗利

爾（Charles Lang Freer, 1854-1919）1909 和 1911 年兩度到上海，曾到龐元濟家欣賞藏品，獲贈一套文房四寶。很可能因為弗利爾對這些藏品念念不忘，後來到紐約開闢古玩生意的盧芹齋等刻意勸說龐元濟出售了部分藏品。民國三年（1914 年）上海商務印書館印製了《中華歷代名畫記》一書，採用當時先進的珂羅版照相技術呈現繪畫作品，收入龐元濟收藏的古代畫作共七十六件，包括手卷二十件、畫軸五十二件及「名筆集勝冊」四件。與龐氏此前以齋號命名的藏品目錄不同的是，本書命名更為宏大，還有中英對照序文，龐元濟提及出版此畫冊是為了參加 1915 年在舊金山舉辦的「巴拿馬世博會」，但當年中國政府展廳僅出現了劉松甫、張謇、沈仲禮的收藏品，龐氏藏品似乎並未出現在展覽中，反倒是被他的堂弟龐元浩帶到紐約，與盧芹齋等一起出售給美國藏家。弗利爾 1915 和 1916 年兩年間買了龐家三十三幅藏品，包括韓幹《呈馬圖》、李成《寒林（採芝）圖》、郭熙《峨眉積雪圖》、崔白《煙江曉雁》、倪瓚《林亭春靄圖》等。他還推薦愛好東亞藝術的朋友尤金・梅爾夫人（Eugene Meyer）和哈夫邁耶（Louise Havemeyer）買了一些，另外，盧芹齋還把明人王諤《停琴觀瀑圖》、江貫道款《風雨歸莊圖》賣給了賓夕法尼亞大學博物館。[16]

　　20 世紀 20 年代，龐元濟由外甥張靜江開設的通運公司的總經理姚叔來做中間人，又賣了一些畫給美國的弗利爾，包括郭熙（傳）《溪山秋霽圖》、李山《風雪杉松》、龔開《中山出遊圖》、錢選《來禽梔子圖》、吳鎮《漁父圖》、沈周《江村漁樂圖》、史忠《晴雪圖》等。當時龐的公司業務繁榮，生活富饒，沒有理由因為經濟情況而賣畫，王季遷後來對此事也感到疑惑，不知道龐為甚麼要把大批書畫賣給弗利爾。

　　抗戰時期龐家留存在南潯和蘇州住宅的藏品大多遭到損毀，後來陸續又購進一些藏品。1949 年龐元濟去世，留下遺囑將書畫等家產分給嗣子龐秉禮和孫子龐增和、龐增祥三人繼承。龐增和與祖母賀明彤共同生活，在蘇

16　勵俊：〈猶是當年舊月痕〉，《東方早報》，2012 年 4 月 9 日。

州居住，胞弟龐增祥等在上海生活。居住在上海、蘇州兩地的龐家後人成為各級政府為公共博物館徵集藏品的重要對象。

　　1950 年，與龐元濟有舊交的上海文管會負責人徐森玉讓畫家、鑒定家謝稚柳等人接觸龐秉禮和龐增祥，出資近七萬元徵購了兩批書畫，包括董其昌的《山水冊》、《西湖圖卷》、《依松圖卷》，任仁發的《秋水鳧棲圖卷》，倪瓚的《溪山圖軸》、《吳淞春水圖》、《漁莊秋霽》，錢選的《浮玉山居圖》，仇英的《柳下眠禽圖》，唐寅的《古槎鴝鵒圖》，文徵明的《石湖清勝圖》，柯九思的《雙竹圖》，戴進的《仿燕文貴山水》，王冕的《墨梅圖》等。1952 年秋天，徐森玉又花費十六萬元從龐家徵集了一批藏畫，同年 12 月，龐秉禮、龐增和、龐增祥三人聯名將宋朱克柔《緙絲蓮塘乳鴨圖》等一批文物捐獻給新成立的上海博物館。

　　得知龐家書畫流出的信息後，1953 年國家文物局緊急向文化部申請經費出資購藏，1953 年時任國家文物局局長鄭振鐸特地給徐森玉寫信表示「龐氏畫，我局在第二批單中，又挑選了二十三件，茲將目錄附上：『非要不可』單中，最主要者，且實際『非要不可』者：不過（一）沈周《落花詩圖卷》、（二）文徵明《張靈鶴聽琴圖卷》、（三）仇英《梧竹草堂圖軸》、（四）仇英《蓬萊佩弈圖卷》、（五）仇英《江南水田卷》、（六）陸治《瑤島接香圖軸》等六件而已，因此間明清的畫，至為缺少也」，這一舉動引起南北文博界私下議論，上海方面正在籌設上海博物館和圖書館，部分人覺得北京是來爭搶這批藏品的。鄭振鐸特地致信徐森玉解釋：「諸公大可不必『小家氣象』也，龐氏的畫，上海方面究竟挑選多少，我們無甚成見。」[17]

　　國家文化局徵集的這批「虛齋」藏品後來劃歸北京故宮博物院，包括趙孟頫《秀石疏林圖》、曹知白《疏鬆幽岫》、柯九思《清閣墨竹圖》、姚綬《秋江漁隱》、李士達《三駝圖》、董其昌《贈稼軒山水圖》、陳洪綬《梅石蛺蝶圖卷》、楊文聰《仙人村塢》、王時敏《為吳世睿繪山水冊》、髡殘《層

17　陸劍：《南潯龐家》，杭州：浙江人民出版社，2009 年，頁 113。

岩疊壑圖》、龔賢《清涼還翠圖》、吳曆《擬吳鎮夏山雨霽圖》、文點《為于藩作山水圖軸》、石濤《山水花卉冊》等名跡。

除了上海和北京，蘇州市、江蘇省兩級文物部門也參與徵集。龐增和在 1953 年、1959 年向蘇州博物館捐贈書畫文物三十九種，其中書畫佔三十四種。1959 年，江蘇方面到蘇州動員賀明彤、龐增和將家中所藏元代黃公望《富春大嶺圖》、倪瓚《枯木竹石圖》、吳鎮《松泉圖》、明代沈周《東莊圖冊》、文徵明《萬壑爭流圖》、仇英《江南春》卷等古代書畫一百三十七件無償捐獻南京博物院。[18] 後來還曾在 1962、1963 年從龐家有償徵集趙佶《鴝鵒圖》、夏圭《灞橋風雪圖》、仇英《搗衣圖》等九件藏品和借展兩件藏品。[19]

如今，龐元濟的藏品國內多存於北京故宮博物院、上海博物館、南京博物院、蘇州博物館等處，國外則主要藏於美國弗利爾美術館、底特律美術館、納爾遜藝術博物館、克利夫蘭美術館等收藏機構。

18 〈虛齋大觀 ── 龐萊臣虛齋名畫的庋藏與流散〉，《中國書畫》，2015（2），頁 37 － 38。
19 陳詩悅：〈龐萊臣後人狀告南京博物院侵權：誰在敗落？〉，《東方早報》，2016 年 9 月 7 日。

中國文物藝術品流向全球

　　《睢陽五老圖》的收藏史顯示了自古以來藝術收藏與政治、經濟相互糾纏的各種問題。

　　宋仁宗天聖年間五位德高望重的退休老臣，九十四歲的畢世長、九十歲的王渙、八十八歲的朱貫、八十七歲的馮平、八十歲的杜衍寓居睢陽頤養天年，賦詩論文，約在 1056 年杜衍的門人錢明逸請人描繪五老的全身肖像並親自作序紀念，像側各有七言律詩一首，意在效法唐代白居易在洛陽組織九老宴會崇老敬賢之意，想將此圖卷藏於郡學翹材館中供學子瞻仰。

　　這以後北宋名卿顯宦歐陽修、晏殊、范仲淹、韓琦、邵雍、文彥博、司馬光、程顥、程頤、蘇軾、黃庭堅、蘇轍等十八人先後觀賞及奉和作詩，可惜後來因為朝廷中新黨、舊黨之爭，到了南宋紹興年間諸人題跋原作就已裁割散失，只能在其他文集中一窺原本面貌。南宋以後這件作品經胡安國、朱熹、趙孟頫、方孝孺、姚廣孝等歷代鑒藏家、文化名流題跋，一卷佚名之作竟有一百二十餘人題跋，在中國繪畫史上極為罕見。

　　南宋初年此畫卷從錢明逸手中先後傳入朱貫、畢世長家族，淳熙辛亥年（1191 年）由畢世長的四世孫畢希文轉給五老之一朱貫的後裔朱子榮，此時已有摹本，舊本歸朱子榮，新本在畢氏子孫手中。此後朱家後人幾次用此圖抵押，後來又幾次購回，清康熙四十三年（1704 年）朱家因為畫卷絹素剝落、不利捲舒，請裝潢名手改裝為冊，至此這幅畫已經在朱氏家族中保存近五百年之久。

　　到同治年間（1862—1874 年）或因太平天國之亂，此圖流入

時任江西知縣、收藏家狄曼農手中，後被時任江西按察使王霞軒索去。王霞軒曾將此圖送給老上司左宗棠，但陝甘總督左宗棠賞玩數十遍後題寫長跋奉還，並希望「如遇五老後裔，仍奉此畀之，於誼尤協耳」，王霞軒並無如此雅興，他把此圖留給了自己的兒子王鵬運，後者 1890 年將此畫以三百金出售給大收藏家、宗室愛新覺羅盛昱，[20] 光緒二十五年（1899 年）轉手收藏家完顏景賢。

　　1915 年，《睢陽五老圖》流入古玩商蔣汝藻之手，他是盧芹齋等創辦的來遠公司北京分號的股東。因此這件作品很快出現在 1916 年來遠公司上海分號負責人管復初編輯的中英文圖錄《古畫留真》中。為了多賺錢，他們把《睢陽五老圖》切割分為五卷，1917 年把其中一幅畢世長像、宋人錢明逸《五老圖序》和部分明清題跋出售給大都會藝術博物館；朱貫像和杜衍像先是出售給美國女收藏家艾達・摩爾（Ada Small Moore），後入藏耶魯大學博物館；馮平像和王渙像則在 1948 年由古董商號通運公司的姚叔來經手出售給弗利爾美術館。[21]

　　當時外國藏家不喜中國書法，故部分題跋無人購藏，所以 1930 年代末一部分題跋返回上海歸蔣汝藻繼續收藏。蔣後將這件《睢陽五老圖題跋冊》售與收藏家張叔馴，此後經張珩、孫邦瑞收藏，1942 年歸江陰實業家、書畫收藏家孫煜峰。1964 年，孫煜峰將五十餘家題跋上下兩冊和尤求摹本《睢陽五老圖》一併捐贈上海博物館，名為「《睢陽五老圖》二十開題跋冊」，包括楊萬里、洪邁、洪適、虞集、趙之昂等的題跋。[22]

　　對於此事，曾活躍於上海收藏圈的鄭振鐸 1943 年在日記中感嘆：「凡名跡，一歸略識之無良販子手中，便有五馬分屍之厄，反

20　勞祖德整理本：《鄭孝胥日記》光緒十五年十二月十五日（1890 年 1 月 5 日），北京：中華書局，1993 年，頁 153。

21　王連起：〈宋人《睢陽五老圖》考〉，《故宮博物院院刊》，2003 年第 1 期，頁 7−21。

22　柳葉：〈《睢陽五老圖》補充〉，《東方早報・藝術評論》，2012 年 6 月 4 日。

不如落於無知無識之商賈鋪子裏，尚能保存『天真』也。言之可為浩嘆！」[23]

一、世紀之交的變局：「八仙」過海

　　16 世紀早期，歐洲已經與中國有了直接貿易聯繫，香料、生絲、茶葉、瓷器等被荷蘭、英國、法國的東印度公司一船船運到歐洲銷售。但是那時候多數人並不把瓷器、雕刻之類當作藝術品，而是當作實用工具或裝飾器物使用。在 18 世紀歐洲興起的「中國風」熱潮中，來自東方的瓷器也成了一些王侯貴族珍視的藏品，如波蘭奧古斯特大公 1717 年在今天德國德累斯頓的茨溫格宮內建立了一座瓷器收藏館（Porzellansammlung），展示他擁有的明清外銷瓷和日本瓷器。

　　19 世紀全球政治、經濟、交通的巨變，讓收藏也變成了近代化的一部分，強勢的歐美公私收藏機構開始在全球搜集各種物品作為保存、展示、研究的對象。一方面蒸汽機、鐵路、輪船、電報讓人們的聯繫更為便捷，全球的貿易和經濟更為緊密地關聯在一起；另一方面疲弱的清朝遭遇一系列打擊，皇室無法再完整保存乾隆皇帝的龐大收藏，世家大族、學者文人的收藏也在經濟變動中頻頻換手。同時，鐵路建設、文物盜掘出土了很多新文物，這都使得 19 世紀後期到 20 世紀初期大量歷代文物、皇家瑰寶雲集於市，國內外古董商、收藏家、學者、博物館機構紛紛採購交易，數以百萬計的文物因此流散到世界各地。

　　1860 年英法聯軍火燒圓明園搶掠大量皇室珍藏、園林裝飾，導致清代宮廷文物的第一次成規模的流散，英法軍人、外交官、商人帶回國內以後引起文化界和收藏界的圍觀，也引起報刊上很多獵奇的報道，歐洲人開始重視這些皇家收藏，英法出現了收藏中國瓷器、

23　勵俊：〈漫談《睢陽五老圖》〉，《東方早報‧藝術評論》，2012 年 6 月 11 日。

青銅器的苗頭。運到英國和法國的掠奪品，主要以公開拍賣等方式來
處理。1861 年 12 月至 1863 年 4 月，在法國巴黎倬德酒店舉行了超過
十三場有關掠奪品的拍賣會；還有三十箱器物被法國軍隊獻給拿破侖
三世，於 1861 年 3 月在巴黎郊區的楓丹白露宮向公眾展示。在英國
倫敦，1861 至 1862 年佳士得和蘇富比兩大拍賣行舉辦的拍賣會中也
有很多圓明園藏品出現，如 1861 年 6 月 6 日「佳士得、曼森和伍茲」
拍賣圖錄裏注明了來自圓明園的二十七件玉器及其他木雕、琺瑯、
象牙、漆器和一件瓷器。其後十年，英國的南肯辛頓博物館（1899
年更名為維多利亞和阿爾伯特博物館）、大英博物館等博物館和學術
研究機構都獲得了圓明園流出的藝術品，這大大促進了中國藝術品
的展示和研究，帶動對於中國藝術的興趣，一時在貴族和富豪中成
為新時尚。[24]

　　1900 年八國聯軍進入北京，士兵搶掠的範圍擴大到紫禁城、中
南海、圓明園、頤和園等皇帝禁地和高官大僚的官署、府邸，除了要
進獻給各自王室的戰利品、各自保存的私藏品，還把很多藏品集中在
一起舉辦針對外國人的拍賣會。當時普通士兵的搶掠對象主要是他們
熟悉的各種「金銀珠寶」，對書畫、家具等並不是特別在意，多以便
宜的價格就地拍賣、出售。這讓大量清朝皇室收藏流入了古董商和中
國民間。被劫文物的精華部分則運回歐洲，被各國皇家機構收藏；同
時也有大量被軍人私藏的流入歐美民間，在以後幾十年以收購和捐獻
的形式最終流向各國博物館。1874 年英國皇家亞洲文會華北分會在
上海建立亞洲文會博物館，長期收集中國石器、秦漢古物等。

　　當時鐵路和城市建設等導致出土文物數量大增，如 1905 年為修
建京漢鐵路支線，在洛陽邙山挖掘了許多漢唐古墓，大量色彩鮮艷的
唐代釉陶墓俑、金銀、玉石、陶器很快就出現在京滬古董市場並大多

24〔英〕尼克‧皮爾斯：〈圓明園影響下的英國收藏界〉，謝萌譯，《文物天地》，2005 年第 5 期。

轉售海外。1918 至 1919 年在鉅鹿出土大量宋瓷，之後很多古窯址被發現，出土了大量宋元明清瓷器。村民偶然在河南安陽小屯、陝西周原發現了先秦古物，引起國內外古董商和收藏家的關注。當時歐美與中國的交往日益頻繁，對中國文化藝術的了解加深，公私機構開始注重購藏來自中國的文物藝術品，海外收藏之風和國內富貴人家購求交互影響，刺激了北京和上海的藝術市場，也掀起了眾多古董商、軍閥、民眾參與的文物盜掘之風。著名的如 1928 年軍閥孫殿英盜挖清西陵。甚至還出現了西方古董商、探險家親自盜掘古墓的事件，如懷履光（William Charles White）和蘭登·華納（Langdon Warner）參與盜掘洛陽金村大墓，王涅克（Léon Wannieck）盜掘渾源彝器。據日本學者梅原末治研究，1930 年之前歐美各大收藏機構、私人收藏和公開的銅器已經多達五百四十七件，加上未公開的和日本等地的收藏，數量更多。

隨着殖民體系的擴張和博物學的發展，19 世紀後期西方列強出於地緣政治、文化研究等目的頻頻在遠東地區展開考察活動，廣泛搜集地質地理信息、礦產物種標本、民族學資料和出土文物等。尤其是中國西部的新疆、內蒙、甘肅、西藏這些邊疆要地或文化走廊，法國、俄國、英國、德國、美國、瑞典和日本都有民間自發或受特定博物館、企業雇傭的探險隊前往考察和發掘，帶走敦煌、龜茲、吐魯番、黑水城等地的文物資料。著名探險者有法國人格萊那（Fernand Grenard）、德蘭（Jules Léon Dutreuil de Rhins）、伯希和（Paul Pelliot），瑞典人斯文·赫定（Sven Hedin），俄國人羅博羅夫斯基（V. I. Roborovsky）、科茲洛夫（P. K. Kozlov）、克萊門茲（D. A. Klemenc），英籍匈牙利裔探險家斯坦因（Marc Aurel Stein），美國人勞費爾（Berthold Laufer），日本人大谷光瑞，德國人格倫威德爾（Albert Grunwedel）、勒考克（Albert von Le Coq）等。

其中最著名的是 1905 年王道士無意中打開敦煌莫高窟藏經洞，引來歐美各路學者、探險家前來購求，斯坦因和伯希和所獲最多，1907 年斯坦因從道士王圓籙手中購得經卷寫本二十四箱、絹畫及其他文物五箱。1908 年伯希和買走經卷六千餘卷及畫卷、雕塑等文物。晚清時期政府還未有明確的現代國家主權意識，又對西域文物了解不多，這些考察探險活動有的得到官方允許支持，有的無人過問。當時也有很多學者親身前來中國考察遊歷，從古玩店鋪為博物館和私人購藏藏品，如法國的沙畹（Émmanuel- Édouard Chavannes）、伯希和、法占（Gilbert de Voisins）、拉狄格（Jean Lartigue）、色伽蘭（Victor Segalen），日本的關野貞、橘瑞超、吉川小一郎、足立喜六、松呂正登、田資事、福地秀雄等曾在北京、西安等地古玩店購買藏品。

地上文物方面，佛教石造像成為盜竊的重點對象。這原來不是中國傳統收藏品類，但是在 20 世紀初期成為歐美大型博物館和重要收藏家看中的藝術藏品，因此各路人馬紛紛前來巧取豪奪。日本山中商會將太原天龍山石窟的佛頭遠銷海外，華人古董商盧芹齋經手盜賣磁縣響堂山石窟文物，紐約大都會藝術博物館遠東部主任普愛倫（Alan Priest）曾下訂單，雇琉璃廠岳彬盜鑿龍門古陽洞帝后禮佛圖等。洪洞廣勝寺巨幅元代壁畫、北京智化寺明代蟠龍藻井等也被寺主私下賣給歐美藏家。

辛亥革命前後的政治經濟動蕩，導致皇室親貴、世家官僚紛紛轉售書畫和金石收藏，著名的如溥儀盜賣清宮舊藏，恭親王、成親王、端方等後裔出售家藏都發生在 20 世紀初葉。大量文物藝術品彙集市場，讓民國初年北京的古董文物市場空前繁榮。到 1927 年政府南遷後，上海發展成為新的藝術交易中心，在 20 世紀三四十年代盛極一時。

20 世紀初期海外藏家和國內藏家的市場趣味大為不同。歐美藏

家開始最注重中國的瓷器、家具等裝飾藝術，後來則是青銅器、大型石刻雕像等體型可觀、年代久遠的器物。而日本收藏家和中國收藏家趣味類似，注重書畫金石文房清玩之類，而在瓷器上則與歐美藏家不同，日本藏家更喜歡宋瓷而非顏色鮮亮的明清官窯瓷器。後來隨着對中國歷史文化研究的深入，美國博物館界也開始注重書畫收藏，如在兩任日裔遠東部主任岡倉覺三和富田幸次郎的努力下，波士頓美術館收藏了一批中國書畫精華，盧芹齋則將古玉和書畫推銷給大都會、納爾遜、克利夫蘭等博物館。海外個人藏家對於新地區、新領域、新類型的關注往往早於公立機構，他們收藏後頻繁與學術界、博物館界互動，通過零散或整體地轉讓、捐贈，讓博物館和公眾不斷擴大收藏範圍、改變收藏版圖。

　　和收藏伴隨的是對中國文物藝術品的研究、展示的深入和擴展。[25] 19 世紀末歐洲人關注的主要是瓷器收藏，法國漢學家儒蓮（Stanislas Aignan Julien, 1797-1873）1856 年把藍浦所著《景德鎮陶錄》譯成法文，在巴黎以《中國瓷器的製作和歷史》為名出版，對法、英之後的中國文物研究和收藏影響甚大。1887 年法國外交官、歷史學家巴雷歐婁（Maurice Paléologue, 1859-1944）出版了法國第一本綜合性中國美術著作《中國藝術》（*L'art chinois*），以材料和形式分類介紹中國的青銅器、建築、石雕、木雕、象牙雕、瓷器、玻璃、琺瑯、繪畫與漆器，書中圖片大多來自法國私人收藏。曾任英國駐華使館醫師、京師同文館醫學教習的卜士禮（Stephen W. Bushell, 1844-1908）1896 年出版的《東方陶瓷藝術》在英國頗有影響，1904、1906 年他又出版了《中國藝術》上下兩冊，這是第一本關於中國美術的綜合性英文著作，分類介紹雕塑、建築、青銅器、竹木牙角雕刻、漆器、玉器、陶瓷、玻璃、琺瑯器、首飾、紡織品、繪畫等十二種品

25 蘇玫瑰：〈東風西漸——西方視野下的中國藝術〉，雅昌藝術網，2011 年。

類，在歐美收藏界、學術界影響很大。20 世紀初最有影響的研究者是大英博物館陶瓷專家羅伯特‧洛克哈特‧霍布森（Robert Lockhart Hobson, 1871-1941），1915 年他出版專著《中國陶瓷器——從早期到現今中國陶瓷藝術研究》，1923 年出版第一部中國陶瓷斷代史《明代陶瓷》，此後還編輯過多位英國和歐洲藏家的收藏圖錄。

瓷器以外，其他各類藏品的介紹也逐漸增加，如法國著名漢學家沙畹分別於 1893 及 1913 年出版了《中國漢代石刻》與《中國北方考古記》，將中國古代石刻藝術和雲崗、龍門石窟介紹到歐美，引起極大轟動。玉器方面，1923 年軒尼詩（Una Pope-Hennessy, 1876-1949）編著《中國早期玉器》，論述中國自先秦至元代玉器的歷史。斯坦利‧查爾斯‧諾提（Stanley Charles Nott, 1887-1978）1936 年出版《中國玉器源流考》。1924 年科普（Albert J. Koop, 1877-1945）出版《早期中國青銅器》介紹歐洲博物館和收藏家所藏中國青銅器精品。1925 年英國維多利亞和阿爾伯特博物館舉辦了中國漆器特展，並出版相應圖錄；次年該博物館木器部主任 Strange 編著《中國漆器》一書，系統性地介紹中國明清漆器工藝和藏品。

1920 年代以後，一系列重要的中國文物藝術品展覽陸續在歐洲主要國家開幕。1929 年，柏林美術學院舉辦了第一次全面的中國藝術展。1933 年，高本漢在瑞典斯德哥爾摩遠東古物博物館組織了中國早期青銅器展。1934 年，法國巴黎的羅浮宮、橘園美術館分別舉辦了中國青銅器展。1935 到 1936 年間，倫敦的皇家藝術學院舉辦了「國際中國藝術展」，展出來自世界近兩百個個人和機構的三千零七十八件中國文物，包括中國國民政府、日本皇室、印度政府借出的藏品，以及歐美藏家如英國國王喬治五世與瑪麗皇后、瑞典王儲古斯塔夫等人的收藏，這是當時規模最大、影響最深的一次中國文物藝術品展覽。

二、外國收藏家

18、19 世紀英國最為富足和強大，殖民者廣泛在世界各地收集各種藏品，無論是埃及木乃伊、羅塞塔石碑，或是希臘雕塑、美洲土著雕刻，抑或是日本漆器、中國瓷器都進入公私收藏範圍。19 世紀後期因為通商和英法戰爭等，英國、法國與中國的交往增加，開始有人收藏和研究中國文物藝術品，當時關注點主要在中國瓷器。特別是 1860 年英法聯軍劫掠圓明園獲得大量清朝皇室收藏，很多武官、外交官和商人將藏品帶回英國、法國轉手，1870 年代開始它們成為收藏家和古玩商在展架上陳列的藝術品。

19 世紀末英國主要的中國瓷器收藏家包括紡織業大亨之子阿爾弗雷德·莫里森（Alfred Morrison）、著名收藏家喬治·素廷（George Salting，他後來將所有藏品捐贈給大英博物館、國家畫廊、維多利亞和阿爾伯特博物館等）、特雷弗·勞倫斯（James John Trevor Lawrence）、商人阿瑟·韋爾斯（他收藏的雍正款琺瑯彩梅花題詩碗和乾隆款琺瑯彩開光西洋風景杯、山水人物杯等一批珍品後來轉手大維德收藏）、瑞切哈特·本尼特（Richard Bennett）、詹姆斯·歐瑞克等。

20 世紀初隨着英國博物館學和東方學研究的發展，英國收藏家對中國藝術的興趣日益高漲，戈氏父子店（S. Gorer & Sons）、約翰·史帕克斯公司（John Sparks Ltd.）、布魯特父子商行（Bluett & Sons）、斯賓克父子店（Spink & Son）等古董店都側重經營東方文物尤其是瓷器。從 1910 到 1960 年，英國一直是歐洲最為重要的中國藝術品收藏和交易中心，出現了喬治·歐默福普洛斯（George Eumorfopoulos）、大維德爵士（Sir Percival David）、蘇格蘭格拉斯哥的威廉·布雷爾爵士（Sir William Burrell）、瑞蒙德·里埃斯科（Raymond F. A. Riesco）、白蘭士敦、艾弗瑞·克拉克伉儷（Mr. & Mrs. Alfred Clark）、蘇格蘭船運巨擘格雷（Leonard Gow）等著名收藏家。收藏家們也形成了自己的社交組

織，標誌性事件是 1921 年東方陶瓷協會在倫敦成立，這是西方首個
關注中國陶瓷藝術品收藏的俱樂部，成員包括喬治・歐默福普洛斯、
霍布森、奈特等著名收藏家和學者。

　　大維德爵士 1927 年起致力於收藏清宮流散民間的宮廷瓷器，從
古董商中所獲甚豐，此後不久他抓住鹽業銀行拍賣 1901 年慈禧太后
抵押在銀行的瓷器之機，購得至少四十餘件宋元明清瓷器精品，並分
批運往紐約大都會藝術博物館展出。1930 年他回到北京購藏瓷器，
其中著名的包括帶有至正十一年（1351 年）年款的元青花瓶，今又
名「大維德瓶」。為了收藏，他自學中文並成為研究中國陶瓷的學
者，撰寫了〈汝窯研究〉等文章。大維德積極促成 1935 至 1936 年在
倫敦皇家藝術學院舉行的「國際中國藝術展」，他自己也租借了三百
餘件展品。大維德爵士在訪問中國期間曾到北京故宮博物院參觀，
並捐資 6,264.4 美金改建御書堂為宋元明代陶瓷特展展廳。他的中國
瓷器收藏超過一千四百件，1952 年起在倫敦戈登廣場 53 號樓展出，
後來加入另一藏家蒙特史都華・艾爾芬斯通（Mountstuart Elphinstone）
捐贈的瓷器藏品，由大維德基金和倫敦大學亞非研究學院永久展
覽，現在由大英博物館託管。

　　在歐洲大陸，倫敦的南肯辛頓博物館（現維多利亞和阿爾伯特博
物館）在 1852 年開館後舉辦中國瓷器等藝術品收藏展，刺激了法國
的博物館收藏和展示中國藝術品，之後羅浮宮展示了曾任法國駐上海
使館第一任總領事敏體尼（Charles de Montigny）從中國帶回來的文
物。1860 年英法聯軍入侵中國時，法軍把部分從圓明園和頤和園掠
奪的「戰利品」獻給拿破崙三世及皇后歐仁妮，在杜樂麗宮展出時引
起轟動。1863 年，皇后決定將所有物品移放至楓丹白露城堡一側的
底層的四間廳室，陳列金玉首飾、牙雕、玉雕、景泰藍佛塔等上千件
藝術珍品，其中包括 1861 年暹羅（泰國）使團贈送的中國瓷器禮物，

這刺激了法國貴族和富豪對中國文物藝術品的收藏。

　　法國人開始認識到中國製品不僅僅是裝飾品，也是藝術品，出現了第一批收藏家，如文學家龔古爾兄弟（Edmond de Goncourt & Jules de Goncourt）、歐‧杜‧薩爾特（O. Du Sartel）、實業家格蘭迪迪耶（Ernest Grandidier）、羅門德（Raymond Koechlin）、以經營畢加索等立體派藝術家著稱的畫廊老闆羅森伯格（Léonce Rosenberg）、時裝設計師雅克‧杜塞（Jacques Doucet）、自行車手波蒂埃（Rene Pottier）、歐仁‧姆提奧斯（Eugène Mutiaux）等。

　　最有成就的是亨利‧賽努奇（Henri Cernuschi, 1821-1896）和里昂工業家愛米爾‧吉美（Emile Guimet, 1836-1918）。亨利‧賽努奇在 1871 至 1873 年遊歷日本、中國、錫蘭、印度等地，最後帶着一尊4.5 米高的阿彌陀佛像和九百箱其他文物藝術品回到巴黎，1873 年就在巴黎的世博會遺留建築工業宮（Palais de L'industrie）舉辦歐洲首次中國古代青銅器展，打破之前歐洲人專注中國瓷器的風尚。後來他把自己的五千件東方藝術藏品捐贈給 1898 年設立的賽努奇博物館，尤以一千多件青銅器的收藏為勝。愛米爾‧吉美在亨利‧賽努奇的影響下，1876 至 1877 年到希臘、日本、中國、印度等地旅行並購藏大量文物藝術品，1879 年在里昂建立私人博物館作展示，後來捐贈給政府並移到巴黎，於 1889 年正式開館。

　　瑞士富商阿爾弗雷德‧鮑爾（Alfred Baur, 1865-1951）最初的興趣是收藏日本藝術品，1928 年在山中商會的推薦下開始購藏中國的陶瓷和其他藝術品。1929 年股災後古玩市場價格下跌，鮑爾乘機低價買入很多重量級藏品，如唐代陶瓷、宋代哥窯貫耳壺、元代龍泉窯青釉玉壺春瓶等。他 1930 年從山中商會倫敦展銷拍賣中分別花費1,800 英鎊和 1,400 英鎊，買下一件古月軒蓮花鷺紋花瓶、一組乾隆什錦蝶紋花瓶。晚年他成立基金會和鮑氏東方藝術館，保存自己的全

部收藏並向公眾展出。

　　瑞典也是收藏中國文物較多的國家，伊萬・特勞戈特（Iwan Traugott）與其兄奧斯卡・特勞戈特（Oscar Traugott）、瑞典王儲古斯塔夫六世（Gustaf VI Adolf of Sweden, 1882-1973）、詹姆斯・凱勒（James Keiller，1907 年投資打撈「哥德堡」號，收獲約四千三百件瓷器）、曾任瑞典外交部長的喬納森・海勒納（Johannes Hellner）、藝術史家胡特馬克（Emil Hultmark）、畫家卡拉斯・法若斯（Klas Fåhraeus）、瑞典工業家和收藏家卡爾・坎普（Carle Kempe）等都以收藏中國藝術品著稱。瑞典國王古斯塔夫六世年輕時攻讀藝術史和考古學，後來多次到遠東、希臘和意大利參加考古發掘，愛好收藏。1905 年他結婚時祖父奧斯卡二世送了一對 18 世紀粉彩裝飾的中國瓷器作為禮物，一年後祖父又送了一個搪瓷裝飾的中國瓷壺作為聖誕禮物，他從此開始留意中國瓷器，成為著名的中國文物鑒賞收藏家和藝術史學者。他經常去倫敦的古玩店購買藏品，與英國藏家交流。1914 年在他推動下，瑞典國家博物館舉行了首次從青銅器時期到 19 世紀的中國藝術展。1926 年王儲夫婦在環球旅行途中訪問中國，曾參觀北京故宮的收藏，去周口店發掘現場和太原、浦口等地文物遺址參觀，在上海從古玩商彼得・巴爾手中購買了一些瓷器和玉器，後來經常從彼得的哥哥、在倫敦居住的古玩商白威廉那裏購貨。1950 年古斯塔夫加冕成為國王，他收藏的中國文物 1960 年代後先後在美國、日本、英國等地著名博物館展出，1973 年他去世前將收藏的二千餘件中國文物珍品捐贈瑞典遠東藝術博物館。

　　當時法國、瑞典各國的收藏家主要通過巴黎、倫敦等地的古玩店購買藏品。巴黎最早經營中國文物的是古董商郎威家族的朗威爾夫人（Mme. Langweil），之後則有查爾維涅（Charles Vignier）、保羅・馬隆（Paul Mallon）、盧芹齋（Cheng-Tsai Loo）、西格弗里德・賓

（Siegfried Bing）、馬塞爾・賓（Marcel Bing）、羅森伯格等人。部分古董商還曾前來中國收購文物，如曾涉及與袁克文、趙鶴舫等共同走私「昭陵二駿」的葛揚（A. Grosjean）、戈蘭茲（Calenzi），德國古玩商阿道夫・沃什（Adolf Worth）、達爾美達（D'Almeida），丹麥人荷爾姆（Holm）等。

在美國，19 世紀前往中國的美國傳教士、水手和商人回國時常把小件瓷器、玉器、鼻煙壺之類作為紀念品帶回國內。1860 年英法聯軍火燒圓明園後，大批宮廷瓷器流到民間或為英法兵丁拍賣，駐北京美國公使館參贊和翻譯衛三畏（Samuel Wells Williams, 1812-1884）購得五十餘件原藏清宮的瓷器。美國第一個重要的中國文物收藏家是赫伯・畢曉普（Heber R. Bishop, 1840-1902），從 1870 年開始，他對中國和日本藝術產生濃厚的興趣，在紐約和波士頓收購了一些精美的中國玉器──這些玉器 1860 年在第二次鴉片戰爭中被英法聯軍從圓明園掠奪並流散到各地，畢曉普沿此線索購藏了一部分。後來他把部分藏品捐贈給大都會藝術博物館，另外一部分在他逝世後被拍賣。

第一次世界大戰之前，美國博物館界和私人藏家剛剛開始了解中國藝術品，藏家大多偏愛色彩絢麗、工藝精巧的明清瓷器、玉器、鼻煙壺和裝飾美術，對中國人最重視的書畫、金石還沒有多大興趣。唯一的例外是波士頓美術館，他們因為和日本學者關係密切，因而較早開始關注中國繪畫，曾從日本購藏少量來自中國的文物，如 1894 年購買了京都大德寺所藏中國南宋繪畫《五百羅漢圖》中的五幅，開美國博物館收藏中國古代繪畫先風。另外五幅賣給哈佛大學教授兼博物館贊助人丹曼・羅斯（Denman Waldo Ross, 1853-1935），丹曼・羅斯後來又贈與波士頓美術館。他之後還曾捐贈北宋《摹張萱搗練圖》卷及《北齊校書圖》、《古帝王圖》、《文姬歸漢圖》等名作予該館。

紐約的大都會藝術博物館 1879 年從古玩商艾維利（Samuel P.

Avery）那裏一次購得上千件中國瓷器，這是該館首批中國藝術藏品，其中絕大多數是中國的外銷瓷，也有少量明清官窯瓷器。1902年大都會藝術博物館得到赫伯・畢曉普捐贈的一千零二十八件玉器及翡翠藏品，中國玉器約佔總數的三分之二，從商周、宋元一直到清代乾隆、嘉慶時期，「靜明園寶」玉璽等數百件被認為是清代皇室玉器。這批玉器讓大都會藝術博物館成為西方最大的清宮玉器收藏機構之一。

第一次世界大戰讓歐洲經濟遭受重大打擊，美國取代倫敦和巴黎成為最活躍的藝術交易中心，中國藝術收藏的中心轉移到美國。隨着和中國交往的增加和對中國認知的深入，美國社會各界對中國文物藝術品的價值有了更全面的認識，收藏數量大增，大型石刻、書畫等開始更多進入美國。上海港的文物貿易出口數據顯示，從 1916 至 1931年美國都是最大的出口國，例如 1916 年美國的購買額為 434,335 海關兩，同年英國僅為 12,950 兩。儘管如此，與西方文物相比，中國文物在藝術市場並不是主流。據統計，1924 年美國進口年代一百年以上的藝術品總額為 21,116,103 美元，從歐洲進口的數額為 1,900 萬美元，從中國和日本進口的僅為 50 萬美元。

這時候美國對中國文物藝術品的需求主要來自以下三個方面：

一，博物館。波士頓美術館、大都會藝術博物館、芝加哥費爾德博物館等先驅和哈佛大學博物館、弗利爾美術館、賓大博物館、克利夫蘭美術館、檀香山美術學院，以及羅德島設計學院美術館等都開始重視收藏和展示中國藝術，主動購藏和研究中國文化藝術品。大都會藝術博物館 1915 年成立遠東部（1986 年改名亞洲部），開始有目的地尋求和收購中國歷代的陶器、瓷器、青銅器、佛像、絲織品等，還一度聘請在中國的福開森擔任收購代理，幫助收購了數件舉世聞名的古代青銅器，包括一組在陝西寶雞出土的西周青銅器及多批書畫和漢

代陶器。

　　二，私人收藏。當時連鎖店大亨奧特曼（Benjamin Altman）、糖業大亨哈夫梅耶（Henry Osborne Havemeyer）、鐵路大亨沃爾特斯（Henry Walters）、地產大亨瓦倫二世（George Henry Warren II）、貿易富商懷德納父子（Peter A. B. Widener & Joseph E. Widener）、亨利・弗里克（Henry Clay Frick）、銀行家約翰・摩根（John Pierpont Morgan）、富商穆爾（William Henry Moore）夫婦、武斯特・里德・華納（Worcester Reed Warner）、礦業巨頭湯普森（William Boyce Thompson）、林業巨頭邁爾斯（George Hewitt Myers）、傳媒巨頭赫斯特（William Randolph Hearst）、中東石油富商古爾本基安（Calouste Gulbenkian）、小約翰・洛克菲勒（John D. Rockefeller Jr.）等都曾參與中國藝術品收藏。許多藏家後來將藏品捐贈給博物館。

　　三，學術界和社會各界。有關中國玉器、青銅、雕塑、陶瓷和繪畫的專著在歐美紛紛出版，哈佛大學開始有專職研究亞洲藝術，1926年在美國召開了歐美眾多專家參加的東方藝術國際會議。美國大眾對中國藝術的認知也不斷擴展，「中國藝術」一詞 1910 年代在《紐約時報》上出現了一百四十七次，1920 年代出現了三百零六次，1930 年代增加到五百零二次，不斷增加的中國信息讓更多美國人開始了解中國歷史文化和文物藝術品，刺激了海外的收藏和研究。正如 1937 年考古學家畢安祺（Carl Whiting Bishop）所言：「現在（美國）所有人都對中國感興趣。有關她的新書進入暢銷書欄，……我們在所有較大城市和眾多較小的城市都能看到中國藝術品收藏。」[26]

　　企業家查爾斯・蘭・弗利爾（Charles Lang Freer, 1854-1919）是「一戰」前後最著名的中國文物收藏家，他在 1907、1908、1909 年和

[26] Yiyou Wang, "The Loouvre from China, A Critical Study of C. T. Loo and the Framing of Chinese Art in the United States, 1915-1950", PhD Dissertation, 2007.

1910 至 1911 年四次去亞洲探訪文物古跡，結識了收藏家端方等人，還試圖在中國組織考古活動。他與丹曼・羅斯、福開森是早期重視中國古畫的藏家，曾購入郭熙《溪山秋霽圖》和（南宋）無款《洛神賦圖》卷等。弗利爾促成多家博物館舉辦專門的東亞藝術展覽，又從自己的收藏中借展品給它們。1904 年，弗利爾動議向美國史密森尼恩學會捐贈藏品，並承諾提供建築館舍的資金，但直到他病故後四年弗利爾美術館才在 1923 年落成開放。這是美國第一家專業的亞洲藝術博物館，由私人捐建及捐贈藏品。該館所藏中國古畫達一千二百餘幅，數量為美國之最。1987 年另一位大藏家阿瑟・姆・賽克勒（Dr. Arthur M. Sackler, 1913-1987）捐贈大量藏品後，美國政府將博物館改名為弗利爾及賽克勒美術館。

小約翰・洛克菲勒和妻子艾比（Abby Greene Aldrich, 1874-1948）是熱心的東方藝術收藏家，1915 年美國金融家兼美國鋼鐵公司最大股東摩根（J. P. Morgan）在羅馬病逝後，家人有意出售一千五百件中國瓷器，小洛克菲勒向父親借貸 200 萬，通過古董商杜文（Herny J. Duveen）買下這批藏品。洛克菲勒家族也是熱心的教育、醫學事業贊助人，1917 年他們贊助 1,200 萬美元興建亞洲最現代化的醫學中心北京協和醫學院（PUMC）和附屬醫院。1921 年小洛克菲勒夫婦利用主持協和醫院竣工儀式的機會，花費三個月的時間進行亞洲之旅，在中國、日本、朝鮮、泰國、越南等地購藏了許多亞洲藝術品。1925 年 1 月，小約翰・洛克菲勒和妻子以 17.5 萬美元從山中商會購買兩件中國鎏金青銅造像（後來捐贈給大都會藝術博物館），同年 5 月他以 18 萬美元從古玩商杜宛兄弟公司購買了傳為意大利文藝復興大師波提切利（Sandro Botticelli）所繪的油畫《聖母與聖嬰及聖約翰》，證明這時中國頂極文物的價格已經可與歐洲古典大師的作品相較。

在美國最早經營中國藝術品的古董商是艾維利，20 世紀初則

出現了英國古董商杜維恩（Joseph Duveen）、帕里斯・瓦特森公司（Parish-Watson & Co.）、在紐約開店的日本古玩商山中定次郎、華商盧芹齋、波士頓古董商松木文恭、愛麗絲・龐耐（Alice Boney）等古玩商經營中國藝術品。龐耐還於 1950 年代起在紐約舉辦齊白石等人的書畫作品展，是美國最早關注中國現當代書畫的古玩商。

中國和日本之間的物質交流歷史悠久，唐宋時期大量日本遣唐使、僧人、留學生來華，將瓷器、佛像、王羲之墨跡摹本等帶回日本，如法隆寺藏有唐代青瓷，奈良大安寺附近曾出土唐三彩瓷片，福岡的一家寺廟出土過南宋景德鎮青白瓷，當時中國的書畫和器物已經成為日本貴族珍稀的收藏品。元、明、清時代日中之間依然有許多文化和物資的交流。

19 世紀，日本經過明治維新日漸強盛，新型的富豪、學者、商人等對中國的文物藝術品也有了收藏的興趣。1862 年日本商船「千歲丸」隨行人員就曾從上海古玩市場購買了多件元明清書畫作品帶回國。日本遊客和古玩商也常在上海、北京等地採買古玩，如 1886 年日本古董商人林忠正到香港、上海、天津、北京等地大量購買古董、書畫藝術品並試圖帶到美國銷售。

20 世紀前期，山中商會的山中定次郎，好古堂的中村作次郎，龍泉堂的繭山松太郎、繭山順吉，博文堂的原田悟朗，壺中居的廣田松繁等紛紛介入中國古董生意。1920 年左右，在中國從事古董生意的日本商人約有五十人，主要在天津、北京、上海購貨賣往日本和美國。也有日本古玩商深入中國內地搜購文物，如江藤濤雄曾從西安古玩商閻甘園手中買到大量佛教造像、瓦當等文物。陝西聘請的日本專家早崎稉吉（1874—1956 年）也兼職倒賣古玩，他在光緒二十八年（1902 年）前後將西安寶慶寺佛殿磚壁及華塔之上的七寶台佛教造像二十五件盜購到東瀛。著名日本漢學家內藤湖南（1866—1934 年）

也曾兼營古玩生意，他把北京藏家完顏景賢的一些書畫銷售給大阪紡織業富商阿部房次郎，後被捐贈給大阪市立美術館。

1909 年龍泉堂的創始人繭山松太郎租借北京崇文門內麻線胡同44 號開設龍泉堂，把從中國採購的古董帶到日本再賣給當地的古董商。1916 年在銀座開設店鋪，坐鎮東京直接面向收藏家開拓生意。

龍泉堂及山中商會在北京的分店一直延續到 1945 年。他們除了從北京、上海等地的古董店收購物品外，還曾參加從 1911 至 1924 年持續舉辦的遜清皇室內務府拍賣會，競標購買清宮舊藏物品。

早期日本國內對中國古董的需求主要在文房用品、香具、茶具等可以用在文房和茶室的器具，側重文人趣味，「一戰」以後受到歐美潮流和學界風氣的影響，也開始購藏佛教雕塑、金石刻本和漢唐陶俑。20 世紀前期最具實力的日本收藏家多是明治維新後成長起來的富有企業家，他們學習美國富豪捐贈的模式，後來把大量收藏捐贈給國立博物館或成立私立博物館保存，如橫河民輔、須磨彌吉郎、上野理一將大部分藏品捐贈東京國立博物館，阿部房次郎將其爽籟館全部藏品捐贈大阪市立博物館，出光佐三以其收藏品為主成立出光美術館、根津嘉一郎創立根津美術館、岩崎小彌太創立靜嘉堂文庫、細川立創立永青文庫、松岡清次郎創立松岡美術館、藤井善助創立藤井有鄰館、住友吉左衛門創立泉屋博古館、中村不折創立書道博物館、山本悌二郎設立澄懷堂美術館、河井荃廬推動三井聽冰閣收集歷代碑版法帖、大阪黑川家族成立兵庫縣黑川古文化研究所，古董商廣田松繁也把自己的五百餘件藏品捐給東京國立博物館。這些公立和私立博物館收藏的中國文物，有很多被列為日本的國寶級收藏品。但是也有個別的人轉手了一些藏品，如菊池晉二曾從原田悟朗那裏購得古董商郭葆昌流出的蘇軾《寒食詩帖》（現藏台北故宮博物院）和南宋李生《瀟湘臥游圖卷》（現藏東京國立博物館），1953 年因為經濟原因，以 3,150

美元把《寒食詩帖》賣給了台灣的王世杰，後歸台北故宮博物院收藏。山本悌二郎把宋徽宗《五色鸚鵡圖》卷等出售給美國的博物館。

三、古董出口

第一次世界大戰前，中國文物藝術品主要出口到歐洲的倫敦和巴黎，1914 年第一次世界大戰爆發後不久，紐約成了最重要的出口市場。

上海和天津是民國時期最主要的古董對外貿易港口，當時出口古董的稅率是商品估價的 35%。由於稅率很高，古董出口商多行賄海關的鑒定人員，將價格評估為市場價格的一半或三分之一，而且因為是抽檢，因此多數都是以低價物品統一報價。

上海港的古董出口額在 1916 至 1922 年約在 40 萬至 60 萬海關兩之間，到 1923 年開始迅速上升，1928 年出口量高達 155 萬海關兩之多，1924 至 1931 年的出口額都超過 100 萬海關兩。而從出口的去向而言，從上海出口美國的古董數量最多，佔 1916 至 1931 年上海港古董出口總額的 63%，其次是法國和英國，各佔近 10%，向日本和德國出口的數量只佔總額的 2% 多一點。而在天津港，對日出口金額一度佔據絕對優勢，1909 至 1919 年出口日本的古董數量佔天津港對外古董出口總量的 70% 至 90%，但之後向美國的出口量越來越多，1920 至 1930 年出口日本和美國的數量基本持平，在從 2 萬至 10 萬海關兩浮動，1931 年以後出口美國的數量超過了日本，可見當時美國市場對中國古董的吸納能力最大。[27]

如此繁榮的文物出口交易，自然也催生出古玩行業的跨國企業，其中日本山中商會和中國商人張靜江開設的通運公司、盧芹齋開設的盧吳公司就是其中的佼佼者。

27 〔日〕富田升：《近代日本的中國藝術品流轉與鑒賞》，上海：上海書畫出版社，2014 年，頁 62–70。

　　山中商會是 1910 至 1930 年代經營中國古董的最大跨國古玩商行。店主山中定次郎在大阪經營古玩店時發現歐美收藏家和學者常來店裏購物，意識到將東方文物和藝術品提供給歐美市場將是一大方向。1894 年他在紐約開設小店面，1899 年在波士頓、1900 年在倫敦、1905 年在巴黎開設代理店，1928 年在芝加哥開設分店。「一戰」之前的經濟繁榮階段，富裕階層興起東方藝術品收藏熱，他們的店鋪很快就打開了當地市場，建立橫跨歐美多個國家的銷售網絡，客戶包括洛克菲勒、弗利爾等巨富收藏家，成為 20 世紀早期歐美興起的中國文物藝術品收藏熱的重要「推手」。

　　除了在日本廣泛搜求日本和中國文物外，山中定次郎 1890 年曾到北京考察和購貨，1901 年他在北京東城麻線胡同 3 號設立辦事處購求中國文物藝術品，業務快速擴大，後於 1917 年購入肅親王後裔一處三百平米的四合院作為山中商會在北京的分店，雇用十多位員工。從 1918 年起，他們大量從中國古玩攤販、古玩店鋪收購貨品，或者向銀行花費巨資買下整批抵押古董，還參加了 1911 至 1924 年遜清皇室內務府舉辦的拍賣會。山中商會實力突出，敢於出高價購買珍稀文玩，他最重要的一筆交易是 1912 年 3 月以 34 萬大洋（一說 40 萬大洋）買下恭王府除了書畫以外的青銅、瓷器、玉器、木器、兵器、珠寶、雜項收藏，共約一千五百至二千件。這批文玩迅速運回日本分類整理，一批運往美國拍賣，一批運往英國拍賣，一批留在山中商會設於日本和美國的古董店中零售。

　　1913 年他們在美國紐約麥迪森南廣場的美國藝術畫廊分三天拍賣恭王府的藏品，有玉器、青銅器、陶瓷、木器、琺瑯、石雕、織繡等七大類五百三十六件，單件文物成交價最高達 6,400 美元，總成交金額 27 萬美元，在當時是破紀錄的天文數字，轟動收藏界；運往英國的部分也在 1913 年 3 月 5 日、6 日舉行「中國玉雕和其他藝術品

拍賣」，共計二百六十三件（一說二百一十一件），以玉器為主，拍賣成交總額為 6,255 英鎊。

這次百年一遇的機會，奠定了山中商會當時在東方文物市場的地位。此後山中商會曾多次購得重要藏品，如 1916 年購藏黃興的收藏，1923 年買下端方舊藏的青銅器然後舉辦展覽分批出售，還曾在 1930 年或稍早購買官窰瓷器收藏家沈吉甫的藏品，據說出價達 24 萬元之多。沈吉甫這批藏品由清代皇室 1920 年前後抵押給某銀行，因無力還債成為銀行資產，後被出售給沈氏，包括多件珍貴的宋瓷和明清官窰瓷器。山中定次郎的經營理念是對藏品進行大量收集、展覽推廣，然後高價賣出。備受後人非議的是，山中定次郎通過賄賂等手法買通太原西南天龍山腳下寺廟的住持，把天龍山石窟中許多北朝和隋唐佛教雕塑的頭像盜鑿出山，輾轉賣給日本、美國等地收藏家。1925 年小洛克菲勒夫人花費 17.5 萬美元從山中商會紐約分店買了兩個北魏的鎏金佛像，後捐贈給大都會藝術博物館收藏，這在當時是創紀錄的高價。1930 年代山中商會全盛時期，每年紐約分店的銷售額就達五六十萬美元，全美國各分店的總銷售額近百萬美元，是全球範圍內經營東方文玩的最大古董行。

1936 年山中定次郎過世後山中商會開始衰落，1941 年珍珠港事件爆發，山中商會在紐約、波士頓、芝加哥分店的三千多件庫存中國文物被美國政府作為敵產全部沒收並拍賣。在日本，因為戰爭影響，1943 年山中商會也停止舉辦古董展覽，不再經營這方面的業務。

和山中商會並稱民國時期最大中國文物跨國交易商的是華人盧芹齋，他可謂古玩界「全球化」的先驅。他出生在中國，發家於法國，成功在美國，娶了法國太太，穿着精心定製的西裝，操着流利的漢語、法語和英語，在巴黎、倫敦、上海、北京和紐約奔忙，在不同的文化語境中嫻熟地切換角色做古董生意。

盧芹齋 1880 年生於浙江湖州市郊盧家兜村的一個貧困家庭，原名盧煥文，不到十歲就失去雙親成為孤兒。之後他進入南潯富戶張府幫傭，開始做廚師，後來專門給跛足的少爺張靜江做隨從。1904 年，張靜江前往巴黎擔任駐法商務參贊，把盧芹齋帶去幫忙。張靜江除了公務，私下還在馬德蘭大教堂左側開設通運貿易公司經營茶葉、絲綢、古董等進出口生意，他的妻弟姚昌復（字叔來）擔任總經理具體負責經營，後來在英國倫敦、美國紐約和國內京滬都設有分號。張靜江私下大力贊助孫中山的反清革命事業，是出資最多的捐助人之一。

盧芹齋在通運公司積累經營古董的經驗，1906 年自己在馬德蘭廣場經營古董店鋪東英樓，張靜江也參與入股。盧芹齋最初販售近代中國工藝品，銷路不佳才改營高古文物。1908 年，盧在巴黎泰布街34 號開設古玩行來遠樓。1911 年經張靜江介紹，盧芹齋與上海古玩商吳啟周在滬開設盧吳公司，做向海外販賣古玩的生意，即古玩行內人所謂的「洋莊」，在滬蘇州籍古玩商管復初（後來開設管復記古玩店）和黃壽芝等負責進貨。上海分號進出口採用「盧吳公司」名稱，後來成為外國人所知的中國近代史上最有名的私人古董出口公司，是向外國販運珍貴文物數量最多、經營時間最長、影響最大的私人公司。他們還在北京設立辦事處，由盧芹齋同鄉商人蔣汝藻掌控，大吉山房古玩店祝續齋、繆錫華參股並供應貨品，主要在京滬採買法國古董商所好的「法國莊」古玩，如高古銅器、玉器、康熙三彩及琺瑯瓷器等。

1915 年盧芹齋在紐約第五大道 551 號開設古玩店，從此經常來往紐約和巴黎兩邊。和盧芹齋競爭的是山中定次郎的山中商會、張靜江的通運公司、傳奇藝術經銷商約瑟夫‧杜文、帕里斯‧瓦特森公司和愛德華‧威爾斯公司（Edward Wells & Co.）等經營中國文物藝術品的個人與公司。盧芹齋後來居上，成為那個世代最活躍的中國文物古

董商之一。

　　初到美國他最先認識的是大收藏家弗利爾，弗利爾把他推薦給波士頓美術館、紐約大都會藝術博物館、福格美術館的負責人，後來梅爾夫婦、小約翰·洛克菲勒、溫斯羅普、皮爾斯伯雷等著名收藏家都成了盧氏的客戶。1933 至 1941 年間，盧氏的公司每年都舉辦一次重要的展銷會並推出圖錄，將大量的墓葬雕刻、青銅器、古玉、陶俑、佛像運到美國銷售，至少把數萬件中國文物藝術品銷往紐約、倫敦和巴黎。

　　盧芹齋不僅出售歐美普遍歡迎的瓷器，還努力通過各種展銷會、出版物把新品類如墓葬雕刻、青銅器、陪葬古玉、雕塑、壁畫、陶俑、佛像、古玉等賣給美國博物館和重要私人藏家。他經手的最著名的文物藝術品是「昭陵六駿」中的兩件，他通過王府井大街的永寶齋、袁世凱之子袁克文、陝西總督陸建章等人的關係把兩駿盜運到北京，轉運到紐約後，1918 年以 12.5 萬美元售予賓夕法尼亞大學博物館。

　　1949 年之後文物出境受到嚴格管理，貨源減少，盧芹齋在 1950 年宣佈退休。盧芹齋知道國內文化界非議他的行為，曾辯解說：「作為使那些國寶流散的源頭之一，我深感羞愧……中國已經失去了自己的珍寶。我們唯一的安慰是，正如藝術無國界，那些雕塑走向了世界，受到學者和公眾的讚美……由於中國不斷變化和動亂，在其他國家，我們的文物會得到比在中國更好的保護。我們流失的珍寶，將成為真正的信使，使世界了解我們的古老文明和文化，有助於人們喜愛並更好地了解中國和中國人民。」[28]

28 〔美〕卡爾·梅耶、謝林·布里薩克：《誰在收藏中國：美國獵獲亞洲藝術珍寶百年記》，張建新、張紫微譯，北京：中信出版社，2016 年，頁 119。

福開森

收藏家、經紀人、傳教士的混合

1935 年 6 月 29 日，北京出現了一則轟動文化學術界的新聞。《大公報》特闢「福開森博士藏品贈華紀念特輯」，刊載福開森與金陵大學校長陳裕光、內政部古物陳列所主任委員錢桐簽署的《贈與及寄託草約》、故宮博物院院長馬衡〈記福氏古物中之至寶〉等九篇文章，披露美籍福開森博士決定將他收藏的千餘件中國文物全部贈獻南京私立金陵大學，並先期將所贈各物寄託北平故宮博物院文華殿，開闢福氏古物館展出。「得之於華，公之於華」，《大公報》對福開森的舉動予以高度評價，稱此舉「為我國文化史上從來未有之事也」。[29] 因為金陵大學當時尚無適當地點保存這批古物，福開森與北平古物陳列所商議，請該館在故宮文華殿特設福氏古物館，代為保管並公開展覽，俟條件成熟後運往南京金陵大學。

這些藏品分為銅器、玉器、陶器、瓷器、繪畫、墨跡、碑帖類，市值達四五百萬銀元。北京多家報紙對此次捐獻和展覽報道不斷，國民政府還專門頒佈「關於嘉獎私立金陵大學校董福開森捐助古物予本校」的指令，這對 1930 年代的中國文化界產生了重大影響。此後北平古物陳列所多次催促金陵大學遷移包括小克鼎在內的福開森捐贈之物，惜受種種歷史原因限制，到 1945 年福開森去世時都未能如約。

福開森 1866 年出生於加拿大安大略省，出生不久即隨任教會牧師的父親移居美國。他家境貧寒，可是努力上進，1886 年畢業於波士頓大學，1887 年新婚後福開森攜夫人來華謀生兼傳教。他先在鎮江傳教並學習漢語，一年後他們來到南京，在估衣廊租賃民房設立了福音堂，傳授課程以《聖經》為主，英語、數學、儒學為輔。此後他們在南京居住多年，福開森學會了一口極流利的南京話，對中國文化興趣濃厚。

29 張科生：〈福開森捐贈文物始末〉，《縱橫》，2006 年第 4 期，頁 54—58。

　　1888 年，福開森應邀至美國傳教士傅羅在南京創辦的匯文書院擔任院長，[30] 為這座學院工作了八年。1896 年李鴻章屬下洋務派重臣盛宣懷在上海創建南洋公學（後改稱南洋大學，即上海交通大學的前身），聘福開森出任監院，參與創建工作。福開森於翌年轉赴上海負責南洋公學的籌建和管理，1897 至 1901 年擔任南洋公學監院長達四年之久。南洋公學與匯文書院不同，它是中國人自辦的學校，中西合璧，聘用了許多中國學者任職任教，如吳稚暉、鈕永建、章太炎、蔡元培、張元濟等。福開森藉此擴展了與中國學人及士紳的交往，對中國文化遺產的了解亦隨之加深。其間他曾受聘兼任兩江總督劉坤一、湖廣總督張之洞的幕僚，參與謀劃 1900 年的「東南互保」，也曾幫助盛宣懷赴美交涉有關鐵路事務、修訂中國對日對美條約等外交事務。此外，他還曾購得上海英文報紙《新聞報》的產權，經營多年。

　　1906 年與金石收藏家、兩江總督端方接觸後，他見識了端方府邸中精美的青銅器，從此開始收藏中國藝術品。1908 年盛宣懷出任清廷郵傳部大臣，福開森復應盛宣懷之聘出任郵傳部顧問，得以進駐北京，長期居住順治門內松樹胡同西口、未央胡同路東及喜鵲胡同等地。此後他經常身穿長袍馬褂，足穿千層底布鞋、白布襪，成了琉璃廠等地古舊文物市場的常客。民國成立後，福開森多次擔任北洋政府總統府顧問、國民政府行政院顧問等。1923 年北京政府發生總統和總理的「府院之爭」時，他陪同黎元洪逃至天津新站，當黎元洪被迫交出總統印信、企圖舉槍自殺時他及時阻攔，避免了一場慘劇。

　　民國初年福開森開始介入古玩生意，1912 年作為中國派出的四名代表之一參加在華盛頓召開的世界紅十字大會，順便與紐約大都會藝術博物館接洽為該館採購中國古董。大都會預付 5 萬美元給他去購藏古代繪畫、青銅器和陶瓷，可是他 6 月份回到北京後購買的一批繪畫作品並不受大都會藝術博

30 匯文書院在 1910 年與宏育書院合併為金陵大學，是中國當時最卓越的大學之一，1952 年金陵大學被併入南京大學。

物館的歡迎。後來的學者認為其中多數真偽很成問題。福開森對畫作的鑒定
水準不高,而且常常過於輕信他認識的中國收藏家、畫家和官員的推薦。

大都會藝術博物館在 1914 年解除了和福開森的合約,不過之後他們仍
然在一些收藏事項上合作,福開森為大都會藝術博物館收購了數件舉世聞名
的青銅器,包括端方舊藏的西周青銅禁組器。當時整個西方世界對中國的青
銅器還不甚了了,福開森全力説服大都會的董事會拿出整年的收藏基金去購
買這樣一套青銅器,如今它成為了該館最重要的青銅器收藏。福開森還給弗
利爾美術館、克利夫蘭藝術博物館、賓夕法尼亞大學博物館提供作品。

在中國,福開森積極促成了許多文化項目,如福開森與朱啟鈐、金城
推動北洋政府將已收歸國有的紫禁城前朝部分仿效外國開設博物館,從美國
的庚子退款內撥出 20 萬元開辦費,於 1914 年成立了古物陳列所。福開森
成為鑒定委員會唯一的外籍委員。「一戰」爆發後他舉家返美,1918 年在芝
加哥藝術學院做了關於中國藝術之大略的系列演講,第二年成書為《中國藝
術講演錄》,這是早期有影響力的中國藝術研究著作之一。

1919 年福開森偕夫人和三女兒回北京定居,購進不少古董和名人字
畫,可是陳師曾、凌心支等畫家鑒定後認為大半都是贗品。掃興之餘他決心
向中國的書畫家、鑒藏家拜師求學,繼續出入古董行購藏金石書畫,亦常到
南京、上海、杭州等地旅行收羅古董。至 20 世紀 20 年代末,福開森收藏
的各類中國文物已達千餘件之多。

那時福開森是北平文化界的風雲人物,當毛公鼎流落於市時,他曾借
款給葉恭綽與鄭洪年、馮恕購藏這件重器。他還利用美國退還的庚子賠款資
助,聘請中國文物專家研究編纂《校注項氏歷代名瓷圖譜》、《歷代著錄畫
目》、《西清續鑒乙編》、《歷代著錄吉金目》、《藝術綜覽》、《紫窰出土記》、
《得周尺記》等專著,促進了中國文物的研究,也讓西方國家更為了解中國文
物。1930 年代初來華考察的年輕學者費正清對這位在北京文化界有影響力的
「大人物」印象深刻,在回憶錄裏說「他是生活在兩種文化中的了不起的人

物」。[31] 當費正清夫婦去考察龍門、雲岡石窟時，福開森寫的推薦信發揮了關鍵作用，主管部門讓地方政府機構給他們的參觀提供了必要的協助和方便。

　　福開森所藏以西周孝王時期的小克鼎最為珍貴。這是光緒十六年（1890 年）秋陝西扶風任家村村民發現的出土文物，同時出土了「鐘、鼎、尊、彝等器七十餘」，分作仲義組、克組兩組，其中克組銅器包括大鼎一具、小鼎七具、鐘五枚，另有多件器物。兩組銅器出土後被西安古玩商蘇桂山等人輾轉售於北京，福開森從北京古玩商手裏購藏了七具小鼎中的一個，稱之為「小克鼎」。這是西周孝王時大臣「膳夫克」命人製作的，內壁銘文記述孝王二十三年九月，周王在西部舊都宗周命膳夫克至東部都城成周（洛陽）發佈命令，整肅周王的八師。為紀念此事，膳夫克遂在此年做克鼎，將其置於宗廟之中，希望其子孫永遠珍藏並使用這批彝器。

　　1937 年盧溝橋事變發生後，愛國將領張自忠成為日軍追捕的目標，曾躲到東城喜鵲胡同 3 號福開森寓所，並在他幫助下逃出北平，走向抗日戰場。福開森夫婦與女兒仍蟄居北平，但夫人身體狀況日下，於 1938 年 10 月病故。1941 年底太平洋戰爭爆發，福開森留居北平英國大使館，1943 年因為日美交換戰俘才獲准乘船返美。北平故居一切財產、積年所藏書籍乃至個人記述文字等全部未能帶出。兩年後，他於 1945 年在波士頓去世，終年七十九歲。

　　1947 年 8 月，古物陳列所歸併故宮博物院，催促金陵大學盡快運走福開森捐贈的文物，因戰爭阻礙等緣故，金陵大學始終無法順利接收。一直等到 1949 年 10 月，金陵大學才派人將這批藏品運回南京收藏並舉辦公開展覽，其中包括王齊翰《勘書圖》、宋拓《大觀帖》第六卷等書畫名跡。《勘書圖》鈐有南唐李後主的「建業文房之印」，有蘇東坡、蘇子由、王晉卿、宋徽宗趙佶的題跋，此畫清末屬端方，辛亥革命後轉入福氏手中。宋拓《大觀帖》第六卷是北宋徽宗大觀年間所拓王羲之書法，據福開森晚年回憶，此

31 〔美〕費正清：《費正清對華回憶錄》，北京：知識出版社，1991 年，頁 59。

卷是他 1931 年購於南京夫子廟博古軒。

　　1949 年以後很長一段時期裏，這位曾在文化藝術界很有影響力的教育家、收藏家、社會活動家受到中國媒體和學者的文字批判。直到 1980 年代中期以後，福開森才在中國獲得正面評價。1987 年《南京史志》上刊登了福開森捐贈家藏文物珍品給金陵大學的消息，南京大學舉辦了福開森收藏的專題展覽。2002 年南京大學百年校慶時，福開森捐贈的文物移至大學的考古與藝術博物館保存陳列。

1949 年之後：新制度和文化環境

　　1949 年後藝術市場發生了天翻地覆的變化，讓見慣了民國各路人馬的古玩商最為震撼的是彬記古玩店老闆岳彬被判刑的事件。

　　1896 年出生的岳彬通過給法國駐華公使魏武達賣古玩發家，是三四十年代最有實力的北京古玩商之一。他的彬記古玩店不僅出售古玩，還私下仿製贗品賣給各地不同買家牟利。他和全國各地的盜墓團夥也有聯繫。美國堪薩斯納爾遜藝術博物館的東方部主任普愛倫曾多次到中國各地考察，對龍門石窟賓陽中洞表現魏孝文帝和文昭皇后禮佛場景的兩幅浮雕印象深刻，這是北魏宣武帝為其父母孝文皇帝和文昭皇后祈求冥福而開鑿的。

　　1934 年普愛倫和岳彬簽訂盜賣龍門石窟《帝后禮佛圖》的合同，岳彬出資 5,000 元找洛陽古董商馬龍圖幫忙，後者出了 2,000 元找偃師縣楊溝村保甲長和土匪威逼本村石匠進入石窟盜鑿，將碎塊裝在麻袋中經洛陽運到北京，岳彬請高手根據照片黏接和拼裝後偷運出國。普愛倫分三次付款，共計付了 1.4 萬銀元。目前《孝文皇帝禮佛圖》藏於紐約大都會藝術博物館，《文昭皇后禮佛圖》藏於堪薩斯市的納爾遜藝術博物館。

　　1952 年，北京古玩業、玉器業和珠寶玉石業中推進「五反」運動──反對貪污，反對浪費，反對偷稅漏稅，反對投機倒把，反對盜竊國家經濟情報，從業人員揭發岳彬盜賣《帝后禮佛圖》的行為，在炭兒胡同彬記古玩鋪內發現了彬記與普愛倫簽訂的合同，查實了有關犯罪事實。郭沫若等知名人士在報刊聯名要求政府嚴懲岳彬，之後岳彬被判死刑，緩期兩年執行，1954 年春節前他病死獄中，彬記的

古玩、家具、房產也被政府沒收。後來，玉池山房、論文齋的掌櫃也
因往香港走私珍貴文物被法院判刑入獄。

在上海，1955 年初雪耕齋古玩店一位夥計檢舉老闆張雪庚過去
將文物轉賣給吳啟周與盧芹齋進行文物外貿的盧吳公司，現在又將文
物賣給在香港的戴福保，由此引出震動全國古董界的上海「四大奸
商」走私案。1956 年張雪庚、葉叔重分別被判刑入獄，珊瑚林古物
流通處老闆洪玉林在結案前跳樓自殺，戴福保僥幸逃往香港躲避，福
源齋、雪耕齋、禹貢店鋪的上萬件藏品被悉數充公。

這一系列案件讓北京、上海等地的古玩商和收藏家見識了政府的
威嚴。有的古玩商關門歇業，有的主動捐獻藏品給國家。之後的公私
合營和國有化更是讓所有私人古玩行不復存在，全新的制度和政治環
境改變了中國藝術市場和收藏文化的發展。

一、1949 年之後國家文物管理體制

1949 年中華人民共和國成立後，11 月中央人民政府在文化部內
設立了文物事業管理局，主管文物、博物館等工作。此後，在四十
年的工作實踐過程中，為了適應國家和文物、博物館事業的發展形
勢，這個部門的名稱、隸屬關係和主管工作，曾有過多次變更。1987
年開始直屬國務院，由文化部代管，對外獨立行使職權。1988 年改
名為國家文物局。與中央政府對應，各地先後成立相應的地方文物管
理部門，組成了中央、省、市、縣的逐層管理體制。

二、對文物出境的管制

針對 1949 年新舊交替階段大量圖書古物外流的情況，中共華
北人民政府 1949 年 4 月 8 日發佈《禁運古物圖書出口令》，禁止外
國機構及人士出境時帶走古物和圖書。1950 年，文物局進一步草擬

了一系列有關文物保護的法規文件，其中對藝術市場影響最大的是
1951 年 6 月 6 日中央人民政府政務院頒佈的《禁止珍貴文物圖書出
口暫行辦法》，通令除政務院核准的赴外展覽、交換、贈予准許出口
之外，所有革命文獻及實物、古生物化石、建築物、繪畫、圖書等
十一大類文物被禁止私自流出國外。同時授權對外貿易管理局負責協
調當地文物出口鑒定委員會審核，鑒定報運文物出口的清單，並發放
出口許可證，海關、郵局憑許可證予以放行。規定國家在北京、上
海、天津、廣州設立文物出口鑒定委員會，由文物、外貿、海關及郵
局的相關人員組成。

　　文化部和對外貿易部 1960 年發佈《文物出口鑒定參考標準》，
規定 1795 年（乾隆六十年）以前的絕大多數文物一律不許出口。到
2007 年國家文物局印發了《文物出境審核標準》，標準線推到了 1911
年，規定「凡在 1949 年以前（含 1949 年）生產、製作的具有一定歷
史、藝術、科學價值的文物，原則上禁止出境。其中，1911 年以前
（含 1911 年）生產、製作的文物一律禁止出境」。

　　政府也試圖管制現代著名藝術家作品的外流，文化部以保護國家
文化遺產為主旨，曾在 1989 年 2 月 27 日公佈《名書畫家作品限制出
境的鑒定標準》，規定徐悲鴻、傅抱石、潘天壽、何香凝、董希文、
王式廓的作品一律不准出境，另有六十七位 20 世紀現代畫家的「精
品和各時期代表作品不准出境」。李可染逝世後，1990 年文化部增補
規定李可染的作品也「一律不准出境」。

　　1990 年後拍賣市場活躍起來，許多海外藏家前來北京、上海等
地購買近現代書畫作品，這又引起專家的擔憂。2001 年 11 月 15 日
國家文物局頒佈《1949 年後已故著名書畫家作品限制出境的鑒定標
準》，規定王式廓、何香凝、李可染、林風眠、徐悲鴻、高劍父、
黃賓虹、董希文、傅抱石、潘天壽等十位書畫家的作品一律不准出

境，另有二十三人的作品原則上不准出境，一百零七人的精品不准出境。同時頒發的《1795 到 1949 年間著名書畫家作品限制出境鑒定標準》規定晚清民國時期書畫家中二十人的作品一律不准出境，三十二人的作品原則上不准出境，一百九十三人的精品和各時期代表作品不准出境。2013 年國家文物局又頒佈《1949 年後已故著名書畫家作品限制出境鑒定標準（第二批）》，規定吳冠中的作品一律不准出境，關山月、陳逸飛的作品原則上不准出境，另有二十一人的代表作不准出境。

實際上對近現代書畫家作品的限制可操作性有限，因為書畫非常便於攜帶和運輸，上述人物的不少代表作品在 1990 年代和 21 世紀初外流。不過讓人始料不及的是，2003 年後中國藝術品拍賣市場出現大的飛躍，海外收藏的各種中國藝術品紛紛回流，再次回到內地收藏家和機構的手中。

三、法令的頒佈和施行

1950 年文物局草擬了一系列有關文物保護的法規文件，先後提請中央人民政府政務院頒佈了《禁止珍貴文物圖書出口暫行辦法》、《古文化遺址及古墓葬之調查發掘暫行辦法》、《關於徵集革命文物的命令》、《關於保護古建築的指示》等保護文物的法令、指示和辦法。同時中央人民政府及有關部門相繼下發了三個文件，確保國內商業流通過程中珍貴文物商品的安全。

1961 年國務院頒佈《文物保護管理暫行條例》。第一條就規定，在中華人民共和國國境內，一切具有歷史、藝術、科學價值的文物，都由國家保護。規定文物屬國家保護，私人不再擁有收藏文物的法律權利，其中要求文化行政部門要重視和加強對文物商業的管理，對經鑒定不能出口的（私人）文物，必要時國家可以徵購。對查

明是企圖盜運出境的文物，一律予以沒收。

改革開放以後，為了規範城市建設、古董交易和文物保護等問題，1982 年全國人民代表大會常務委員會通過及頒佈《中華人民共和國文物保護法》，其中規定出土文物歸國家所有；2002 年國家頒佈修訂後的《中華人民共和國文物保護法》。

到了上世紀 90 年代初，國家正式批准註冊成立了第一家拍賣公司，即上海朵雲軒藝術品拍賣公司，標誌着國家正式承認民間的藝術品交易活動，之後國內拍賣企業迅速發展壯大，拍賣市場成為藝術市場發展的風向標，也為文物保護法律的調整帶來新的視角和思路。為了規範拍賣行業進行的文物拍賣事宜，2003 年國家文物局頒佈實施《文物拍賣管理暫行規定》。2002 年新修訂的《中華人民共和國文物保護法》規定，經批准的文物商店、經營文物拍賣的拍賣企業可以合法從事文物的商業經營活動。

四、國有博物館體系的建立

1949 年中華人民共和國建立初期，改變了舊中國博物館隸屬教育部的管理體制，在文化部內設立了文物事業管理局，作為專門管理全國文物與博物館事業的行政機構，立即接管了各地既有的二十四個公立博物館和外國人在中國辦的博物館，在人事、管理、展品、理念上對這些博物館進行「社會主義改造」。

政府公立博物館收藏理念的一大變化是注重革命文物的徵集和展示，文化部 1950 年 3 月設立國立革命博物館籌備處（後改稱中央革命博物館籌備處），發佈命令徵集革命文物。1950 年代側重建立了一批省級地志博物館和革命紀念性博物館。

1958 年「大躍進」時期，中央政府和北京市興建了中國歷史博物館、中國革命博物館、中國人民革命軍事博物館、北京自然博物館

等大型專業博物館，還曾提出三五年內全國達到「縣縣有博物館，社
社有展覽室」的口號。1961 年起又在全國範圍內對博物館進行關閉、
合併，其中全國文化系統的博物館就由 1959 年底的四百八十所調整
到二百所左右。1966 年爆發文化大革命，大部分博物館被迫關閉，
有的甚至遭到撤銷、裁併，建築設施改作他用，到 1969 年博物館已
減少至一百七十一所。

　　改革開放後博物館迎來大發展，社會歷史類的綜合博物館及民
俗、民族、科技、自然歷史、園囿、遺址及露天性博物館都有發
展。截至 2019 年底，全國已備案博物館達五千五百三十五家，館藏
品數量共計 4,223.98 萬件（套）。其中文物部門管理的國有博物館
有三千八百二十五家，佔全國博物館總數的 69.11%；非國有博物館
一千七百一十家，佔全國博物館總數的 30.89%。

五、美術管理和體制的建立

　　1949 年後國家逐步建立了中宣部、文化部雙重領導，中華全國
文學藝術界聯合會作為群眾組織協調的文藝工作領導體制。美術方
面，美術家協會的工作重心在於聯絡、協調、服務和舉辦大型全國性
展覽；美術館着重於作品的展示、陳列和收藏；美術學院的職能在於
基礎教育；美術研究所是研究美術歷史及理論的專門機構；而畫院是
以美術創作為中心並開展相關學術研究和教學的專業學術機構。

　　其中影響最大的是美術學院和畫院兩種體制。美術學院是專門從
事美術類教學及研究的高校，主要有中央美術學院（北京）、中國美
術學院（杭州）、清華大學美術學院（北京）、西安美術學院（西安）、
魯迅美術學院（瀋陽）、湖北美術學院（武漢）、天津美術學院（天
津）、廣州美術學院（廣州）、四川美術學院（重慶）等專業院校。
其他一些師範類大學和綜合性大學也設有美術學院或藝術學院。美術

學院因為從事藝術教育及研究最有規模和持續性，因此也在藝術體制內具有較大影響力。

　　1949 年後，隨着藝術市場逐步被取消，私有經濟也在社會主義改造和公私合營之後逐步全面國有化，古玩店、南紙店、箋扇店幾乎消失，有餘力的購買者也大為減少。除了那些已經進入各地美術學院任教的藝術家有工資外，很多原來靠賣畫維生的畫家生活困難，因此和畫家交往較多的葉恭綽、陳半丁在 1956 年政協會上共同提出「擬請專設研究中國畫機構」，在周恩來批示下 1957 年在北京創設了北京中國畫院、1960 年在上海成立上海中國畫院，聘用老畫家當畫師創作作品。此後 1959 年成立了江蘇省國畫院、廣州國畫院，1960 年成立了蘇州國畫院。

　　改革開放以後各省、直轄市、自治區相繼成立了畫院。1979 年成立了天津畫院、安徽書畫院；1980 年成立了陝西國畫院、黑龍江省詩書畫院、貴州省國畫院；1981 年成立了新疆畫院，文化部也於同年成立了中國畫研究院；1982 年成立了遼寧畫院、廣西書畫院；1984 年成立了浙江畫院、四川省詩書畫院、雲南畫院；1985 年成立了吉林省畫院。近年來還有許多社會團體甚至企業也辦起了畫院，在全國形成了規模龐大的民間畫院體系。畫院也從中國畫為主擴展到油畫等各個方面，成為藝術生態中的重要一極。據估計，全國目前有近四百家畫院。

六、文物盜掘和走私

　　1949 年後對商貿途徑出口文物有嚴格管制，但文物走私仍有發生。1957 年底，廣東省文物管理委員會接到香港群眾舉報，與有關部門聯合破獲了一個走私集團，收繳的文物達到二千件之多。此外，郵寄出國的包裹中也經常夾帶珍貴文物，偷運出口。

　　改革開放以後因為社會管制鬆動，盜墓、文物走私活動也迅速
活躍起來。1987 年 1 月到 6 月僅半年時間，青海就有一千七百多名
村民盜掘古墓二千餘座，搶走文物一萬多件；1990 年四川省有二萬
三千九百五十二座古墓被盜。廣州市治安部門在 1982 到 1990 年間偵
破盜墓走私文物案件五百多起，收繳文物二萬五千七百八十件，其
中珍貴文物有戰國三足銅鼎、漢黃綠釉牛車、唐三彩陶俑、宋綠釉
枕、元青花玉壺春瓶、明宣德青花雲龍碟、明萬曆五彩雲龍碟、清宮
式範畫卷等。1987 年 5 月，國務院發佈《關於打擊盜掘和走私文物
活動的通知》；同年 11 月，最高人民法院、最高人民檢察院發佈《關
於辦理盜竊盜掘非法經營和走私文物的案件具體運用法律的若干問題
的解釋》後，各地統一部署打擊和查禁。

　　1990 年代盜墓、走私等活動仍然屢見不鮮。據海關總署統計，
1991 至 2000 年，全國海關緝獲走私文物十萬餘件。1997 年 5 月，
天津海關查獲一起用集裝箱偷運文物案，集裝箱內共有文物五千餘
件。文物資源豐富的陝西、山西、河南三省，竟一度成為海內外走私
者買賣文物的「金三角」。

　　部分犯罪分子還頻頻從博物館下手，據統計 1983 至 1991 年間全
國共發生四百五十餘起博物館文物被盜案，失竊文物近五千件。[32] 如
1981 年 7 月曾樹基等盜竊廣州博物館展場的文物錢幣八十六枚，陶
瓷、書畫、工藝品八件，1983 年 7 月破案，後被判處死刑。

　　不過最令人意想不到的案件是博物館管理人員的監守自盜。2002
年 10 月 28 日有國內文物專家發現，香港佳士得拍賣公司舉行的「皇
室信仰——乾隆朝之佛教文物」專場拍賣會，在四十九件拍賣品中
的清乾隆粉彩描金無量壽佛坐像、清乾隆代銀壇城兩件珍貴文物分別

32　蔣開富：〈當前盜竊文物犯罪的特點、原因及對策〉，《河南警察學院學報》，1993（3），頁
44－46。

有「故」、「留平」打頭的編號，這是北京故宮博物院採用的編號標記。接到專家反映後國家文物局指派專人調查，發現這兩件文物原屬故宮博物院藏品，分別於 1972 年 9 月 21 日和 1974 年 10 月 28 日調撥至承德市文物局外八廟管理處，均為國家頂級館藏珍貴文物。

國家文物局調查組的專家會同當地公安機關組成的「11.28」專案組，發現外八廟庫存文物中有數十件贗品，外八廟管理處文保部主任李海濤監守自盜，在長達十年的時間裏通過塗改文物檔案、以其他文物代替庫藏文物、以庫藏某一文物代替另一文物等方法多次竊取館藏文物及文物部件共二百五十九件。李自己或夥同他人共賣出館藏文物一百五十二件，從中獲得贓款人民幣三百二十餘萬元和美金 7.2 萬元，號稱 1949 年以來最大的盜竊文物案。李海濤後來被判處死刑。[33]

2014 年廣州美術學院曝出另一監守自盜案件。該院圖書館館長蕭元 2004 到 2005 年用圖書館藏畫庫鑰匙多次進入庫房，以贗品換真品，將一百四十三幅館藏的齊白石、張大千等名人畫作偷走。2004 至 2011 年間，蕭元陸續將其中一百二十五幅委託拍賣，總成交價 3,470.87 萬元。在他廣州的住所內搜出十八幅作品，蕭元稱這十八幅作品要麼是拍賣公司拒絕接受，要麼是在拍賣中流拍。經鑒定，估價約為 7,681.7 萬元。有意思的是，在法庭審判中，蕭元辯稱廣州美術學院圖書館的畫作遭調包，無論在他之前還是之後都一直在發生。被公安機關抓獲後，蕭元稱自己多年前用於調包的臨摹作品又被別人當作真跡「二次調包」，換入館中的是更劣質的贗品。[34]

33 劉天明：〈盜寶文物的黑手——承德市文物局外八廟文保部原主任李海濤盜賣國家文物案紀實〉，《先鋒隊》，2011 年第 2 期，頁 26–30。

34 李雙：〈廣州美院圖書館原館長涉貪逾億元盜 143 幅名畫〉，《南方都市報》，2015 年 7 月 22 日。

1949 年之後：海外市場和收藏家

上海、北京文玩藝術品市場在 1950 年代的封閉和消失，讓香港成了新的市場交易中心。移居這裏的政商、文化、書畫各界收藏家和古玩商帶去大批文玩，使香港的市場交易格外活躍，在五六十年代出現了第一次發展高潮，倫敦市場上元明清珍品瓷器從幾百英鎊的價格上漲到數千英鎊乃至上萬英鎊。香港、倫敦、紐約成為那個時代中國文物藝術品的交易中心。

香港最初僅是交易中心，很多重量級藏品都流向倫敦和紐約的市場，本地缺乏有實力的收藏家群體，但隨着香港、台灣和東南亞經濟的逐步發展，華人收藏家實力增加，1970 年代香港本地的收藏家開始崛起，讓香港的收藏文化和藝術市場有了長足發展。香港能成為藝術品交易中心之一，很大程度上得益於中國內地的封閉，讓這座自由港成為中外貿易最重要的中轉站，它自由的出入境管理、稅收政策、法律、金融制度都有利文物交易，也讓它成為東亞和東南亞的收藏家、交易商進行買賣的最重要的平台。

另外一個重大的變化是，儘管 1950 年代之後倫敦和紐約一些大的古董商仍然活躍，但是一方面受到「二戰」後文物藝術品進出口管制嚴格的影響，加之新興收藏家改變了購藏習慣，很多人開始直接從拍賣行購買文物藝術品，佳士得、蘇富比等拍賣公司的影響力越來越大，重要藏家經常將藏品委託拍賣行舉行專場拍賣，很多古玩店店主也不得不在拍賣會上競爭貨品。

有見於東亞藏家的增加，佳士得、蘇富比也積極開拓這一市場。佳士得拍賣公司 1969 年首先嘗試在日本的東京美術俱樂部舉行亞洲

藝術拍賣會，1973 年在東京開設了駐亞洲的首個辦事處；同一年蘇富比率先在香港設立辦事處並舉辦拍賣會，此後香港的分公司成為它的一大利潤中心。佳士得直到 1986 年才在香港推出拍賣會。從 1994年開始，佳士得努力開發中國內地市場，在上海獨資設立的公司於2013 年舉辦首場拍賣會。2012 年，蘇富比與北京歌華文化發展集團組建了一家合資公司。

1970 年代、1980 年代崛起的日本收藏家和古玩商頗具實力，他們買了很多在倫敦、紐約拍賣的中國高古瓷器。1980 年代隨着台灣、香港和東南亞華人收藏的入場，藝術市場再次掀起高潮，而蘇富比和佳士得也先後在台北、香港舉行拍賣會，開始側重開發華人圈市場。這也是一次藏品換手的高潮，歐美的一些收藏紛紛在香港拍賣並落入港台藏家手中。

1990 年代後期內地拍賣業發展迅猛，北京在 2003 年後超越香港，成為中國藝術品最大的集散中心和拍賣交易中心。內地藏家活躍並顯示出強大的購買力，讓之前一個世紀外流的中國文物藝術品紛紛回流內地。這是更大規模的藏品換手高潮，這一階段美國、歐洲、日本、東南亞等地的高端藝術品多在香港、北京拍賣，並流入內地藏家手中。很多中低端藝術品也被內地古玩商和藏家從海外各地的小拍賣行、古董店買回內地。

一、美國和歐洲的收藏機構、收藏家和古玩商

在美國，絕大多數博物館都是由私人藏家或基金會捐贈資金和藏品設立，所以它們的運行和發展始終與收藏家、贊助人緊密關聯。比如紐約大都會藝術博物館、波士頓美術館這樣的大型博物館，得到很多私人藏家捐贈的藏品及基金的支持。還有一些收藏家把自己長期積累的藏品捐贈出來，設立專門的中小型博物館，比如弗利爾美術

館、賽克勒博物館、舊金山亞洲藝術博物館等。[35]

　　大都會藝術博物館 90% 以上的藏品來自收藏家的捐贈，運營經費也主要來自社會募集基金支持。「二戰」以後大都會藝術博物館對中國藝術品的進一步收藏也是如此，大都會繼續「查缺補漏」，建立全面的、歷史序列式的中國文物藝術品收藏，特別是對中國書畫和裝飾藝術格外重視。

　　大都會藝術博物館董事會主席迪隆 1970 年代初調查發現中國書畫是該館收藏的弱項，他個人捐資上千萬美元，並號召紐約各界賢達捐款支持大都會加強這方面的收藏，設立了收購中國藝術品的基金，又聘請著名的普林斯頓大學教授方聞擔任遠東部主任指導中國書畫的收購。大都會最引人注目的行動是從著名華裔收藏家王季遷手中收購了大批宋元書畫，包括唐代韓幹的《照夜白》、宋代屈鼎的《夏山圖》、南宋馬遠的《觀瀑圖》、元代趙孟頫的《雙松平遠》、倪瓚的《虞山林壑》等。紐約地區的一些著名收藏家也紛紛將中國藝術收藏捐贈給大都會藝術博物館，其中最有名的是顧洛阜捐贈的北宋郭熙的《樹色平遠》、北宋黃庭堅的《廉頗藺相如傳》、米芾的大字《吳江舟中詩》等繪畫和書法作品。根據 21 世紀初大都會的統計，他們一共收藏了約一萬二千件中國文物藝術品，包括書畫、陶瓷、青銅器、玉器、漆器、金銀器、石雕、彩塑，以及紡織品和古典家具等門類。

　　「二戰」後美國最有代表性的中國文物收藏家是阿瑟・姆・賽克勒，他在紐約大學讀醫學院預科的同時兼修藝術史。他投資醫藥銷售、醫學出版等商業活動並取得了巨大成功，從上世紀 40 年代開始收藏多種門類的文物藝術品，1950 年代委託古董家具商人威廉・杜拉蒙德陸續買進大量明清家具，僅 1965 年就買了一百三十件。在紐

35 邵彥：〈美國博物館藏中國古畫概述〉，陳燮君主編：《翰墨薈萃──細讀美國藏中國五代宋元書畫珍品》，北京：北京大學出版社，2012 年，頁 97。

約大都會藝術博物館遠東部主任、中國書畫專家方聞的建議下，他收藏了不少文人書畫，如清代石濤、八大山人的精品。他還通過紐約古董商法蘭・卡羅（Frank Caro）收藏魏晉隋唐時期的石雕佛像，從華人古董商戴福保開設的古董店戴潤齋買了大量的繪畫、陶瓷、古玉和青銅器。他喜歡從整批藝術品中挑選出符合自己趣味的一系列藏品買下，生前曾向多家博物館捐資和捐贈作品，如上世紀 80 年代初向史密森尼博物館捐贈了一千餘件亞洲藝術藏品，主要有中國的青銅器、玉器、漆器和繪畫，近東的陶器和金屬器，南亞和東南亞雕塑。1986 年，他資助興建的北京大學賽克勒考古博物館奠基開建，是中國大學裏第一座考古專題博物館。1987 年 5 月 26 日，賽克勒因心臟病突發去世；四個月後，在華盛頓的史密森尼賽克勒博物館正式開館，後來更名為美國國立亞洲美術館——賽克勒美術館。

　　二戰後歐洲收藏中國文物藝術品不如美國活躍，不過英國收藏家仍然對中國古代瓷器很感興趣，1949 年後從香港流出的很多文物的走向都是倫敦。1980 年代中國改革開放後流出的大量出土瓷器，曾經對倫敦的瓷器市場造成衝擊，讓宋元瓷器價格出現調整。也出現了幾個有名的大收藏家，瑞士富豪斯蒂芬・裕利（Stephen Zuellig）與其弟吉爾伯特・裕利（Gilbert Zuellig）的玫茵堂頗具代表性。他們的父親在馬尼拉開設小型貿易公司，在兄弟二人手裏發展成大型企業裕利集團（Zuellig），上世紀 50 年代中期，裕利兄弟開始通過其生意合夥人購買中國藝術品，後來主要從仇炎之、普里斯特利與費拉羅（Priestley & Ferraro）、埃斯卡納齊（Eskenazi）等古玩商手中購藏精品，哥哥斯蒂芬偏重於元明清珍瓷，弟弟吉爾伯特專注從新石器時代到宋代的高古瓷收藏。1994 年大英博物館展出部分玫茵堂藏珍瓷，這批收藏第一次進入公眾的視野。吉爾伯特 2009 年去世後，斯蒂芬陸續將一些藏品委託拍賣。

「二戰」後在美國經營中國古董的古玩商有戴潤齋（J. T. Tai）、考克斯（Warren E. Cox）、王季遷、安思遠（Robert Hatfield Ellsworth）、盧芹齋的繼任人法蘭·卡羅、科莫（Mathias Komor）等。在歐洲，以倫敦為基地的布魯特父子商行、馬贊特父子商行（S. Marchant & Son）、約翰·史帕克斯等老牌古玩店繼續經營，也出現了倫敦的埃斯卡納齊、布魯塞爾的吉賽爾·克勞斯（Gisele Croes）等新的主營中國文物的古董商，順應全球化的趨勢，他們面向美國、歐洲乃至全球客戶銷售藝術品。

二、港台地區及新加坡的收藏

「二戰」後香港、台灣及新加坡等地華人在經濟發展和財富增長之後，出現了富有階層收藏文玩的現象。香港是「二戰」後至 2000 年中國文物藝術品交易的最大中心，1949 年後不少在上海等地活躍的古玩商來到香港，如胡惠春、仇炎之、張宗憲等主要經營瓷器，朱省齋、黃般若、高嶺梅等主要經營書畫。當時大量世家子弟、富豪家族避居香港，常常靠出售藏品補貼家計，加上不時有走私出來的內地藝術品及工藝美術公司、文物商店作為一般「文物商品」出口到香港的清代文玩，讓當地的文玩貨源頗為充足，全球藏家都前來這裏選購。

1960 年胡惠春、利榮森和陳光甫約集愛好收藏的友人成立敏求精舍，是香港主要的收藏家俱樂部。前期會員多是從內地移居香港的富豪、世家子弟和古玩商，陳光甫、胡惠春的父親曾是銀行家，他們的藏品以高端古董文物為主，尤其是瓷器。1980 年代香港本地的醫生、律師、建築工程師、博士、企業家等專業人士陸續成長為藏家，其中很多人在書畫、瓷器以外另闢新的收藏門類，如葉義醫生的竹刻犀角雕收藏、羅桂祥的宜興陶瓷茶具收藏、葉承耀的明清家具收藏都頗有特色。另外，先後在香港、台灣地區和加拿大定居的杜維善喜歡收藏

中國古代錢幣和絲綢之路沿線亞歐各國古幣，1991 年後曾三次向上海博物館捐贈絲路古幣二千件，填補了博物館錢幣收藏的空白。

　　這一時期最著名的收藏家之一是徐展堂（1941－2010 年），他 1950 年隨父母從杭州移居香港，最初經營餐飲、油漆、裝修業，並逐步向地產業擴展。1970 年代後致力投資股市和樓市，成為巨富。從 1970 年代開始花費巨資從蘇富比、佳士得等拍賣會上購回許多珍貴文物，並委託資深專家在英、美、日等國廣泛搜求，二十多年來積累了藏品五千餘件，囊括陶瓷、青銅器、玉器、家具、牙角器等門類，20 世紀 80 年代曾被譽為「彙集中國文物最快、數量最驚人」的收藏家。1991 年成立的香港徐氏藝術館，是香港第一家私人博物館，收藏了他的二千多件珍品，主要有商周青銅器和歷代陶瓷器、木刻、象牙、家具等，並附設兩個具有明清時代特色的書齋。徐展堂的主要藏品來自拍賣會上競拍而不是古玩店，顯示了拍賣行在高端古玩市場重要的平台作用。徐展堂經常捐贈收藏或資金支持有關中國藝術的博物館展廳建設，先後捐資設立英國維多利亞和阿爾伯特博物館「徐展堂中國藝術館」、澳洲國家藝術館「徐展堂中國藝術館」、加拿大皇家安大略省博物館「徐展堂中國藝術館」、上海博物館「徐展堂陶瓷館」、南京博物院「徐展堂明清瓷器館」、香港藝術館「徐展堂中國藝術館」等。

　　新加坡、馬來西亞、印尼等地的華人收藏家一向對中國藝術品有親近感，如清末民初新加坡等地的富商丘菽園、林義順就有一定的中國藝術品收藏。當時新加坡的富商收藏家頗受國內藝術界重視，20 世紀前期何香凝、高劍父、張善子、司徒喬、徐悲鴻、劉海粟、楊善深等中國畫家多到南洋開畫展出售作品。如南洋煙草公司經理黃曼士和其兄黃孟奎與徐悲鴻交好，1925 年徐悲鴻在法國求學時經濟拮据，得遇黃氏兄弟相助，被徐悲鴻稱為「生平第一知己」，來往密切。

徐悲鴻二三十年代曾先後六度南來，在新馬留下大量書畫作品，他贈送、出售給黃曼士的作品就有近二百件，使其成為海外收藏徐悲鴻書畫最多的藏家。他還在徐悲鴻的推薦和幫助下收藏了逾三百件名家摺扇畫及齊白石和任伯年的畫作。1960 年以後他逐漸賣出藏品。[36]

　　另一位富豪收藏家陳之初也和徐悲鴻交好，徐悲鴻向他大力推崇任伯年，並親自協助他收集逾百件任伯年書畫精品。他還擁有大量于右任、徐悲鴻、張大千等近代名家的作品。「二戰」前便開始他龐大的綜合性收藏，並一直延續到戰後，前後收藏逾四十年，數量達數千件，主要分為四類：書畫、陶瓷、端硯和印章，曾被譽為擁有「東南亞最龐大、最珍貴的藝術寶藏」。陳之初後人將一部分藏品捐贈新加坡亞洲文明博物館，其餘從 80 年代開始陸續流入紐約、香港等書畫拍賣市場，尤其在 2004 年前後，更大量回流北京、上海等地的拍賣會。

　　1970 年代新加坡經濟起飛後出現了新一批中國文物藝術品的收藏家，他們的興趣主要在於現當代書畫，從中國外貿系統出售的畫作中得到不少藏品。最初新加坡只有少數古玩店雜售書畫，1950 年中華書局新加坡分局在三樓設立美術室售賣美術書籍，也陳列少量中國及新加坡畫家的作品，1957 年首次輸入黃冑《墨驢》等作品四十餘張，開啟了從中國進口書畫銷售的商業模式，1971 年正式成立畫廊銷售中國書畫，十年間售出數萬件作品。1978 年中國改革開放後，許多新加坡藏家和華商直接前往中國購買書畫作品，不少畫商成立畫廊大量引入中國書畫，並邀請畫家南來舉辦畫展，吳冠中、林散之、陸儼少等老中青書畫家的作品當時大量流入新加坡藏家手中。21世紀後中國藝術市場舉世矚目，許多新加坡藏家手中的中國近現代書畫又回流中國，出現在北京、香港、上海等地的拍賣中。

36 杜南發：〈中國書畫在新加坡的收藏脈絡〉，華人收藏家大會組委會主編：《名家談收藏》，上海：東方出版中心，2009 年，頁 54－55。

特殊時期的
「文物商品」購銷和收藏家

　　藝術市場交易的一大作用是讓所有稀有資源都有相應的價格指標，關注這些價格指標的眾多個體、企業會為了賺錢而生產、交換、保存它們，可是 1949 年後逐步強化的計劃經濟消滅了私營經濟和市場平台，價格指標失真，即導致了各種出乎意料的「浪費」，又製造了千奇百怪的「短缺」，為了彌補又不得不進行額外的補救工作，從 1951 年持續到 1980 年代的「文物揀選」正是這種體制運作的絕佳例子。

　　比如，1949 年後，私營企業、個人跨城經商、出行受到嚴格管制，中外之間、地區之間的貿易減少，文物市場蕭條，許多城鄉居民為了救急，把家傳或出土的金屬器物、舊書等賣給了前來徵集「雜銅、廢品」的國有土產公司，出現了把金銅文物當廢品熔化煉製工業產品和生活用具、把古籍圖書當作廢紙處理的情況。於是 1951 年 12 月 14 日中央人民政府文化部、外貿部聯合發出《關於選存各地收集廢銅中古物的通知》，規定文化部門要檢查各地土產公司收購的雜銅，篩選出應予保存的文物另行保存。1951 年 5 月底開始，華東文化部在上海各個廢品站進行文物揀選，僅一個多月的時間就揀出舊書刊、文獻達一萬七千斤，古器物六千五百斤。

　　「文革」開始後，許多被丟棄、掠取或當廢品賣掉的文物輾轉流入物資回收、信託等部門。1967 年 12 月 12 日，物資部金屬回收管理局、全國供銷合作總社副業生產指導局發出《關於從供銷社收購雜銅中挑選有價值的歷史文物的有關問題的聯合通知》，於是北京、上海

等地的文物主管部門組織揀選小組去各銅廠揀選古代銅器，去各造紙廠揀選古書字畫碑帖。後來，古書的揀選任務交由中國書店負責，文物部門遂將揀選重點放在物資回收、信託、銀行等部門的銅器上。

之後十多年，北京文物工作者揀選出的銅質文物多達百餘噸，包括佛像四十二噸、各時代錢幣二十二噸及數萬件各類金屬材質的文物，其中移交首都博物館收藏的重要文物就有商代的龜魚紋盤、無柱斝，西周的班簋，戰國的魚鳥敦、豆，三國太平元年（256年）的銅鏡，唐代的四鳳透腿鏡，宋代熙寧十年（1077年）款的銅鐘，明景泰元年（1450年）的嵌金回紋爐，永樂、宣德年款的銅佛等，其他一般文物如民國時期的墨盒、鎮尺、筆架、銅鎖、水煙袋等則作為文物商店的貨源出售。

到1980年代中期文物部門的揀選才告一段落，因為這時候逐漸活躍的舊貨市場、文玩交易讓人們會自覺珍視他們擁有的東西，沒有人再輕易把文物當廢品賣了。

一、「國有文物商業」體制和單位的建立

如果說「文物屬國有」的理念在民國時代只是政界、學術界提倡的理論的話，1949年以後則隨着計劃經濟體制和全盤國有化成為一種無所不包的現實機制。

藝術品收藏領域最大的變化，就是民間交易的市場空間經歷了限制、改造後在1956年之後幾乎消失：1949至1956年存在合法的古玩市場，可是古玩交易受到越來越多管制和限制，市場規模和經營品類大大壓縮，中外貿易也趨於停頓，海內外市場關係斷裂，很多古玩商改行或退出。1956年初，政府在全國範圍推進資本主義工商業全面公私合營，到了1960年私營企業形式的古玩店、個人經紀人不復存在，各地紛紛成立的國有文物商店、工藝品公司壟斷文物藝術品收購

和銷售，不再有任何私營經濟形態存在，不再有合法公開的文物藝術品市場。

　　1956至1978年的「文物商業」是計劃經濟時期的特殊現象，這期間國有文物商店、工藝品公司實行計劃經濟管理和等級銷售體系，按照計劃經濟的指令統一收購、統一定價、統一銷售各種「文物商品」。在國內是在文物商店、友誼商店等向內部官員、專家、外賓零售；對外則是通過工藝品進出口公司批量出口「一般性文物商品」，換取外匯用於經濟建設。

1. 國有「文物商店」體制的形成

　　在北京，1950年代初琉璃廠、隆福寺、老東安市場等地大約有一百二十家古玩商鋪。此時因為出口生意斷絕，國內購買人群稀少，大部分店鋪都處於緊縮破落的狀態。此後「對資本主義工商業的社會主義改造」開始覆蓋各行各業。1956年1月，北京市八十七家古玩店鋪參加了公私合營，相繼摘匾改造為公私合營的商店，由北京市對外貿易局下屬的中國工藝品進出口公司北京市分公司（簡稱工藝品分公司）和商業部門對古玩業、字畫業、碑帖業、玉器業、裱畫業、顧繡鋪和掛貨鋪進行清點核算，將玉器業、裱畫業、顧繡鋪、掛貨鋪劃歸商業部門，將原經營古玩、碑帖、字畫的店鋪都劃歸工藝品分公司。公私合營商店由私方人員和國家職工組成，古董商人變成店員和專家，有工資，也可以年終拿分紅。此時合營商店的店員仍有一定自由買賣權力，可以邊收貨邊買賣。

　　到1960年5月，北京全市文物商業劃歸北京市文化局領導，並成立了專管此項工作的北京市文物商店。文化局先後接管1956年公私合營後分屬工藝品分公司和商業部門的店鋪、經營文物及舊貨的韻古齋金石陶瓷門市部、寶古齋字畫門市部，慶雲堂碑帖門市部、萬聚興綜合門市部和寶聚齋門市部、西單門市部、悅雅堂門市部，並在此

基礎上全面國有化。東西琉璃廠百餘家店鋪、「局眼」中古書業店鋪公私合營後成立了中國書店，古玩、字畫、碑帖、家具等店鋪公私合營後成立了北京市文物商店。南紙店業（主要經營新產紙、筆、墨、硯、印章等文房用品及為畫家寄售書畫作品）公私合營後歸屬榮寶齋，成為人民美術出版社門市部。琉璃廠的店鋪全面國有化。北京市文物商店成為北京唯一一家經營古玩的「國有商業單位」，國有化以後就實行統購統銷，成為計劃經濟下的「單位」，有統一的收購價和銷售價，單一單位很少有自主發揮的空間。

　　與此同時，上海的古玩市場和私人店鋪也經歷了同樣的變遷，1956 年中國古物商場和上海古玩市場這「新」、「老」兩個市場歸上海市第一商業局下屬的上海市貿易信託公司管理，1958 年上海古玩商業系統完成全行業公私合營，專營與兼營古玩業務的企業緊縮為上海古玩總店（上海市古玩市場）、國營舊貨商店、新龍、顧松記、仁立、益新成、尊彝齋、榮寶齋、古籍書店等九家國有單位，其中上海古玩總店由上述兩個市場的四十五戶坐商和六十六戶攤販合併而成，成了當時規模最大的專營古玩業務的國有單位，有一百七十三名員工，隸屬商業局管理。1960 年進一步國有化，賣書畫的店鋪統一合併到朵雲軒，賣舊書碑帖的合併到上海古籍書店，賣古董的合併到上海古玩總店。

　　截至 1960 年，全國各地的私營古玩店或關門，或被改造為國有企業，從此不再有私營的古玩店鋪和個人經紀人，多方競爭、自由交易的藝術市場不復存在。

　　「文物商店」在各地的隸屬並不相同，時有變化，如北京市文物商店最初歸北京市文化局領導，1969 年劃歸市外貿局，不久市第一商業局和外貿局合併，文物商店又被劃歸一商局，1970 年市一商局和外貿局分開，文物商店歸回外貿局，到 12 月外貿局將文物商店下

放到工藝品進出口分公司領導，1974 年文物商店又重歸市文化局直接領導，1978 年北京市文物局成立，文物商店被劃歸市文物局直接領導。上海古玩總店開始隸屬商業局，1966 年後歸外貿局所屬上海工藝品進出口公司領導，1967 年初一度停業，1971 年撤銷，「文革」後改名上海文物商店，1977 年歸口上海市文化局，店的性質由一般商業部門改為文物事業單位。

2. 文物商店的收購和銷售形式

計劃經濟下每個省市的國有文物商店都是壟斷的單一平台，收購價和出售價根據「指導價格」和鑒定專家的參考意見設定，常常數年不變，賣家也很難有議價的空間。

就收購而言，國有文物商店是最大的買主，其他如工藝品進出口公司、廢品收購公司也會因為各種原因收進有價值的文物藝術品。各地文物商店有統一的收購價，北京市文物商店採取「坐收與下戶收購相結合」的辦法，在北京設立了三個收購站，分處西單、琉璃廠和地安門；北京文物商店還派出擅長鑒定的員工，分為東北、南方、西南三個小組，常年在外收集文物藝術品。

因為國家壟斷文物收購又有政策壓力的存在，文物收購價很低，如 1960 年代初明清瓷器價格多在 10 元以內，很多人把文物古玩送到收購點換取金錢救急。這時不同區域、不同國有商店之間價格有一定差別，主事者的眼界、能力也不同，因此也有跨區域購銷的現象。如 1960 年代初文化部夏衍副部長特批一筆資金讓北京榮寶齋人員赴杭州等地購進元代吳鎮《秋溪遠眺圖》、盛懋《清溪漁作圖》，以及「明四家」、陳洪綬、徐渭、清代「四王」、石濤、八大山人、「揚州八怪」等人的作品。1963 年有個東北青年帶着粗布包裹到琉璃廠榮寶齋出售書法殘卷，一堆破紙片經行家拼接後發現竟是清宮舊藏的趙孟頫等人的三十七件真跡，一年後他又送來二十多幅書畫殘卷，這都是

1945 年溥儀在長春小白樓流散的書畫。[37]

北京文物商店收購的兩次高潮，分別是 1960 年代初期和「文革」結束初期。1960 年代初很多城市居民出售舊藏文物，1960 年 5 月至 1964 年 6 月，北京文物公司收購文物 283,672 件，金額 392 萬元，收購館藏級文物 12,400 件；銷售總計 276,563 件，金額 347 萬元，供應國家、省、市博物館及學術機構 47,496 件。截至 1964 年底，庫存商品增至 11 萬件，時價 144 萬元。「文革」結束後許多農民把出土文物拉來出售，有的收購點一天能收兩三卡車文物，但收購價格很低。

文物商店收購得來的東西，經鑒別後文物價值高的會送交總店，統一調配給各地的博物館和研究機構。如北京市文物商店先後徵集收購西周銅班簋、玉版十三行、《瀟湘竹石圖》、「乾隆御製琺瑯彩瓷瓶」、「宋鈞窯洗」、「乾隆官窯雙聯瓷瓶」等館藏級重要文物，及後文物商店附加 15% 的利潤，按照「先公家、後個人；先本市、後外埠」的原則轉售供應故宮及上海、天津等國家文博機構。1961 年後北京市文物商店還為徵集得來的較好的文物舉辦兩次展覽會，以供本市和外埠機關單位及有關專家、學者選購。

其餘的按文物級別分為兩類，放在商店的三個不同區域，針對相對應的特定等級的人群銷售：

第一等（高檔品）：1795 年以前不准出口的歷史文物，按照金石、陶瓷、碑帖、字畫等不同類別陳列在門市部的內銷專櫃，供國內機關單位和黨政領導、專家學者選購，一般擺放在商店二樓的「內櫃」，如北京文化商店內櫃的常客有康生、陳伯達、鄧拓、吳晗、田家英等人。內櫃銷售價僅比收購價稍高，如北京文化商店在內櫃出售的文物定價一般比收購價高 20%，當時比較貴的鄭板橋大幅竹石中堂，標價也不過 100 元。

37 米景揚：〈榮寶齋文物也曾「南遷」〉，《山東商報》，2011 年 2 月 28 日。

　　第二等（中檔內銷品）：1795 年以後的一般文物經過選擇和鑒定後，投放在公開銷售門市部供國內一般群眾和外賓參觀、選購。可是因為當時「一般群眾」收入很低、購買力有限，加上政治文化氛圍的壓力，絕少會購買文物，因此「中櫃」很快被壓縮乃至取消，只剩下針對內部人士的「內櫃」和針對外賓的「外櫃」兩部分。

　　第三等「外櫃」（可出口商品）：專供外賓選購，一般放在店面最顯眼處，門口掛「外賓供應處」的牌子，只有外國和港澳台人士才能憑護照購買，營業員上崗工作還必須經過政審。一直到上世紀 90 年代末，上海等地的文物商店才面向國內百姓開放。

　　上述零售方式以外，文物商店還把大批量的一般文物商品通過本系統或外貿部門出口到香港、新加坡等地，賣給當地的商家。當時認為這些一般文物屬商品，鼓勵以「舊」換「新」，用於出口換取外匯支援國家建設。

二、「文物商品」的外銷和部門博弈

　　1950 年代在朝鮮戰爭和冷戰的大背景下，中國的對外貿易受到國內外政治形勢和經濟政策的管制及干預，外貿急劇縮減，外匯奇缺，因此對外賓開放的城市紛紛成立國營性質的工藝美術商店，將一些從民間收購來的「重複和價值一般」的「文物商品」出售給外賓或出口換匯，成為獲取外匯的主要途徑之一。當時藝術市場不復活躍，部分文物藝術品因為各種原因被當作廢品拿去煉銅、造紙，所以政府規定煉銅、造紙和廢品收購等部門要把收到的這類「廢品」留給文物部門揀選，其中可以出口的由文物部門提供外貿部門出口，國家撥給收購部門同等數量的銅置換。從 1956 年開始，外貿部下屬的工藝品公司和首飾公司每年出口創匯達數億，其中很多是作為工藝品出口的古董。

　　當時各省市管理政策的寬嚴、方法不同，各地公私合營的商店、國有工藝美術商店等紛紛開始向香港等地出口「文物商品」。計劃經濟模式下中央政府並不鼓勵各地競爭，反倒對此進行更嚴格的管控，1956 年國務院規定只有北京、天津、廣州、上海四地的口岸可以進出口文物。

　　靠近港澳的廣州古董商人試圖用各種方式向港澳供貨，港澳商人、外國訪華團及僑胞觀光團往往從津滬等地購買文物後經廣州離境，每年兩次廣交會也有大量海外客商選購文物商品，因此廣州這一口岸海關頻頻查出海外客商攜帶古董文物出境、郵寄出國的包裹中夾帶文物及地下走私的情況。1957 年底，廣東省文物管理委員會與有關部門聯合破獲一個走私集團，收繳的文物達到二千件之多。為此廣東省於 1957 年 11 月 24 日發佈《廣東省停止古董文物出口的通知》，停止古董文物（包括銅器、瓷器、陶器、古畫等）出口，不論國營公司、古董商人、居民、華僑、外賓等均不准經營或攜帶古董文物出口。

　　1959 年 6 月，廣東省文化局向省人委、省委宣傳部、中央文化部建議，將廣州當時已有的經營古玩文物的合作商店加以改組，成立國營的購銷公司，各地成立收購站普遍收購，再由市文化部門從省市文史館調用有文物專業知識的館員和商業從業人員經營，並管理已有的合作商店。這促成了各地統一成立文物商店進行統購統銷的文物商品對外經營體制的建立。

　　之前各市銷售文物的文物商店等「文物部門」的上級主管機關各不相同，一些地方歸文化系統管理，一些地方劃歸商業、外貿系統管理。另外，不同部門主管的多家國有單位都涉及文物相關業務，於是出現了競爭現象，如在北京市，商業系統的隆福寺舊貨商場、寶聚齋、西單商場、悅雅堂、信託公司門市部、刻字社（經營圖章用料）及文物合作商店屏古齋、榮寶齋、論池齋等也買賣文物；外貿部

的工藝品分公司門市部除了在本地收購站「坐購」和「下戶收購」歷代金銀銅器、玉器、陶瓷器、字畫、碑帖、竹木牙角漆器、景泰藍製品、瑪瑙製品、水晶製品等，還派人到外埠擴大採購範圍，最遠到達西藏，它們除了在北京設立「樣品間」約外商選購，還每年通過鐵路發運大量文物到廣州春、秋交易會上銷售。當時設在北京、天津、上海和廣州四大口岸的外貿公司，每年都把大量歷史文物運到廣州，在春、秋兩個交易會上出售給外商；文化部主管的故宮博物院、中國歷史博物館等單位也直接從私人收藏家手中收購傳世文物。

　　不同部門、企業的競爭在當時的計劃經濟思維下被認為是一種「混亂」，於是 1960 年文化部、商業部、外貿部會商制定《關於改變文物商業的性質和管理體制的方案》，經國務院批覆同意後發佈「三部聯合指示」，決定在全國各省、市建立文物商店統一負責文物購銷，各地純商業性質的文化商店一律改變為實行「事業單位，企業管理」的文化事業單位，作為國家收集社會流散文物的收購站和臨時保存所，統一劃歸文化部門負責領導。

　　這一文件規定文物商店改變隸屬關係後的工作任務，第一是收集社會流散的專業文物，有計劃地提供給各地博物館、研究單位和學校，作為陳列展品和研究對象使用。第二是有計劃、有選擇地提供國內群眾的需要和適量組織出口，「細水長流，少出高匯」。第三是代表國家辦理廢舊物資中的文物揀選。文物商店的業務經營範圍主要是有歷史、藝術、科學價值的金石、字畫、陶瓷器、碑帖等專業文物，也包括織繡、玉器、木器、舊貨等雜件。至此，文物商業的管理體制歸文化部門管理。如廣州市文化部門行政主管部門就在這一年接管了原隸屬市商業部門的博古齋、東方、寶豐、藏寶閣四家國有古玩店，設立廣州市文物店（後改稱廣州市文物總店），隸屬市文化局。北京市文化局設立北京文物商店，把從商業、外貿部門接收過來的門

市部精簡合併後，在北京東、西、南、北各處設立了收售結合的十二處門市部，負責收購和出售文物商品。

1960 年 10 月 26 日北京市文化局發出《關於改進本市到外地採購古書和文物工作的辦法》，通知在京各圖書館、博物館和科學研究機關「不得直接到外埠和民間收購古舊圖書和文物；如果需要，可向中國書店、文物商店購買，或委託這兩個店按照各單位提供的線索代向民間採購」。但在實際執行中，外貿系統的工藝品公司、工藝美術商店等仍然大量涉及購銷所謂「特種工藝品」，北京外貿部工藝品分公司就保留了王府井大街北口（八面槽）和東四兩個文物舊貨收購點。不同部門、公司之間仍然有一定程度的競爭，收購價、銷售價也有差別。

同一年文物局制定了《文物出口鑒定標準》，文化部和對外貿易部印發了《文物出口鑒定標準的幾點意見》，一部分以 1795 年（清代乾隆六十年）為限，凡 1795 年以前的一律不准出口，一部分以 1911 年（清代宣統三年）為限，凡 1911 年以前的一律禁止出口，在以上兩個年限以後的文物，根據文物本身具有的科學、歷史、藝術價值及存量多少來確定是否可以出口，重複和價值一般的文物可以有組織、有計劃地做特許出口，為國家爭取外匯，要求各口岸在掌握鑒定標準、控制寬嚴尺度時，務必大體相近基本相同。廣州、北京、上海、天津口岸的文物出口鑒定管理工作劃歸文化局，聘請鑒定專家擔任出口文物鑒定工作。如 1962 年時廣州的鑒定委員由原來十六人增至二十六人，經鑒定可出口的加蓋出口火漆印，不能出口的編號登記保存；其中書畫部分，珍貴的由廣州美術館收購，其餘經省人民政府批准移交省博物館接收。個人攜帶文物出境，需先經市鑒定委員會鑒定，加蓋火漆印並由市文物管理部門出具證明，方可出口。

全國各主要城市紛紛設立文物商店，收購文物、保護為主、組

織出口成為各地文物商店的主要職能。各地的國有文物商店積極組織出口，北京、廣州、天津、上海因為是文物出口口岸，所以文物商店相對更具規模，銷售成績也更好，其次是一些對外旅遊開放城市的文物商店。如在北京，經有關部門批准的文物經營單位只有六家國有商店：文物商店（經營碑帖、字畫、金石、陶、瓷、文房四寶、文物雜項等）、榮寶齋（經營碑帖、字畫及其水印複製品、文房四寶為主）、北京家具廠（今龍順成中式家具廠，經營舊家具為主）、信託公司（以委託代銷舊貨雜項為主）、友誼商店（今友誼商店股份有限公司，兼營近現代字畫、碑帖）、中國書店（以經營古舊圖書、碑帖字畫為主）。

同時，除了文物商店，外貿部門的工藝美術公司等出口公司還在繼續經營文物藝術品的收購和對外出口業務。但規定由出口公司收購的古玩經鑑別後，按法令規定不能出口的交給文物局，由文物局轉交給文物商店，其餘的出口。

由於文物品種多，價值和存量各不相同，標準中又沒有規定具體項目和數量，鑑定時寬嚴尺度很難控制；加上不同政府管理部門、不同地方的利益和管理方式有別，所以各地、各部門常常對同一套政策有執行力度上的明顯差異。

廣州市一度因為對文物鑑定標準從寬掌握審核以增加出口，受到中央文化部門點名批評，而廣東省文物管理委員會嚴格執行審核標準又會影響出口，導致廣州市、廣東省商業部門不滿並向省長打報告。地方之間因為管理口徑的差別也有一定矛盾，比如古董商人抱怨宋明龍泉窯、乾隆十錦瓷等文物在廣州可以出口而在上海遭到扣押，上海市文物管理委員會致電廣州市長朱光要求統一審核鑑定標準，廣東省文物管理委員會為此進行調查。[38]

屬文化部門主管的文物商店，也與外貿部門主管的各省、各市工

藝品進出口公司有競爭，各省工藝品進出口公司庫存數量巨大的「特種工藝品」（實際也是「一般文物」），往往超過文物商店的文物商品數量，出口公司的工作人員為了完成任務，經常對文物管理委員會的審核標準和力度提出意見。文化部門和外貿部門從各自的角度出發，對待文物銷售的具體做法上常有分歧，如 1964 年在共同制定《廣東省文物古玩商品出口管理試行辦法（草案）》上，就文物是否應分內外銷兩種價格，省文化局和外貿局商議不成，特地向省人委請示解決。

當時各地文化、外貿、商業部門都通過文物商店等機構收購文物和組織一般文物出口。一些有對外營業項目的銀行、友誼商店、外輪供應公司、信託商店都開始涉及收購文物商品並在友誼商店、外輪供應公司門市部等地向外賓銷售，有些文物單位甚至將館藏精品作為外銷商品。

針對這種情況，1973 年 10 月文物事業管理局發出《關於嚴禁將館藏文物圖書出售作外銷商品的通知》，1974 年 12 月多部門發佈《外貿部、商業部、文物局關於加強文物商業管理和貫徹執行文物保護政策的意見》，明確要求文物商店應由文化部門領導，由外貿部領導的文物商店要移交文化部門領導，各地文物應由文物商店統一收購，不屬文物性質的珠、寶、翠、鑽由外貿部門統一收購或委託文物商店等機構代購。同時也規定文物商店收購的可出口文物商品要統一移交給外貿部門下屬單位統一對外批發出口，文物商店門市部、友誼商店和外輪供應公司只能零售一般文物，不得批發。文物商品應在指定的北京、上海、天津、廣州四個口岸出口，須經文物部門鑒定、准許出口，海關才能放行。

也就是說，文件把文物收購和對內銷售權劃歸文化部門領導下的文物商店，文化商品對外成批出口的銷售權和定價權則歸外貿部

門，文物商業市場要「歸口經營、統一收購、統一價格、加強管理」。

　　不過，實際情況和文件規定是兩回事，外貿部門下屬的工藝美術公司等仍然繼續把很多文物當工藝美術品出口銷售，文物商品通過外貿系統的進出口公司批量出口的比比皆是。當時內地進出口公司和文物商店主要面向香港、新加坡等地進行貿易，如在香港銷售近現代書畫的渠道之一，就是中資機構在香港設立的集古齋畫廊和博雅藝術公司。前者 1958 年開業，經常從朵雲軒等國內國有機構購進近現代字畫銷售，後者 1970 年開業。與此類似，中資機構在新加坡設立中華畫廊展售內地畫家的作品，中國的工藝美術公司和各地文物商店還向一些新加坡貿易公司如李仁生的永安祥、陳升平的英華貿易公司等批發大量玉器古玩、陶瓷書畫等，[39] 許多新加坡藏家都前去購藏。

　　1980 年代前期是各地文物商店的黃金年代。看到北京、廣州等地的文物商店收入頗為可觀，各省市紛紛開設文物商店，以至 1981 年國家文物局頒發的《文物商店工作條例》要求各地設立文物商店或文物站，必須報請國家文物局或省級文物主管部門批准。

　　1980 年代前期文物商店是文物藝術品交易的主渠道。來華遊客暴增，文物商店成為境外旅遊者必要光顧之地，同時內櫃服務也得到恢復，銷售額暴漲。文物資源豐富的北京文物商店試驗用「以展促銷」方式進軍海外市場，1981 年與日本雪江堂株式會社、伊勢丹百貨公司在東京伊勢丹新宿店新館八階美術館美術畫廊舉辦「北京的秘藏美術展」，又與日本阪神百貨商店在大阪舉辦「北京的秘藏美術展」。1982 年北京文物商店及北京市工藝品進出口分公司去澳門舉辦文物、工藝品展銷會，文物商店及北京市工藝品進出口分公司與香港汲古閣、博雅畫廊聯合舉辦「近百年繪畫展覽」。1985 年北京市文物

39　杜南發：〈中國書畫在新加坡的收藏脈絡〉，華人收藏家大會組委會主編：《名家談收藏》，上海：東方出版中心，2009 年，頁 60–61。

商店與香港中華書局在香港聯合舉辦「北京市文物商店碑帖藏品展覽展銷會」。1985 年，琉璃廠翻建陸續完工，寶古齋、悅雅堂、韻古齋分別舉辦「張大千、李苦禪、王雪濤、劉繼卣四名家畫展」、「大汶口、龍山文化陶器展銷會」、「中國定窯陶瓷展銷會」，這一年北京文物商店各個分支共舉辦二十一次文物展覽和展銷，為建店以來之最。

據統計，北京文物出口鑒定組 1973 至 1986 年鑒定出境文物 468 萬件（包括截留文物 30 萬件），廣州市文物總店 1960 至 1991 年三十多年創匯總額達 5,219 萬元，從中可以推算廣州文物商店的出口文物至少也超過 100 萬件。據估算，1960 至 1990 年間全國以各種形式出口的文物商品，總量約在 1,500 萬至 2,000 萬件之間。

1980 年中期，文物商店和工藝美術商店的文物商品出口發生了根本轉折。一方面，政府對文物出口的管制更加嚴格，如 1980 年代初文物局向上級反映外貿部門對外出口的一些工藝美術品、舊貨當中夾雜着很多文物，於是北京、上海、廣州三個口岸等待出口的數百萬件「工藝美術品」被退回移交給當地文物商店；1986 年，因為文物貿易存在諸多問題，文化部文物局向北京、天津、上海、廣東有關機構發出《關於立即停止對外貿易工藝品進出口公司外銷文物鑒定放行的通知》，外貿庫存文物被要求全部移交到文物部門，這事關文物局系統和外貿部系統的管理權限和經濟利益。在此形勢下，1985 到 1987 年全國文物較多的地方曾出現突擊出口文物的現象，僅北京有文物出口資格的單位一年就出口四五十萬件文物商品，於是 1988 年文物局發出《關於立即停止批量外銷文物商品的緊急通知》，實際上停止了文物商品的批量出口，北京口岸的出境文物數量從幾十萬件下降到幾萬件。

另一方面，民間藝術市場的快速發展衝擊到國有單位體制。1980 年代後期，民間藝術市場開始發展起來，主要城市出現了自發的文物

交易和地下走私活動，文物藝術品受到海外及港台價格的影響，隨行就市，而受到價格管制、銷售品類管制的國有文物商店既沒有權力提高價格購進高價值、流通性好的文物，也不允許跨地區收購文物，同時巨大庫藏也因為政府規定上等級的文物不能賣，買、賣皆有限制，文物的經營審批管理權從地方全部集中到中央，因此很多文物商店逐漸效益變差乃至虧損。

與民間成千上萬私人交易者構成的龐大市場相比，國有文物商店的機制決定了它們在信息、價格和交易上都在越來越自由化、市場化的環境中逐漸被邊緣化。海內外的文物商家憑藉高價可以收購更多更好的藝術藏品，並在大城市和海外市場出售獲利，國有文物企業的收購渠道、貨源、銷售額都在壓縮下滑。1990 年，九十七家文物商店及其分店中只有北京、上海、廣州的商店經營狀況稍微好一些，其他 90% 以上都奄奄一息，難以為繼。

1992 年後市場經濟大發展，各地出現個體商家彙集的大型古玩城、拍賣公司和眾多商鋪、畫廊，更是讓原來的文物商店系統的集群優勢蕩然無存，文物商店壟斷文物經營的局面全面瓦解。各地文物商店紛紛成為改革對象，對文物藝術市場不再有多少影響。

三、最大的「收藏家」：政府

在不存在民營經濟的計劃經濟體制下，各地文物公司、工藝品進出口公司作為壟斷渠道購入大量文物和舊工藝品。文物商店系統以北京、上海、天津為首的「三大店」，每家的存貨都在百萬件以上。如北京文物商店從 1960 年 5 月 1 日建店到 1990 年的三十年，收購傳世流散文物三百多萬件，珍貴文物 259,226 件。這些文物有三個去向，一部分是為各大博物館和學術部門、高等院校提供各類珍貴文物，如北京市文物商店就向故宮博物院、首都博物館等提供超過七萬件文

物；一部分是銷售其中的「一般文物」，1960 至 1990 年北京市文物
商店共銷售各種文物 136 萬件，獲得約 6,082.6 萬元收入；其他部分
則作為庫存保存。

　　1981 年起，政府已經開始嚴格控制文物出口，逐步減少對外批
發的數量。1980 年代中期各地工藝品進出口公司庫存的文物和舊工
藝品就先後按賬面價全部撥歸文物部門保存，從此結束文物大批量出
口的歷史。1989 年國家文物局統計全國文物商品庫存量達到 700 萬
件（另據 2007 年統計，文物商店庫存為 843 萬件），加上接收外貿
部門留存的文物商品 494 萬件，由政府管理的國有文物商店文物商品
庫存量共有 1,194 萬件。如此數量巨大的文物庫存，多數都是 1960、
1970 年代壟斷情況下收購所得。

　　文物系統管理保存的上千萬件文物中的一部分已經劃撥相應博物
館收藏。如 2010 年國家文物局整體劃撥三十九萬餘件玉器、瓷器、
書畫、金銅佛造像和雜項等由中國國家博物館收藏，其中包括此前文
物系統從天津外貿工藝品進出口公司接收的近 15 萬件文物。

四、1949 年以後的新收藏家

　　1949 年後出現的新收藏家主要是黨政官員、文化藝術界人士、
外國外交官和遊客三類。

　　「文革」前黨政官員喜歡收藏文物的人不少。其中，比較有代表
性的要屬鄧拓。他在 1949 年後曾任《人民日報》社社長兼總編輯、
北京市委書記處書記等職。1966 年「文革」前夕服藥自殺，年僅
五十四歲。鄧拓愛好收藏，早在抗戰時就收藏了明清門頭溝煤窯的文
書租約及土地買賣租契合約、車廠攬運合同及宋代女詞人李清照的畫
像。1959 年，鄧拓兼任中國歷史博物館建館領導小組組長時捐獻了
這些收藏。

　　他的收藏中最著名的是傳為蘇軾所作的《瀟湘竹石圖》。蘇軾畫作並無明確可信的傳世作品，此件《瀟湘竹石圖》僅有元惠宗至明世宗嘉靖年間的題跋，因此人們對它是否蘇軾之作普遍存疑。民國時北洋軍閥吳佩孚的秘書長白堅夫收藏了此件作品，1961 年生活困難的白堅夫來京託人售畫，先是找故宮求售，有專家認為是贗品沒有接收，後來輾轉以 5,000 元賣給了鄧拓，這筆錢在當時堪稱巨資。鄧拓拿出一批他收藏的明清字畫到榮寶齋作價 3,000 元，加上《燕山夜話》的稿費 2,000 元才付清畫款。

　　鄧拓收到這件作品後把自己的書房改叫「蘇畫廬」，寫考證文章〈蘇東坡瀟湘竹石圖卷題跋〉一文發表於《人民畫報》，不料惹來一場麻煩。有國有文物商店人士檢舉鄧拓在文物上搞投機倒把、和國家爭搶文物、玩物喪志等，同樣愛好文物收藏的高層領導康生批示說鄧拓在此問題上不但無罪而且有功，建議調查此事，為鄧拓解了圍。鄧拓為了避免非議，1964 年從自己收藏的宋、元、明、清各代名家作品中精選出四十五件（套）贈給中國美協，後來移交中國美術館，其中包括《瀟湘竹石圖》、北宋陳容《雲龍圖》立軸，後者曾是民國時代上海著名收藏家龐元濟「虛齋」的藏品。

　　少數文化藝術界人士在 1949 年之後低調地收藏了一些文物藝術品，如上海作家施蟄存生前收藏有古代碑帖、墓誌、古物拓片等約一千八百件，家屬決定整批拍賣，為香港某大學文物館以 198 萬元競拍購藏。1956 年後長期在榮寶齋負責水印木刻等事宜的米景揚也通過自己購買、書畫家贈送積累了齊白石、徐悲鴻、潘天壽、王雪濤、李可染、陳少梅等人的作品。著名收藏家王世襄的明式家具等藏品也是這一時期積攢所得，1950 年代他看到許多明清家具被當作廢物處理，曾發表文章〈呼籲搶救古代家具〉，可惜並不受重視，只能自己努力購藏保護。1960 年前後北京一個叫魯班館的地方常有明式家具被拆開

賣掉，他一度天天去那裏以買木頭的價錢淘了很多明清家具。

　　一些駐華的外交官、駐華企業代表和海外遊客也對購藏文物有興趣，1960 年成立的國有文物商店的「外櫃」針對的就是這一群體。1966 年「文革」爆發後北京文物商店全部十二個門市部一度停業近兩個月，在外國顧客反映後才於同年 10 月 1 日恢復了韻古齋、寶古齋和慶雲堂三個只對外國顧客開放的門市部，以及琉璃廠收購部。1972 年美國總統尼克遜訪華時隨行的六十九人曾到韻古齋、寶古齋、慶雲堂等門市購買瓷器、玉雕、書畫等二百零九件，隨後日本首相田中角榮訪華，先遣隊和隨首相抵京的隨團日本官員近四百人光顧琉璃廠，帶動了來京外國人購買文物的熱潮。中美關係改善後，中國開始有限開放西方國家公民前來中國旅遊，文物商店銷售大增，1972 年 2 月之後十個月北京文物商店接待外賓一萬三千人次，銷售額達 70 萬元。為了從外賓手中賺取更多外匯，1979 年 10 月文物商店系統還在琉璃廠東街開設了悅雅堂特許出口文物門市部，銷售經過國家文物鑒定委員會批准的 1795 年以前的部分文物。上海、廣州等地文物商店及友誼商店也常有海外遊客和外交官上門購買，廣州口岸面臨港澳，每年兩屆交易會又在廣州舉行，廣交會期間的參會外商和海外華僑常來購買文物。

五、1949 年以後的老收藏家：新社會、新處境

1.「文革」前的捐贈浪潮

　　北平解放不到三個月，1949 年 4 月 28 日《人民日報》發佈了一則不同尋常的嘉獎令：「北平軍管會通令嘉獎賀孔才先生捐獻圖書、文物的義舉。……本市賀孔才先生於解放後兩次捐出其所有圖書、文物，獻給人民的北平圖書館及歷史博物館，計圖書一萬二千七百六十八冊，文物五千三百七十一件。賀先生忠於人民事

業，化私藏為公有，首倡義舉，足資楷模，本會特予嘉獎。」一下子
震動了文物收藏界。遺憾的是他之後因為曾任民國政府官員的所謂
「歷史問題」遭到審查，1951 年 12 月不堪冤屈而自溺身亡，四十年
後才得平反。

　　1949 年 8 月底，報上又公佈「繼北平賀孔才先生獻出圖書文物
之後，近又有天津啟新洋灰公司總經理周叔弢先生與霍明治先生獻出
珍藏之圖書文物……周叔弢先生將他用二兩黃金買來收藏的海內孤
本宋版《經典釋文》交由北大唐蘭教授轉送高教會，與故宮博物院收
藏之二十三冊合併即成為完整之一部。霍明治老先生將他畢生收藏的
圖書共一萬零七百九十冊及珍貴的金石漆器等文物三千九百九十二件
捐獻給政府……由華北高等教育委員會分別發給『褒獎狀』，以資
鼓勵。」[40] 此後，或受到新政治氣候的感召，或出於政策壓力，或為
了換取獎金，很多人都將藏品捐贈或上交政府。「文革」前的捐贈者
主要分為三類：

　　一類是古玩商，受到政府宣傳感召或迫於政策壓力而捐贈，如
1952 年大古玩商吳啟周移居美國後，託葉叔重將盧吳公司遺留上海
的三千零七十五件存貨捐獻給上海市文物管理委員會。同一年北京古
玩鋪敦華齋老闆孫瀛洲捐獻了瓷器三十二件，其中有宋代龍泉窯洗口
瓶、明代青花花卉紋執壺、明代青花加彩三秋杯、明代黃釉盤、明
代青花纏枝蓮紋碗、明代青花纏枝花紋碗等。1956 年他又向故宮捐
贈文物二千九百一十五件，含從晉、唐、宋、元時期各名窯到明、
清時期景德鎮御窯瓷器，自成體系，除陶瓷外，還有犀角、漆器、
琺瑯、雕塑、佛像、家具、料器、墨、硯、竹木牙骨、青銅、印璽等
多個門類。他本人則在公私合營後進入故宮博物院進行陶瓷方面的整
理、鑒定和收購工作。

40 何季民：〈開國時的獻寶熱潮〉，《傳承》，2010（7），頁 42–43。

　　一類是前朝遺老的捐贈，如 1950 年劉銘傳後人劉肅曾將西周晚期青銅器虢季子白盤捐獻給國家，文化部特頒發獎狀予以表彰，並在北海團城舉辦「虢季子白盤特展」。1950 年 7 月，時任中國人民政治協商會議常務委員會副主席陳叔通將漢陽大陶罍和漢高君大陶罍捐獻給國家。1953 年 10 月，他又將明清百家畫梅畫幅一百零九件及陳豪畫七件捐獻給國家。故宮博物院 1950 年收到朱桂莘捐獻其所藏明歧陽王李文忠文物二百四十六件，1951 年接受朱啟鈐捐獻的明清書畫、法書、瓷器等文物六十九件，馬衡捐獻的青銅工具等文物三十七件。當時對部分捐贈有獎勵措施，如 1956 年張伯駒向文化部捐獻了《平復帖》等八件珍貴書畫，當時文化部獎勵他 3 萬元，張伯駒堅持不受，怕有「賣畫」之嫌，後經鄭振鐸勸說才收下。

　　還有一類是接受現任官員學者的捐贈，如 1953 年時任文物局長鄭振鐸捐獻陶俑等文物一批計四百八十三項，另捐獻隋代淡黃釉立相女音樂俑三件。中央美術學院院長徐悲鴻（1895—1953 年）病逝後，按照其願望，夫人廖靜文女士將他的作品一千二百餘件，他一生節衣縮食收藏的唐、宋、元、明、清及近代著名書畫家的作品一千二百餘件，圖書、畫冊、碑帖等一萬餘件，全部捐獻給國家。政府在北京市東城區東受祿街 16 號徐悲鴻故居基礎上設立紀念館收藏和展示其捐贈，這是中國第一座美術家個人紀念館。1955 年黃賓虹病逝於杭州，家人遵照遺囑將其所藏文物、遺作捐贈給浙江省博物館，包括書畫遺作四千零七件、古今名畫一千零三十八件，以及玉器、瓷器、銅器、磚瓦硯、碑帖、手稿等藏品。

2.「文革」和「文革」後

　　1966 年 6 月 1 日，《人民日報》發表社論〈橫掃一切牛鬼蛇神〉，提出「要徹底破除幾千年來一切剝削階級所造成的毒害人民的舊思想、舊文化、舊風俗、舊習慣」，各地「破四舊」導致大批古跡、古

董、字畫、古籍遭破壞燒毀，紅衛兵衝到私人家中打砸搶燒。梁漱溟家中收藏的書籍和字畫就被堆到院裏付之一炬。

　　打砸搶的狂潮大約持續了三個月後才在上級指示下改為「文鬥」和「查抄」。北京 1967 年 2 月規定紅衛兵將查抄的私人資產、收藏集中到指定地點，派北京市文物商店、文物工作隊前去檢查，不是文物的可以砸，屬文物的由文物商店運到法源寺、白雲觀、天寧寺、先農壇體育館等幾個臨時集中點進行清理。北京市古書文物清理小組僅 1967 年 5 月至 7 月間就清理揀選出古書刊六十六噸八十萬冊，各類文物六百六十多萬件、銅器二百五十噸。[41] 當時各集中點堆滿了查抄來的各種文物，光在先農壇的文物商店清理小組就工作了好幾年，可以想見數量之大。從上述集中點清理篩選出來的文物精品存放在府學胡同的文物局，這也成為「文革」新貴攫取文物的地方，每到周末「府學胡同裏小汽車排成隊，堵滿胡同」。[42]

　　「文革」後這些被「查抄」的藏品按照政策要求需要歸還原主，但是已經有很多被毀或丟失，因為各種原因無法追回，原主也無可奈何。這些藏品中有一部分在 1990 年代之後出現在國內的文物拍賣市場上，成為人們珍藏的財富。

41　劉建關：〈20 世紀 70 年代前後中國文物保護工作述略〉，《當代中國史研究》，2013（4），頁 47－50。

42　舒可文：〈30 年文物命運對比〉，《三聯生活周刊》，2008 年第 10 期，頁 58－65。

一九七八年改革開放的重大變化是政府放鬆了對市場的管制，中國藝術品的店鋪交易、市場交易、拍賣會等漸次恢復和發展，藝術品市場快速擴張和增長，二十一世紀成為了全球最大規模的文物藝術品市場。那些動輒數千萬、數億元的拍賣紀錄讓大眾對藝術品的市場投資價值有了全新的認知，數千萬人開始關注和捲入收藏活動。當代的藝術市場和收藏已經成了大眾關注的話題，不再僅僅是收藏家、藝術家、經紀人等少數群體的事情，而變成了一個龐大的產業和社會網絡。

當代的疾行：收藏投資意識的覺醒

改革開放年代：大眾收藏的崛起

　　改革開放以後，中國從計劃經濟向市場經濟轉型，人們得以積累財富、升級消費和發展興趣，帶動了文物藝術品市場的活躍和收藏的興起，大眾教育及大眾傳播的發達也讓收藏知識普及到城鄉各個階層。1978 年到 21 世紀初的近三十年，中國的收藏文化全面復興，波及大中小各地城鎮鄉村，社會各界普遍重視收藏的文化意義和投資價值，對收藏的研究也有新的發展，收藏品的類型和數量也急劇擴大。

　　在收藏文化復興的過程中，王世襄這樣有社會影響力的著名學者兼收藏家發揮了關鍵作用。王世襄是串聯 20 世紀上半期和下半期收藏文化的關鍵人物之一，父親是民國外交官，母親是著名畫家，早年家境富裕，好遛鳥鬥蟲，收藏清玩，他在 1940 年代就對小木作及家具產生興趣。後來，他讀到德國人艾克（G. Ecke）所著的《中國花梨家具圖考》，即從 1940 年代後期開始陸續購藏家具等器物，與艾克、朱文鈞、陳夢家等中外收藏家、研究者有交往，學養豐厚。因此到 1980 年代能夠厚積薄發，發表一系列對家具、漆器、葫蘆器物收藏有帶動作用的文章和專著，如 1985 年他推出《明式家具珍賞》一書，後迅速翻譯為英、法、德等多個版本，在海內外文物界產生廣泛的影響；1989 年香港三聯書店與台灣南天書局在港、台兩地同時推出他的《明式家具研究》一書，開啟家具研究和收藏的新進程。

　　與這些著作出現同步的是，1980 年代的「文化熱」、1990 年代的「國學熱」、「中華文化復興熱」中多涉及對傳統物質文化的研究和重視，社會各界對收藏的文化意義有新的體認，陳重遠、馬未都、鄭重等人關於古玩交易、收藏、收藏家的文章在報刊上廣泛傳播，人們對

收藏品的投資價值也有所認識，1992 年後市場經濟大潮中人們對此的體會更加深刻。1990 年代的收藏文化有三個顯著特點：首先是拍賣行業的快速發展產生了廣泛影響，通過拍賣會人們開始對文物藝術品的投資價值、交易特點、收藏要點等有了直接認知；其次是與收藏有關的行業組織、民間協會等出現，中國文物學會民間收藏委員會、中國拍賣行業協會、中國收藏家協會等先後成立，這些行業組織可以整理資源，參與或影響政府管制的法規制定，也可以舉辦活動擴大行業在社會中的影響力，對行業和產業發展有積極作用；第三就是日益活躍的晚報、都市報、電視等大眾媒體對普及收藏有關的鑒別技巧、文化背景和投資價值發揮了重要作用，讓收藏文化普及到大眾層面，2009 年曾有人估算中國涉及收藏的人群高達七千萬，這是一個前所未有的龐大數量。[1]

　　到 21 世紀，對收藏的認知可以說已經成了市民階層的「文化常識」。王世襄這樣的收藏名人的藏品更是受到收藏界的追捧。2003 年王世襄為了公益事業將部分藏品委託嘉德推出「儷松居長物——王世襄、袁荃猷珍藏中國藝術品」專場，全部一百四十三件藏品都以高價成交，其中「唐『大聖遺音』伏羲式琴」拍出 891 萬元，2011 年春拍它再次出現在中國嘉德拍賣會，以 1.15 億元成交。

一、郵票收藏和投資的浪潮

　　由於普遍的匱乏，最先在中國各大城市興起的是單價低、受眾廣的郵票、錢幣、人民幣等的收藏，1990 年代初蔓延到對糧票、磁卡、像章等方面。1980 至 1998 年之間，郵票收藏和投資市場在中國的影響力之大，超出很多人的想像。那期間郵票是收藏市場的第一大

1　韋蔚：〈中國藝術收藏類媒體發展綜述〉，華人收藏家大會組委會主編：《名家談收藏》，上海：東方出版中心，2009 年，頁 354。

類，參與人數最多，交易量最大，社會關注度最高，可以說在當時發揮着類似證券的投資功能，因此也受到政府調控之手的頻繁干預，直到 1998 年之後才被房地產、股票和藝術品拍賣市場取代。

自晚清發行郵票以後，民國開始就有人收集郵票，這是一般中產之家就可接觸的大眾收藏品類。1950 年代受蘇聯影響，收藏郵票的人不少，許多小孩也向親友尋求那些貼在信封上的郵票。之後由於「破四舊」，集郵與收藏被批判為封資修情趣，無人敢公開涉足，少數人私下收藏各種實寄封。

1978 年 6 月，郵電部發出《關於恢復國內集郵業務問題的通知》。1979 年中國郵票總公司再度登場，民間集郵活動也再次活躍。上海思南路的淮海路郵局門口由集郵愛好者自發形成的「馬路郵市」，周末總有固定的人群互相交換、購買郵票，郵票的市場價值也在這裏流動傳播。1980 年，上海市集郵公司旁的天津路、思南路郵局旁的馬路，以及成都路口的人民廣場街心花園、人民大道西端三角花園、肇嘉濱路襄陽南路至太原路段、中山公園東側小弄堂一帶相繼出現了郵票交換場所，並常常因為影響交通和「市容環境」而被取締。

從 1983 年起，集郵者又在太原路口的街心花園裏自發形成郵票市場，直到 1988 年被正式批准為合法的太原路郵票交換市場，成為上世紀 80 年代至 90 年代中期最有影響力的「四大郵市」之一，其他三家分別是北京月壇郵票交換市場、成都署襪街凍青樹郵市和廣州人民公園郵市。

1980 年代初期，改革開放帶來的財富釋放開始出現，稍有積蓄的城市居民開始了自己的收藏和投資，郵票價格也因此逐漸走高，到 1985 年在全國主要城市出現郵票熱，郵票市場迎來了第一輪高潮。郵票在當時不僅僅是國家發行的郵資憑證，更是投資者心中的「特殊商品」乃至「有價證券」。

　　1985 年因為通貨膨脹率高企，政府實施改革開放後第二次宏觀調控，緊縮財政與緊縮信貸讓當時剛興起的各個投資市場都產生震盪，郵票收藏市場最初似乎並沒有受到多大影響，1985 年 5 月熊貓小型張多達 1,266.83 萬枚的發行量──以往一般小型張發行量只在 200 萬枚左右，可見這是政府有意以發行量打壓郵市的狂熱，可是仍然沒有甚麼作用。於是，1986 年 1 月 30 日，郵電部、國家工商行政管理局、公安部聯合發出《關於加強集郵管理取締非法倒賣郵票活動的公告》，規定「未經郵政部門或集郵公司委託的任何單位和個人不得銷售、經營郵票」、「從郵票發售之日起，一年之內不准增值；一年後如需增值，由中國集郵總公司統一規定」等。在今天看來這種直接干預售後商品價格的規定顯得可笑，但在計劃經濟下長期生活的人對政府的力量有深刻體會，此次「整頓」讓郵票市場一時間冷清不少。

　　也是從這時候起，中國郵幣市場的起伏與貨幣通脹和經濟形勢開始共振。「整頓」讓經濟增速下降，政府決策部門又不得不反向刺激。1988 年國務院決定進一步全面放開物價，實現「價格闖關」，1988 和 1989 年的通脹率高達兩位數，分別為 18.8% 和 18%。1989 年 2 月 10 日，郵電部、國家工商行政管理局、公安部、國家稅務局、海關總署發佈《關於允許個體工商戶經營郵票和集郵品的聯合通知》，高漲的通貨膨脹率引起市民對貨幣貶值的恐慌，一些人開始囤積商品，還有一些人重新審視傳統的儲蓄的功能，紛紛擠兌用於各種投資。1991 年部分資金湧入郵票市場，許多郵票價格再次暴漲，而政府再次打壓。1991 年 11 月停辦整頓全國規模最大的北京月壇郵市，引起廣泛關注，各地郵市也遭到整頓，郵票市場陷入谷底，一片蕭條。

　　1992 年鄧小平南巡奠定解放思想、加快改革開放的基調。「馬路郵市」開始進入正規的郵票市場，有了小亭子或室內空間，出現了民營集郵公司和郵社。1992 年 5 月 21 日，上海股市全面放開股價，股

票旋即暴漲，股市開始上演新的財富神話。1991 年滬深兩市成交額
僅 31.96 億元，1992 年則達到 650 億元。「楊百萬」這樣的炒股大戶
成為關注焦點。這一年房改也開始啟動，房地產業快速增長。大規模
投資建設與貨幣投放，使許多生產資料與居民消費品價格上升，導致
1993 至 1995 年的高通脹，1994 年高峰時的通脹率高達 24.1%。為此
又出現新一輪宏觀調控，壓縮信貸讓海南地產泡沫於 1995 年破裂，
股市 1996 年底也出現暴跌。

　　各路資金轉頭流進郵幣市場，結果前一年中國郵政還在為了提振
市場而縮量發行、銷毀郵票，1997 年上半年就又出現郵票大牛市，
《香港回歸祖國》金箔小型張等價格接連暴漲。下半年政府開始動手
調控，決定從 1997 年第四季度開始的 1998 年新郵預訂改為敞開預
訂，同時恰好出現亞洲金融危機，波及東亞和東南亞多個國家，中國
也遭遇出口下降，經濟狀況由通脹轉為通縮，所以 1997 年底郵票價
格大跌，市場哀鴻一片。

　　為激活經濟、拉動消費，1998 年下半年國務院出台了一系列刺
激房地產發展的政策，取消福利分房，中國房改全面展開，房地產
和股票作為投資品的地位越來越重要。這一階段郵票市場還相當繁
榮，全國一百一十七個城市相繼開辦了二百多家郵市，上海盧工郵
市、北京萬家馬甸郵市都曾聲稱自己是世界最大的郵幣卡市場，其交
易行情走勢及其他各種信息會對全國各地的郵品交易產生直接影響。

　　可是 2000 年以後郵票市場不再是投資的焦點，日漸成為非主流的
收藏品類。一方面股票、房地產的財富效應和市場規模令它們變成兩
大主流投資渠道，沉澱了最多的社會資金；另一方面隨着生活方式的
改變，流動電話和互聯網的發展使個人之間的紙質信函使用量極速下
降，郵票在數年間就快速淡出中青年人的生活，文化上的吸引力也大
為下降，導致全球和中國的集郵者數量都嚴重減少，相應地收藏投資

市場規模也不斷收縮。在郵市高峰時期，全國集郵者的數量約有二千萬，而現在可能不到一百萬，郵票已經成為越來越小眾的收藏品類。

二、其他大眾收藏的發展

1990 年代收藏市場常把「郵幣卡」連在一起說，它們也經常在同一個市場交易，所謂「郵」就是郵票，「幣」指錢幣尤其是貴金屬紀念幣，「卡」則是指電話磁卡。另外糧票、紀念章也是大眾收藏的常見品類，在 1990 年代頗為活躍，可是到了 2000 年以後大多已經衰落。

20 世紀 80 年代初，錢幣收藏成為僅次於郵票的中國第二大的大眾收藏品種，集郵市場往往也伴有錢幣交易和市場。這一時期主要側重對古代錢幣、民國銀圓的收藏和交易。北京市文物商店於 1987 年 2 月率先在琉璃廠東街 61 號門市虹光閣開闢錢幣內銷櫃檯四個，經銷古錢幣。此後，經國家文物局和北京市人民政府批准，於 1988 年 12 月 13 日成立國內首家專營古錢幣的商店——北京市古錢幣商店，三百五十餘種歷代錢幣出口外銷，吸引了不少國外客商。1990 年，中國人民銀行所屬金幣總公司在琉璃廠東街 13 號興建門市，號名泉友齋，1993 年正式開業，主營現行金銀幣並代銷外國紙幣和硬輔幣等。

此時民間的交易更為活躍。潘家園早期的「星期天市場」兼營古錢幣，錢商以各地農民為主，多數來自天津、河北、內蒙古、遼寧、山西等地，他們大多數是在天亮以前趕到市場出售錢幣。本市及鄰近省市的錢幣收藏家、愛好者多從此選購。一些攤商和古玩鋪鋪主亦從此購貨，轉手倒賣。另有北京什剎海的荷花舊貨市場、亮馬河舊貨市場、東琉璃廠中國書店院內的舊貨市場、西琉璃廠榮寶齋後院的榮興舊貨市場、勁松的北京古玩城、崇文區天壇東門北側的天紅市場、西郊玉泉路舊貨市場、延慶縣八達嶺特區舊貨工藝品市場，均兼營古錢幣，錢幣的數量和種類多寡不一。有些則屬早市性質，如

工人體育場東門、中國集郵總公司門前、地壇公園等。早市多屬自發
形成，常被管理部門取締，堅持時間最長的是西城區月壇公園錢幣市
場，常設古錢幣攤點十幾處，除銷售古代錢幣和近代鈔幣外，還有大
量現代紀念幣和外國硬幣。

　　後來發展最快的是貴金屬紀念幣市場。1995 年「北京國際郵票
錢幣博覽會」舉辦，來自十六個國家和地區的三十六家國內外造幣
廠、錢幣經銷商的展示，讓國內收藏者、投資者和經營者看到新的收
藏投資品類發展的可能，集幣熱潮也由此而起。隨着 1997 年 7 月 1
日中華人民共和國對香港恢復行使主權等事件的臨近，紀念幣和老銀
幣的價格極速上漲，跟隨股市、郵票市場走向高點，之後同樣受到政
府的調控。1997 年 7 月 16 日，國務院辦公廳發佈《關於禁止非法買
賣人民幣的通知》，加之亞洲金融危機的影響，集幣市場進入低潮。

　　2010 年前後，錢幣收藏一度再現了郵票市場當年的勢頭，2008
年前因為北京奧運會這樣的重大題材再次行情爆發，2010 年春節後
出現暴漲，無論是紀念幣、人民幣藏品，還是古錢幣、民國錢幣、地
方錢莊票據都全面上升，之後不久再次陷入調整。

　　1990 年代末拍賣市場的興起，令錢幣市場開始分化，一般錢幣
和現代錢幣、貴金屬幣在郵幣卡市場交易，近年又出現了文交所的電
子交易平台。古代和稀有錢幣以拍賣交易為主，如 2002 年 4 月，北
京華辰拍賣有限公司 2002 春季藝術品拍賣會上，庚戌春季雲南造宣
統元寶庫平七錢二分銀幣樣幣以 108.9 萬元成交，創單枚中國錢幣在
國內拍賣的最高紀錄。2003 年 11 月，中國嘉德 2003 秋季拍賣會上，
美國印鈔公司印刷的中國紙鈔樣本三巨冊以 316.8 萬元成交，創下中
國紙幣單項拍賣的世界紀錄；2004 年 5 月，中國嘉德 2004 春季拍賣
會，一枚宣統三年大清銀幣長鬚龍壹圓金質呈樣幣以 176 萬元成交，
創下當時中國錢幣拍賣的世界紀錄。

改革開放年代：拍賣的力量

1992 年 10 月 3 日，深圳市動產拍賣行（現深圳市拍賣行有限公司）在深圳博物館舉辦「首屆當代中國名家字畫精品拍賣會」；1992 年 10 月 11 日，北京廣告公司、北京市拍賣市場、北京文物對外交流中心、荷蘭國際貿易諮詢公司等主辦，在北京二十一世紀飯店劇場舉行「92 北京國際藝術品拍賣會」；1993 年 6 月，上海朵雲軒藝術品拍賣公司舉行首屆中國書畫拍賣會；1993 年 5 月，中國嘉德國際文化珍品拍賣有限公司在北京成立，是當時第一家全國性的股份制拍賣公司；1994 年 3 月，嘉德在北京舉行首屆大型春季拍賣會，創造了一千四百多萬元的總成交額，震動一時；也是在這一年，國內首家由文物經營單位設立的拍賣公司北京翰海藝術品拍賣公司成立，9 月 18 日在北京舉辦首場拍賣會，推出「中國書畫碑帖」、「中國古董珍玩」兩個專場，成交額高達 3,300 萬元，震驚收藏界。

這些拍賣會的舉辦，和中國經濟的宏觀背景緊密相連：1992 年 1 月 18 日到 2 月 21 日，鄧小平在視察武昌、深圳、珠海、上海等地時，發表著名的「南方談話」，提出「改革開放的膽子要大一些」，之後政府開始力推各種傾向市場經濟的改革政策，其中包括鼓勵創辦有限責任公司、股份制企業試點發展，「社會主義市場經濟」成為新的關鍵詞。這以後中國的藝術品拍賣和藝術市場伴隨着中國經濟的崛起，快速發展成了全球第二大市場。

一、第一個十年：從模仿性創新到野蠻生長

1992 年的市場經濟改革氛圍促生了許多新嘗試。「92 北京國際藝

術品拍賣會」一共上拍二千一百八十八件文物藝術品，上至商周青銅器、唐宋明清瓷器，下迄近現代書畫等，主要由北京市文物商店和中國文物商店總店提供，最終成交二百六十件，成交額 300 萬元。成交金額雖然不高，但是卻開創了文物走上拍賣市場的先河，對於境外拍品的進口、拍賣、鑒定等也在各方互動匯總下想出一些不觸犯法律又切合實際的可行辦法，後來一直沿用。

新形勢也刺激了體制內外的新興力量投身市場經濟，政府機關、科研單位一些或活躍或受壓制的知識分子下海創辦企業，形成了所謂「92 派」企業家群體。他們共同的特色是對政策縫隙和商業信息敏感，有一定體制內資源可以利用，因此創業的起點要比 1980 年代那些白手起家苦幹的民營企業家高。如從國務院發展中心《管理世界》副總編輯職位上離職的陳東升是從電視和報刊了解到蘇富比、佳士得拍賣的信息，決定創立類似模式的公司，1993 年成立中國嘉德拍賣公司。陳東升後來形容他的商業模式是「模仿性創新」：長期的計劃經濟管制讓中國的社會分工非常單調，因此當改革開放進行過程中不斷有新的需求產生的時候，最方便的就是取法歐美類似行業的企業組織及管理模式。

1992 到 1994 年上半年幾場零星舉辦的拍賣會，讓收藏界見識了拍賣這種交易方式的魅力和可能性，也對延續計劃經濟的各種管制造成了衝擊。比如 1982 年公佈的《中華人民共和國文物保護法》第五章第二十四條、第二十五條規定，私人收藏的文物，除了文化行政管理部門指定的單位可收購，其他任何單位或個人都不得經營文物收購業務，可是實際上文物商販、拍賣行都已經涉及相關活動。在改革的氛圍下，文物管理部門也在摸索新的政策框架，國家文物局於 1994年 7 月下發《關於文物拍賣試點問題的通知》和《文物境內拍賣試點暫行管理辦法》，明確了文物拍賣活動的審批流程和邊界。

　　從此拉開了國內藝術品拍賣的大幕。1995 年，北京翰海、中國嘉德、上海朵雲軒、北京榮寶四家公司成交文物與藝術品六千餘件，成交額 4.8 億元，拍賣市場迎來了第一波發展熱潮。這是因為拍賣市場作為公開的交易中介平台，具有較強的透明度和指標性，適應當代市場經濟條件下陌生人之間交易的需求。眼見前景樂觀，各地紛紛湧現大批新興拍賣行。政府也從法令、政策層面規管拍賣活動，1995 年北京市文物局制定《北京市文物拍賣管理暫行規定》，國家文物局下發《關於一九九六年文物拍賣試點實行直管專營的通知》、《關於一九九六年文物拍賣直管專營管理的補充規定》，決定在中國嘉德、北京翰海、北京榮寶、中商盛佳、上海朵雲軒、四川翰雅六家企業實行文物拍賣直管專營試點。海關總署、國家文物局發佈《暫時進境文物復出境管理規定》，1996 年國家文物局下發《關於加強文物拍賣標的鑒定管理的通知》，1996 年全國人大制定了《中華人民共和國拍賣法》。通過這些法令和政策，拍賣獲得了政府的認可和合理規範。

　　這些拍賣會的拍品主要來自家族舊藏，買主大多是行內人士，其中港台古玩商是多數重要作品的買家。當時圈內傳為美談的現象是香港古玩商張宗憲在內地拍場常常拿一號牌，獲贈雅號「一號先生」。他在「92 北京國際藝術品拍賣會」、1993 年的朵雲軒拍賣會、1994 年的嘉德拍賣會上都大手買貨。1994 年他在北京翰海的首次拍賣會上手持一號牌買下 1,600 萬元拍品，佔總成交額近 50%，更是震動一時。

　　拍賣會上的一系列交易紀錄喚醒了大家的藝術品投資意識，特別是張先《十咏圖》、傅抱石《麗人行》兩件文物逾千萬的成交價，讓人們對藝術品的價格有了鮮明認知。

　　這期間中國藝術品拍賣市場的一些特徵已經顯現：

　　首先，近現代書畫長期佔主要份額。政府法令對清代以前的古董上拍有較多限制，因此中國藝術品拍賣市場從中國書畫的單一拍賣門

類起步，之後逐漸增加瓷器、油畫雕塑、西方藝術、珠寶翡翠、古籍、家具、郵品、錢幣及玉器等古玩雜項。近現代書畫長期都是拍賣公司最主要的拍賣對象。

其次，馬太效應明顯。內地的拍賣公司主要集中在北京，業務聚於嘉德、保利等幾家公司；海外涉及中國文物藝術品的拍賣集中在佳士得、蘇富比兩家公司在香港舉辦的拍賣會。

第三，圍繞拍賣發生的「拍假」、「假拍」引起爭議和關注。最早廣為人知的是 1993 年 10 月上海朵雲軒與香港永成古玩拍賣有限公司聯手在香港舉行拍賣，其中一幅署名吳冠中的畫作《炮打司令部》以 52.8 萬港元拍出，但畫家吳冠中聲明這並非他的作品，因此引發廣受關注的訴訟。

1995 到 1997 年是內地拍賣市場的第一個快速發展期，之後受亞洲金融危機的影響，中國拍賣市場陷入低迷，主要和港台等海外買家縮減有關。但是 1999 年隨着內地收藏家和投資人的實力增強、數量增多，拍賣市場逐漸復蘇，到 2002 年再次出現高潮，進入了又一次高速發展期。

二、第二個十年：新收藏階層的崛起

2001 年 11 月中國正式加入世界貿易組織（WTO），中國經濟深度捲入全球貿易體系，進入了又一輪高速發展期。中國藝術品拍賣市場也快速膨脹，一些有企業背景的投資人和收藏家進入市場，對優質作品的競爭更激烈。2002 年市場出現了顯著增長，是年中國嘉德國際拍賣公司春季拍賣會上，宋徽宗《寫生珍禽圖卷》以 2,530 萬元成交；在中貿聖佳國際拍賣公司秋季拍賣會上，米芾《研山銘》以 2,999 萬元成交，引起廣泛關注。

由此帶動了全球範圍的中國書畫資源向國內市場的流動，即所謂

的「海外回流」現象。2003 年經歷「非典」過後，市場進一步快速發展，當年北京市場拍賣總成交額達十一億多。在大眾媒體興起的時代背景下，「天價」藝術品也成為媒體關注的對象。2003 年中貿聖佳公司拍賣傅抱石的《毛主席詩意山水冊》和齊白石的《詩意山水冊》，中央電視台做了兩天每天兩小時的現場直播，觀眾高達 8,000 萬。報紙、雜誌、互聯網、廣播電台、電視台等對於文物拍賣的傳播，讓藝術品投資意識越來越深入人心。來自資源行業、房地產行業及金融市場的新富開始涉足藝術投資和收藏，他們擁有更強勁的資金實力，成為收藏圈的新生力量。

這時華辰、保利等新拍賣公司創立，佳士得、蘇富比也積極在內地舉辦拍前預展和開發內地買家。經濟全球化促進了信息和資本的流動，一方面之前流散海外的中國文物藝術品紛紛回流到中國拍賣，另一方面中國行家也前往世界各地的拍賣會、古玩店購藏中國藝術品。

2003 至 2008 年，中國藝術品拍賣市場整體規模迅速擴張，2003 年藝術品拍賣的總場次為一百七十一場，2004 年增加到三百三十八場，2005 年八十家公司共舉辦了六百零四場，2006 年增加到八百三十七場。2007 年，全國具有文物拍賣資格的公司已經達到二百四十家，僅北京一個城市就有八十三家。中國拍賣市場成交總額也從 2003 年的 35 億元發展到 2007 年的 200 億元人民幣。與藝術品相關的行業繁榮發展，古玩市場和收藏市場遍佈各個城市；隨着當代藝術市場的增加，畫廊、藝博會、藝術區的數量也快速增長。

2008 年席捲全球的金融危機一度讓中國藝術品市場由熱轉冷，但是 2009 年又出現明顯反彈。這和中國經濟的通脹周期密切相關，當時的大規模刺激政策中一部分資金再次流入藝術品市場。2013 年中國進入一輪經濟緩慢降速的低增長階段，同時政府也不得不致力解決通貨膨脹問題，加上全球性的經濟波動和緊縮的交替，都帶給藝術

品市場新的節奏。

21 世紀初中國內地的富有階層崛起，他們的消費和投資需求不僅帶動了名錶、皮具、豪華汽車等奢侈品消費市場的快速膨脹，也讓房地產、股票、藝術品市場高速發展。中國在 2011 年後數度成為全球最大的藝術品拍賣市場，這也和中國經濟在全球的分量相當，差不多同期中國的經濟總量超越了日本，成為僅次於美國的第二大經濟體。

今天的藝術品拍賣市場和金融市場常常共振，因為全球各地的富有階層的資金都在全球流動，投資股市、股權、房地產、大宗商品、各種衍生金融產品等，他們希望按照簡要、高效、公開的指標投資，更喜歡在拍賣會、博覽會這種公開市場上購買藝術品，主要參考拍賣紀錄、藝術家品牌等數據，而不是像傳統藏家那樣花費很多時間和精力去了解藝術家、畫廊和古董店。

今天的拍賣行已經成為「高端藝術品超市」，而且還不斷擴展其業務領域，比如開設藝術中心，像畫廊一樣舉辦展覽和提供私人洽購業務，為買賣藝術品的藏家提供金融服務，直接向在世藝術家徵集作品等，這些都不是中國獨有的現象。

三、海外文物回流：利益、陰謀和迷思

中國藝術品市場的蓬勃發展讓「文物回流」成為 2000 年以來的重要現象。1990 年代中後期內地拍賣市場近現代書畫價格逐漸高漲，這吸引了一部分藏在港台和東南亞的中國書畫回流內地，但是當時數量不算大。進入 21 世紀，隨着中國收藏家和投資人的活躍，海外藏家手中的各種中國文物藝術品開始大批回流，2002 年進入第一個高峰：全國成交的三千餘件文物藝術品中，海外回流的佔 87%，其中成交價過百萬元的有二十五件，比上一年增加十六件。2003 年開始入境文物超過了出境文物，從此成為中國市場的常態。

2005 年之後，很多公司由境外徵集的拍品數量一度達全年拍品總量的 50% 以上，最高甚至達 80%。僅 2005 年通過藝術品拍賣市場回流國內的文物藝術品數量已經超過五萬件，整體數量也已佔了中國文物藝術品全年拍賣總數的 40% 左右。從文物藝術品回流區域而言，已經從原先臨近中國內地市場的港澳台地區和東南亞，擴展至亞洲的日本、韓國及歐美地區。與此同時，回流文物藝術品的種類也從傳統的書畫、瓷雜發展到油畫、當代藝術等各個領域。

最近二十年可能有多達幾十萬件中國文物藝術品回流內地，不乏晚清民國時期流散國外的故宮、圓明園、清東陵、敦煌莫高窟等處的重要文物藝術品，其中著錄於《石渠寶笈》的清宮舊藏珍貴文物回流數量就超過百件。

海外文物回流後大多落入國內私人藏家手中，小部分則入藏公立博物館。

入藏公立博物館的重要回流文物，包括故宮博物院 1995 年以 1,980 萬元收藏北宋張先《十咏圖》，以 500 萬元收藏石濤《竹石圖》，1996 年又以 880 萬元購藏沈周《仿黃公望富春山居圖》，2002 年購藏米芾《研山銘》；2003 年以 2,200 萬元購藏索靖《出師頌》等。首都博物館在 2000 年以 880 萬元購藏宋人《梅花詩意圖》，以 1,980 萬港元購得圓明園流失的清乾隆醬釉描金描銀粉彩青花六棱套瓶，2004 年以 4,620 萬元購藏鮮于樞草書《石鼓歌》，2009 年以 5,150 萬元購藏宋賈似道刻《宣示表》原石。上海的公共機構也以大手筆購藏回流文物。1997 年上海圖書館以 450 萬美元購下在美國的常熟翁氏所藏古籍版本八十種五百四十二冊，其中有宋代刻本十一種一百五十冊，元代刻本四種五十冊；又以 450 萬美元購回紐約古玩商安思遠手中的《淳化閣帖》四卷。上海博物館在 2000 年以 880 萬元人民幣購藏宋高宗《真草二體書嵇康養生論》手卷，2002 年以 990 萬元購藏

錢鏡塘藏《明代名人尺牘》。

部分文物的回流牽涉複雜的經濟利益、民族情感、法律和道德問題等，21 世紀初曾引起收藏界、藝術界、文化界的爭議，尤其是圍繞「圓明園十二生肖銅首」的回流發生了一系列戲劇性的事件，引起公眾的廣泛關注。

乾隆皇帝在乾隆十二年至二十四年（1747—1759 年）命歐洲傳教士蔣友仁、郎世寧等設計監造西洋風格的建築海晏堂，以及十二生肖報時噴泉（當時稱為「水法」）。這個噴泉是在扇形水池正中設一座噴水台，南北兩岸則設十二石台，台上各坐表示十二時辰的十二生肖像，這些肖像皆獸首人身，頭部為銅質，身軀為石質，以盤坐姿態分列噴泉左右，中空連接噴水管，每隔一個時辰（兩小時），代表該時辰的生肖像便從口中噴水；正午時分，十二生肖像口中同時湧射噴泉。

1860 年，英法聯軍燒毀圓明園，十二生肖銅像自此流失海外，一部分在法國，一部分流向美國。據傳 20 世紀 30 年代美國舊金山的舊貨商曾以每個 50 到 80 美元的代價，買下牛、虎、猴、馬等獸首，擺在自家花園當裝飾品。1985 年，一位美國古董商以每尊 1,500 美元的價格，從一戶加利福尼亞州人家購得牛、虎、馬首銅像。台灣地區的古玩經紀人蔡辰洋 1987 年在紐約蘇富比的拍賣會上，通過電話競投以 13 萬美元拍下猴首；1989 年又在倫敦蘇富比拍賣會上拍到牛首、虎首和馬首，其中馬首以約 25 萬美元競得。1989 年底，蔡辰洋將拍到的馬、猴、牛、虎四件獸首在台灣舉行特展，之後可能賣給了不同的收藏家和經紀人。

在這之前，這些生肖獸首並沒有引起任何額外的關注，2000 年情況發生變化，保利集團公司在香港分別以 774.5 萬、818.5 萬、1,544.475 萬港元競得牛首、猴首和虎首，收藏於保利藝術博物館，這是圓明園銅獸首第一次進入內地媒體和公眾的視野。2003 年全國

政協常委、澳門富豪何鴻燊從美國收藏家手中，以約 700 萬港元買下豬首並捐贈給保利藝術博物館。2007 年，香港蘇富比宣佈獲得委託拍賣馬首，在內地引起廣泛關注和爭議，通過一個富爭議性的基金會的牽線，何鴻燊在拍賣前以 6,910 萬港元購得馬首，後來也捐贈給國內公共機構。

2009 年出現了更激烈的爭議，法國時裝設計師伊夫・聖羅蘭（Yves Saint Laurent）收藏了鼠首與兔首，在他故去後，繼承人委託佳士得公司拍賣包括兩件獸首在內的一系列藏品。時裝大師、英法聯軍火燒圓明園、可以想像的高價等元素，讓這一拍賣新聞具有高度的傳播性，在中國成了媒體和公眾廣泛關注的爭議事件，中國國家文物局聲明不贊同再公開拍賣這兩尊珍貴的銅首，也不希望本國公民參與。內地有律師組成團隊前往巴黎，試圖從法律角度阻止拍賣，還有一位古董商人在拍賣中出價 3,100 萬歐元「競得」兩尊銅首，卻在之後宣佈拒絕付款。國家文物局在這次拍賣後通知要嚴格審查佳士得在華的活動。

擁有古馳集團（Gucci）、佳士得股份的法國富豪弗朗索瓦・皮諾（François Pinault）從原持有人手中買下鼠首與兔首，並於 2013 年捐贈給中國政府。目前，牛、虎、猴、馬、豬、鼠和兔七尊獸首回到國內，龍首、狗首、蛇首、羊首、雞首五尊銅像下落不明。

有趣的是，儘管重量級的文物學者和建築學者謝辰生、羅哲文等人並不認為上述生肖獸首是所謂的「國寶」，指出它們沒有特別重大的工藝及藝術價值，也有評論家懷疑部分古玩經紀人和拍賣行為了自身的經濟利益，希望以「文物回流」、「國寶回歸」、「愛國情懷」之類的議題，刺激海內外華人收藏家和企業以高價購藏。但是當他們挑起民族主義情緒後，局面似乎失去控制。2009 年「鼠首兔首拍賣事件」讓累積了快十年的爭議和社會輿論達到高潮——舉國媒體的報

道、律師團聲稱的跨國訴訟、各路專家的發言等不一而足，報紙、電視、網絡社交媒體上都出現了激烈爭論。

具有諷刺意味的是，2000 年之前無人關注的十二生肖獸首，卻在善於尋找熱點的大眾媒體炒作下成為之後幾年藝術品市場的熱點新聞，成了所謂的「國寶」—— 無論對求利的持有人、拍賣行還是希望吸引公眾眼球的大眾媒體，「國寶」這個詞都有利可圖—— 持有人和拍賣行可以藉此抬高價格，而媒體可以獲得更多關注度和提高發行量。在這股「回流」風潮中，拍賣行紛紛以「用拍賣的方式促成文物回流」這樣的辭藻來掩飾自己精密的商業計算，國內外的古董商和藝術品經紀人則用「回流」的名義轉手買賣，甚至某些拍賣會還曾爆出「偽造回流文物」的醜聞。

2009 年之後，這一議題似乎冷卻了，因為人們發現文物回流已經成為常態，在大量的回流文物藝術品面前，收藏家和投資人變得更加冷靜了。

吳冠中
市場中的藝術家

吳冠中晚年成名，作品在拍賣場屢屢創下中國當代繪畫的最高價格紀錄；身後哀榮，官方定位為「人民藝術家」，為近年少見。但是從吳冠中一生行跡而言，他並非美術體制內的主流藝術家，創作主題也與重大政治、社會主題無關，繪畫風格也多有爭論，卻在 1980 年代以後因為歷史機緣成為中國最著名的藝術家之一。這和他的繪畫被收藏、被拍賣、被傳播的歷史有緊密關係，生動地體現了藝術市場的力量。

1. 體制內的邊緣人

1919 年出生的吳冠中少年時受杭州藝專學生朱德群的影響，從工科轉

向藝術，考入杭州藝專預科和本科。在李超士、方幹民、王子雲、常書鴻、關良、蔡威廉、潘天壽等指導下學畫。1942 年畢業，作品《靜物》參加民國政府組織的全國第三次美展。1943 年於四川重慶沙坪壩青年宮舉辦第一次個人畫展。1946 年通過教育部留歐考試，被選派到法國巴黎國立高等美術學校研習油畫，作品曾參加巴黎春季沙龍展和秋季沙龍展。1949 年末為了「回不回祖國」，吳冠中、熊秉明、趙無極徹夜長談，熊、趙二位決定留下，吳冠中次年 1 月乘「馬賽號」抵達香港，北上經杭州藝專同學董希文介紹到中央美院任講師。

很快他就發現自己成了體制內的「邊緣人」，因在課堂上向學生介紹尤特利羅（Maurice Utrillo, 1883-1955）、莫迪里安尼（Amedeo Modigliani, 1884-1920）等現代畫家，宣講個人藝術觀點而受批評，被斥為「資產階級文藝觀」、「形式主義」；因不願按主流模式畫人物畫而改畫風景，甚至無法在中央美術學院立足，1953 年被排擠調往清華大學建築系教素描及水彩風景畫。1966 年「文革」爆發，他不得不趕在紅衛兵抄家前自毀歷年所畫人體油畫、素描及在巴黎所畫作品，只能謹慎小心地在北京師範大學美術系、北京藝術師範學院（北京藝術學院）、中央工藝美術學院等幾家「工作單位」教學和探索藝術。

直到 1978 年，五十九歲的他才有機會在中央工藝美術學院的一間舊教室裏舉辦回國後首次個人展覽「吳冠中作品展」，第二年春中國美術館舉辦「吳冠中繪畫作品展」，算是讓這位老資格的留法畫家露了面。他既沒有革命資歷，也不居體制內高位，能出人頭地的，一是他的畫與眾不同，二是他的藝術觀念別具一格、筆下文字生動多彩，也敢説話。1979 年在《美術雜誌》第五期發表文章〈繪畫的形式美〉，引起強烈反響。1980、1981 先後在《美術雜誌》發表〈關於抽象美〉、〈內容決定形式？〉，對主流的現實主義風格提出質疑，引發美術界群起辯論，也奠定了吳冠中在畫壇的獨特地位。雖然傳統派畫家覺得他「忘本」看低線描功夫，蘇派寫實畫家覺得他放

棄準確造型過於輕浮，但年輕畫家多認同他的觀點。1982 年起，四川人民出版社推出他的一系列文集，更是擴大了他在一般文化人中的聲望。文字好的藝術家在近現代大眾傳媒社會較佔優勢，比如與他同時代的黃永玉、比他年輕的陳丹青，都通過文字讓更多人認識他們。

吳冠中的繪畫觀落在抽象和具象之間，不如同學趙無極、朱德群那樣「更抽象」。大背景是後兩者留在海外創作，針對歐美的抽象繪畫、現代主義藝術的語境。而吳回國後的三十年甚至沒有獨立創作的權利，幾乎沒有渠道與外部藝術世界溝通交流。更重要的是，吳主張「風箏不斷線」，他畫畫的時候有抽象的圖示，但仍然有部分色彩、線條、形體接近現實物像，能直接辨認出來，他的藝術探索始終注意和中國社會大眾一般審美水平保持適度聯繫，這或許也是他繼承魯迅先生「啟蒙」思想的一部分。

2. 成為藝術市場的明星

因為藝術市場和私人收藏的興起，吳冠中的命運發生了巨變。

1980 年代初，吳冠中就像很多畫家一樣通過榮寶齋這樣的國有畫店出售作品，價格也就幾百塊而已。當時除了文化圈、政界個別人士，內地基本上還無人了解「收藏」為何意，也沒有「富豪」這個階層。之後國門漸開，有十多年藝術市場經驗的少數港台和新加坡畫廊主、藏家開始進入內地買進作品，然後轉手賣給本地藏家。吳冠中是較早為海外藝術市場重視的藝術家，並接連吸引了實力雄厚的藏家關注和投資。他的作品在當時獨樹一幟，且師友皆有名望，有法國留學背景，方便進行學術定位。因此他的作品受到多方收藏力量的關注，在藝術市場上不斷創造拍賣紀錄。

從 1982 到 2002 這一階段，收藏吳冠中作品的主要是新加坡、港台地區和日本的藏家。1982 年新加坡新華美術中心畫廊主曾國和從北京榮寶齋買進一批中國畫家作品舉辦展覽，吳冠中富有新意、中西糅合的畫風很受新型藏家如律師、醫生、建築師等專業人士的喜愛，是畫家中銷售最好的。此後新華美術中心和其他畫廊引進更多吳冠中作品，如 1986 年畫家陳潮光

經營的真品畫廊曾展出吳冠中作品，吳冠中這個名字在新加坡收藏圈漸漸有了名聲。他成了當時最受新加坡、香港收藏家歡迎的內地畫家，1987 年香港藝術中心主辦「吳冠中回顧展」，1988 年新加坡國家博物館畫廊舉辦為期兩周的吳冠中畫展，日本東京西武畫廊舉辦了「現代國畫大師——吳冠中畫展」。1989 年香港萬玉堂舉辦吳冠中個展「萬紫千紅」，剛開幕參展的彩墨畫就全部售罄。當時他的彩墨畫按照尺幅大小，價格在幾千到幾萬元之間；油畫價格更貴一些，在幾萬至十幾萬之間。1984 年，香港蘇富比拍賣會上就出現了吳冠中作品，以萬元左右的價格成交；到了 1989 年，他的彩墨畫《高昌遺址》在蘇富比拍賣中以 187 萬港元售出，開創中國在世畫家畫價的最高紀錄。1990 年油畫《巴黎蒙馬特》在香港佳士得拍賣中以 104 萬港元售出，創中國在世畫家油畫拍賣的最高紀錄。從那時起，吳冠中就成為收藏者和投資客最重視的中國藝術家之一。1990 年萬玉堂舉辦的「行到水源處——吳冠中畫展」在新加坡、台灣、香港巡展，引起相當的轟動。

在歐洲，吳冠中的作品受到博物館體系的關注，1992 年英國倫敦大英博物館舉辦「吳冠中——二十世紀的中國畫家」畫展並出版畫集。1993 年，法國巴黎塞紐奇博物館舉辦「走向世界——吳冠中油畫、水墨、速寫展」。

從 1995 年開始，內地個別藏家開始購藏吳冠中的作品，經紀人郭慶祥 1995 年以 40 萬買下從美國回流的吳冠中作品《香山春雪》，1997 年與萬達集團董事長王健林合作投資購藏吳冠中作品，陸續買入近七十張。不過這時期印尼、新加坡的華人買家非常活躍，他們仍是許多高價作品的買賣者。

可以説，從 1980 年代後期到 1990 年代，新加坡和香港地區的華人收藏家、藝術投資人是吳冠中作品的主要市場。與他合作的也主要是新加坡和香港的畫廊。除了新華美術中心、萬玉堂，隨後新加坡的斯民藝苑、香港的一畫廊也積極在新加坡、印尼、港台地區舉辦吳冠中的展覽和推廣吳氏作品。最大買家則是在新加坡活動的印尼華商郭瑞騰，他陸續投資購買上百件吳冠中水墨和油畫，成為海外收藏吳冠中作品最多的私人藏家；2003 年

他創立的好藏之美術館開館，首個展覽就是「此岸、彼岸——吳冠中回顧展」。郭瑞騰也曾是在拍賣場上推高吳氏作品價格的主要人物。

從 2003 年開始吳冠中作品的市場進入第二階段，萬達集團、郭瑞騰等機構和個人開始參與吳冠中的展覽和市場運作。2004 年 6 月，萬達集團主辦的《情感‧創新——吳冠中水墨里程》國際巡迴展，首站在巴黎聯合國教科文組織總部開幕，7 月移至北京中國美術館展出，展品全部是萬達集團的收藏。萬達之後還舉辦了多個吳冠中的展覽。

2003 年後中國藝術品拍賣市場出現了爆炸式增長，內地眾多富豪捲入收藏熱之中，郭瑞騰等海外藏家紛紛轉手把吳冠中作品賣給內地藏家。2004 年秋就有幾十件吳冠中的作品上拍，成交總額超過億元。2005 年有他的一百九十二件作品上拍，總成交 3.08 億元：先是彩墨畫《黃土高原》在北京榮寶齋拍賣會上以 1,870 萬元成交，價格首次突破千萬；接着《鸚鵡天堂》在北京保利拍賣會上以 3,025 萬元成交。此後他的重要作品屢屢創造拍賣記錄：2006 年油畫《長江萬里圖》的成交價高達 3,795 萬元，刷新中國內地油畫拍賣的最高紀錄；2007 年《交河故城》以 4,070 萬元的成交價，創造了內地在世藝術家國畫拍賣的最新紀錄。

3. 時移世變

吳冠中作品從 1980 到 2010 年三十年的收藏史，體現了經濟和體制造成的「時間差」效應：新加坡、香港、台灣比中國內地先富裕二十年，藝術市場也先啟動近二十年，所以上世紀八九十年代他們主導華人藝術品市場。而 21 世紀以來內地新富階層崛起，藝術收藏市場大爆發，新、港、台的部分藏家逐漸將藏品賣回內地，獲利豐厚。

藝術市場的存在對畫家來說始終是好事。多年在學院、美協體制內飽受限制的吳冠中，八九十年代得到新、港、台藏家和社會各界的認同，率先實現了「財務自由」，這也成為他敢於批判諸如畫院、美協這類僵化體制的一大支點。吳冠中晚年除了向內地的故宮博物院、中國美術館、上海美術

館、浙江省相關機構捐贈作品，也先後向香港藝術館、新加坡美術館捐贈上百幅畫作，體現出他回饋當初率先接納和收藏自己作品的地方的君子之風。

　　2010 年吳冠中逝世後，他的作品更加受到頂級藏家的關注，成為藝術市場中最堅挺的標的。2010 年他的十一件作品拍出千萬以上的價格，2011年春則有二十四件拍出千萬以上。吳冠中經典作品《獅子林》以 1.15 億元人民幣成交，油畫《長江萬里圖》以 1.495 億元人民幣成交，之後幾年他的國畫《荷塘》，油畫《雙燕》、《荷花（一）》、《周莊》都先後拍出上億的高價。

收藏成為產業：經濟和文化的新生態

1970 年代，琉璃廠東西兩街的北京市文物商店門市部的房屋陳舊狹窄，甚至有房屋漏雨、地面不平的情況，但是在計劃經濟時代文物商店沒有自主權和可支配資金維修改建，全要遵照上級批示獲得撥款才能動工。

1972 年起，美國總統尼克遜、日本首相田中角榮等貴賓訪華時，都有隨團人員到訪琉璃廠購貨。1973 年文物商店以「外事」這一體制內覺得更重要的理由，向市政府呈交翻建琉璃廠各門市部用房的報告，可是並沒有獲得積極回應。一直到 1978 年才有了自上而下的重視。時任國家副主席的李先念指示修建充實琉璃廠，烏蘭夫副委員長、谷牧副總理召集外貿部、國家文物局負責人開會，委託文化部部長黃鎮「抓這件事」。又過了一年多，1980 年才開始翻建工程，四年之後工程竣工，面貌一新的古文化街在當時頗讓人耳目一新。可是，這時候的琉璃廠文化街雖然貌似一條街道上分佈着數家商店，但不算是「市場」，因為這些店都是文物商店的門市部，沒有真實的市場競爭。計劃經濟的管理體制造成國有「單位」的種種行為缺乏自主性和效率，從上述維修翻建工程漫長的審批、執行過程可見一斑。

與之構成鮮明對比的是，民間自發形成的古玩市場、古玩城，在 1980 年代後期到 21 世紀初期以令人驚訝的速度在全國成長，發展模式也不斷升級和創新。在市場經濟環境中，收藏和相關的交易活動會自動聚集跨行業、跨地域乃至跨國的各種資本、各路人馬參與其中，把所有的個人、企業和資本相互連接成日益龐大的產業。

一、古玩商和古玩城：從無名市場到巨型商城

「文革」後期，在上海、北京等地的「舊貨市場」上就出現了零星的民間文物藝術品交易現象。在當時的觀念和法規影響下，政府部門對此往往持「嚴厲打擊」的態度，如《上海市文物志》記載上海公安部門僅 1976 年第一季度就抓獲「地下買賣文物」的案犯三十餘人，其中包括老古玩商、無證攤販、在職或退休幹部和職工等，查扣的文物和舊工藝品有書畫、玉器、陶瓷、印章、硯台等三千多件。

1978 年改革開放後社會管制放鬆，各地漸漸出現自發形成的郵票市場和舊貨市場，多數是周末聚集在管理寬鬆的空地、街邊交易，但是稍微有了規模，被看不慣的人舉報就會遭到查處，商販只好不斷轉移地點，時聚時散。如上海的民間舊貨集市首先出現在人民廣場黃陂路三角花園地帶，後被迫轉到西康路橋、打浦橋，1986 年春又轉移到靠近中華路寄賣商店附近的會稽路，一些人帶着瓷器、玉器、錢幣等在會稽路兩側設攤兜售。市政管理當局曾多次突擊取締、沒收貨品，買賣雙方一度轉移到東台路、福佑路等地交易。

後來政府意識到「堵不如疏」，1987 年引導一百多家個體古玩商、舊貨販到東台路花鳥市場設置攤位，創立瀏河路舊工藝品市場（俗稱「東台路古玩市場」），這是上海市文物管理委員會批准的第一個舊工藝品市場，也是全國最早具有合法身份的「馬路古玩市場」。其後福佑路的古玩市場也迅速發展，1990 年代初最興盛時有四百多個攤位，每天的人流量有十萬左右。1994 年區政府把這裏的古玩商遷移到華寶樓一千二百平方米的地下室鋪位中，形成當時全國規模最大的古玩和舊工藝品室內市場。

1999 年福佑路馬路上的地攤全部搬入華寶樓第四層的藏寶樓，星期四到星期日有三百多個地攤營業，是當時最有規模的室內古玩交易場所。進入 21 世紀，上海又出現多個大型古玩城。2004 年創立的

商廈式靜安珠寶古玩城是當時上海地區最大的室內古玩市場。上海雲洲古玩城的前身為在收藏界享有盛名的上海太原路郵幣古玩集市，高峰期入駐商戶有八百多家。中福古玩城較為高端，擁有高品質商戶二百多家。經營面積達七萬平方米的虹橋古玩城一度是亞洲最大的古玩市場。

和上海類似，1980 年代初北京宣武區象來街、西城區官園、朝陽區三里屯等地的一些農貿市場和舊貨市場，也出現了個體攤位出售文物古玩的現象，當時這被認為是「非法倒賣文物」，經常被公安和工商管理部門查處。同時，沒有文物經銷權的其他國營企業、機關事業單位、街道、知青聯社、農村社隊等看見有利可圖，不經工商和文物管理部門批准就經營文物古玩的買賣。據 1982 年初統計，當時北京市範圍內「非法經營文物」的網點達五十九家，分屬十二個系統。

1980 年代後期，一些進城的農民、賣舊物的市民和倒貨的個人古玩商經常在潘家園的一片閑置空地聚集，出售舊書、舊家具、古玩等，逐漸在潘家園、勁松出現了多個舊貨市場。那時一帶居民區之間自發形成了一處舊貨市場，每到星期六下午就有北京、天津、河北乃至內蒙古、東北等地的小商小販聚集擺攤，星期日凌晨挑燈叫賣。這裏以銷售漸漸出名，吸引了大批經營者和淘貨客。到 1988 年有人在這裏蓋出一排排平房出租給個體舊貨商和古玩商戶，正式有了市場的樣貌。

1992 年鄧小平南巡後市場經濟號角吹響，文物藝術品市場出現的最顯著變化就是拍賣市場的大發展和古玩城建設熱的興起，這進一步促進了文物藝術品市場信息和交易的集中化。這期間發展最迅猛的就是北京的古玩市場。潘家園、勁松的舊貨市場短短幾年時間便發展成為全國最大的古玩舊貨集散地，吸引大批淘寶者和遊客，名聲遠揚國內外。1992 年，就是在這個簡陋的市場裏，舉起了新中國成立後

國內古玩藝術品拍賣的第一槌。1995 年北京勁松民間工藝品舊貨市場以集資與合資方式建成現代化的商廈北京古玩城，分割鋪面集中出租給三百多家古玩商，帶動全國出現了一批商廈形式的古玩城。

　　1998 年後，隨着城市改造、產業發展的熱潮，各大城市紛紛仿效建古玩城，一直延續到 21 世紀。僅北京古玩城一家就先後擴展出亞運村市場、翠宮分店、永興花園分店、書畫藝術世界、古典家具市場、北京珠寶城等多個分市場和企業。還有更多其他企業參與投資興建各種古玩城、收藏市場等。如北京古玩城周邊就相繼出現了兆佳古玩市場、正莊國際古玩城、十里河程田古玩城、中古商國際收藏俱樂部、天雅古玩城等。為應對競爭，2006 年北京古玩城進行大規模的擴建工程，經營戶從最初三百多家增至七百多家。

　　2000 年前後收藏文化濃厚的各地省會城市紛紛出現了各種大型的古玩城，集中容納當地主要的古玩、賞石、書畫店鋪，成為當時各地推進產業化建設的標誌性項目。可是 2003 年以後，拍賣市場成了中高端藝術品的主要交易平台，網上交易的發展也分流了很大部分低端文玩的交易，古玩城和店鋪經營模式受到衝擊，人氣已經遠遠無法和 2000 年左右相比。

二、畫廊的大都市生存方式

　　近現代意義上的「畫廊」，指的是公開陳列美術作品，供公眾欣賞和購買的場所。19 世紀和 20 世紀前期北京、上海等地就出現了展賣在世藝術家書畫作品的畫店，但 1949 年後私營經濟遭到取締，只剩下國有的榮寶齋等極少數畫店、針對外國遊客開放的友誼商店，以及高級飯店裏專供外國商社、遊客選購的畫廊或櫃檯。1980 年代隨着改革開放，一些畫家到東南亞、美國等地舉辦展覽、銷售作品，才再次對畫廊的經營方式有了認知。那時，國內因為榮寶齋、朵雲軒等

主要經營國畫，油畫的展銷機會更少。1986 年以前油畫只零星出現在王府井工藝美術部、北京畫店、美術館前的百花美術商店，以及一些高級酒店附設的旅遊紀念品商店中。

曾任職北京市美術家協會副主席的老畫家劉迅，1986 年起在北京國際藝苑皇冠大酒店大堂以沙龍形式舉辦系列油畫、水墨畫展覽並銷售。1986 年北京音樂廳出現了以中國美協北京分會名義主辦的藝術家畫廊；1988 年畫家何冰在德勝門城樓上開設的東方油畫藝術廳，與中國美協和油畫名家合作展賣北京地區油畫名家作品，稍後私人企業租用中央美術學院場所開設的畫廊也開始商業經營。當時的展廳條件非常簡單，主要是面向外賓和華僑銷售。一些日本、東南亞和港台華商、藏家常來採購油畫。1980 年代台灣地區經濟高速增長，藝術市場欣欣向榮，畫廊產業極為繁榮，許多畫廊主前往內地收購作品。

1991 年澳洲人布朗·華萊士（Brian Wallace）在崇文門中國飯店內創辦了北京第一家經營油畫當代藝術的畫廊——紅門畫廊（Red Gate Gallery），最早嘗試簽約代理制。這些畫廊的客戶主要還是歐美遊客、華僑等，本土的購藏者極少。此後上海出現了東海堂畫廊、和平賓館畫廊，北京出現了華都畫廊等。其中東海堂畫廊模仿的是台灣畫廊的經營模式，發掘和經營沙耆等中國早期油畫家作品，他們的方式是尋找那些留學國外的老一代畫家，整批購買家屬手中保留的大量作品，然後整理、展覽和作學術推介，分批展售。

1993 年，文化部在廣州舉辦中國首屆藝術博覽會，對之後的畫廊產業有所刺激。加上拍賣的興起，油畫和當代藝術收藏開始引起關注。北京、上海的畫廊增多，在廣州等地也開始出現；代表性的如北京的翰墨畫廊、四和苑畫廊，上海出現了瑞士人何浦林開設的香格納畫廊及藝博畫廊、華氏畫廊、亦安畫廊等。1990 年代後期由於上海經濟迅速發展，出現了很多私人畫廊，數量一度超過北京。

　　進入 21 世紀，國內企業、外資等紛紛在北京、上海等地開設畫廊。北京再次成為畫廊數量最多、最為集中的地區，出現了長征空間、程昕東藝術空間等華人創立的當代藝術畫廊，以及外國畫廊主投資創立的空白空間、常青畫廊、F2 畫廊等。中央美院藝術市場分析研究中心 2007 年調查統計，當時北京 798 藝術區、環鐵藝術區、酒廠、草場地、觀音堂等擁有來自十七個國家和地區的外資畫廊六十七家，其中四十二家是 2005 年後入駐的。這些外資畫廊中，國外藝術機構的分支機構佔 60%，非營利性機構佔 5%，中外合作創辦的佔 9%，外籍華人創辦的佔 6%，外國人創辦的佔 20%。

　　根據雅昌藝術市場監測中心（AMMA）統計，截止 2017 年中國有四千三百九十九家畫廊，主要聚集在北京、上海、台北、香港等大城市。畫廊大部分分佈在經濟文化最為發達的一二線城市，在大城市中也出現了畫廊積聚形成的「藝術區」，例如北京 798 藝術區、通州區宋莊藝術區和上海的 M50 莫干山藝術區等。

　　從 1990 年代至 2008 年，海外買家是畫廊的主要客戶，2008 年金融危機後海外買家大量減少，不少外資畫廊關門或撤出北京。相對地，內地富有階層在最近二十年逐漸成長，並在 2008 年後成為主要的購買群體，他們甚至對海外藝術品產生濃厚興趣，2010 年以來美國、英國、法國數家大畫廊在香港和上海開設分支機構，主要目標是向內地收藏家推銷他們代理的海外藝術家的作品。

　　相比歐美畫廊和拍賣業長達百年的發展歷史，中國拍賣業和畫廊業都是在 1990 年代初起步的。可是拍賣市場很快就不斷膨脹發展，拍賣公司對市場的影響遠遠大於畫廊業。

　　傾向呈現新觀念的中國當代藝術自 1980 年代中期誕生以來，長期處於體制之外和半地下狀態，1990 年代受到海外美術機構和收藏家的關注，得以在海外舉辦一系列展覽，也主要是海外收藏家購藏相

應作品。2003 年隨着藝術品拍賣市場的繁榮，當代藝術家的作品紛紛拍出高價，歐美也出現了投資收藏中國當代藝術的高潮，讓中國當代觀念藝術家群體得到廣泛關注，在藝術市場和都市媒體的推動下，他們成為了時尚文化的一部分。當代藝術作品和體制內藝術家的國畫、油畫及古代書畫、古董一起拍賣，這是藝術市場主導的一種新的藝術生態。

　　把在世藝術家的作品推向拍賣會，是 21 世紀初以來拍賣市場的顯著現象。從歐美的達明・赫斯特（Damien Hirst）、傑夫・昆斯（Jeff Koons）到中國的張曉剛、曾梵志等人的作品，曾一次次創造出高價紀錄，這既受到廣泛關注，也引發疑慮：在世藝術家仍然在不斷創作，收藏者、投資人、藝術基金、畫廊、美術館、策劃人、媒體、拍賣行等利益相關方對作品的價格有更強的操控可能，走向也具有更強的不確定性。當代藝術的拍賣市場受到收藏家資金進出的強烈影響，與金融市場的互動越來越緊密。

三、京、滬、港博覽會的興起競合

　　藝術品博覽會是從市集起源的銷售方式，19 世紀出現了藝術家的群展，20 世紀出現了古董博覽會和當代藝術畫廊博覽會。這些形式在 1980 年代之後傳入中國。

　　古董博覽會這種形式最早由英國古董商帶入香港，1980 年代中期曾在富麗華酒店舉辦亞洲最早的古董博覽會——香港藝術博覽會，主要是英國、港台地區、日本的古董商參展，限於行家跟行家之間的交易。參與的大多是在香港的外國古董商和港台的古董商，但僅僅持續了三年就於 1988 年停辦。1990 年，另一家西方公司主辦的亞洲藝術博覽會試圖開發東亞和東南亞古董市場，但也是僅僅持續三年就停辦了。

2000 年以後，因為拍賣行逐漸發展壯大，成為高端藝術品的主要交易平台，並開始向中低端擴展，古董行的生意受到很大影響，香港、北京等地的古董行業都出現萎縮。因此古董行業也試圖以抱團形式發展，2006 年香港出現了多個古玩博覽會，其中古董商黑國強參與創辦的香港國際古玩及藝術品博覽會逐漸發展成為最大的一個。2008 年它轉入地標性的香港會議展覽中心舉辦，參展商猛增到一百多家，古玩商都以此為平台開發內地市場。通過博覽會可以看到一些香港古玩市場的巨大變化，參觀者由最初以歐美及港台地區客人為主，到近年來內地客人佔到近一半乃至多數；參觀者的職業由早期的製造業、資源產業逐漸向新興行業及互聯網行業轉換，年齡也呈下降趨勢；對藝術品的購買出現多元化的趨勢，收藏對象也從中國古董擴展到各地區的古董、藝術品和設計品。

在內地，1996 年北京古玩城市場新樓裏舉辦了首屆北京中國古玩藝術品博覽會，很快成為全國古玩藝術品交易領域裏的知名品牌，之後北京、上海等地陸續出現各種名目的古玩展會和展銷會。但是許多所謂古玩展會只不過在古玩城舉行，而古玩城本身就聚集了眾多古玩商鋪，因此展會與古玩城日常交易狀況的區別並不是很大，很多只是吸引藏家參觀的噱頭。近年來內地一些機構模仿歐洲模式開辦古玩博覽會，實行較為嚴格的參展商、參展古玩遴選制度，例如 2014 年嘉德藝術中心與香港典亞藝博聯合在北京推出嘉德・典亞古董藝術周。

側重當代藝術的博覽會也是 1992 年市場經濟大潮中產生的新事物。1993 年 11 月 16 日，首屆中國藝術博覽會在廣州中國出口商品交易會大廈開幕，展示了來自海內外二百多家單位、四百五十多個展位的近四千件中國畫、油畫、書法、民間美術等藝術原作和藝術書籍、工藝品，其中來自美、法等國和港澳台地區的展團佔了 10%

以上的展位，被業內人士譽為藝術品的「廣交會」。這一博覽會改變
了以往由國家撥款舉辦的單一方式，而由畫院、畫廊、畫商共同參
與，明確把藝術作品當作可供買賣的商品，展銷並期望推向國際藝術
品市場。這一展覽也顯示出當時中國藝術市場的特色，很多展位是藝
術家或藝術創作機構直接帶着作品參展，這也導致整個展會的藝術風
格比較雜亂。後來，類似的博覽會在主要城市先後出現，多由國企主
辦，如 1996 年舉辦了首屆廣州國際藝術博覽會和首屆北京國際藝術
博覽會，1997 年舉辦了首屆上海藝術博覽會。

　　進入 21 世紀，隨着中國當代藝術市場和畫廊產業的發展，有
台灣畫廊主借鑒巴塞爾藝術博覽會形式，2004 年投資創辦了首屆中
藝博國際畫廊博覽會（CIGE）。不同於以往內容寬泛的藝術展會，
CIGE 以「當代藝術」為主題。2005 年參與操作這一博覽會的部分
管理層分裂出走，2006 年創辦了藝術北京博覽會，之後這兩個博覽
會互相競爭，成為北京藝壇的景觀之一。最終藝術北京取得競爭優
勢，規模也不斷擴大，2012 年後在當代藝術展區之外還開闢了經典
藝術展區和設計展區。2018 年，北京又出現了兩個新的當代藝術博
覽會，或許經過一段時間的競爭才會分出勝負。

　　上海是另一個當代藝術博覽會的中心城市，2007 年意大利博羅
尼亞展覽集團與上海藝術博覽會主辦方合作創辦了「上海藝術博覽
會國際當代藝術展」，但因為藝術市場的蕭條和批文等原因停辦了兩
年，在 2014 年更換合作方並更名「博羅那上海國際當代藝術展」。
進關手續的繁雜和高額的進口稅引起展商抱怨，據稱首屆展會就虧損
75 萬美元，之後五年一共虧損了 200 萬美元，再次遭遇停辦命運。
不過其他的當代藝術博覽會已經順勢而起，2013 年定位精品當代藝
術博覽會的 ART21 創立，2014 年又出現了西岸藝術與設計博覽會、
上海藝術影像展等多個展會，並在隨後幾年以活躍的成交證明上海似

乎取代北京成為當代藝術交易的中心。

在當代藝術市場急劇轉變的 2008 年，亞洲藝術展覽有限公司在香港創立了香港國際藝術展這一側重推出當代藝術的畫廊博覽會，很快顯示出香港的區位優勢。類似瑞士，香港地區也因為其低稅率和金融制度而成為中國和亞洲富豪喜歡的藝術品交易場所，逐漸顯示出對國際畫廊和藏家的吸引力。2013 年，巴塞爾藝術博覽會的主辦方 MCH 瑞士展覽有限公司收購了香港國際藝術展後改名「香港巴塞爾藝術展」持續運營，這也是目前亞洲最有規模的當代藝術博覽會。

四、互聯網線上平台：新的銷售方式的探索

2000 年中國電子商務市場開始爆發，出現了借鑒美國網絡交易公司形式的網獵、易趣、雅寶、8848 等電子拍賣公司，它們多數都是針對全品類。側重藝術品拍賣的嘉德在線也在 2000 年創立，主要以在線網絡拍賣形式經營中低端的書畫藝術作品。2007 年創立的博寶藝術網，則是古玩綜合類的在線交易及拍賣交互平台，其錢幣在線拍賣有一套較為成熟的模式。成立於 2000 年的趙涌在線，早期側重郵票和錢幣交易，2014 年開始嘗試書畫在線拍賣會等。2000 年創立的雅昌藝術網開始是門戶資訊網站形態，但近年來加強了交易功能。其他各個拍賣公司、畫廊等都加強了網站的交易或服務功能。

2010 年後，隨着藝術品電商的興起，更多公司開始涉足這一市場板塊。一方面綜合類電商平台開始嘗試介入這一生意，如淘寶在 2011 年就嘗試過藝術品拍賣，國美也在 2013 年推出「國之美」藝術品電商平台，奢侈品電商寺庫也在 2015 年開設藝術品業務。

2014 年中國手機網民的規模首次超越傳統 PC 網民，因此眾多商業機構都發力開發移動端電商。多家移動藝術品電商公司以 App、微信平台的「微拍」、微店等形式銷售藝術品，不過線上平台拍賣和銷

售集中在萬元以下的低端藝術品,而且基本消費模式和購買習慣,
與比較成熟的服裝、電器等必需品的電子商務市場有巨大差別:首先
藝術品並非標準化產品,藝術行業規模小、人際因素多、信息不透
明,對其質量的了解和信任需要更多溝通成本;其次藝術品並非生活
必需品,單價較高且重複購買率很低,因此面向最終消費者的藝術品
電商的商業形態還在探索中,目前還沒有特別成熟的案例。

五、藝術品作為金融投資標的

　　在「收藏熱」中,一些精明的職業投資者看到了文物藝術品市場
可能帶來可觀收益,他們將藝術品作為一種類似證券、房產的投資產
品來買賣,並誕生了基金投資、權益份額投資等投資形式。

　　1990 年代後期近代書畫價格上漲明顯,出現了少數投資客聯合
起來購進多件作品然後在拍賣中出售獲利的行為。21 世紀初,隨
着中國人財富的增長和對地產、證券各類理財方式的關注,部分銀
行、信託公司、資產管理公司也開始嘗試推出新型的理財產品或投資
產品,將藝術品作為標的進行投資。

　　2007 年左右,全球金融市場和藝術市場同步達到高峰,藝術品
投資基金也因為國際風潮的影響在中國藝術界變成了熱門話題。其中
最具標誌性的是 2007 年 6 月中國民生銀行推出首個銀行藝術品理財
產品——「非凡理財・藝術品投資計劃 1 號」。該基金投資門檻 50 萬
元,投資期限為兩年,面向私人高端客戶限量發售,所募集資金按
照一定比例投資於中國現代書畫和當代藝術品。運作期間恰逢世界
金融危機,但仍然實現了 12.75% 的年化收益率。但有知情人士稱,
民生的這隻基金所募資金僅有三成投資於藝術品,七成投資仍然是證
券市場,所以從嚴格意義上說還不是真正的藝術品基金。繼民生銀行
後,各路企業都開始嘗試開發這一市場。

當時的藝術品基金分為兩大類：

一類是有限合夥型，多個投資者作為有限合夥人投入資金，藝術品基金公司作為一般合夥人負責管理。2011 年湖南電廣傳媒旗下的北京中藝達晨藝術品投資管理有限公司管理的雅匯基金規模為 3.06 億元，是規模最大的有限合夥制基金，也是期限最長的一隻基金，為 6+2 年。有限合夥的一種變形模式是「專戶理財」，即單個富有人士將一部分資金委託管理公司作藝術投資。

另一類為信託型，通過信託公司發行，由藝術品基金公司作為投資顧問負責管理。由於信託能夠通過現有金融機構渠道大規模發行，自 2009 年 6 月「國投信託・盛世寶藏 1 號保利藝術品投資集合資金信託計劃」推出後，這一模式就成為藝術品基金的主流。據統計，2011 年底有近三十家公開披露的藝術品基金公司，發行、成立了超過七十隻藝術品基金，基金初始規模總計 57.7 億元；其中有四十五隻為信託型，成為藝術品基金的主流模式。信託型藝術投資基金又可以分為融資型和投資型兩類：融資型信託的基本模式是以信託資金收購投資顧問指定的藝術品，到期後由投資顧問以約定的溢價回購（如年利 10%），實質運作中有部分項目成為擁有一定藏品的地產等企業曲線獲得過橋貸款的融資模式；投資型的信託是通過信託公司募集資金，之後委託專業投資顧問和投資管理公司作投資以獲得收益。為了取信客戶，部分投資型信託基金借鑒了證券類信託結構化設計的做法，將信託分為優先級和劣後級，投資管理公司跟投資金作為劣後級首先對沖風險。投資型基金一般每年收取 2% 左右的管理費，另外每年還會有 2% 至 3% 左右的運營費用。

藝術品市場規模不大，與股票、債券等相比流動性弱，這實際上增加了基金獲得盈利的難度。到 2012 年以後藝術市場一直處於調整之中，多數藝術品投資基金都以虧損告終，這一市場此後極為冷清。

　　如果說藝術基金是模仿國外的投資模式，並在短期內經歷了一番起落的話，那文交所及相關的「份額權益交易」則是中國本土的藝術品金融化的創新嘗試，並在 2010 到 2011 年短短兩年間出現了「過山車」式的起伏。

　　在政府大力鼓勵文化產業發展和產業創新、金融創新的政策背景下，2010 年深圳文化產權交易所、上海文化產權交易所、成都文化產權交易所先後推出包括數件、十數件藝術作品的「藝術品資產包」，將這些資產包的「所有權份額」分為數千份面向特定投資人發售，投資人可以在文交所的網絡交易平台上購買一份或多份並頻繁買賣。

　　2011 年 1 月，天津文交所發售第一批藝術品份額產品，津派畫家白庚延的兩幅作品《黃河咆哮》和《燕塞秋》，分別價值 600 萬元和 500 萬元，被拆分為 600 萬和 500 萬份額，發售價 1 元／份，最小申購金額為人民幣 1000 元，採用 T+0 的標準化交易模式。1 月 26 日，這兩隻份額均以 1.20 元開盤，短短二十九個交易日股價飆升至 17.16 元／份和 17.07 元／份，最高市值曾經高達 1.03 億元和 8,535 萬元。這在全國一時轟動，引來各地投資者紛紛加入，但也招致部分媒體和拍賣界人士的質疑。

　　之後全國各地出現文交所熱，各省市有十多家新文交所掛牌成立，着眼點都是進行份額化交易。包括文交所、貴金屬交易所在內的各類交易所開始的各種類證券的權證交易引起金融監管機構的擔憂，2011 年 11 月國務院發佈《關於清理整頓各類交易場所切實防範金融風險的決定》（簡稱「38 號文件」），文交所「藝術品份額化」交易模式也是清理整頓的對象，各個文交所的此項業務陷於停頓。

　　此後文交所開始探索新的發展方向，一類是在香港、澳門等地開設文交所繼續類似的藝術品份額化交易，並試圖吸引內地客戶前去參與；另一類是研究特版畫、郵票、生肖金銀幣、紀念幣、第一二三套

紙幣、紀念章等具有複數形式——從數千到數萬份不等——的收藏品推向市場。它們既可以作為複數集合在文交所平台上交易，也可以隨時提取實物，從而規避相關問題。這在 2013 年一度是投資市場的一大熱點，不過之後也變得冷清。

　　這種將高價的收藏品和藝術品分割成廉價的「權益份額」交易的方式，模擬的是股票交易市場的形式，但是這種「權益份額」與股票有巨大的差別：股票對應的是具體公司的產權，公司本身生產、進行貿易並提供產品和服務，有實際的利潤來源，股票持有者擁有獲得分紅的機會。而文交所交易的不論是藝術品還是貴金屬紀念幣，自身都無法產生利潤（臨時借展可能有微薄的借展費收入），因此這類「權益份額」持有者能否盈利，完全依賴這一投資標的在文交所交易系統中的價格起伏。

收藏家：新的身份，新的趨勢

　　隨着 2000 年後中國社會財富的增長和階層的分化，「收藏家」作為一種新的文化身份在中國的社會文化中登場，他們代表一種新的生活方式，巨大的財富、選擇的理由和展示的規模都成為媒體關注和宣揚的對象。這一時期的「收藏家」與之前的「收藏家」概念有巨大的差別，2000 年之前的「收藏家」大多僅為文化界人士所知，而 2000 年以後大眾媒體的廣泛報道、富豪階層的介入、公眾對投資理財的關注，都賦予「收藏家」更多象徵意義：「收藏家」扮演橫跨財經和文化兩個行業的成功人士的社會角色，尤其是許多企業家和金融投資人開始強調自己的「收藏家」角色，強調「收藏」的文化意義，並雄心勃勃地開設博物館、美術館等，這成了他們定義自我身份、進行社交和社會活動的新的身份符號。

　　同時，許多收藏家和媒體也樂於敘述收藏帶給收藏者的投資收益，這或許是 1990 年代至今中國收藏文化的一大特點：當代文化生態中的所謂「收藏行為」，大多帶着強烈的投資心理，大部分收藏者或投資者都希望能夠很快從中獲得收益。當然，也有一些收藏家和企業家試圖從更長遠的角度收藏乃至建立博物館、美術館，與社會更密切地互動。

一、民營博物館、美術館的重現和發展

　　民營博物館是由個人或民營企業出資，利用民間收藏的文物依法設立並向公眾開放的非營利性社會服務機構。晚清民國時期，在華外國人、近代愛國人士等創辦運營了多家博物館，包括震旦博物院、北

疆博物院，以及實業家張謇於 1905 年創建的南通博物苑等綜合類博物館。但 1949 年後的三十年，新中國施行計劃經濟和國有化的管理體制，教會大學博物館、企業博物館都紛紛收為公有或者合併到國立博物館中，民間博物館不復存在。

改革開放後，民營博物館才作為「新生事物」再次出現在內地。20 世紀 80 年代大眾收藏熱興起後，上海等地出現最早以家庭為空間的小型收藏館，主要目的是與同好、公眾分享信息和交流藏品。1981 年 3 月 22 日開幕的上海陳氏算具陳列室揭開了民間小型收藏館發展的序幕，1980 年代後期上海已經有了十六所較正規的民間收藏館。這些收藏館多是收藏家住所，特點是展示空間小、展品數量少，多側重某一專項收藏，如以算盤、鑰匙、鐘錶、郵票、像章等民間大眾收藏或偏門雜項收藏為主，與綜合性的、大型的國有博物館有明顯區別。當時政府和公眾輿論對於開設民營博物館還沒有較為明確、公開的正面認識，許多人擔心民營博物館的收藏行為會刺激盜掘地下文物、盜竊館藏文物和非法交易等。

1990 年代情況有了改變。首先是各地開始默許探索成立各種名目的民營博物館。1990 年原內蒙古博物館館長文浩與夫人荷雲為保存和傳承地方風土民情，利用個人積蓄在呼和浩特西郊小東營村自己的宅基地上創建了敕勒川民俗博物館，場地約三百多平方米，展出四百餘件收集得來的當地少數民族使用的農具、書本、賬冊、車輛等實用工具，以及刺繡、窗花等民間工藝品。1991 年上海文管會批准設立四海壺具博物館，次年正式開放。

在此過程中政府和民眾都「摸着石頭過河」，民間自營的收藏館和博物館出現以後，政府主管部門常常是先觀望一段時間，在總結經驗的基礎上再出台相關的政策法規進行管理。如在上海等地出現民間收藏館之後，北京市文物局於 1993 年制定《北京市博物館登記暫行

辦法》，提出社會團體和個人可以申辦博物館，但在一段時間內未給
予實質性的審核和批准。1996 年，北京市文物局宣佈批准籌建四家
民辦博物館：路東之創立的北京古陶文明博物館、馬未都等創立的觀
復古典藝術博物館、畫家何揚和吳茜夫婦的現代繪畫館、遺箴堂碑帖
拓片博物館，在全國引起巨大反響，由此掀起私立博物館建設的第一
個高潮。1990 年代中後期，北京、廣東、上海、重慶、四川、浙江、
遼寧、吉林等省市陸續建立了數十所私立博物館。

　　這一時期創立的民營博物館主要有兩類：一類為個人收藏家創立
的博物館，一般規模較小、影響力也較小；一類是中小型企業創立的
博物館。很快他們就發現運營博物館需要持續投入資金和人力，而門
票等收入無法平衡支出，因此不久後一些博物館就因缺乏經費而關閉
或僅能勉強維持，並沒有在收藏、展示、教育、研究方面出現令人矚
目的成功案例。

　　1990 年代末到 21 世紀初，一些大型企業開始參與創辦博物館，
往往擁有較大的場館和較多藏品，產生相當的社會影響。如大型央企
保利集團 1998 年成立保利藝術博物館，以收藏青銅器和石刻造像著
稱。1990 年代末興起的民營房地產業和相關企業家迅速積累了大量
財富，因此在設立博物館方面多有嘗試。

　　2002 年新修訂的《中華人民共和國文物保護法》肯定了「民間
收藏文物」行為。2006 年文化部發佈《博物館管理辦法》，宣示「國
家扶持和發展博物館事業，鼓勵個人、法人和其他組織設立博物
館」，一些地方政府或文物行政主管部門，相繼配套出台了促進民
辦博物館發展的政策性文件，結合本地實際分別從技術、人才、資
金、稅收、土地等方面給予支持，此後民營博物館步入又一輪快速發
展期。

　　21 世紀以來中國興起城市改造和新城建設熱、地產發展熱，各

類公私博物館也成為各省市的建設重點。在此之前每年新增的博物館不過數十家，而此後中國以每年數百家的速度建設新博物館。據國家文物局統計，2002 年中國博物館的數目為一千五百一十一家，之後幾年每年增加幾十家，到 2007 年以後每年新增博物館上百家，其中 2009 年增加了三百五十九家——這一年國務院將發展文化產業列為重要的戰略發展目標，「十二五」計劃確定文化成為支柱型產業。之後博物館數量依舊持續高速增長，2012 年創造了一年新增博物館四百零七家的新紀錄。

　　21 世紀以來民營博物館的增長率在多數年份都超過公立博物館，在全國博物館總額中的佔比也越來越高，但是因為基數較小，總數還遠遠無法和公立博物館相比。如 2014 年底，全國在文物行政部門報送備案的博物館總數為四千五百一十家，其中非國有博物館有九百八十二家，佔 21.8%；2019 年底全國已備案博物館有五千五百三十五家，其中非國有博物館有一千七百一十家，佔 30.89%。

　　相比政府在中央、省、市、縣設立的多層次的公立綜合性博物館體系，民辦博物館仍然非常弱小。它們無法像公立博物館那樣獲得可持續的公共財政撥款，也沒有明確的捐贈免稅優惠等，許多民辦博物館只能靠創立者的資金支持，資金籌措的渠道相對單一，一旦創立人經濟狀況不佳就會影響博物館的運營和生存，因此許多都面臨「開館容易維持難」的困境。另外，民辦博物館在硬件設施和藏品管理上往往無法達到《博物館管理辦法》中有關成立非國有博物館的六個條件——具備固定館址、必要資金經費、一定數量和成系統的藏品、專業技術和管理人員、符合國家規定的安全和消防設施、能夠獨立承擔民事責任，令大多數個人創立的民辦博物館無力註冊。

　　大型民辦博物館由於創辦人本身經營其他產業，有足夠的資金

投入維持運營，同時也因規模較大成為地方政府注重的文化項目之一，能夠得到政府的支持。

二、民營美術館的發展

相比博物館的發展歷程，中國的美術館發展更加滯後，民國時期魯迅、蔡元培、林風眠、徐悲鴻等人都曾呼籲設立美術館，到 1936 年政府才在南京建成國立美術陳列館。1949 年後，內地只有極少數文化發達的省、市設有收藏和展示美術作品的國有美術館，如上海市於 1956 年設立上海美術展覽館；江蘇省在 1954 年利用國立美術陳列館館舍設立江蘇民間工藝美術陳列室，1960 年改名江蘇省美術館；影響最大的美術館則是 1963 年在北京開幕、直屬文化部的中國美術館。

1980 年代中期，著名畫家黃冑決意創辦一所展示自己的創作和收藏的藝術館，在海內外各界熱心贊助下，1991 年建成及開放炎黃藝術館，成為中國第一座民辦公助的大型藝術館。但是展館後來運營中經常遭遇預算不足的困擾，這也是很多民營美術館要面對的問題。

1992 年後的市場經濟大潮中，出現了各種美術館的新嘗試，1993 年國有企業武漢長印（集團）股份有限公司投資成立長江藝術家美術館，在深圳投資舉辦了第二屆當代中國山水畫展，首開企業投資文化藝術領域的先河，後因經營變動關閉。1990 年代末期中國房地產市場的快速發展製造了一批富豪，其中部分有藝術背景或愛好藝術的企業家嘗試設立民營美術館，1998 年成都豪斯物業公司董事長陳家剛開設成都上河美術館，天津泰達大地資產管理有限公司設立天津泰達美術館，瀋陽東宇集團設立東宇美術館，但這三家在兩三年後都因為投資方資金緊張等原因關閉或歇業。國有地產企業華僑城集團 1997 年出資設立和運營何香凝美術館——這是中國第一家以個人名字命名的國家級美術館，主要由華僑城集團提供資金支持。

21 世紀初，地產企業今典集團的董事長張寶全 2002 年發起設立
今日美術館，它除了用於展覽、收藏、研究，也以出租場地、舉辦商
業性臨時展覽、爭取社會贊助等方式得以長期堅持並樹立了品牌。

2005 到 2008 年之間，隨着中國經濟和文化產業的發展，出現了
一輪美術館建設熱。這一輪美術館熱的主力依然是房地產企業，它們
或者把美術館當作配建公共建築的一部分，從而既滿足規劃需求和政
府形象工程，又能在運營中實現企業新的利益——品牌及收藏作品
等；或者作為和政府談判土地優惠的條件，獲得文化產業用地或在正
常規劃標準之上實現更高的容積率；或者作為企業品牌形象建設的
一部分，也可以獲得具有投資價值的收藏品。2005 年華僑城集團創
立側重當代藝術展覽和收藏的 OCAT 當代藝術中心，2012 年正式升
格為佈局全國的當代藝術館群，館群總部設在深圳，包括 OCAT 深圳
館、華·美術館、OCAT 上海館、OCAT 西安館、OCAT 研究中心（北
京館）等，華僑城的多數展館毗鄰它們規模龐大的地產項目，是配置
的公共建築的一部分。在上海，證大集團 2005 年開館的證大現代藝
術館也側重舉辦當代藝術展覽，並於 2013 年轉移到新開幕的證大喜
瑪拉雅中心。

2007 年，比利時富豪收藏家尤倫斯夫婦（Guy & Myriam Ullens）
創建的 UCCA 當代藝術中心在北京 798 藝術區開幕，它帶來了歐美
藝術機構的管理和運營模式，舉辦的展覽也為國內外關注。但是尤倫
斯創辦的藝術中心後來也面臨財政壓力，因此一方面尤倫斯夫婦不斷
減少對北京的藝術中心的資助，並通過裁員和降低薪酬等手段降低運
營成本；另一方面藝術中心採用理事贊助、藝術商店售貨、慈善拍
賣、出售門票等多種方式籌集資金。年老的尤倫斯無意繼續支持這一
藝術中心，2017 年底將它轉手給一批中國投資者。新的投資者試圖
將這一中心劃分為公益和商業兩個系統獨立運行，前者繼續之前的藝

術中心展覽模式，後者則試圖在藝術教育、藝術衍生品售賣等領域進行商業運作。

民生銀行一度雄心勃勃地參與運營和創辦了一系列美術機構，2007 年出資和管理炎黃藝術館，2010 年在上海創立民生現代美術館，2014 年開設 21 世紀民生美術館，2015 年設立北京民生現代美術館（主要從事現當代藝術收藏和展覽）。他們的宏大計劃是將美術館運營和為高淨值富豪提供的財富管理計劃結合起來，試圖在美術館及相關的平台進行一系列藝術品投資和運營的運作，但是因為藝術市場不振及內部人事變動等問題，他們名下的美術館也在調整策略，未來的發展動向還有待觀察。

同一時期，各個畫院、美術學院也紛紛設立附屬的美術館，如北京畫院美術館 2005 年開館，由日本著名建築師磯崎新設計的中央美術學院美術館 2008 年落成，杭州的中國美術學院則陸續設立中國美術學院美術館、中國國際設計博物館、民藝博物館等，組成了自己的美術館群。

2009 年以後，從中央到地方都鼓勵文化產業發展，美術館建設也成為文化產業發展和城市改造的重點項目。一方面很多省、市、縣開始新建公立美術館，如上海在 2012 年改造工業建築，設立上海當代藝術博物館（Power Station of Art），這是內地第一家公立當代藝術博物館；2020 年深圳建成開放了深圳市當代藝術館與城市規劃館。另一方面，上海、北京、南京等一二線城市出現了企業家、收藏家開設的側重當代藝術展覽和收藏的民營美術館，相比上一波美術館熱中地產商獨大的情形，這一時期開設場館的企業家和收藏家背景更為多元化。企業修建美術館的目的也多種多樣，有的是地產企業以此獲得政府配置其他優惠資源，有的是樹立企業品牌，有的則僅僅出自企業家個人的愛好。

　　2012 年以後全國的美術館數量持續顯著增加，上海是這一波美術館熱的中心，劉益謙的龍美術館浦東館、震旦集團的震旦博物館、地產開發商戴志康的喜瑪拉雅美術館在 2013 年開張；明圓當代美術館、龍美術館西岸館、余德耀美術館於 2014 年開館，後兩者都落戶上海徐匯區政府積極推動的「西岸文化走廊」。2017 年上海又出現了兩家大型企業設立的蘇寧藝術館、寶龍美術館。2019 年徐匯區的「西岸文化走廊」又出現了西岸美術館、油罐藝術中心兩家藝術機構，政府還在努力把藝術相關的產業公司引入這一區域，希望推動城市文化建設和文化產業同步發展。

　　其他比較引人注目的美術館，包括 2010 年在廣州註冊的廣東時代美術館、2013 年在南京開館的四方當代美術館、2014 年在北京開幕的紅磚美術館和木木美術館、2017 年在北京開館的松美術館等。

　　這一波熱潮中，各種名目的「美術館」數量大增。根據文化部的統計，2017 年內地共有八百四十一家美術館，其中公立美術館為四百九十九家，民營美術館為三百四十二家。但是民營美術館的實際數量可能要比上述統計更多，截止 2019 年，內地以「美術館」為名獲得民政系統認證的「民辦非企業單位」多達八百五十九家，其中山東省有二百零四家，廣東省有九十七家，江蘇省有九十四家，上海有五十五家，北京有二十九家，另外還有很多未獲得「民辦非企業單位」資格的美術館在運營。一二三四線城市許多商業公司運營的所謂「美術館」，實際上是中小型的展覽場館或畫廊。

　　2017 年上海市統計當地有八十二家美術館，是全國擁有最多美術館的城市，其中民營的佔了六十四家。上海、北京、廣州、南京、杭州等主要城市出現的民營美術館，打破了以前公立美術館一家獨大的情況，在收藏、展覽、公共活動等方面彼此競爭，帶動更多觀眾入場並引起社會關注，也成為支持中國當代藝術和時尚文化發展的主要支

柱。目前相對活躍的美術館多由地產、金融等大型企業創立，資金相對更有保證。各個美術館也嘗試探索運營上的不同方向，部分試圖靠贊助、出租場地、周邊衍生品銷售、門票收入等支持場館運營，也有部分企業完全將美術館當作文化產業投資的商業項目對待，試圖依託美術館向藝術品投資、藝術品交易等上下游發展。

這一波建設熱仍然處於持續發展中，未來的前景並不十分明朗——按照有關法律法規，民營美術館只有經過文化局、民政局兩個部門的審批，獲得非營利牌照，才能得到政府的支持和資金扶持。北京市各種名義的美術館數量有上百家，但截至 2017 年獲得非營利牌照的僅有十三家。在沒有捐贈減免稅收等支持制度的背景下，不管是否獲得非營利牌照，民營美術館的生存都主要依靠創辦人出資支持，這導致美術館與企業的經營狀況緊密相關，一旦企業遭遇危機，美術館也將無法倖免。

在藝術生態中，德意志銀行、三星集團、普拉達基金會等金融、科技、時尚產業界企業的介入早已為人所知，它們把企業收藏當作一種投資行為和塑造品牌形象的手段。在中國，1990 年代以後也出現了企業收藏的探索，一些企業會在辦公空間或特別設立的藝術空間展示自己的文物藝術品收藏。不過相對股票、基金、基礎設施債權、不動產、股權投資等市場來說，藝術品投資仍然是相對小眾、另類的選擇，藝術品市場規模仍然太小，藝術品作為投資品有非標準化、信息透明度低、流通較慢的特點，很難成為企業主要的投資方向。

在企業收藏領域，1996 年創立的泰康人壽保險公司是中國第一個持續收藏現當代藝術品，並以展示、研究方式參與藝術生態建設的大型金融企業，它的創始人陳東升也是嘉德拍賣的創始人。2003 年泰康設立「泰康空間」介入當代觀念藝術作品的展示和收藏，後來逐漸擴展到研究和收藏 20 世紀的現當代藝術。2011、2015、2019 年三

度舉辦收藏展，他們正在北京籌備開設泰康美術館，希望打造中國的MoMA 或古根海姆。

三、全球化時代的收藏

1980 年代日本富豪對印象派、後期印象派藝術作品的追捧，曾經讓其重要作品的市場價格暴漲到 5,000 萬美元以上。當 21 世紀之初中國取代日本成為世界第二大經濟體，中國遊客和商人出現在世界各地，中國成為國際上增長最快的奢侈品消費國的時候，國際藝術市場人士就在猜測中國的收藏家是否跟隨日本的腳步，對西方藝術產生收藏的興趣，並展示他們強大的購買力。

這些猜測在 2013 年以後被證實：

2013 年 11 月 4 日，佳士得紐約拍賣夜場上，王健林的大連萬達集團斥資 2,816 萬美元買下畢加索代表作《兩個小孩》。

2014 年 11 月 4 日，在紐約蘇富比，華誼兄弟電影公司董事長王中軍以約 3.77 億人民幣（5,500 萬美元落槌，加上佣金拍價合計為 6,176.5 萬美元）拍下了備受矚目的梵高油畫《雛菊與罌粟花》。

2015 年 5 月 5 日，同樣在紐約蘇富比，王中軍以約 1.85 億人民幣（2,990 萬美元，含佣金）拍下了畢加索於 1948 年創作的油畫《盤髮髻女子坐像》。萬達集團又以 2,040 萬美元拍下莫奈作品《睡蓮與玫瑰》。年底出現了更大的新聞事件：11 月 9 日晚上佳士得拍賣行在紐約洛克菲勒中心舉辦的「畫家與繆斯晚間特拍」中，阿梅代奧·莫迪利亞尼（Amedeo Modigliani）名作《側臥的裸女》以 1.2 億美元估價起拍，以 1.74 億美元落槌，約合人民幣 10.84 億元，創造了莫迪利亞尼作品拍賣的新紀錄。這件作品的買主是上海投資人和收藏家劉益謙。這一事件在上海乃至全國引起轟動，之後他們在自己創立的上海龍美術館展示了這件重要作品。這進一步證實了中國收藏家的購買實

力和他們對西方藝術不斷增加的興趣：他們中的佼佼者開始和歐美的
頂級收藏家競爭購買印象派、後期印象派、現代派和當代藝術作品。

　　事實上，中國收藏家不僅僅出現在紐約、倫敦、香港的國際拍賣
會上購買頂級藝術品，也在巴塞爾、邁阿密、香港等地的藝術博覽會
上與其他地區的收藏家競爭新潮的當代藝術作品。中國富豪不僅僅購
買價格數千萬、上億美元的藝術品或房地產，還介入一系列海外收購
項目。王健林控股的大連萬達集團 2012 年以 31 億美元收購美國第二
大電影院線 AMC；2013 年投資 3.2 億英鎊併購英國聖汐遊艇公司，
投資近 7 億英鎊在倫敦核心區建設超五星級萬達酒店；2014 年收購
瑞士盈方體育傳媒集團、澳洲 HOYTS 院線等；2015 年出資 4,500 萬
歐元收購西甲馬德里競技足球俱樂部 20% 股份。安邦保險、復星集
團、海航集團、平安集團等中國的保險公司、投資公司紛紛在美國及
歐洲一系列大手筆收購，這都引起全球媒體的廣泛關注。

　　收藏海外藝術家的作品是資本和投資全球化的一環。中國的頂級
富豪和企業嘗試在全球進行資產配置，這一方面是因為中國的確產生
了一批具有資金實力的企業和個人，他們有實際的投資需求；另一方
面也和中國的經濟形式密切相關。在 2013 年後匯率較高而通貨膨脹
持續的背景下，一些嗅覺敏銳的富豪和民營企業試圖進行更多的海外
併購和投資，但是 2017 年這類行為受到政府的限制，開始嚴格管控
企業和個人對外投資的金額、方向等，這也影響到中國收藏家購藏海
外作品的熱度。

　　另一中外共振的現象是收藏家日益重視收藏的投資性和投資行
為效率。1990 年代以來高端藝術品收藏家越來越重視藝術的投資屬
性，這已是全球趨勢。當代的許多收藏家把藝術品視作和房地產、股
票、債券同樣的投資品，從金融業發家的富豪更是如此。藝術市場本
身與金融市場的互動也越來越多，比如 1980 年代後期紐約花旗銀行

等開始接受以藝術品作為抵押貸款，蘇富比、佳士得等拍賣行也開始向買家和賣家提供貸款、抵押、約定回報等方面的金融服務，在中國的一些拍賣行也有類似的金融業務。

1980 年代以來，資本在地區和全球的流動，讓許多金融、資源、地產、科技巨頭倚靠全球化的投資變得越來越富有。他們把購買藝術品視為在全球配置資產和投資的方式，諸如汶萊蘇丹、阿根廷水泥生產巨頭、澳洲地產富豪、俄羅斯礦產大亨都開始參與紐約、倫敦的拍賣會，富豪將收藏視為一種投資、社交和身份炫耀行為。尤其是1990 年以後隨着金融市場的全球化，1990 年出現在拍賣會、畫廊中的金融投資背景的收藏家越來越多，如 *ARTnews* 雜誌評選的「2017全球頂級藏家榜 TOP 200」中，二百位上榜的藏家來自三十三個國家和地區，39.5% 來自金融業，佔比最高，緊隨其後的是房地產業及時尚行業，分別佔比 17% 和 9.5%。

新興收藏家是在 1990 年代金融資本全球化時代出現的，在紐約、倫敦、莫斯科、香港、上海、北京等地都可以找到類似的人物，他們有如下的特點：

第一，新興收藏家更加重視藝術品的投資價值。20 世紀 90 年代以來，金融資本勢力大行於世的影響是全球性的，除了金融行業出身的富豪，其他從房地產、資源、創意產業而來的新興富豪部分也有類似的金融投資思維，注重投資效益的收藏家越來越多，很大程度上把藝術品當作一種資產配置的投資品。這導致資本的流動性影響到藝術市場的走向，尤其是對當代藝術界影響甚大。在此風潮下，藝術市場與金融投資市場的關聯度逐年提高。

第二，新興收藏家更加習慣通過大型拍賣行和藝術博覽會選購藏品。他們喜歡在拍賣會和博覽會這樣的公開市場購買高價藝術品，這對他們來說是更高效的行為，而不像傳統收藏家那樣與畫廊主和藝術

家長期交往互動。

第三，新興收藏家多喜歡現當代藝術，並參與藝術社交和藝術生意，使之成為彰顯社會身份的手段。頂級富豪會在自己的豪宅陳列作品，舉辦各種聚會，或者捐贈作品給博物館，這是他們彰顯品位的一種方式。部分富豪也參與藝術市場的生意，如英國廣告企業主查爾薩·薩齊（Charles Saatchi）開設了薩齊畫廊，科恩也是馬瑞恩博斯克畫廊（Marianne Boesky）的投資人之一。劉益謙也曾是傳是、匡時兩家拍賣公司的投資人之一。

隨着高端藝術品價格高漲，頂級藝術市場越來越成為頂級富豪的遊戲。關於藝術市場的所有中長期預測和推論，首先要看的不是藝術史或藝術評論，而是金融市場的波動、富豪數量的演變及其文化趣味的走向。全球化也正在對中國藝術市場和收藏風氣帶來重大的影響，其中最值得關注的包括以下幾個方面：

一，中國富豪的構成和變化趨勢。中國的富人普遍要比歐美富翁年輕，因為自上世紀 80 年代中國市場經濟活躍以來，才出現了所謂的富裕階層。第一波出現的是個體戶、「官倒」和企業家，到 1990 年代末又冒出加工製造業富豪，2000 年以後最受矚目的是房地產、礦產資源行業、互聯網公司和金融產業的富豪。對中國絕大多數人來說，都沒有繼承得來的「老錢」，現在掌控局面的人多是自己創業、還在繼續積累的人，他們之中大多數人並無持久的興趣收藏藝術品。即使從投資角度來說，靠實業、股權投資、股票和房地產可獲得更大、更豐厚的利潤，藝術品市場太小，而且直接變現的能力差，所以多數富豪並不太在乎這一市場。儘管如此，相對藝術產業數千億的規模，極少數富豪 2000 年以後進入藝術收藏領域，還是改變了整個藝術市場的格局，現在也有越來越多新富豪及富二代介入藝術收藏和投資，這會對藝術市場和收藏產生決定性的影響。

　　二，收藏趣味的變化。目前各種傳統國畫、書法展覽的觀眾年齡層較高，而時尚的當代藝術、設計展覽的觀眾多是年輕人，這種文化上的不同趣味大概會對未來的藝術市場產生不小的影響。2000 年以後的新富人群多有留學或出國的經驗，他們的收藏趣味無疑會受到國內外時尚媒體的影響，會逐漸偏向現當代藝術的方向。

　　三，中國收藏家會否更多地購買歐美現當代藝術作品？北京和上海已經有極少數富豪這樣做，歐美的畫廊、藝術博覽會、拍賣行都試圖進一步開發這一塊市場。就平均價格來說，中國當代藝術家作品的價格普遍要比歐美同年齡段藝術家的高，因此對購買海外藝術品而言價格已經不是一個障礙。

　　四，藝術家的創作會受到的影響。隨着全球化的進一步發展，人們會發現一二線大城市的收藏風潮變得更加同質化，這將進一步壓縮傳統的地方性藝術風格及地方名家的市場，各種藝術風格、趣味的競爭將更為激烈：藝術家會發現他不僅僅面對本城、本國的競爭者，而是在和全球的同類型藝術家競爭。

　　對收藏家來說這是個有更多選擇的時代，可以更方便地獲得全球各地藝術家的信息，可以快速飛抵主要城市參觀當地的拍賣預展、博覽會和畫廊展覽並購買作品，可以在社交媒體上尋找志同道合的朋友和粉絲。但是他們仍然會面對過往的收藏家都要經歷的老問題：在這麼多選擇之中，我為甚麼要決定收藏這件作品？是甚麼使它與眾不同，如此打動我心？

第十三章

① 中華民國臨時大總統選舉會，1911 年攝影。

第十四章

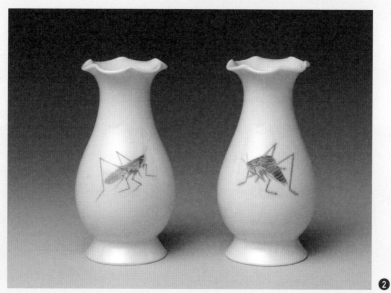

① 毛公鼎，青銅，高 53.8cm，腹深 27.2cm，口徑 47cm，西周宣王時期，台北故宮博物院。

② 「洪憲」蟋蟀對瓶，瓷器，高 10.2cm，1915 或 1916 年，J. Spier 夫人捐贈，大都會藝術博物館。

1914 年民國大總統袁世凱將中南海的海宴樓改名為居仁堂當作寓所，1915 年 12 月中旬他宣佈恢復帝制，國號「洪憲」，當了八十三天皇帝後他被迫取消帝制，不久後病死。稱帝前袁世凱撥付錢款派管家、瓷器專家郭葆昌效仿清代皇帝的做法，前往景德鎮監製瓷器供宮廷陳設、使用，郭葆昌在景德鎮召集繪畫、製坯、燒窯等各路瓷器高手製作了一批「居仁堂製」瓷器，後來流落到民間藏家手中。

③《虛齋名畫錄》民國刻本
④《虛齋名畫續錄》民國刻本
⑤ 龐元濟肖像

第十五章

① 睢陽五老之畢世長像，冊頁，絹本設色，40 x 32.1cm，北宋（約 1056 年之前），大都會藝術博物館。

② 斯坦因肖像，照片，Thompson，The Grosvenor Studios 拍攝，1909 年。
③ 斯坦因取得的經卷，《沙漠契丹》頁 194 插圖，倫敦 1912 年版。

④ 赫伯‧畢曉普肖像，玉雕，25.4 x 20.3cm，1898 年，Berquin-Varangoz 工作室，赫伯‧畢曉
　普捐贈，大都會藝術博物館。

⑤ 山中定次郎（右三）與王府管家在恭王府前合影，1939 年版《山中定次郎傳》頁 81 插圖。

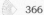

⑥ 盧芹齋肖像照，弗利爾美術館資料圖片。

⑦《中國藝術展圖錄》，盧芹齋公司出品，1941 至 1942 年。

⑧ 北響堂山北窟石雕佛手，石灰岩雕刻彩繪，52.1 x 38.1 x 50.8cm，北齊（550－577 年），盧芹齋捐贈，大都會藝術博物館。

❾

⑨《藥師經變圖》，壁畫，751.8 x 1511.3cm，元代（1319 年），Arthur M. Sackler 捐贈，大都
會藝術博物館。

山西省洪洞縣的廣勝寺始建於東漢，分上寺、下寺和水神廟三處。1929 年下寺僧人與地方
官員、士紳商議後，將前殿、主殿兩側的四幅壁畫分割剝離後以 1,600 銀元出售。後盧芹
齋將原主殿西壁的元代壁畫《熾盛光經變》賣給了位於美國堪薩斯城的納爾遜博物館，將
原屬前殿東、西兩壁的明代壁畫《熾盛光經變》、《藥師經變》賣給了位於費城的賓州大學
博物館。主殿東壁的元代《藥師經變》壁畫被賽克勒購得，1964 年捐贈給大都會藝術博
物館。

⑩

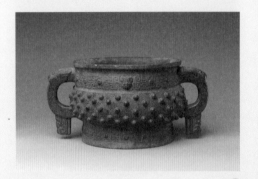

⑪

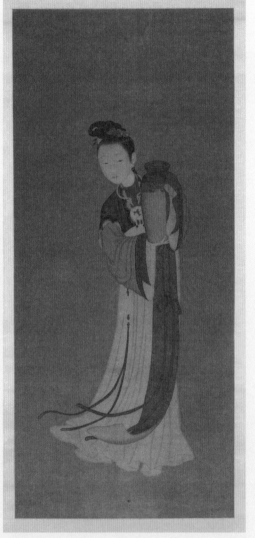

⑫

⑩ 約翰・福開森肖像

⑪ 青銅簋，青銅器，15.2 x 30.5 x 20.6cm，商代（約公元前 12 世紀－公元前 11 世紀），大都會藝術博物館。

⑫ 《執瓶仕女圖》，軸，絹本設色，147.3 x 65.4cm，清代（約 18 世紀），佚名，大都會藝術博物館。

　　1913 年 John Stewart Kennedy 出資贊助紐約大都會藝術博物館，託福開森購買了一批中國繪畫和青銅器，其中青銅器的可信度更高一些。《執瓶仕女圖》是其中一件古畫作品。

第十六章

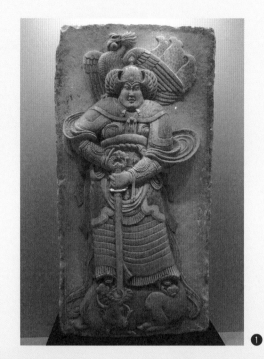

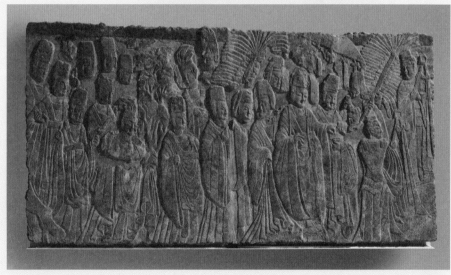

① 彩繪浮雕武士石刻，後梁，1994 年河北曲陽王處直墓出土，中國國家博物館。

　　1994 年這一墓葬被盜，墓門兩側的兩塊武士浮雕石刻被倒賣到海外，後來這一件石刻出現在 2000 年 2 月佳士得於紐約舉行的「中國陶瓷、繪畫、藝術品拍賣會」上，在中美司法部門的合作下追回，入藏中國國家博物館。另一件私下賣給紐約古玩商安思遠的石刻被後者捐出，也得以回歸中國。

②《孝文皇帝禮佛圖》（龍門石窟），石刻，北魏（公元 522–523 年），大都會藝術博物館。

第十七章

① 安思遠收藏的《燭台老鼠》，紙本設色，23.3 x 32.2cm，齊白石。

這幅畫上除了兩方齊白石的印章，還有龐耐（Alice Boney）和安思遠的印章，這兩位喜愛中國文化的古董商也學習中國的鑑藏家一樣，刻了自己的中文名稱印章並蓋在經手的藏品上。

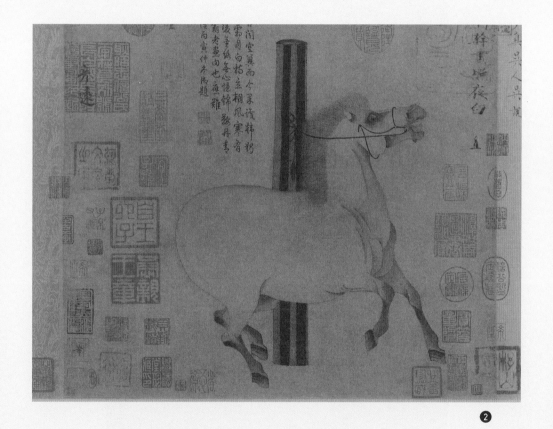

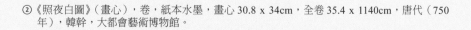

②《照夜白圖》（畫心），卷，紙本水墨，畫心 30.8 x 34cm，全卷 35.4 x 1140cm，唐代（750年），韓幹，大都會藝術博物館。

③

③ 林路肖像，布面油畫，徐悲鴻，1927 年，林氏家族捐贈，新加坡國家美術館。

新加坡是近現代華人藝術家、政治家籌資的重要基地。徐悲鴻自 1927 年起多次到新加坡，在當地舉辦畫展出售作品或為當地富商創作肖像畫。新加坡早期建築業富商林路是當地的維多利亞劇院及音樂廳（前維多利亞紀念堂）等重要建築的承建商。林氏家族在 2008 年把徐悲鴻所畫的林路油畫肖像捐給新加坡國家美術館。

❹《雜果圖》冊頁，紙本設色，30.8 x 63.8cm，1945 年，丁輔之，大都會藝術博物館。
　　安思遠 1986 年捐贈了一批近現代書畫為主的藏品給大都會藝術博物館，他的住所距離這座
　　博物館不遠，他是那裏的常客。

第十八章

❶

❷

❸

① 班簋,青銅器,西周中期(前 10 世紀中期至前 9 世紀中期),首都博物館。

 這件青銅器在北宋年間出土後一直收藏在宮廷中,清末流落到民間。1972 年北京的文物工作者在北京有色金屬供應站揀選文物時發現。

②《北京榮寶齋新記詩箋譜》英文版畫冊,1957 年。

③ 上海市文史館書畫展覽,香港集古齋,1988 年。

❹

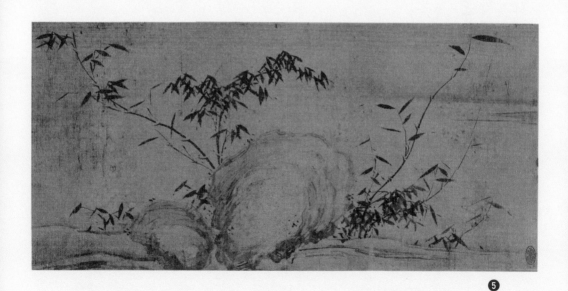

❺

④《齊白石畫集》，木板水印宣紙印刷品，單頁 31 x 21.5cm，榮寶齋出版，1952 年。

⑤《瀟湘竹石圖》（局部），手卷，絹本設色，28 x 106cm，（傳）蘇東坡，鄧拓捐贈，中國
　美術館。

⑥《趙孟頫寫經換茶圖》，紙本設色，21.1 x 77.2cm，仇英繪圖、文徵明書法，明代（16世紀），克利夫蘭美術館。

王羲之書寫《黃庭經》換鵝、蘇東坡以書跡換肉的故事為後世所知，元代也出現了趙孟頫寫《般若心經》與友人中峰明本禪師換茶喝的雅事，明代的昆山收藏家周于舜曾獲得趙孟頫寫《心經》換茶的詩歌書法作品，但是不知其所寫《心經》流落何處，於是請仇英依詩意作了此畫，同時請文徵明在畫卷後以小楷字書寫《心經》以代趙孟頫原作。另一位著名收藏家王世懋後從周于舜家得到此卷，恰好與自己所藏趙孟頫《心經》湊成雅事。如此「聚合關聯事物」可謂收藏的樂趣之一。

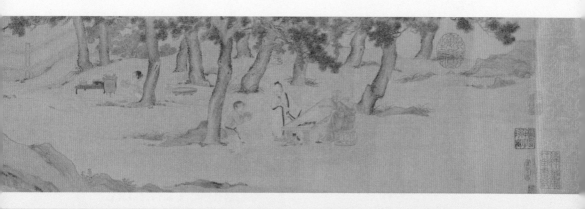

松雪以文筆誤書者日既於右筆以黃庭
葛藏其風氣盡矣特畫於此徵物甚幾
方見其書法之妙蓋經晉人年情是實之家
方遠用黃庭志論圖千前則此畫宜實以
籲鎮筆意寫書談圖千前則此畫宜實太
新矢公卯十一月一日文嘉敬識

崑山周于舜博雅好古嘗業得趙求首以
鑑名錄換茶詩而已將書法遠清依實甫
圖之而文待詔徵仲為補書小楷心泉時擬
糟好即敬言復生之當繁卿世總得以卷
於千舜家先所藏家音行書心終秀刀
二人偈者妙分合辟同以楔茶詩語跋之
和嘗用圃徵仲書居然日成一脈改無所病
邵言歐也微仲兩于舊呉住新名跋補書之
完物自謂得榮覽者毋以歐為賤也萬
屬甲申十月朔王世懋題於日柏齋中

第十九章

① 王世襄著作《明式家具研究》中文版封面，三聯書店，2007 年。
② 王世襄著作《明式家具研究》英文版封面，1990 年。

③ 1980 年猴票，生肖郵票，成為之後郵票市場最受歡迎的藏品之一。

④ 1951 年第一版人民幣票樣

第二十章

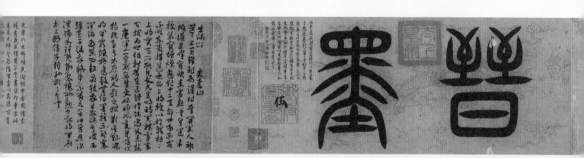

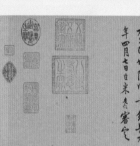

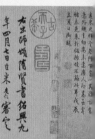

❸

① 中貿聖佳 2005 春拍預展，北京亞洲大酒店。
② 嘉德拍賣 2007 春拍現場，北京嘉里中心飯店。
③《出師頌》（局部），紙本章草，21.2 x 127.8cm，隋代，故宮博物院。

④

⑤

④ 2006 年吳冠中委託親屬向北京故宮博物院捐贈作品的儀式

　　在來賓和新聞媒體的共同見證下，故宮博物院常務副院長李季從吳冠中長子吳可雨手中接
　　受了捐贈的油畫長卷《一九七四年‧長江》和水墨作品《江村》、《石榴》三件原作。

⑤ 2006 年「奉獻——吳冠中歷年捐贈作品匯展」展覽現場

　　由中華人民共和國文化部主辦、故宮博物院承辦的「奉獻——吳冠中歷年捐贈作品匯展」
　　在故宮午門城樓開展，展出吳捐贈給北京故宮博物院、香港藝術館、上海美術館、中國美
　　術館、魯迅博物館等機構的藏品，同時出版《吳冠中捐贈作品匯集》。

第二十一章

① 2004 年 798 藝術區時態空間舉辦的展覽
② 2004 年首屆國際畫廊博覽會，四合苑畫廊展位。

第二十二章

① 2009 年北京尤倫斯當代藝術中心舉辦的「中堅：新世紀中國藝術的八個關鍵形象」群展現場

② 泰康頂層空間 2004 年 12 月舉辦的「芬·馬六明——馬六明作品十年回顧展」現場照片

後記

2003 年以後，中國藝術品市場出現了讓全國和世界都驚訝的現象：拍賣會接連出現數千萬、上億的「天價拍賣紀錄」，中央電視台、《新京報》這樣的大眾媒體紛紛報道拍賣會上的激烈爭奪，人們都在議論某某藏品如何在短短幾年或幾個月內升值幾倍甚至幾十倍的新聞。我也親身見證了當代藝術從 2000 年左右冷清的半地下展示狀態到 2008 年漫天飛舞的劇烈變化，著名藝術家們成為時尚雜誌的封面人物，他們的作品變成了國內外收藏家追逐的熱門對象，快速佔據了拍賣圖錄的封面。

那時我因為工作和旅行，時常出沒機場書店消磨候機時間，注意到書店的顯眼位置擺放着眾多收藏指南類的圖書，無不以最鮮明的文字和最亮麗的圖片向大眾強調書畫、瓷器、寶石、古董、紅木家具等的昂貴價格，用各種誇張的詞彙形容它們具有的投資價值。相比這些快餐性的圖書，我寧願購買一本收藏史方面的嚴肅著作閱讀。令人驚訝的是，那時中國竟然還沒有哪怕一部藝術收藏史方面的嚴肅著作。或許，在火熱的「收藏經濟」中忙碌的人們，還沒有時間和興趣從歷史與大文化的角度回顧收藏之所以為收藏的原因。

從那時起我開始留心這方面的文獻、研究和報道，也在為 FT《金融時報》中文網、雅昌藝術網、《新京報》、《21 世紀經濟報道》、《投資與理財》等報刊網站撰寫的專欄及評論提及收藏史和收藏文化的議

題，還曾在何香凝美術館、北京大學、復旦大學等地舉辦的講座或學術論壇上和各界人士交流這方面的觀點，積累了許多專題文章。逐漸地，我決定寫一本全面的「收藏文化通史」方向的書，從古代到當前，從中國的「內部視角」和國際的「全球視角」回顧收藏這一行為在中國的歷史：它在關鍵時段的演變，它如何被其他因素影響、如何影響我們今天的人，以及在未來可能的變化。

可以說，這是一本積累了十年才寫完的書，它融合了對歷史的回顧、分析，以及對當代藝術市場、收藏行為的親身觀察，我希望能反映出「收藏」這一文化行為及經濟行為的豐富性和複雜性，嘗試在更為宏觀的視野中，以藝術史、經濟史、社會演化史和中外交流史的交叉視野呈現、分析、探討收藏這種歷史文化現象及其生成機制。關於中國人收藏的觀念與歷程，或許能總結出幾個最為重要的特徵：

從宗教性、實用性、炫耀性的積藏發展到「文化收藏」，是和文明發展同步的，尤其與熟練掌握知識文字並擁有政治經濟資源的人群的「群體意識」和「自我意識」的文化建構有關。比如，書畫收藏的興起是在魏晉南北朝時代，在政治宣教的文化之外，文人形成相對獨立的文化審美領域，他們開始點評詩歌、書法、繪畫作品的高下，世家大族、皇帝高官、各界名流開始把書法作為一種「文化形式因素」給予欣賞和收藏，王羲之、王獻之等世族子弟直接參與創作。這不僅

僅是個別藝術家的興趣所在，也發展成為士人、文人群體共享和傳播的「文化共識」。隨着教育、出版和科舉文化在後世的發展，書畫的收藏和欣賞也有了更廣闊的地域和人群依託。

收藏品隨着「文化等級體制」的觀念演變而在不同時代各有側重。比如繪畫，如今在各個博物館、美術館都佔據顯要的位置，但是在古代中國，記載文字的圖書收藏長期在收藏文化中佔據首要的位置，圖書典籍的收藏歷史格外悠久，逐漸從經史擴展到諸子百家各種雜書，書法、碑帖的收藏也與之有緊密關聯。書法和繪畫作為藝術收藏品類在南北朝才逐漸確立，到明代繪畫才成為收藏家最為重視的收藏品類之一，這與當時的文化風氣和居住形態的改變有關，官僚、文人、商人的中堂和書房開始普遍使用繪畫作為主要的文化裝飾品。

收藏與權力系統、經濟資源的分佈密切相關。在古代中國，集大權於一身的皇帝擁有最大的政治權力和經濟財富，常常也是最大的收藏家。在權力中心首都，依附皇權的皇親貴戚、高官顯宦乃至太監也可以迅速積累大量財富和收藏，這不僅僅因為他們有自己的薪俸和田產收入，還和權力派生的送禮、行賄有密切關係。不幸的是，皇帝擁有的大量收藏在每次改朝換代的混亂時刻常常遭遇劫難，皇家收藏時斷時續，聚聚散散，許多珍貴文物藝術品毀於戰亂和火災。與之形成對比的是，歐洲自羅馬帝國解體後形成封建制國家，教會、國王和貴

族之間相互制衡，權力更替時衝突規模較小、烈度較低，繼承制度相對穩定和連續，對文物藝術品的保護、傳承相對更有利。

收藏與區域經濟和市場體系發展程度密切相關。隋唐以來江南地區經濟發達，民間財富有顯著的增長，富豪大戶也開始進行文化收藏。尤其是南宋以來江浙地區成為中國最為富庶之地，民間收藏大為發展，出現了可與皇家藏品數量相抗衡的民間收藏家。清末以後上海興起，形成了北京、上海兩個最為主要的收藏中心和文物藝術品交易中心。

收藏品類隨着主流文化觀念的變化而不斷擴張。宋代諸如青銅器、碑帖拓片等「金石」成為文人關注的收藏品；明清的時候古今瓷器、竹木雕刻成為收藏品；到近代隨着歐美博物館理念的引進，收藏的品類更是大為擴張。更重要的是，也重構了整個收藏文化的觀念體系：近現代的「文物」和「文化遺產」觀念、國家保護甚至擁有一切出土文物藝術品的理念、一系列法律和管制措施都在這一時期誕生，也出現了公共收藏與私人收藏的體制和區分。事實上，古人和今人對於甚麼是收藏、甚麼藏品可以用於展示，可能有巨大的認知差別。

就收藏波及的群體和人數而言，皇室收藏有唐太宗至唐玄宗時期、宋徽宗時期和清乾隆皇帝時期三次高峰；民間書畫收藏的三次高

峰出現在明代中晚期、清末民國時期和 1990 年代至今；金石收藏的
高峰是宋代和清代，主要範圍限於對此感興趣的文人士大夫；而圖書
從漢代開始就是歷朝歷代皇室、朝廷、民間都格外重視的收藏品，
由於印刷技術、識字率、科舉制度、市場等因素的影響，宋代、明
代、清代的圖書收藏最為繁榮；民國時期和 2000 年至今可以說是
上述各類收藏品兩次空前的大流散、大交換時期，收藏品在新老藏
家、中外藏家、公私機構之間流動和聚合。

　　不論是古代還是現代，絕大多數的「收藏家」都僅僅是短暫地擁
有自己的藏品，要麼在身前就轉手，或者故去不久就分散流失，只有
極少數家族可以將家傳藏品保留三五代。當然，近代以來也有少數收
藏家成立基金會和博物館，永久保存自己的收藏，或者將藏品捐贈給
博物館，這可以讓他們的系列收藏以某種秩序或趣味得到較為完整的
呈現，也方便公眾參觀和學者研究。

　　上述觀點僅是我個人的概觀，相信閱讀這本書的每個人對何為
收藏、如何收藏都有自己的體會。收藏行為雖然有着強烈的社會交
互屬性，可是有時候讓個人衝動投入的恰好是某個偶然的印象、舉
動或朋友的一兩句話而已，容納了這些激情、走神、沉迷的瞬間才
讓收藏更加迷人。就如同寫作這本書一樣，最初的緣起不過是機場
書店的那一瞥。

　　撰寫本書的過程中，我深深地感到「層疊的歷史」之效應，從先秦到 21 世紀初，時代越晚，相關的文獻記載越多，從明代開始尤其如此。我不得不花費大量時間閱讀與篩選可供參考的前人和當代學者、記者、收藏家撰寫的專著、研究文章、回憶文章、採訪錄、新聞報道等，其中要特別感謝北京、上海、廣州各地文博主管機構和專家編纂的《北京志·文物卷·文物志》（一輪志書）、《上海文物博物館志》、《廣州市文物志》，提供了對晚清至當代各地文玩市場的概況及管理制度的清晰描述，這些是我寫作相關部分內容的主要參考。另外，陳重遠先生的《文物話春秋》，萬君超先生撰著的《近世藝林掌故》、華人收藏家大會組委會編輯的《名家談收藏》、黃朋女士關於明清時期江南收藏家群體的研究文章，是我寫作明、清、民國收藏家案例和收藏概況的重要參考，他們的文章重建了充滿人情氣味的歷史場景，種種細節讓閱讀充滿了樂趣。

　　本書中的部分內容當初能夠成文發表，要感謝 FT《金融時報》中文網編輯薛莉女士、雅昌藝術網楊曉萌女士、《投資與理財》雜誌編輯尚曉娟女士等寬容我按照自己的意願撰寫一系列關於收藏史和收藏文化的專欄文字。感謝商務印書館劉玥妍女士和她的團隊給予的專業意見和認真細緻的編輯，是她們的努力讓這一切有了美好的呈現。感謝范迪安、馮唐、趙旭、王小山、黃章晉諸位先生對本書的推

薦，感謝劉瑋、尤洋、朱小鈞等朋友對本書出版的鼓勵和支持。

　　本書使用了北京故宮博物院、中國美術館、上海博物館、瀋陽遼寧省博物館、新加坡國家博物館等國內外重要博物館、美術館收藏的古代和近代平面繪畫及攝影等公共版權作品作為插圖，尤其得益於紐約大都會藝術博物館的「Public Domain」和台北故宮博物院的「Open Data」政策，讓許多珍貴立體作品的精美圖片得以呈現在中文圖書中，在此一併致謝。

　　最後，感謝我的家人，你們的理解、支持和幫助讓我有精力和時間得以完成本書，是你們讓我明白：為一個宏大的目的不停書寫，和為生活中那些值得分享的美好時刻而暫時駐筆，都是值得的。

周文翰

中國藝術收藏史

周文翰 著

責任編輯 張佩兒 **排版** 時潔

裝幀設計 簡雋盈 **印務** 林佳年

出版

中華書局（香港）有限公司

香港北角英皇道 499 號北角工業大廈 1 樓 B

電話：（852）2137 2338

傳真：（852）2713 8202

電子郵件：info@chunghwabook.com.hk

網址：http://www.chunghwabook.com.hk

發行

香港聯合書刊物流有限公司

香港新界荃灣德士古道 220 - 248 號

荃灣工業中心 16 樓

電話：（852）2150 2100

傳真：（852）2407 3062

電子郵件：info@suplogistics.com.hk

印刷

美雅印刷製本有限公司

香港觀塘榮業街 6 號海濱工業大廈 4 樓 A 室

版次

2022 年 6 月初版

©2022 中華書局（香港）有限公司

規格

16 開（230mm x 170mm）

ISBN

978-988-8807-45-1

本書繁體字版經由商務印書館有限公司授權出版發行